시대를 품다,
광주현대미술

조인호

상상창작소 봄

시대와 지역,
공공자산으로서의 미술문화

나는 바람입니다. 바람이고 싶다는 게 더 맞겠습니다. 세상살이 중에 감당해야 할 제 몫에 매이는 것은 현실이지만 마음은 늘 바람이고 싶습니다. 세상 속에서 열심히 사는 이들의 진솔한 삶의 냄새도, 자연 그대로의 생명의 조화나 교합도, 심란한 정신을 맑혀주는 향긋한 향기도, 막히고 묵은 답답한 공기도, 경계나 영역 없이 너른 세상을 향한 흐름을 만들고 싶다는 게 저의 희망이기도 합니다. 물론 걸림이 없다면야 더없이 속 편하겠지만, 탈속하지 못한 저로서는 그런 허허로움보다는 세상과 사람들과의 관계 속에 필요한 바람이었으면 하는 생각입니다. 여기저기 기웃거리다 보면 대부분은 가려지거나 묵혀진 먼지를 흩날릴 수도 있고, 가라앉아 있던 것을 들추어내는 수도 있겠지요. 입장에 따라 마뜩잖게 여겨지는 부분도 있겠지만, 새로 만나고 전하면서 고무되는 기쁨이 훨씬 더 큽니다.

바람에도 태생이 있습니다. 세상이 바람을 만들고 일으키는 거지요. 저는 육신의 태생을 따라 대숲의 바람으로 일어나 늘 동경하고 애정하며 생의 충전소로 삼고 있는 미술현장을 맴도는 바람입니다. 이런저런 일들로 주춤거릴 때도 있지만 조직에서 활동을 완주하고 나서 몇 년 전부터 더 자유롭게 미술현장과 함께 하고 있습니다. 세상의 역사와 삶의 자취를 미술로 엮어내는 미술사를 바탕으로 삼으면서도 학문적 몰입보다는 찾아다니고 정리하고 매개 공유하는 일에 더 관심을 두고 있습니다. 스스로 '문화매개자' 활동이라고 여기는데, 미술 그 자체보다는 미술로 만들어내는 세상의 문화, 말하자면 '미술문화'를 더 귀하게 여깁니다.

10년 만에 조심스럽게 내놓는 이 책은 제가 미술문화 현장과 함께 하는 중에 짬짬이 만들어낸 활동 흔적 모음입니다. 첫 책 『남도미술의 숨결』(2001)이 광주·전남의 고대부터 현대까지를 개괄하는 지역 미술문화사 통사通史였다면, 두 번째 『광주 현대미술의 현장』(2012)은 1990년대 이후 지역 미술현장 활동을 이어 붙이는데 중점을 두었고, 이번 책은 시대 범주가 앞의 책들과 일부 겹치지만, 현시대적 관점에서 이를 재정리하고 내용을 보완하며 최근 진행되고 있는 활동들을 중심으로 담아낸 지역미술 현장 기록서입니다.

지난번 책 이후의 연구논문이나 학술행사 발제문, 미술지 기고문, 강의원고들 가운데 공유하고픈 것들을 골라 한 권의 책으로 엮었습니다. 크게 보면 첫 장은 광주 전남의 근·현대기 지역 미술문화자산 되짚어보기, 두 번째 장은 지역의 역사와 시대현실과 사회문화의 거울로써 미술계 활동, 세 번째 장은 광주의 진보성, 예술의 창의성 그대로 현실의 텃밭에 안주하지 않고 새로운 세상, 보다 나은 문화세상을 일궈가는 미술계 활동들을 모은 글입니다.

개인의 취미나 여기로 자족하는 활동이 아닌 한 생의 '업'으로 삼는 예술이라면 대개는 당대 사회와 일정 관계를 맺고 있고, 공적인 가치를 지닌다고 봅니다. 설령 작가의 성향이나 작품의 특성이 개별세계에 더 깊이 천착하고 있다 할지라도 그 또한 시대사나 사회환경과 무관할 수는 없습니다. 어찌 보면 우리 주변의 예술 활동들이라는 게 정도의 차이야 있겠지만, 작가가 속한 사회 현실이나 세상의 반영일 수 있겠지요. 이것이 개인의 창작세계라 해도 더불어 살아가는 우리 사회가 좀 더 많은 관심을 기울이고, 그 성과를 공동의 가치로 여겨야 하는 이유입니다. 더군다나 나라 안팎의 여러 사례에서 보듯이 유명 예술인의 생가나 그와 관련된 공간, 활동 흔적, 작품들을 도시문화 또는 지역관광과 연계하여 활용하기도 합니다. 예술활동의 흔적과 창작성과를 지역의 공공 문화자산으로 함께 누리고 키워가는 것이지요.

광주는 오랜 예향의 전통과 지역 특성이 담긴 활발한 문화예술 활동들로 흔해 빠진 구호성과 차별화한 아시아문화중심도시를 지

향하고 있습니다. 이는 지역의 주체적 의지 결집에 의한 자생적 사업이 아닌 정치적 관계 속에서 정부의 국책사업으로 진행하다 보니 시민사회와 매끄럽지 않은 과정을 보이기도 했습니다. 그럼에도 불구하고 이런 대규모 장기 국제프로젝트를 시행할만한 토대와 활동력이 전제가 되어 있음은 광주가 지닌 저력 중 하나입니다. 실제로 아시아문화중심도시라는 그릇에 담아낼 만한 지역의 문화자산들은 이미 알려진 것 말고도 아직 드러나지 않은 꺼리들까지 무한대라고 봅니다.

오랫동안 축적되어 온 지역의 문화자산이 즉시효과 위주의 자본주의 관점이나 정치적 욕망이 앞선 관광 여행상품 난개발과 겉치레 수준으로 흐른다면 오히려 그 진짜 가치를 망칠 수도 있습니다. 무엇보다 스스로 지니고 있는 지역문화 자산과 가치를 제대로 알고 가꾸고, 보다 값지게 가공하고 활용해 가는 게 중요합니다. 이미 잘 알려진 것들이나 비교 평가에만 연연하기보다는 지역사회나 관련 주체들이 여기에 얼마나 관심을 기울이고 정성과 의지를 꾸준히 모아 가느냐에 따라 수많은 지역 기반 문화자산들이 더 새롭게 빛을 낼 수 있을 겁니다.

이런저런 일들로 지역민이나 미술 문화현장을 접하다 보면 유형 무형의 우리 도시문화 자산에 대해 많은 분들이 생각보다 잘 알지 못한다는 것을 느낍니다. 극히 일부를 제외한 관련분야 활동까지도 말이지요. 저 또한 놓치고 있거나 모르는 것들이 많습니다. 그래서 알고 있는 것들이라도 늘 함께 공유해야겠다는 숙제를 갖고 있습니

다. 다행히 요즘 다양한 관점과 사업성격들로 지역 문화자산과 관련된 인문학 강좌나 학술행사들이 이어지고, 일부러 찾아다니시는 분들도 늘어가면서 국제적 관심도가 높아지고 있습니다.

국제사회에 내놓을 만한 문화중심도시를 가꾸려 한다면 도시문화의 주체인 지역민들의 보다 적극적인 관심과 참여가 필요합니다. 또한 관련분야 활동가들의 기운찬 활동력과 열의를 뒷받침하면서 큰 틀의 도시문화 정책을 이끌어 가야합니다. 지자체 정책당국의 실질적인 문화도시 실현 의지와 실효성 있는 사업 시행들이 서로 유기적으로 결합되어야 합니다. 눈앞에 펼쳐지는 여러 문화행사들도 중요하지만 단발성 이벤트들의 빈도수 못지않게 도시 곳곳에 흩어져 관심 밖에 있거나 사라져가는 물적·인적·유형무형의 문화자산들이 바로 조명되고 가치를 발휘할 수 있도록 잘 엮어내고 가공·활용했으면 합니다.

공공의 자산이라고 여기는 것들을 걸러 한 데 엮어 놓으면 낱낱일 때보다 훨씬 더 나은 값어치를 가질 수 있습니다. 지역의 역사와 시대 현실과 사회문화를 품고 있는 미술 문화자산을 되짚어보고 앞뒤 맥락을 찾아 엮어 한데 모으지 않으면 잠시 잠깐 스쳐 지나가는 바람일 뿐이겠지요. 감사하게도 같은 생각으로 지역문화를 발굴하고 엮어내는데 힘쓰고 있는 '상상창작소 봄' 김정현 대표의 기획으로 10년 만에 다시 광주미술 현장 기록과 지역 미술문화 자산에 관한 생각들을 책으로 묶어냈습니다. 김정현 대표의 의욕적인 값진 활동에 경의를 표하고, 정성껏 책을 다듬어 준 편집진에게도 감사의 인

사를 전합니다.

　광주 전남의 현대미술은 한때 지역문화의 판도를 뒤바꿀 만큼 동세대 결속과 열의에 찬 활동들로 새바람을 일으켰고, 그 기운을 몰아 이후 끊임없는 변화와 분화를 보이기도 했습니다. 물론 크고 작은 단체활동과 개별작업에 높은 관심과 기대를 모으기도 했지요. 하지만 진지한 예술 탐구나 창작의지들을 받쳐 주지 못하는 지금의 사회적 현실 여건에서 빛을 받지 못하고 각자도생으로 몸부림치고 있는 경우들이 많습니다. 시대문화를 움직일만한 응집력을 갖지 못한 채 불확실한 상황에서 길이 흐려지거나 힘이 부쳐 보이기도 합니다.

　창작자들의 활동은 그 하나하나가 소중한 동시대 문화자산입니다. 이들이 모이고 축적되고 숙성되면서 그 가치를 더하겠지만, 진중하고도 감각 있는 예술적 탐구나 시대문화 투영은 그 자체로 귀한 가치들을 지니는 것이겠지요. 하나하나 귀한 창작활동들이 부디 그들만의 개별세계가 아닌 공공의 사회적 관계 속에서 자라나고 더 빛을 발할 수 있도록 공감대를 넓히는데 이 책이 소소한 미풍이라도 일으킬 수 있었으면 하는 바람입니다.

2023. 03.

조 인 호

차례

Ⅰ. 남도가 가꾸어 온
지역 미술문화 자산

II. 시대현실과
함께하는 미술

III. 변화를 열어가는
우리 시대 미술

일러두기

- 미술작품의 명제는 작가명, 작품명, 제작연도, 제작재료, 크기, 소장처 순으로 표기했으며,
 작품 크기의 단위는 센티미터입니다.
- 외래어 표기는 가능한 국립국어원 규정에 따랐으나, 미술계에서 일반적으로 통용되는 명
 사의 경우 현행 외래어표기법을 존중하되 관행을 참고해 표기했습니다.
- 작품은 〈　〉, 전시는 [　], 기사문 및 단행본은 「　」으로 표기했습니다.

남도가 가꾸어 온
지역 미술문화 자산

I

1-1. 되비춰보는 남도미술 전통과 문화자산

남도미술의 전통과 변화

광주·전남의 근·현대 회화전통에서 두드러진 특징은 자연교감과 감흥이다. 이는 바라보이는 풍경이나 객관대상의 묘사를 말하는 것이 아니다. 좀 더 내적인 감성으로 품고 우려내어 필묵을 통해 묵향과 의취를 담아낸다는 것이다. 산수풍광의 일부나 대자연 속 작은 소재일지라도 이를 통해 자연 본래의 성정과 교감하며 시심과 흥취를 불러일으킬 수 있다면 외적 형상의 사실묘사와는 다른 사의적인 화격을 지닌다.

이러한 경향 가운데 남종문인화 계열의 사의성寫意性은 조선 말기부터 근대기 호남남화에서 주로 나타나던 이 지역 화풍의 특징이다. 물론 역사를 거슬러 올라가 보면 조선 중기 남종화 유입기에 이를 앞서 접했던 공재 윤두서가 있고, 더 위로는 조선 초 학포 양팽손의

문인화 흔적들이 있다. 그러나 공재나 학포의 회화에서는 자연귀의나 물아교융物我交融만이 전부는 아니었다. 당대 세상에 대한 직시와 실사정신을 함께 담은 그림들로 호남은 물론 한국회화사에서도 근대정신을 엿볼 수 있는 선도자로 자리매김 하고 있다.

이는 호남의 근대 서양화단 경향에서도 크게 다르지 않다. 자연에서 느끼는 회화적 감흥이 뛰어난 즉흥적 필치로 담아낸다는 점에서 대체적으로 비슷하다. 호남지역 첫 서양화가인 김홍식이나 지역의 초기 서양화단을 일구었던 오지호, 일제강점기 말 일본유학을 다녀온 서양화가들과 그로부터 이어지는 제자들의 화맥까지 이른바 '호남인상파'라 묶일만한 주된 경향이 자연교감과 흥취에 있기 때문이다. 이성과 관념이나 기교와 공력을 들여 화면을 다듬기보다는 안으로부터 우러나는 흥과 기운을 함축해내는 운필이 회화의 제멋이라 여겼던 것 같다.

근대기 호남화단의 특징은 19세기 중반 이후부터 이어진 호남남화의 전통으로 해방 이후부터 서양화 화법이 대세를 이루면서 1980년대까지 특별한 변화 없이 이어져왔다. 그러나 1980년대 격랑의 시대에 미술의 사회참여와 자유로운 창작세계에 대한 갈망을 겪었다. 본질적 가치나 그 역할에 대한 고뇌와 1990년대 이후 현대미술 전반에 걸친 일대 변혁기의 진통이 커지면서 미술의 개념이나 표현세계들이 큰 변화를 보인다. 한국화든 서양화든 전통 화맥을 지역미술의 주된 특징으로 앞세우기에는 시대문화와 미술현장이 크게 변했다.

1990년대 이후 광주미술은 격세지감이 들 정도로 전혀 새롭게

변화했다. 1980년대 민중미술과 포스트모더니즘으로 대별되는 예술의 사회참여 역할과 순수 일탈의 격랑을 거쳤다. 그 뒤 전통이라는 틀보다 시대문화, 일본·중국·미주·유럽 등지 유학과 다양한 외부세계와 접속, 비엔날레를 통한 파격과 무한성의 자극, 개별 예술세계로 분화 현상들을 보이기 시작했다. 작품의 면면도, 전시장 풍경도, 활동하는 양상도 너무나 달라진 모습으로 시대와 세상을 그려내고 있는 것이다.

학포 양팽손 회화의 사의似意와 사실寫實

남도의 회화전통은 크게 보면 사의와 사실정신으로 묶을 수 있다. 옛 선비취향의 풍류와 멋, 자연감성과 정신적 흥취를 교감하며 산수풍광과 더불어 호연지기를 즐기는 사의적인 면과, 자연을 인간본성의 귀의처로 여기되 현실 삶과 주변 현상들에 관심을 기울이며 그런 세상사들을 묘사 풍자하는 사실정신이다. 조선초 학포 양팽손學圃 梁彭孫(1488~1545)의 것으로 전하는 〈산수화〉나 〈사계묵죽도〉가 그 좋은 예다.

조선 초기 사대부였던 그는 교우이자 스승인 정암 조광조靜庵 趙光祖(1482~1519) 등과 더불어 시대변화를 꾀하던 소장 학자였다. 그러나 정쟁 속에 기묘사화己卯士禍(1579)로 정치적 좌절을 겪게 되고, 게다가 조광조가 유배지 능주에서 사약을 받고 세상을 떠나자 깊은 상처와 회한을 안고 고향 화순 이양면에 은거했다.

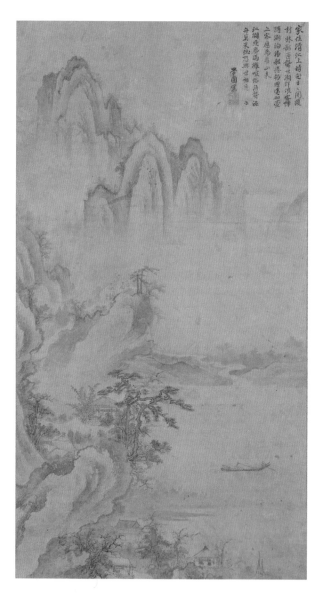

傳 양팽손, 〈산수도〉, 16세기 전반,
한지에 먹, 88.2x46.5㎝, 국립중앙박물관

그의 작품이라 전하는 〈산수도〉는 당시 유행하던 고전적 안견파安堅派양식의 '소상팔경도瀟湘八景圖' 형식이다. 상상 속 이상향을 솜씨 있게 그려낸 화폭이지만, 그 바탕에는 세상에 대한 경계심과 비탄이 짙게 깔려 있다. 기암괴석과 산봉우리들이 첩첩이 둘러선 화면 중단 강가의 높은 절벽에 마치 신선놀음 같은 선비들의 시회詩會 장면으로 속세를 멀리한 채 이상향으로 초탈한 듯한데, '세상 티끌 묻어 들까 두려우니 나룻배야 오가지 마라'는 오언시의 한 구절처럼 그런 심중을 잘 드러내고 있다.

이 같은 세상사에 대한 심중을 담은 화폭으로는 문중에서 양팽손의 작품으로 보전해 온 〈사계묵죽도四季墨竹圖〉가 있다. 틀림없는 학포의 진작이라면 시대현실에 대한 풍자화로써 사의성似意性과 사실성事實性을 함께 살필 수 있다. 선비의 곧은 절개와 문기文氣를 함축시킨 묵죽을 계절별로 달리하며 마음 속 이야기들을 담아낸 작품이

화순 이양면 쌍봉사 길목에 있는 양팽손의 학포당

다. 거친 바람에 잔뜩 구부러지면서도 팽팽하게 버티어 선 긴장감, 차가운 눈 속에 생채기처럼 찢겨진 모습 등은 입신과 좌절, 가슴 찢긴 상처, 낙향 이후의 심정을 상징적으로 토로하고 있다. 특히 일반 문인화와 달리 대나무 사이로 노니는 새 한 쌍을 꼼꼼한 필치와 엷은 채색으로 곁들여 '흉중일기胸中逸氣'를 의인화했다.

학포의 회화세계를 구체적으로 살펴볼 만한 작품이 분명하지 않은 상태이지만, 전하는 작품들로 미루어보면 젊은 사대부의 현실의지와 이상주의가 함께 풍긴다. 낙향 은둔처사의 심사를 달래기 위한 한풀이나 여기취미쯤이 아닌 내면세계와 현실소재에 대한 주관적 해석이 함께 담긴 남도의 의로운 정신을 느낄 수 있다.

근대적 인문 예술정신을 선도한 공재 윤두서

공재 윤두서恭齋 尹斗緖(1668~1715)는 우리 역사에서 주체문화의 중흥기라 할 18세기보다 한 세대 앞서 17세기 말부터 18세기 초에 선진문화와 시대정신의 토대를 다져 준 선각자였다. 해남 녹우당綠雨堂에서 보전하고 있는 유물들에서도 알 수 있듯이 그는 기존 유학은 물론 서학의 천문·지리 등 신문화와 시·서·화 등 다방면에 걸친 폭넓은 접속과 체득으로 과도기 문화를 선도했던 지식인이었다. 회화세계에서도 북송 이곽파李郭派 화풍으로 흘러들어와 고려시대부터 산수화법의 고전처럼 정형화되어온 안견파 양식과 17세기 초부터 일부 문인들이 맛보기 시작한 미법산수米法山水 등의 남종화계열

화법, 대범한 화면구성과 필묵으로 주관적 감흥을 드러내는 명나라 절파浙派 화법 등이 섞여 있다. 그러면서도 구체적인 현실직시와 사실적 묘사, 새로 유입되는 서양의 신화법까지 수용하면서 18세기 진경산수화와 풍속화를 이끌어 내는 가교역할을 했다.

그의 산수도 중 〈평사낙안平沙落雁〉, 〈석양희조夕陽戲釣〉 등 평온한 풍정과 넓은 여백, 간일한 필선과 엷은 먹색 등에서 일찍이 중국 남종화의 사의적인 요소를 문인화 형식으로 취하였음을 알 수 있다. 반면에 〈자화상自畵像〉, 〈나물 캐기採艾圖〉, 〈짚신 삼기〉, 〈목기 깎기旋車圖〉처럼 당대 민초들의 일상사를 주의 깊게 들여다보고 정확한 사실묘사로 풍속화를 담아내거나 〈채과도菜果圖〉, 〈석류매지도石榴梅枝圖〉처럼 마치 서양 정물화형식 같은 소재선택과 화면구성, 명암법을 재해석한 수묵농담 묘법 등으로 신감각의 회화세계를 보여준다.

그가 저술한 『기졸記拙』의 화론畵論에서 "필법의 공교함과 묵법의 오묘함이 합하여 신에 이르러, 사물(화면상의 대상)에 사물(실제의 대상)을 부여하는 것이 화도畵道이다. 그러므로 화도畵道가 있고, 화학畵學이 있고, 화식畵識이 있고, 화공畵工이 있고, 화재畵才가 있다. 만물의 본래적인 모습을 꿰뚫을 수 있고 만물의 형상을 분별할 수 있으며 삼라만상을 포괄하여 헤아리고 규정하는 것이 식識이고, 그 의상意象을 얻어 도에 부합시키는 것이 학學이며, 규범에 맞게 제작하는 것이 공工이고, 구상이 손에 대응하여 자연스럽게 행해지는 것이 재才이다. 이에 이르면 그림의 도가 이루어진다"고 말했다.(정혜

윤두서, 〈수하한일도〉, 17세기 말~18세기 초,
비단에 수묵담채, 26.6×16.2㎝, 선문대학교 박물관

26

린, 「공재 윤두서의 문인화관 연구 : 남종문인화의 수용을 중심으로」, 『한국실학연구』13, 2007 중)

공재는 10세 무렵 한양으로 떠난 뒤 30여 년이 지난 타계 3년 전에 귀향했기 때문에 대부분의 활동과 서화작업이 남도지역에서 이루어진 것은 아니다. 그렇더라도 유년기에 접한 남도의 자연과 문화는

윤두서, 〈채애도〉, 17세기 말~18세기 초, 모시에 먹, 30.4x25㎝

국립광주박물관이 기획한 '공재 윤두서' 전시(2014년)에 소개된 〈자화상〉의
원래 상태를 확인하는 조사자료(위)와 〈조어도釣漁圖〉, 〈수변공정도水邊空亭
圖〉(1708, 국립중앙박물관 소장)이 담긴 그의 화적과 유품(아래)

그의 의식과 정서에 중요한 밑바탕이 되었을 것이다. 그의 회화세계는 큰아들 낙서 윤덕희駱西 尹德熙(1685~1766), 손자 청고 윤용靑皐 尹愹(1708~1740)에게로 이어져 윤씨 가계를 이뤘다. 특히 중국 화본이나 관념양식에서 벗어난 공재의 시대공감과 진보적 현실인식은 18세기 주체문화 흥성기에 우리의 진경산수화와 풍속화, 토박이 민속문화를 만개시키는 토대가 되었다. 또한 19세기 들어 소치 허련小痴 許鍊(1808~1893) 등을 통해 다시 유행하게 되는 고전적 이상주의뿐 아니라 1980년대 이후 남도미술의 큰 축이 되는 현실주의로도 이어져 지역미술의 두 갈래 전통을 연 선각자였다.

호남남화의 고전적 이상주의를 세운 소치 허련

공재가 토대를 다진 조선의 민족주체문화는 정선·김홍도·신윤복·김득신이나 민화·민불 같은 민속문화로 18세기에 꽃을 피웠으나 이후 19세기 들어 주류문화에서 밀려나게 된다. 서양미술사에서도 그렇듯이 가시적이고 감각적인 현세·현실소재와 사실묘법이 유행하다 보면 그 반대로 정신적 세계로써 피안의 이상향과 근원을 동경하는 고전주의가 등장하는 것과 같은 현상이다. 공재의 여러 앞선 행적 가운데 하나인 남종화가 18세기 문인화가들을 거쳐 소치 허련으로 이어져 19세기 고전주의 회화의 대세를 이루게 된 것이다.

진도의 소치 허련(1809~1892)은 '직업화가'지만 당대 지식인사회에서 중히 여기던 '문기文氣'에 남도정서를 접목시켜 조선식 남

진도 운림산방 '운림사'에서 모셔진
소치 허련 영정

화의 전형을 세웠고, 후손에게 대
물림되면서 '허씨화맥'을 이루었
다. 그는 서화 입문기인 20대 중
반에 해남 녹우당에서 공재의 서
화 유작과 중국 남종화 교본들을
접했다. 또한 해남 대흥사 초의선
사草衣禪師(1786~1866)로부터 현
상 너머 정신미의 요체를 들여다
보도록 가르침을 받고, 추사 김정
희(1786~1856)의 문인화 취향과
중국 고전적 서화가들의 필묵에
감화되어 이를 토대로 자신의 남
화 세계를 다질 수 있었다. 이를
바탕으로 후에 헌종을 비롯해 흥
선대원군, 민영익, 권돈인 등으로
부터 화격을 인정받고, 그들 주류 문인사회와 어울릴 수 있었던 출
세한 화가였다.

그의 초기 〈산수도〉 연작은 고전적 '서권기書卷氣'에 심취했던 스
승 추사 김정희의 복고성향, 특히 당나라 왕유와 송의 미불, 원말의
대치 황공망과 운림 예찬, 명나라 동기창 등 송강파의 '속기俗氣'를
털어버린 간일한 화격을 따르는 것들이 많았다. 주로 남종문인화 계
열의 산수화나 사군자, 화훼류가 많은데, 이는 당대 지식인문화의 풍

조였다. 그리고 지천명을 앞두고는 고향 진도로 돌아와 첨찰산 아래 운림산방(雲林山房)에서 은일처사의 호연지기로 호남남종화의 전형을 다듬었다. 말년에 운림산방의 노을녘 풍경을 담아낸 〈선면산수 운림 각도〉는 그윽한 시정과 여유로운 남도감성을 바탕으로 부드럽고 두 둑해 보이는 산수자연의 풍광을 운치 있게 담아내면서 그동안 접했 던 여러 화론과 화법들을 거르고 우려내어 호남남화의 고전을 완숙 시켜냈다.

소치가 이루어낸 호남남종화의 전형이 남도화맥으로 자리를 잡게 된 것은 아들 미산 허형(1861~1937)과 손자인 남농 허건 (1907~1987), 집안 간인 의재 허백련(1891~1977)과 그들의 제자 세대로 이어지면서다. 그러나 같은 허씨일가이고 서화의 뿌리도 같 지만 방계인 의재가 오히려 더 고전에 바탕을 둔 고아한 화격과 자

허련, 〈산수도〉, 19세기, 종이에 엷은 채색, 27x43㎝, 국립중앙박물관

연 본성과의 일체화 등 남종문인화에서 중히 여긴 '예도藝道'와 '유현미幽玄美'를 탐구했다. 오히려 남농은 변화된 시대감각과 주관적 해석을 독창적 필법으로 담아내는 근대적 예술가의 면모를 보였다. 이들이 함께 활동했던 20세기 중반 전후로 호남남종화의 세계가 훨씬 폭을 넓히면서 좋은 대조를 이뤘다.

전통의 재해석과 근대적 예술정신을 담아낸 남농 허건

남농 허건南農 許楗(1907~1987)은 전통이나 가법에 얽매이기보

남농 허건, ⓒ 남농기념관

다는 이를 바탕으로 시대변화를 수용하면서 독자적인 화풍과 회화관을 추구했다. 전통화법들을 기본으로 삼되 그 전형의 답습보다는 그만의 독자적인 해석과 필법으로 신남화를 개척하고자 했다. 개항 이후 목포의 근대 도시 변화 속에서 서구식 상업 전수학교 교육을 받았고, 동생 허림(1917~1942)이 일본유학에서 전해주는 신문화의 자극 등 주변 여건들이 작용했을 수 있다.

남농의 그림에 대한 생각은 1950년에 집필을 마쳤으나 그의 사후에야 출간된 저서 『남종회화사』(서문당, 1995)에 잘 나타나 있다.

"예로부터 순수 남화작가를 천공賤工, 속공俗工, 그림쟁이, 환쟁이로 천시하고 멸시하면서 문인과 사대부들은 회화를 시문과 독서에 여기餘技 삼아 희필戲筆하였다 … 소위 신남화를 부르짖은 가운데 아무런 근저 없이 고의로 예형藝形만이 기괴를 혼동함은 불가하다 … 옛것만을 모범 삼는 태도體帖固守나 모화사상慕華思想의 봉건적 잔재

허건, 〈금강산보덕굴〉, 1940, 한지에 엷은 채색, 155x130㎝

를 일소할 각오가 요청되는 동시에 근로대중의 진실한 회화를 …
우리들이 가진 현대인의 생활감정에 적응하는 남화의 세계를 펼쳐
야 한다."

　이처럼 남농은 전통 필묵법을 바탕으로 당대문화와 현실감각을
담은 독자적인 회화세계를 세우고자 노력했다. 1940년대부터 뚜
렷해지는 실경사생들에서 서양화 같은 구도, 세밀하고 진한 채색
등은 일본에서 유입뇌는 신화풍의 관심과 함께 기존 남종회 전통
과는 다른 변화를 보여주었다. 늦가을 정취가 담긴 〈금강산 보덕
굴〉(1940), 빗기 촉촉 배어나는 〈녹우綠雨〉(1941), 마지막 [선전]
(1944), 총독상 수상작 〈목포일우〉(1944) 등에 그런 실경과 현장
감흥이 담겨있다.

　1950년대 중반 이후에는 사람살이 흔적이 가깝게 느껴지는 현장
감에서 점차 멀어져 자연풍광을 넓게 보는 쪽으로 변화해 간다. 화
면을 옆으로 길게 쓰는 장대한 수묵담채의 산수나 소나무 그림들이
많아지는 것도 이때부터다. 〈장강추색長江秋色〉(1963)은 근경과 원
경, 언덕배기와 수면 공간, 거친 붓질과 가늘고 부드러운 선묘, 농
담 조절이 여덟 화폭으로 펼쳐져 있다. 아울러 소나무들이 더 비중
있게 배치되거나 단일소재로 다루어진 경우도 많다. 끝이 갈라진
붓질로 대담하게 뻗어나가면서 경쾌하게 조절되는 먹의 농담, 부
채살 모양으로 퍼지던 솔잎을 옆으로만 잇대는 독자적인 남농화풍
을 보여준다.

　옛 법식이나 관념보다는 실제 대상의 명확한 관찰에 근거한 남농

의 회화는 주관적 감흥과 실재 대상과의 교감을 따른 것이다. 이런 태도는 그의 제자들이 각자 개성 있는 화풍들로 분화하는 밑거름이 되어주었다. "생명의 유로流路이자 인생의 고민에 안식소이며 부귀에 탐하지 않고 빈고에 초연한貧富 一如 遊戱 三昧" 남종화는 비로소 남농에 의해 정신적 여기취미만이 아닌 근대적 예술정신을 바탕으로 새로운 전환점을 만들었던 셈이다.

정신의 귀의처로서 예도를 지향한 의재 허백련

광주 한국화단의 대부인 의재 허백련毅齋 許百鍊(1891~1977)의 회화세계는 남도지역 특유의 자연환경과 삶의 정서, 농경사회 전통의 생명 교감 등에 바탕을 두고 있다. 집안 어른인 미산 허형으로부터 배운 서화 기초와 서양식 보통학교 신학문 수업, 진도에 유배 와 있던 무정 정만조茂亭 鄭萬朝 (1858~1936)로부터 한학 수학, 일본 유학으로 신문화 접촉 등이 그에게는 폭

허백련, 〈일출이작〉, 1954,
한지에 수묵담채, 132x116cm

넓은 자양분이 되었다. 특히 일본 유학기간 동안 일본 남화의 사사
와 곳곳의 유람으로 견문을 넓히면서 대정년간人ﮟ(1912~1926)의
자유로운 시대문화를 접할 수 있었다.

같은 허씨화맥이면서도 의재 회화는 소치의 중국 남종문인화의
고전적 성향이나 남농의 신감각 채색화풍과 거칠고 과감한 필묵
구사와는 사뭇 다르다. 의재毅齋(초기~1920년대), 의재산인毅齋散人
(1930년대), 의도인毅道人(1950년대 이후), 의옹毅翁(1970년대) 등
시기별 다른 호를 쓰며 변화를 보이지만, 낯익은 우리 산천의 뼈대
와 살붙임과 흙내음이 배어 있고 철 따라 달리하는 모습들에서 남도

원래 제자들에 의해 연진미술원에 세워졌다가 학동 증심사 입구 큰길가로 옮겨
져 있는 의재 허백련상 (1980년 건립, 김영중 조각)

문화와 정서를 녹여내고 있다.

의재는 [조선미술전람회](선전) 첫 회(1922)에서 〈하경산수〉로 동양화부의 1등 없는 2등 수석상의 영예를 차지하면서 화단에 등단했다. 세간의 주목을 끈 시골 청년화가의 이 돌연한 등장은 이후 화단과 사회 문화계에 많은 지인들과 교분을 넓히는 계기가 되었다. 이후 그는 [선전]에 6회까지 참여했고, 그 뒤로는 독자적으로 간일한 필법과 그윽한 먹빛의 화경을 열어가며 호남남화 진흥에도 힘을 써 1939년 '연진회鍊眞會(1939)'를 개설했다. 〈임만적취도林巒積翠圖〉, 〈야월적벽도夜月赤壁圖〉가 이 시기 수작들이다.

해방 후에는 무등산 자락 옛 오방정五放亭을 개조하여 '춘설헌春雪軒'이라 이름 짓고 그곳을 거처 삼아 머물렀다. 의재는 회갑 이후 1950년대부터 농업학교 운영과 춘설차밭 가꾸기를 화업과 병행하면서 '바른 道의 길을 닦는다'는 뜻으로 '의도인毅道人'이라 호를 바꾸고 필묵의 정신적 깊이를 더했다. 이 시기 금강산유람의 실경인 〈원포귀범도遠浦歸帆圖〉(1956년경)에 '대개 화도畵道가 고법에서 나오지 아니하고 내 손에서 나오는 것도 아니며 또 고법이나 나의 솜씨 밖에 있는 것도 아니니, 붓끝에서 철강 같은 획이 나와야 하며 속된 것을 탈피하여 다 익히면 기운을 얻게 되고…'라는 화론에서 그림에 대한 생각을 짐작할 수 있다. 실제로 이전의 피마준·부벽준 같은 전통화법을 기본으로 삼되 옛 화법에 매이기보다는 그림의 화재에 따른 계절과 장소, 두드러진 특징과 분위기를 우선하고 그 실재감을 드러내는데 우선하고 있다.

1960년대 이후 의재는 때론 굵고 거칠면서도, 때론 부드럽고 간일한 완숙기 산수화들을 그려냈다. 더불어 이 시기에 의재 회화에서는 드문 생업현장 실경화 여러 점 남아있는데 옛 '경직도耕織圖' 같은 농사그림 연작이다. 이전의 〈일출이작日出而作〉(1954)에 이은 〈농경도〉(1961), 〈백두농인白頭農人〉, 〈전가팔월도田家八月圖〉(1970년대) 등이 그 예다. 농업학교를 개설할 만큼 천하의 근본으로써 농사에 관한 깊은 관심을 담은 실경산수화들이있다.

의재의 회화는 대개 현세를 초탈한 자연귀의의 정신적 아취가 두드러진다. 그러면서도 식민지에서 갓 벗어난 과도기 궁핍했던 시기에 '조상숭배天, 이웃사랑隣, 땅의 풍요地' 등 삼애정신을 바탕으로 삼애학원(1945)과 농업기술학교(1947)를 열고, 민족자존의 뿌리와 얼을 되살리기 위해 무등산에 천제단 단군신전건립을 추진(1969)하기도 했다. 이는 피안의 화폭들과 다른 현실인식을 보여준다. 이러한 정신세계가 여느 호남화가들과는 다른 정감 어린 화폭을 바탕으로 은근한 남도정서를 담아냈다고 할 수 있다.

약동하는 자연생명력과 감흥을 담아낸 오지호의 구상회화

호남 남화와 함께 남도미술 전통의 한 맥을 이룬 서양화단의 인상파화풍은 이 지역의 자연환경과 삶의 풍토, 정서, 감성에 깊은 바탕을 두고 있다. 호남 첫 서양화가인 여수 김홍식(1897~1966)의 동경미술학교 유학(1924~1928)의 뒤를 이은 오지호吳之湖

오지호의 삶과 화업을 조명하는 아카이브전 [파레트 위의 철학(2020, 광주 은암미술관)] 전시회에서 1971년 임응식의 사진들

광주 서양화단의 형성기에 기고된 오지호의 「현대회화론-구상회화와 비구상회화에 관하여」 일부(「전남일보」, 1960.1.7.)로 이후 11회까지 연재되었고, 뒤이어 강용운의 21회에 걸친 반박성 후속 글 「현대회화론-그 사조와 금일의 예술(「전남일보」, 1960.2.1.~3.1.)」로 뜨거운 지상논쟁이 벌어졌다.

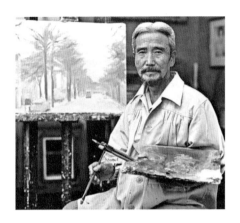
1970년대 말경 광주 지산동 화실의 오지호

(1905~1982)를 비롯해 일제강점기 말 태평양전쟁시기에 일본 유학을 다녀 온 배동신·양인옥·윤재우 등 20여 명의 서양화가들이 해방 이후 작품활동과 교직을 병행하며 남도화단의 도대를 다지는데, 대부분 서정적 감흥 위주의 자연주의 구상회화가 주류였다.

1931년 동경예대 양화과를 졸업한 오지호는 귀국 후 잠시 고향 화순에 머물다 1933년부터 서울에서 동아백화점 선전부에 근무하다 한때 세탁소를 운영하기도 했다. 이후 1935년부터 9년간 송도고보 교사로 있던 시기를 제외하고는 대부분의 시간을 광주를 기반으로 활동했다. 특히 그는 민족정서와 남도 감성을 바탕으로 동양의 자연주의와 서구 인상주의를 접목시킨 회화론과 작품세계로 남도 구상회화의 전형을 다졌다.

우리나라 첫 원색화집인 ≪오지호·김주경 2인 화집≫(1938)에 수록한 '예술론'을 시작으로 ≪미와 회화의 과학≫(1941), 〈피카소와 현대회화〉(「동아일보」, 1939), 〈구상회화 선언〉(자유문학 1959), ≪현대회화의 근본문제≫(1968) 등 수많은 글을 통해 자연주의 구상회화를 주창했다. "회화는 광의 약동, 색의 환희, 자연에 대한 감격의 표현이며, 자연을 이탈한 회화는 있을 수 없다. 작품

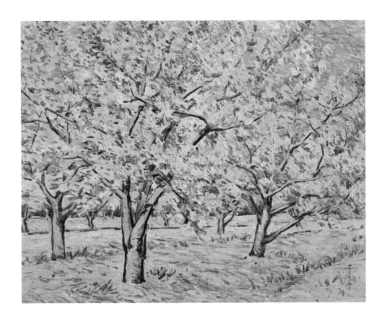

오지호, 〈임금원〉, 1937, 캔버스에 유채, 73x91cm

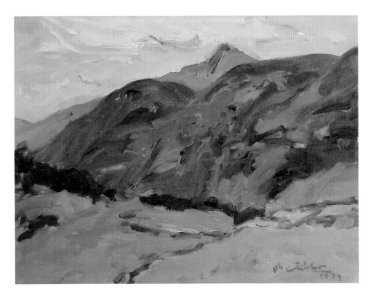

오지호, 〈청산〉, 1979, 유화, 41x53cm

속에서 자연성이 파괴된 작품은 그림이라 할 수 없다"는 것이었다.

그림에서도 초기 1930년대 무렵까지는 〈임금원〉, 〈도원경〉(1937), 〈공원〉(1943)처럼 맑은 원색의 긴 터치들을 색점처럼 모아 풍광을 묘사한 작품들이 많았다. 한때 한국전쟁의 소용돌이에 휘말려 고통과 상처로 작품활동에 집중력이 떨어지기도 했지만, 〈추경〉(1953), 〈추광〉(1960) 등 평온한 남도자연 속에서 심적인 치유를 얻기도 했다. 이어 1960년대 작품들에서 반추상에 가까운 〈열대어〉(1964)를 비롯해 화병·석류 같은 선명한 원색과 윤곽을 두른 넓은 붓질 등 주관적 단순변형déformation이 두드러진다. 그러다가 인생과 예술에서 완숙기라 할 1970년대부터는 〈부두〉(1970), 〈녹음〉(1975), 〈항구〉(1972, 1979, 1980) 등에서처럼 훨씬 깊어진 색채와 두텁거나 날렵하게 리듬을 타면서 촉각적 효과까지 자아내는 붓놀림들이 어우러진다. 자연풍광 속에 녹아든 감흥상태인 것이다.

오지호 회화는 인상파가 그렇듯이 밝고 따사로운 햇살이나 계절이 비친 색채들과 충만한 에너지들을 화폭에 담아낸다. 그러면서도 서양 작가들이 도회적 감각의 산뜻한 색감과 스냅사진 같은 화면구성을 기본으로 하고, 입문기 그림으로 배웠던 일본의 외광파에 야수파가 혼합된 색채나 필법과 인위적 외광처리가 배어 있다. 국내에서도 이러한 외광파에 향토적 서정주의가 결합된 것이 정형화된 구상회화였는데, 오지호의 화폭에서는 자연에 대한 경외와 정서적 친화감과 예술적인 감흥이 화면에 정감과 생동감을 높여주는 차이를 보인다.

　오지호의 자연주의 구상회화와 대비되게 예술창작이라는 자유와 파격을 우선했던 비구상 또는 추상회화의 선도자 강용운 (1921~2006)도 지역은 물론 한국미술사에서 주목해야 할 작가이다. 그는 '예술이란 시대감각에 맞춰 자기세계로 이끄는 전위'이어야 한다며 해방 직후부터 비정형 회화들을 탐구하고, 전후 열풍처럼 불어 닥친 '앵포르멜Informel 운동'을 한 세대 앞서 선보였다. 그는 18세 때 일본에 건너가 동경제국미술학교 서양화과 시절부터 현대미술의 신조형 형식을 익히고 1943년 귀국하여 고향 화순에서 잠시 머물다 1947년 전남여고 미술교사를 맡으면서 광주로 나와 활동했다. 특히 1949년 광주사범학교로 자리를 옮긴 뒤 계속해서 반추상형식의 작품들로 초기 추상작가로서 입지를 다졌다.

　초창기부터 그는 단순 형태변형과 주관화된 형식으로 반자연주의적인 태도를 띠면서 광주사범학교를 거점으로 지역미술계의 또 다른 화맥을 일구었다. 1950년 첫 개인전(4.10~4.17, 광주 미국공보원)때의 〈불사조〉, 〈봄〉, 〈살로메와 요하네〉 등 대다수 작품들이 반추상 또는 비구상이었다. 야수파 같은 거친 붓질과 단순변형, 두터운 화면질감, 자유롭게 풀어낸 밝은 색조 등이 두드러졌다. 이후 1958년부터 「조선일보」사 주최 [현대작가초대전]에 참여할 무렵에는 전위운동의 주역이 되는 전후세대보다 훨씬 뚜렷한 비정형(앵포르멜) 회화들을 보여주었다.

　합판에 빠른 붓질로 원색과 검정 필선을 교차시킨 〈부활〉(1957),

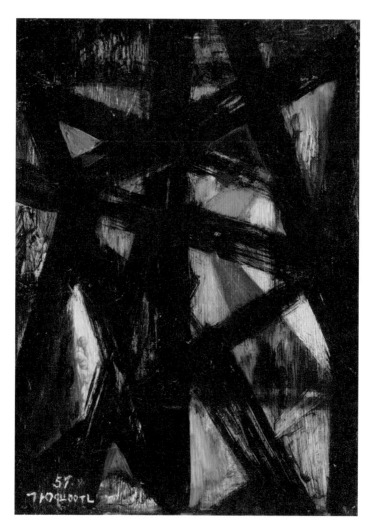

강용운 〈부활〉, 1957, 목판에 유채, 33.3x24.2㎝

강용운 탄생 100주년을 기념해 2021년 광주시립미술관에서 회고전이 열렸다.

강용운은 오지호의 자연을 근본으로 삼는 '구상회화론'에 맞서 1960년 2월 같은 「전남일보」 지면에 21회에 걸쳐 '현대회화론'을 연재하며 지상논쟁을 펼쳤다.

기름종이에 흑갈색의 무거운 색조들이 서로 뭉개지고 흘러내리는 〈비雨〉(1959), 붓질의 흔적들로 상형문자 같은 형상을 조형화시킨 〈작품 64-A〉(1964)이다. 또한 흰색 바탕을 그대로 드러낸 〈작품 75-5〉(1975), 〈승화昇華〉(1976) 같은 무채색 작품을 포함해서 〈4월〉(1968), 〈맥〉(1986), 〈정기精氣〉(1987) 연작 등 대체로 밝은 색조로 뿌리고 흘리거나 문질러 내기를 곁들이며 비정형 작품으로 일관했다.

물론 강용운은 전후세대도 아니고 오히려 그들보다 몇 년 앞서 신미술 형식을 발표해 온 터였다. 또 그는 "복잡한 현실과 불안한 시대를 극복하는데 무가치한 아카데미즘으로써 자연주의보다 외부의 물질관계를 무시함으로써 차라리 새로운 차원의 리얼리티를 획득하려 한다"며 시대변화에 부응한 신조형 형식을 역설했다.

현실주의 참여미술과 청년세대의 신흥조류

남도미술은 오랫동안 호남남화와 인상파 유형의 자연주의 서양화로 두 축을 이루었다. 자연과 더불어 피안의 정신세계를 지향하는 호남남화와 달리 초기 유입시기인 일제강점기부터 정형화된 서정적 향토주의와 전통적인 자연감흥 위주의 구상회화였다. 동·서양화의 유형은 다르지만 둘 다 '자연'을 근거로 삼는 심미적 태도였다. 따라서 남도미술은 사회 현실이나 일상의 삶과는 거리를 둔 예술적 흥취와 정서적 위로가 주가 되는 심미활동이 주류였다.

강연균, 〈시장 사람들〉, 1988, 종이에 수채, 97x146cm

　그러나 1970년대 후반부터 정치·사회 현실에 대한 저항의식들이 싹트기 시작했다. 결정적으로 1980년 5·18민주화운동을 겪으면서 '예술의 대사회적 복무'라는 본질적 역할에 대한 의식과 활동의 대전환이 일어났다. 시민공동체의 좌절과 상처가 사회·문화·제도 모든 구습과 모순된 역사 현실에 대한 비판과 개혁의지가 시민사회운동으로 결집된 것이었다. 미술 쪽에서도 1980년대 문화변혁운동이 확산되고 그 중심에 민족민중미술 또는 현실주의 참여미술이 예술의 대사회적 복무의 선봉역할을 했다.

　1980년 5·18민주화운동 직후부터 독특한 콩테·수채화 기법으로 저항과 고발의식이나 민초들의 진솔한 삶의 서정을 담아낸 강연균, 시대변화에 대응하는 사실주의를 모색한 신경호·황재형·홍성담 등

의 「2000년작가회」, 진경우·조진호·김경주·한희원 등의 목판화·수묵화운동, '시각매체연구회'의 만장·걸게그림·벽화제작, 「땅끝」(조선대), 「불나비」(전남대) 등 대학 미술패들의 활동 등과 1988년 결성된 「광주전남미술인공동체」 등이 대표적 활동 주체였다. 이들은 1990년대 중반, 특히 1995년 망월동 오월묘지에서 안티비엔날레로 개최된 '광주통일미술제'를 정점으로 변혁기 시대현실 속에서 시민사회운동과 연대하며 문화적 자주성과 민족적 미술형식, 민중정서의 대변 등 예술의 역할과 가치를 새롭게 정립시키고자 했다. 이 현실주의 참여미술은 문민정부 이후 달라진 사회문화 환경, 집

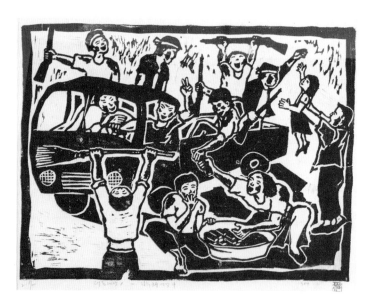

홍성담, 〈대동세상1-광주 5월 연작中〉, 1984, 종이에 판화,
79.7x60.5cm, © 5·18기념재단

단의 활동방식이나 개개인의 창작세계, '이념'과 '사회현장'의 중심에서 자연스럽게 '미적 정서'와 '예술적 공감'으로 옮겨가면서 독자적인 작품세계를 펼쳐냈다.

한편 급변하는 사회·문화 환경에도 불구하고 제자리에 머물러 있는 기성 미술계 풍토에서 벗어나 새롭게 자구책을 모색하려는 청년세대 활동이 여러 형태로 전개됐다. 이는 부정하게 연장된 군부집권기의 사회·정치상황은 물론 지역 또는 미술계, 학내에 쌓여 온 집단적 불만과 저항의식이 1987년을 전후로 다시 솟아난 민주화운동의 열기와 외부세계 정보나 포스트모더니즘 등의 자극이 더해지면서 시대문화에 대한 욕구와 다양한 실행으로 촉발된 것이었다.

과거 저항예술의 표현수단이었던 비정형 추상형식(앵포르멜, 액션페인팅 등)이 부정과 파격, 행위의 흔적 위주 해체추상으로 차용되고, 회화성을 살리면서 화면형식을 확대하려는 작업들이 일군의 시대양식을 이뤘다. 1980년대 후반부터 1990년대까지 활발히 펼쳐진 '신형상성의 모색', '채묵의 변용'도 그런 움직임 중의 하나였다. 또한 답답한 현실의 돌파구로 외국 유학이 급증하는가 하면, 미술형식과 예술개념, 작가의식 면에서 전통의 틀이 무너지고 '회화'에 대한 인식자체부터가 다변화 했다. 1990년대 중반 이후 광주 예술의 거리와 광주천에서 청년작가들이 펼쳐낸 [광주미술제](1993, 1994)를 비롯해 적극적인 방식의 예술활동이 점차 늘어났다. 현장중심 공공미술프로젝트(1997년 광주비엔날레 특별전-공공미술프로젝트, 2003·2007년 중흥3동프로젝트, 2007년 양동 통샘마을프

로젝트, 2008년 광주비엔날레-대인시장 복덕방프로젝트)도 도시
공간과 문화를 결합하는 공공개념의 청년세대 예술활동이었다.

국제 시각예술 거점 광주비엔날레

　예술이 시대문화와 사회를 어떻게 얼마나 변화시킬 수 있는가?
오래된 명제인 이 실문에 광주비엔날레는 구체적인 시례가 될 수 있
다. 1995년 광주비엔날레의 창설은 광주는 물론 한국 현대미술과
도시문화 변화에서 신개념 문화 해방구이자 발신지로 작동하면서
수많은 영향들을 만들어내는 기폭제가 됐기 때문이다. 광주 비엔날
레가 기존 미술개념과는 전혀 다른 파격과 실험정신으로 대중과는

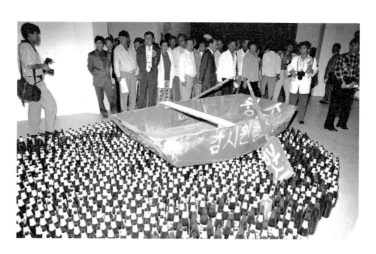

제1회 광주비엔날레에서 대상을 수상한
알렉스시 크쵸(Alexis Leiva Machado Kcho), 〈잊어버리기 위하여〉, 1995

별개의 전문영역인 것처럼 여기지만, 예술뿐 아니라 대 사회적 메시지를 자유로운 소재나 형식으로 펼쳐내면서 현실과 미래와 인류에 대한 다층적인 관점들을 제시해 왔다. 매회 기획자마다 광주와 인류사회와 현대미술을 독자적인 시각으로 진단 조명하고 그 현상과 방향을 제시함으로써 미술행사만이 아닌 인문·사회문화 플랫폼으로 기능해 온 것이다.

창설 당시 문민정부 정책구호였던 '세계화 지방화'의 실천, 예향 전통의 현대적 계발, 5·18민주화운동으로 인한 도시의 집단적 상처를 문화예술로 치유하며 미래로 나아간다는 취지에 따라 단지 미술전시회 이상의 사회문화적 복합의미들을 담고 있었다. 특히 매회 사회문화 이슈를 주제로 내걸고 무한형식의 설치와 첨단전자기기, 영상미디어매체들까지 펼쳐지며 통념을 깨트리는 시각예술작품들로 진보적 광주정신과 혁신의 비엔날레 정신을 뚜렷하게 드러냈다. 광주의 척박한 국제도시 인프라로 최첨단 국제예술행사를 드높은 위상으로 개최하는 것은 결코 쉽지 않은 일이었다.

광주비엔날레는 창설 초기부터 개최지 광주의 도시배경과 특성을 반영한 차별화된 전시로 제3세계권 비엔날레 후발주자이면서도 세계의 이목을 집중시켰다. 세계의 전문기획자와 작가, 학자들이 비엔날레 전시와 학술, 출판 등에 참여하고 전문지와 유력매체에 수시로 소개됨으로써 세계 주요 비엔날레의 하나로 인정받았다. 이를 증명하듯 200개 이상 운영되고 있는 세계의 비엔날레들 가운데 전문가 대상 설문조사 결과 5위(ARTNET, 2014.5)에 올랐고, 20

세기 한국의 가장 영향력 있는 전시로 국립현대미술관을 제치고 1위로 평가될(김달진미술자료박물관 전문가 설문조사결과, 2015.8)만큼 성장했다.

이 같은 광주비엔날레의 국제적 인지도와 위상을 토대로 중앙정부가 광주를 '아시아문화중심도시'로 지정해 20년 장기 국책프로젝트(2014~2023)가 시작됐다. 또한 '광주디자인비엔날레(2005년 창설)', 광주국제아트페어 '아트광주(2010년 창설)', 도시 곳곳에 랜드마크이자 문화자산 만들기인 '광주폴리프로젝트(2011년 제1차 사업)' 등을 운영하고 있다. 2012년에는 세계 비엔날레 120여년 역사상 최초로 광주에서 '세계비엔날레대회'를 5일간 진행했고,

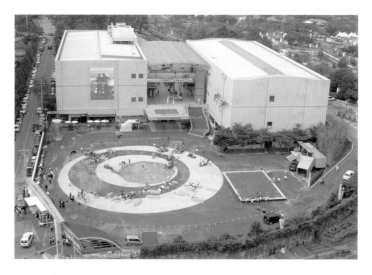

2004년 제5회 광주비엔날레 때의 중외공원 비엔날레전시관 모습.
(재)광주비엔날레 사진

이 성공개최를 계기로 '세계비엔날레협회' 창설(2013년 아랍에미리트 샤르자)을 이끌었다. 또한 2014년에는 광주비엔날레와 광산업 등 도시 기반을 인정받아 광주가 유네스코로부터 '미디어아트창의도시'로 지정됐으며, 광주문화재단 주관으로 '광주미디어아트 창의파크'를 추진하기도 했다.

지역기반 시각예술 문화자산 가치의 계발과 공유

지난 20여 년 동안 진행된 광주비엔날레의 직간접 관련 행사나 정책사업들을 지켜보거나 경험하며 성장한 세대들의 등단·활동들로 최근 광주 문화현장은 이전과 다른 활발한 활동이 펼쳐지고 있다. 다른 도시에서도 부러워하는 청년문화 활동들로 활력이 넘쳐나고 있는 추세다. 지역화풍으로 정형화되어 있던 호남남화나 자연주의 인상파 유형의 그림들 대신해 현시대의 문화감각과 재료를 사용하고, 전자소재와 영상기기, 과학기술을 결합하고, 화폭이나 실내 전시공간에 국한하지 않고, 작업을 펼쳐내는 장소와 공간도 다양해진 것이다. 물론 회화의 기본은 지키면서 독자적인 예술세계로 기대받는 청년화가들도 여럿이다. 하지만 예술의 근본에 대한 인식이나 개념, 표현의 방법과 영역에서 과거와 같은 자연 중심이거나 감흥 위주, 전통적인 개념 그대로를 따르는 경우는 드물다.

미디어아트는 빛고을 광주의 이미지와 도시 전략산업인 광산업, 실험적인 첨단시각예술의 국제무대로서 광주비엔날레, 유네스코

창의도시 지정 등과 맞물려 최근 기대가 큰 분야이다. 매체와 형식은 영상미디어와 디지털 전자기술의 결합이 두드러지지만 소재나 내용에서는 시각적인 영상과 사운드의 실험도 있고, 일반 3D·4D와는 다른 예술작업 속에서 시공간의 확장을 연출해내거나 고전과 현대를 절묘하게 중첩시키면서 현실감을 접목시키기도 한다. 또한 특정 장소나 공간에 강렬한 빛과 색채효과로 현장효과를 연출하기도 한다. 회화·조각·공예 등 기존 형식이면서도 과거 남도미술 지역양식과는 다른 시대감각과 개성 있는 표현으로 독자적인 조형예술세계를 다져가는 원로부터 청년작가까지 지역미술의 분야와 색깔들이 훨씬 풍부해지고 있다.

작가들이 세상과 현실에서 예술을 대하는 시각, 화폭이나 매체에 담아내는 방법과 감각, 활용하는 방편과 솜씨들에서 확장은 시대문화와 예술향유자들에게도 큰 변화를 만든다. 청소년은 물론 기성세대도 실험적이거나 낯선 예술형식에 대한 반응과 문화예술의 창의성에 대한 관심이나 이해에서 훨씬 달라진 모습들이다. 이 같은 문화예술에 대한 보다 열린 시각과 넓어진 식견, 창의적 발상의 자극, 삶과 인류를 바라보는 관점의 확대는 개인의 예술향유 차원을 넘어 도시문화의 자산이자 인적 자원으로 쌓이고 있다.

광주의 도시경제 여건이나 국제적 문화인프라는 국내외 주변 대도시들에 비해 여전히 상대적으로 열악한 것이 사실이다. 하지만 지역차원의 문화도시만이 아닌 급변하는 현대문화 속에서 창작활동과 교감·소통이 활발히 이루어지고 있다. 광주가 그 가치를 꾸준히

키워가면서 세상에 공유 폭을 넓혀가는 문화예술 활동의 주체로서 창작자나 향유자가 함께 성장해 가기를 기대한다.

– 조선대 기초교육대학 '전라도 천년의 삶과 문화' 특강 강의자료(2018)

이이남, 〈다시 태어난 빛 Reborn Light Mother of Pearl〉, 2016, LED영상, 7분 27초

1-2. 인물과 공간으로 본 광주미술 현장

　한때 광주·전남을 일컬어 '예향 남도'라고 했다. 그 '예향藝鄉'의 바탕 가운데 미술 쪽에서는 호남남화의 화맥과 인상주의적 구상회화 전통을 대표로 꼽았다. 호남 한국화와 서양화 화단의 주류를 이루어 온 두 화맥은 '자연'에 근간을 두었다. 다른 지역보다 훨씬 더 농사가 주업이던 전통사회에서 자연은 더불어 살 수밖에 없는 일차적 삶의 터전이자 끝없이 변화하는 사계 속에서 감성도 철리도 인생 층위들도 다져왔기 때문에 생활 속에 배어든 지역문화 특성이 됐다. 자연은 하루하루 삶의 현장이자 궁극적 귀의처였고, 그림에서도 추상화된 관념으로 정형화하기도 했지만, 때론 현실과 실재를 직시하고 체득하는 터전이었다.

　그런 천성은 오랜 미술 전통에서도 작위적인 묘법보다는 자연스럽게 안으로부터 우러나는 감흥과 직관을 순발력 있게 오롯이 담아

내는 작업태도들로 나타나기도 했다. 곧 인위적인 욕심들에 의한 군더더기 대신 요체와 기운을 자연스럽게 함축해냈다. 실례로 무등산 충효동 분청사기, 남도 수묵회화, 인상주의 구상회화, 비정형 추상회화 등 광주미술의 주된 바탕으로 이어졌다.

파격과 무심 - 무등산 분청사기

광주 무등산 원효사 아래 충효동 가마터에서 제작돼 조선 초기 문화를 대변하는 무등산 분청사기는 도자사 뿐 아니라 회화사적 맥락에서도 눈여겨 볼 광주미술의 주요 자산이다. 충효동 분청사기는 15세기 번성했던 분청사기의 여러 양식들이 확인되고, 한국 도자사의 변천 과정을 보여주는 중요성 때문에 국가사적 141호로 지정됐다. 또 그릇 표면을 꾸미는 다양한 표현기법들에서 남도문화의 기질과 현대미술의 선례를 확인할 수 있다.

초기에는 상감분청象嵌粉靑은 물론 작은 꽃무늬들을 일정하게 배열하는 인화분청印花粉靑이 많았다. 점차 단순 큼직한 무늬를 그려 넣고 그 바깥 분장백토만 긁어내거나(박지분청剝地粉靑), 뾰족한 도구로 재빠르게 몇 가닥 선을 넣고(조화분청彫花粉靑), 산화철분이 많은 유약으로 간략한 그림을 그리기도 하고(철화분청鐵畵粉靑), 분장토를 듬뿍 묻힌 넓은 귀얄 솔을 휘돌려 스친 흔적 그대로를 남기거나(귀얄분청), 아예 그릇을 분장토 통에 담갔다 꺼내어 흘러내리는 그대로 우연찮은 무늬(덤벙분청)로 삼기도 했다.

시기별로 주된 제작법이 달라지긴 하지만 대체로 인화무늬는 전국적으로 고루 나타나면서도 특히 영남 쪽에서 주류를 이루었다. 또한 자유분방하고 대범한 박지·조화무늬는 호남지역에서 많이 만들어졌다. 또 회화적 운필과 먹 맛을 닮은 철화기법은 충청도 계룡산 가마에서 많이 나타났다. 분청사기 제작 후기에 빚어진 귀얄·덤벙 기법은 주로 호남지역에서 나타난 형상이었다.

이 같은 솔직 대범하고도 무심한 표현형식은 세계 도자문화에서도 차별화된 초탈한 멋이자 토속적 정감이 오롯이 담겨진 유형문화

 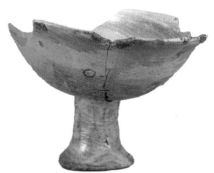

1991년 봄. 무등산 충효동 가마터에서 조선 전기에 번성했던 분청사기 가마터가 국립광주박물관에 의해 발굴됐다. 이때 수습된 '어존'이 새겨진 마상배는 학계와 세간의 큰 관심을 모았다.
〈'어존' 글씨가 있는 잔〉, 높이 9.8㎝, 국립광주박물관

유산이다. 제2차 세계대전 후 서구에서 유행한 비정형 추상(앵포르멜, 추상표현주의) 형식보다 500여 년 앞서 펼쳐진 파격과 무한자유 미술양식은 광주에서는 초창기 서양화단에서 강용운·양수아와 이후 그 제자들에게 나타났다. 한국 현대미술사로 보면 1950년대 말 앵포르멜 전위미술운동의 방편으로 불타올랐으니 그 시공간의 차이와 맥락을 다시 생각해 볼 일이다.

〈분청사기 '전라도'명항아리〉(광주광역시 문화재자료), 조선시대, 높이 43.4㎝, 광주역사민속박물관

남화 정신의 자연 귀의처 - 의재 허백련의 춘설헌

남도화단의 역사를 거슬러 올라가 보면 조선 중기 공재 윤두서(1668~1715)의 남종화 유입기 이른 접촉의 흔적들과 당대 삶의 모습들을 담아낸 사실주의 풍속화들이 있다. 더 위로는 조선 초 학포 양팽손(1488~1545)의 것으로 전하는 이상향과 현실의식을 결합

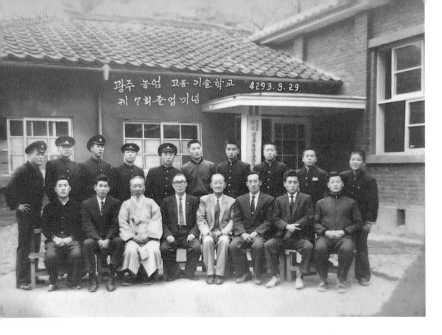

옛 농업고등기술학교(현재 의재미술관 터) 졸업식(1960)에서 허백련, 의재미술관 자료사진

한 산수화와 묵죽도가 있다. 공재나 학포의 회화에서는 자연귀의나 물아교융物我交融만이 아닌 당대 세상에 대한 직시와 실사정신을 함께 담고 있어 현대 광주미술로 그 맥락이 이어진다.

그러나 현세나 현상 위주 세태에 회의적이어서 정신문화와 고전의 회복을 주창했던 추사 김정희(1786~1856)와 의식세계를 함께했던 조선 말 소치 허련(1808~1893) 이후 실재 너머의 '사의성似意性'을 우선하는 남화 화풍이 대세를 이뤘다. 광주화단에서도 의재 허백련과 그 제자들을 중심으로 대를 이어 큰 화맥을 이뤘다.

의재 허백련(1891~1977)의 회화세계는 남도지역 특유의 자연환경과 삶의 정서, 농경사회 전통의 생명교감 등에 바탕을 두었다. 의재의 그림에는 미산 허형米山 許瀅(1862~1938)으로부터 서화기초

와 서양식 보통학교 신학문 수업, 무정 정만조茂亭 鄭萬朝로부터 한학 수학, 유학 중 접한 신문화와 일본남화 사사 등이 바탕이 되었다. 같은 허씨 일가이면서도 소치 허련의 고전적 중국 남종문인화 성향, 목포를 기반으로 한 남농 허건의 신남화로서 거칠고 과감한 필묵구사와는 달리 의재 특유의 부드럽고 평온한 화폭으로 남도정서를 녹여냈다.

특히 "대개 화도畵道란 고법이나 내 손에서 나오는 것이 아니고, 또 고법이나 나의 솜씨 밖에 있는 것도 아니니 … 속된 것을 탈피하여 다 익히면 기운을 얻게 된다. 요즘 사람들은 창조라는 말을 잘 쓰는데, 창조라는 게 그렇게 아무나 해낼 수 있는 그런게 아니다"라며 '의도인'이라는 별호와 함께 무등산을 터전으로 평생 '예도藝道'를 연마했다.

의재는 선대의 묵적과 자기연마를 결합한 개별 서화세계 탐닉과

허백련이 운영했던 삼애학원 농업고등기술학교 자리에 2001년 건립된 의재미술관 (건축가 조성룡 설계)

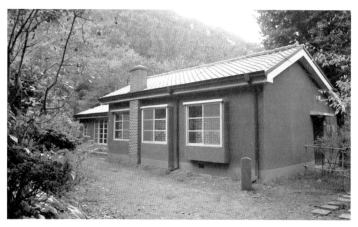

해방 이후부터 타계까지 허백련의 30여 년 체취가 배인 춘설헌 외부와 내부

더불어 '연진회鍊眞會(1939년 개설)'와 해방 후 무등산 춘설헌으로 자리를 옮겨 후진을 양성하며 광주남화 화맥의 기반을 다졌다. 또한 '조상숭배天, 이웃사랑隣, 땅의 풍요地'라는 삼애정신을 실천하기 위한 삼애학원(1945)과 농업기술학교(1947년 개설)를 운영했으며, 무등산에 천제단 단군신전 건립을 추진(1969)하는 등 사회활동에도 힘을 쏟았다. 증심사 초입 계류에 자리한 춘설헌은 의재 기거 당시에도 광주의 이름난 문화공간이었으며, 옛 농업기술학교 자리에 2001년 개관한 의재미술관은 춘설헌 일원과 더불어 의재의 자취로 남아있는 광주화단의 역사현장이라 할 수 있다.

의재 문하를 거친 옥산 김옥진沃山 金玉振(1927~2011), 희재 문장호希哉 文章浩(1938~2010), 금봉 박행보金峰 朴幸甫, 매정 이창주梅汀 李昌柱, 월아 양계남月娥 梁桂南, 계산 장찬홍谿山 張贊洪 등을 통해 다시 다음 세대 제자들로 화맥이 이어지고, 시대 흐름에 따라 옛 전통 남화양식 만이 아닌 독자적인 한국화의 세계들로 광주 한국화단은 훨씬 다양해졌다. 의재와 연진회 계보 외에도 남농에게서 입문한 아산 조방원雅山 趙邦元(1927~2014), 소정 변관식小亭 卞寬植(1899~1976) 등 여러 스승에게서 화업을 다진 석성 김형수碩星 金亨洙와 그 제자세대들도 지역 화단의 역사를 이어가고 있다.

자연감흥 남도회화 산실 - 오지호의 지산동 초가

근대문물과 함께 들어온 서양화가 지역문화계에 퍼져나갈 때도

자연주의는 영향을 주었다. 당시 서양화는 대부분 일본 유학을 통해 들여온 신문화로 유입 초기에는 일본식 외광파나 향토적 서정주의, 주관적 재해석에 의한 표현주의나 야수파적인 요소, 반추상과 비구상 등의 여러 유형들이 공존했다. 하지만 점차 1950년대부터 '자연감흥'을 우선한 오지호의 이른바 인상파적 구상회화가 주류로 대표적 지역미술양식을 이뤘다. 오지호의 민족미술론에 바탕을 둔 순수회화론과 미술계 사회문화계를 넘나드는 폭넓은 활동, 조선대학교를 거점으로 한 후진양성으로 호남 서양화단의 저변을 다지게 된 것이다.

광주 서양화단의 대표적 지역양식으로 자리한 이른바 '호남 인상파 화풍'은 남도의 자연환경과 삶의 풍토·정서·감성에 바탕을 두고 있다. 그 전형을 세운 오지호吳之湖(1905~1981)는 화순군 동복 출신으로 1931년 동경예술대학 양화과 졸업 후 1933년부터 서울 동아백화점 선전부 근무와 세탁소를 운영하기도 했다. 이후 1935년부터 9년간 송도고보 교사를 거쳐 1949년부터 1960년까지 조선대

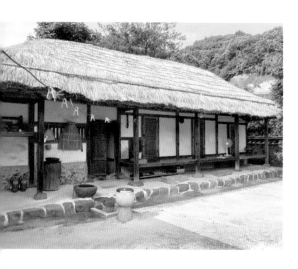

1954년부터 타계하기까지 30여 년을 거주했던 오지호의 광주 동구 지산동 초가

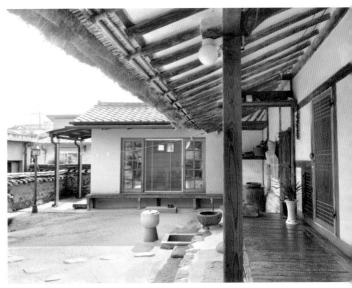

유족에 의해 정갈하게 관리되고 있는 오지호 초가

손수 설계해서 지은 오지호 회화의 산실과 그가 틈틈이 가꾸었던 마당의 화단

학교 미술과 교수로 재직하면서 후진을 양성했고, 이후 작고할 때까지 광주를 기반으로 화단과 사회활동을 병행하며 남도 구상회화를 이끌었다.

그는 화가로서뿐만 아니라 자신의 회화론을 적극적으로 펼쳐낸 이론가이기도 했다. 오지호는 자연생명과 민족문화에 근본을 둔 구상회화론을 주장했다. 한국의 첫 원색화집인 ≪오지호·김주경 2인화집≫(1938)에 수록한 '순수회화론'을 시작으로 ≪미와 회화의 과학≫(1941), 〈피카소와 현대회화〉(「동아일보」, 1939), 〈구상회화선언〉(자유문학 1959), ≪현대회화의 근본문제≫(1968) 등을 통해 자연주의 구상회화론을 일관되게 주장했다.

그는 미술 외적으로도 한국전쟁과 5·16군사정변 때 생사가 오가는 고초를 겪었고, 1970년대에는 민족문화 원형보전을 위한 한자병행 교육운동과 문화재 보전활동에도 헌신하는 등 사회의 어른으로서 큰 족적을 남겼다. 오지호의 구상회화는 조선대학교 후임인 임직순(1921~1996)과 더불어 지역미술의 전형양식으로 다져지고 김영태·조규일·오승우를 비롯한 후대 작가들뿐 아니라 남도 전반과 일반 아마추어들도 선호하는 보편적 회화세계가 됐다. 그만큼 오지호의 회화는 지역정서나 문화풍토와 친화감이 높다는 반증인 셈이었다.

한국전쟁 후 오지호가 조선대학교에 복직하면서 학교 관사로 살게 된 지산동 초가는 송도 시절 초가와 마찬가지로 그에게 마음 편안한 거처가 되었다. 그러나 생활공간인 초가는 좁고 천정이 낮은

데다 어두웠다. 그 때문에 그림 그릴 공간을 마련하기 위해 1954
년 마당 맞은편에 아담하지만 밝고 간결한 화실을 설계해서 새로
지었다. 너무 채광이 강하지 않도록 북쪽 지붕 끝에 천창을 내고 그
림 그릴 때 남쪽 창은 커튼으로 가려 실내 빛을 조절하며 색과 빛
의 '광휘'를 화폭에 담아냈다. 광주 동구 지산동에 자리한 오지호
의 초가와 화실은 광주광역시 기념물 이상의 생생한 문화현장이
라 할 수 있다.

비정형 자유담론의 아지트 – 강용운 가옥과 오센집 도깨비대학 터

지역화단에 고착된 자연주의 구상회화의 강세 속에서도 이에 맞서
예술창작의 자유와 파격을 우선하는 작가들이 있었다. 호남뿐 아니
라 한국 추상미술의 선도자인 강용운姜龍雲(1921~2006)과 양수아
梁秀雅(1920~1972)를 비롯한 주로 광주사범학교, 사범대학 출신의
후배 및 제자들이다.

작업과 이론에서 선봉에 선 강용운은 화순 출신으로 경동중학교
를 거쳐 동경제국미술학교 유학 때부터 반추상 신미술을 익혔다.
1947년부터 전남여고 미술교사를 거쳐 1949년 이후 사범학교와
사범대학, 광주교육대학으로 이어지는 교단활동을 통해 광주 비구
상화파를 길러냈다.

강용운은 오지호의 '구상회화론'을 반박하는 '현대회화론'을 전
남매일에 21회(1960년 2월) 연재하며 열띤 지상논쟁을 펼쳤다. 그

는 "복잡한 현실과 불안한 시대를 극복하는데 무가치한 아카데미즘으로써 자연주의보다 외부의 물질관계를 무시함으로 차라리 새로운 차원의 리얼리티를 획득하려 한다"며 시대변화에 부응한 신조형 형식을 역설했다. 단순 형태변형과 주관화된 형식으로 반자연주의적인 태도를 보이거나 기름종이와 합판 등에 비정형의 거친 붓질과 흘러내리고 비벼지는 안료들, 뿌리고 문질러내기 등 자유로운 행위와 질료의 흔적들로 화면을 구성하며 작품을 내놓았다.

강용운의 예술적 동지였던 양수아는 보성소학교 5학년 때 일본 유학을 떠나 자유롭고 창의성을 중시하는 동경 가와바다화학교川端畵學校에서 신미술을 학습했다. 이후 태평양전쟁시기 만주에서 신문

해남 대흥사 부도전에서 양수아와 강용운,
광주시립미술관 강용운 탄생 100주년전 아카이브 자료

기자생활을 거쳐 1947년부터 목포사범학교·문태중·목포여중·목포여고 교직생활과 함께 1953년부터 '목포양화연구소'를 운영하다가 1956년 강용운의 후임으로 광주사범학교로 옮겼다. 이후 1960년대 광주 현대예식장 근처에 작업실 겸 양화연구소를 운영하며 후진을 양성했다.

양수아의 비정형 추상회화세계는 1950년대 한국전쟁기의 상처와 이후 이어진 현실적 억압과 제약에 저항하는 응어리와 저돌성을 자전적 내면초상으로 분출해냈다. "위조지폐 구상화보다는 비구상화가 내 명함"이라면서도 가족부양과 작업을 위해 구상회화를 병행해야만 했던 그는 강용운과 함께 광주 추상·비구상회화를 이끌면서 서로가 다른 배경의 파격을 평생 계속했다.

당시 장동 전남여고 후문 앞에 있던 강용운의 집(현 녹두서점 터, 자비신행원 뒤)은 '도깨비대학'이라 불렸다. 광주 현대미술 개화기라 할 1950년대 초부터 도심에 가까운 강용운의 집에 작가들이 자주 드나들었고, 모이면 자연스레 술잔이 돌다가 새벽까지 난상토론으로 시끄러웠다. 이런 강용운의 집을 도깨비소굴 같다고 해서 이웃들이 '도깨비대학'이라 불렀다. 같은 또래로 현대미술론에 일가견이 있던 강용운·양수아·배동신 3인방('삼바가라쓰' - 세 마리 까마귀)이 중심인물이었고, 초창기에는 최용갑·김인규·천경자·손동 등이 자주 드나들었다.

한국전쟁 직후 허무와 실존의 고뇌로부터 돌파구가 필요한 시대상황에서 광주의 화가들은 낮 시간에는 대개 Y다실 등지에서 시간

현대미술 난상토론의 장으로 '도깨비대학'이라 불렸던 강용운 집 터
(장동교차로 옆, 자비신행원 뒤)와 오센집 터(전일빌딩245 뒤)

을 보냈다. 그러다가 해거름이면 가까운 선술집으로 자리를 옮겼다. 당시에 자주 모이던 곳이 지금의 전일빌딩245 뒤 네거리(현재 모밀집)의 오센집으로 '도깨비대학 분관'이라 불렸다. 넓지 않은 공간에 무뚝뚝한 안주인이 안주거리를 만들어내면 짱달막한 '오센(오생원)'이 몇 안 되는 술상을 오가며 넉살 좋게 이들의 술시중을 들었다. 취기가 오르고 이래저래 언성이 높아지다가 양수아가 '빨간 마후라'를 목청껏 불러대면 일행이 따라 부르기도 했다. 열기가 과해지면 강용운이 일행을 몰고 일어나 근처에서 입가심 맥주로 기분을 좀 더 낸 뒤 통금 사이렌이 울릴 즈음에야 동부경찰서 앞을 지나 장동집 도깨비대학 본관인 자신의 집으로 자리를 옮겨 새벽까지 난장을 벌였다.

일본 유학파 출신 서양화가들이 주축이었던 초창기 도깨비대학은 점차 광주사범학교 광주사범대학 제자들이 차세대군을 이루다가 강용운과 함께 양대 기둥이던 양수아가 1972년 돌연 세상을 떠나자 이후 도깨비대학도 시들해졌다. 광주에 서양화단과 현대미술이 자리를 잡아가던 시기에 장동 강용운집과 오센집으로 연결된 도깨비대학은 치열하고도 뜨거웠던 광주 시대문화의 현장이었던 셈이다.

현실주의 참여미술과 청년미술의 현장 - 금남로와 예술의거리

남도의 자연에 바탕을 둔 예술전통은 1980년대 치열하고도 격렬했던 시대변화의 소용돌이를 겪으며 자연스레 예술가들이 사회와

삶의 현장과 시대현실 쪽으로 눈길을 돌리게 했다. 민족·민중 주체의 현실주의 참여미술의 확산과 더불어 기존문화의 틀과 법식과 규제들에 대한 저항과 도전, 이탈이 계속 이어졌다. 미술계는 '순수'의 개념에 대한 천착, 시대상황에 대한 회의감, 확대된 관점들에 따라 현실주의, 해체와 일탈, 신형상성 모색, 대안미술, 현장활동으로 다양하게 펼쳐졌다.

1970년대 후반부터 정치·사회 현실에 대한 저항의식들이 싹트기 시작하고, 1980년 5·18민주화운동을 겪으면서 '예술의 사회적 복무'라는 본질적 역할에 대한 의식과 활동의 대전환이 일어났다. 1979년 결성된 '광주자유미술인협의회'와 '2000년 작가회'를 시작으로 1980년 5·18민주화운동 후 전개된 민족민중미술은 한국 현실주의 참여미술에 기폭제가 됐다. 독특한 콘테·수채화 기법으로 민초들의 진솔한 삶의 서정을 담아낸 강연균을 비롯해 불온한 시대 정국에 대응하는 신경호·홍성담 등의 현실주의와 진경우·조진호·김경주·한희원 등의 시대풍자 목판화운동이 펼쳐졌다. '시각매체연구회'의 만장·걸개그림·벽화제작, '땅끝(조선대)', '불나비(전남대)' 등 대학 미술패들의 활동도 활발히 전개됐다. 더불어 현실주의를 바탕으로 우리 것을 되살리자는 수묵화운동, 1988년 금남로에 펼쳐놓은 대규모 걸개그림 '민족해방운동사' 광주전, 1988년 결성된 '광주전남미술인공동체'의 이듬해부터 매년 계속된 '오월전' 등이 큰 흐름을 이뤘다.

이들은 1990년대 중반, 특히 1995년과 1997년 광주 북구 망월동

오월묘역에서 벌린 [광주통일미술제]를 정점으로 변혁기 시대현실
속에서 시민사회운동과 연대하며 문화적 자주성과 민족적 미술형
식, 민중정서의 대변 등 예술의 역할과 가치를 새롭게 정립시키고자
노력했다. 이 현실주의 참여미술은 문민정부 이후 달라진 사회문화
환경 속에서 집단의 활동방식이나 개개인의 창작세계에서 '이념'이
나 '사회현장' 대신 '서정'과 '예술적 공감'으로 주 관심을 옮겨가면

1992년 네 번째 오월전 [더 넓은 민중의 바다로] 거리전, 금남로 3가

서 저마다의 독자적인 작품세계들을 펼쳐냈다.

일련의 현실주의 참여미술의 대사회적 활동과 더불어 한편에서는 1987년 6월 항쟁 이후 청년세대들의 기성문화에 대한 비판과 탈피가 가시화됐다. 때마침 유행처럼 번진 포스트모더니즘 등 외부의 자극들이 결합되면서 1990년대 광주미술은 훨씬 다른 모습들로 변화했다. 1990년을 전후한 시기에 대학을 졸업한 동세대 간의 활발한 신생모임들의 창립, 늘어가는 해외 유학, 1995년부터 2년 주기로 열린 광주비엔날레를 통해 접하게 된 낯선 실험형식과 매체의 접촉 등이 복합적으로 작용하며 훨씬 다양한 소재와 매체, 형식의 분화가 계속됐다.

1980~1990년대 사회적 리얼리즘이나 현실주의 참여미술의 주 현장이 '금남로'였다면, 광주 동구 '예술의거리'는 새로운 형식실험이나 거리예술 행위의 주된 무대였다. 즉 '금남로 1~3가'가 '오월전' 등 일반 시민을 대상으로 한 시사적인 가두전의 주무대였다면, '예술의거리'는 신진작가들의 새로운 매체형식 발표와 퍼포먼스의 열린 무대였다. 1990년대 초반부터 계속된 거리퍼포먼스들, 1993~1994년 연속 개최된 [광주미술제] 등이 주된 활동이었다.

도시문화 기폭제이자 국제 시각예술 거점 - 중외공원

1995년 광주비엔날레 창설은 광주는 물론 한국 현대미술과 도시문화 변화에 획기적 기폭제가 되었다. 기존 미술개념과는 전혀 다

른 파격과 실험정신으로 시각예술의 확장뿐 아니라 인문·사회문화 플랫폼으로서 담론을 창출해내면서 거대 이벤트의 파급력을 축적해 온 것이다.

광주비엔날레는 창설 당시 문민정부 정책구호였던 '세계화 지방화'의 실천, 예향전통의 현대적 계발, 5·18민주화운동의 집단적 상처를 문화예술로 치유 승화한다는 복합적 명분들을 담고 있었다. 특히 이념의 경계, 우주 근원과 현대사회, 인간 삶의 시공간, 생태환경, 아시아성, 민주성 등의 당대 사회문화 이슈들을 주제로 내걸고 통념을 깨트리는 시각예술작품과 설치들로 진보적 광주정신과 혁신의 비엔날레 정신을 드러냈다.

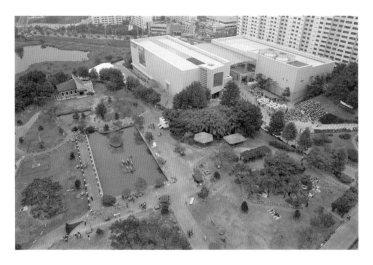

중외공원 비엔날레전시관 일원. 2006년 9월 (재)광주비엔날레 촬영

이 같은 광주비엔날레의 축적된 영향력과 국제적 위상을 토대로 광주를 '아시아문화중심도시'로 조성하는 20년 장기 국책프로젝트(2014~2023, 후에 2028년까지 연장됨)가 진행 중이다. 이와 함께 그 브랜드 파워와 연계하려는 '광주디자인비엔날레' 창설(2005), 광주국제아트페어인 '아트광주' 창설(2010), 도시 곳곳에 랜드마크이자 문화자산 만들기인 '광주폴리프로젝트'(2011) 등을 진행하고 있다.

2012년에는 비엔날레 120여 년 역사상 최초로 광주에서 '세계비엔날레대회'를 5일 동안 진행하고, 이 성공개최를 계기로 '세계비엔날레협회'를 창설하는데 주도적 역할을 하기도 했다.(이 국제기구의 초기 사무국을 광주에 두었다가 2013년 이후 아랍에미리트 샤르자로 옮겨감) 또한 2014년에는 광주비엔날레의 개최 성과와 광산업 육성 등 도시 기반을 인정해 유네스코가 광주를 '미디어아트 창의도시'로 지정했고, 광주문화재단이 주관해 미디어아트플랫폼을 비롯한 창의파크가 추진 중에 있다.

광주비엔날레의 주 개최장소인 중외공원은 행사의 인지도를 따라 세계적인 문화예술지구로 자리 잡았다. 아시아문화중심도시 시각미디어지구로 지정된 이 구역 내의 광주시립미술관, 광주시립역사민속박물관, 국립광주박물관, 광주문화예술회관과 더불어 새로 이전하게 될 광주예술중고등학교 등도 국제문화 현장이라는 연계효과를 적극적으로 활용해 볼 필요가 있다. 광주비엔날레 전시관의 신축을 전략적으로 성사시키고 문화마케팅 차원으로 활용한다

면 최근 답보상태에 있는 광주문화예술에 미래가치를 높이는 기폭
제가 될 것이다.

광주 청년미술의 다원화와 확장성

광주비엔날레 20여 년과 함께 성장한 세대들(비엔날레 키즈)이
중추적 활동을 펼치고 있는 요즘의 광수미술은 예전과는 전혀 다
른 양상을 하고 있다. 정형화된 지역화풍의 집단양식 대신 현시대
의 문화감각과 재료, 전자영상기기, 과학기술들을 결합한 다양한 작
품들이 창작된다. 또한 화폭이나 실내에 국한하지 않고 장소와 공
간도 다양해졌다. 과거와 같은 자연 위주이거나 현장 감흥과도 다
르고, 예술의 근본이나 작업의 당위성에 대한 인식이나 개념도 많
이 달라졌다.

1990년을 전후한 시기의 해체추상들로 도전과 파격을 감행했던
세대들이 전면에 나서면서, 2000년대 들어 기성 미술계와는 다른
방식의 대안형식을 모색하고 실천해 나가는 '그룹퓨전' 등의 새로
운 활동방식이 나타나기도 했다. 또한 문화 소외지역의 현실과 장
소를 살린 '중흥3동 프로젝트(2004, 2007)'나 '통샘마을 프로젝트
(2007)', '2008광주비엔날레-대인시장 복덕방프로젝트(2008)' 등
현장프로젝트는 지역 청년미술이 일상 현실과의 접점을 찾는 변화
된 공공미술의 장이었다.

또한 광주 청년미술의 새로운 활동 거점들로 등장한 대인시장의

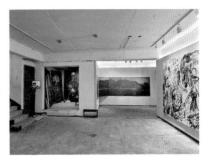

매개공간 미나리와 이를 이어받은 미테우그로, 오버랩, 뽕뽕브릿지, 산수싸리
등 대안공간들

'매개공간 미나리(2008)'와 이를 이어받은 '미테우그로(2009)', '지
구발전 D.A.오라(2015)', 양3동 발산마을 재개발공간을 활용한 '뽕
뽕브릿지(2015)', 월산동 재개발지구 단독주택에 자리잡은 '오버랩
(2015)', 산수시장에서 문을 열었다가 광주극장 뒤로 옮긴 '산수싸
리(2019)' 등은 지역미술의 자구적 대안공간들이다.

　이뿐만 아니라 전자매체의 확산 속에 신소재로 빛고을 광주의 도
시정책사업과 결합한 미디어아트의 성장도 열악한 지역의 창작활
동 여건에서 자구책을 만들어나가고 있다. 이를 위해 기획과 이벤트

와 미술장터를 결합한 '프로젝트 그룹 V-Party', '예술산책' 등 최근의 활동까지 당대 현실이나 현장과 보다 구체적으로 부딪히고 대안을 모색하면서 끝없이 확장하고 있다.

이 가운데 미디어아트는 지자체의 정책적 필요에 따라 예술과 문화산업의 융합형태를 띠고 있는 분야다. 이 미디어아트는 영상미디어와 디지털 전자기술을 결합하고 시각예술과 첨단과학·기술력을 융합하기도 한다. 또한 소재나 내용에서도 대중에게 친숙한 고전과 현대감각을 절묘하게 접목시키고 있다.

전체적으로 보면 이처럼 최근 광주미술 현장은 다원화된 개성양식들과 더불어 과거 지역미술 양식과는 다른 시대의식과 문화감각, 독자적인 표현세계들로 그 분야와 활동영역들이 훨씬 풍부해지고 있다. 다만 이 같은 창작의지들을 현실적으로 뒷받침해 줄 사회적 공적 관계들이 활성화돼야 하고, 분산된 인적·물적 문화자산들을 연결·통합하고 재가공해내는 도시문화 차원의 전략실행과 집중력이 어느 때보다 필요한 과제이다.

– 양림예술여행학교 강의자료(2020) 일부 수정

1-3. 남도 한국화의 현대적 변모와 다원화

　남도 한국화단은 호남 남화 또는 남종화의 전통으로 한국미술사에서 지역미술의 특성이 뚜렷한 편이다. 물론 남화가 시대양식이 되기 이전 학포 양팽손이나 공재 윤두서의 작품세계에서 고전적 이상주의나 사의·사실정신, 시대의식과 현실미감 등을 찾아볼 수도 있다. 그럼에도 불구하고 조선말 소치 허련의 문기 그윽한 남종문인화의 화취가 미산 허형을 거쳐 남농 허건과 의재 허백련으로 3대에 걸쳐 한 세기 반 동안 남도미술의 전통을 이어왔다. 이 화맥의 주역들과 그로부터 배출된 수많은 제자·후학들의 활발한 활동으로 호남화단은 풍성하게 채워질 수 있었다.

　호남 남종화 3대라 할 의재·남농의 타계 후 특히 근래 전개되고 있는 남도 화단의 다원화된 변화양상들을 보면 색다른 느낌이다. 스승들로부터 이어받은 호남의 현대 한국화가들은 전통 호남 남화,

관념산수라는 비판에서 벗어나 현실감을 반영하려는 실경산수화나 시대변화나 사회현장의 변화와 적극 함께 하려는 현실주의 수묵화를 그려냈다. 또한 자연형상의 탈피와 자유로운 화폭구성으로 현대미술의 변화에 부응하려는 채묵의 신형상성은 물론 공교함과 서사를 곁들여 밀도 높은 화폭을 이루어내려는 진채세밀화를 선보였다. 더불어 한국화의 근본 뿌리인 필묵의 특성과 그 기운을 심화 및 확장하고 있다.

근·현대기 호남남화 양대 거목의 가르침

의재 허백련(1891~1977)과 남농 허건(1907~1987)은 호남 근·현대 화단을 대표하는 상징적인 양대 거목이었다. 이들은 각각 목포와 광주를 기반으로 남화의 본령을 연마하며 일제강점기부터 해방공간을 거쳐 1940년대 후반 이후 남도화단의 형성과 활동을 이끌었다. 의재는 1938년 광주 금동에 '연진회鍊眞會'를 열어 남도 서화계의 구심점을 만들고, 해방 후에는 무등산 춘설헌에서 남화의 진수와 정신을 전수하며 농업발전과 다도와 민족정신을 고취시키는 데 힘썼다. 그런 의재의 정신과 남화의 세계를 계승하고 후진을 육성하기 위해 1976년 화단의 주역들로 성장한 제자 27명이 연진회를 재결성했다. 그 후 2년 뒤에 농업고등기술학교三愛學院 자리에 연진미술원鍊眞美術院을 열어 초급부와 전문부 주·야간 과정을 운영하며 호남 현대남화의 산실이 되었다.

의재 제자들이 주축이 되어 운영한 연진미술원 1기 졸업사진,
(의재미술관 자료사진, 1979.2)

의재는 "개성은 어디까지나 전통 위에서 꽃피워야 하며 처음부터 자기 독단의 개성은 생명이 길지 못하다. 전통을 철저하게 갈고 닦으면 자연 자기 것이 생기게 된다. 요즘 사람들은 창조라는 말을 자주 쓰는데, 창조라는 게 그렇게 아무나 해낼 수 있는 그런 게 아니다"고 말했다. 이를 바탕으로 그는 "화품畵品이란 것은 선인 대가들의 전통과 기교를 배우고 난 뒤에야 형상을 벗어난 영원한 생명의 자기 예술이 가능한 것이다成家"고 제자들을 가르쳤다. 연진회나 연진미술원에서는 스승과 선배들이 이끄는 화본학습과 임모과정을 거치며 화업의 기초를 연마하는 것이 당연한 배움과정이었다.

1944년, 남농은 일제강점기 마지막 [조선미술전람회](선전)에서 총독상을 수상하는 등 빛나는 성과들로 허씨 화맥의 부흥을 이끌었다. 그는 1946년 '남화연구원南畵研究院'을 열어 시대변화에 부응하는 신남화를 탐구 육성하고자 했다. 한국전쟁 등의 상황으로 1994년에서야 출판되긴 했지만 1950년『남종회화사』(서문당)를 집필해 정신성이 혼탁해진 화단에 남화의 정신과 선인들, 자신의 예술관을 널리 알리고자 했다. 아울러 [대한민국미술전람회](국전) 참여 활동을 통해 지역화단이 소외되지 않도록 제도권과의 관계를 유지하면서 1982년에는 호남 남화의 산실인 진도 '운림산방雲林山房'을 복원하기도 했다.

남농은 "신남화란 한국의 산수를 사생하여 한국의 정서를 예술로 승화시키는 것을 말한다(「조선일보」 1977.3.23)", "화보畵譜나 남본藍本의 틀에 묶여 문기를 주장하는 남화의 관념철학에서 벗어나 실경을 바탕으로 우리 주변의 자연을 사실적으로 담아내는 것이다(「조선일보」 1985.8.1.)"라고 말했다. 그러나 "조선의 남화가들은 대저 중국산수를 그대로 모방할 뿐에다가 개자원화전芥子園畵傳의 반복에 배회할 뿐이었다 … 이러한 체첩고수體帖固守, 모화사상慕華思想의 봉건적 잔재를 일소할 각오가 요청되는 동시에 … 작가 자신이 생활면의 모든 각도에서 준엄한 자기비판과 더불어 새로운 세계를 체험하고 지향하는 개혁성이 있어야 할 것이다(『남종회화사』, p230, p309, p330)"라고 예술의 창조성과 진실한 감동을 강조했다.

1980년대 남도 한국화단의 세대·동문 형성

남도 한국화단은 1980년대 들어 큰 변화의 시기를 맞이했다. 일제강점기부터 지속적인 작품활동과 사회문화계 관계들로 호남 남화를 크게 드높이던 허씨일가 화맥의 3대째인 의재와 남농의 타계와 그에 따른 세대교체가 이뤄졌다. 5·18민주화운동과 이후 전개된 격변의 시대현실 속에서 예술의 본질과 역할에 대한 자성들로부터 비롯된 현실주의 미술이 등장했다. 화숙畵塾이 아닌 대학 교육과정을 접하면서 신감각 예술세계에 눈뜨게 된 청년세대의 고법전통 탈피와 채묵의 신형상성 탐구들로 이전과는 사뭇 다른 미술현장이 펼쳐졌다.

같은 집안 간으로 동시대에 남화 화맥을 이어가면서도 '예도藝道'와 '자기개혁創新'을 중시하며 서로 결을 달리했던 의재와 남농의 문하에서 수많은 후학이 출현했다. 그러나 1977년 의재가, 10년 뒤인 1987년에는 남농이 세상을 떠나면서 화단의 큰 어른들이 사라지게 되고, 그 빈자리는 제자들인 아산 조방원雅山 趙邦元(1926~2014), 도촌 신영복稻村 辛永卜(1933~2013), 옥산 김옥진沃山 金玉振(1928~2017), 매정 이창주梅汀 李昌柱(1932~), 금봉 박행보金峰 朴幸甫(1935~), 희재 문장호希哉 文章浩(1938~2014) 등과 허씨 일가 외의 석성 김형수碩星 金亨洙(1929~) 등이 이어받았다. 또한 이들과 같은 문하생이면서 연배가 조금 아래인 계산 장찬홍谿山 張贊洪(1944~), 월아 양계남月娥 梁桂南(1945~), 직헌 허달재直軒 許達哉(1952~) 등도 남도 화맥의 주역들로 활동 폭을 넓혀갔다.

2세대 화맥에서도 각 화실마다 필묵을 익힌 제자·후배들이 꾸준히 배출되면서 남도 한국화단의 인적 자원이 늘어갔다. 먼저 전통 남화의 화면포치나 피마준 등의 준법, 담먹에 엷은 채색으로 부드러운 화폭을 특징으로 하는 희재 문장호는 1965년부터 광주 도심에 '삼희화실三希畵室'을 열고 문하생들에게 수묵남화를 지도했다. 또 아산 조방원은 과감한 농묵과 활달한 운필로 강건하고 골기가 배인 산수를 주로 하면서 1979년부터 담양 남면 지실마을에 '묵노헌墨奴軒'을 열어 제자들의 의거처가 되었다. 또한 금봉 박행보도 그윽한 시정이 담긴 온유하며 물기 촉촉한 담먹의 남종문인화 세계를 펼쳐내면서 1970년대 후반부터 광주 계림동 사랑채에서 후진들을 길러냈다. 계산 장찬홍 역시 무등산 청계재에서 화업을 이으며 후학을 길러냈다. 이처럼 이들이 운영한 화실畵室이나 화숙畵塾은 대학교육이 일반화되기 이전에 '무릎전수식'으로 화업의 기초를 닦던 시절의 화가 지망생들에게 화단 입문의 주요 성장통로가 됐다.

화업 중인 아산 조방원(전남도립 아산조방원미술관 자료사진)

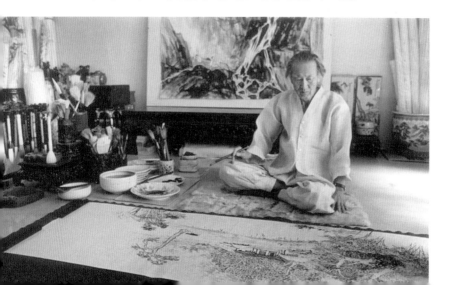

지실마을 묵노헌을 찾은 오지호 화백과 아산 제자들(1980, 현재 가사문학관 자리). 앞줄 강석관, 오지호, 정재윤, 뒷줄 김광옥, 오견규, 김민철, 조광섭, 박광현, 김광옥 제공사진

　이들 3세대들은 화단 입지를 다지기 위한 [국전]과 [전남도전] 등의 출품과 개별활동, 회원전 등을 통해 남도 한국화단의 활동력을 높여갔다. 희재의 제자들은 '수묵회樹墨會'를 결성해 1971년에 첫 창립전을 열고 선후배 동문들 간의 우의와 친교를 다졌는데, 구영주·김대양·김대원·박희석·손호근·홍성국 등이 회원들이다. 금봉의 제자들도 1980년 '취림회翠林會'를 결성하고 1990년에 첫 창립전 이후 매년 회원전을 열었는데, 구지회·김영삼·김재일·박태후·이병오·이부재·이상태·한상운·허임석 등 대부분이 전통과 신감각을 융화시킨 현대적 남종문인화를 추구하는 작가들이다. 아울러 아

산의 제자들도 1987년 화숙의 당호를 딴 '묵노회墨奴會'를 창립하고 첫 발표전을 열었는데, 조광석·박광식·윤의중·오견규·이상태·김송근·이선복 등이 동문이다.

이와 함께 남도 한국화단의 인적 팽창과 현대적 변모에 주요 역할을 한 것이 대학교육이었다. 즉 1970년대 후반부터 2·3세대 작가들이 조선대학교와 전남대학교의 사범대학 미술교육학과(1980년대 들어 미대, 예술대로 전환)와 목포대학교와 호남대학교 미술학과 등 대학가의 실기지도를 맡으면서부터였다. 이들에 의해 도제식 화숙과는 다른 학사관리에 의한 대학교육이 이뤄졌다. 조방원·김형수·박행보·문장호·이창주·양계남·김대원·하철경 등 세대와 시기를 달리하는 이들 선배작가들의 지도는 남도한국화가의 양적 팽창과 더불어 신진 입문자들에게 수묵채색 화법에서 큰 영향을 미쳤다.

더욱이 이 대학 교육과정에 송계일·윤애근 등 지역의 토착양식인 남화 계열과는 다른 외지출신 채색화 유형의 교수진과 김대원·양계남 등처럼 전통 남화를 익혔지만 변화하는 시대문화에 맞게 필묵을 풀고 채색을 끌어들여 자기갱신을 모색하는 교수들도 있었다. 김천일처럼 고법창신의 세필사실 실경산수를 위주로 하는 교수진들의 지도로 1980년대 중반 이후 대학가에서는 이전의 전통 남화만이 아닌 현대식 채묵이나 사실묘법들이 점차 다양해졌다. 이들 대학별 동문들이 뭉쳐 '경묵회耕墨會(전남대, 1985)', '선묵회鮮墨會(조선대, 1988)', '전통과 형상회(전남대, 1990)' 등을 결성하거나 출신학교

와 상관없이 동세대간 교유를 위한 '창묵회墨會(1988)' 같은 모임을 만들어 활동하면서 남도 한국화단은 전통에서 현대로 이행하는 내부 동력을 얻게 됐다.

한편 의재·남농이 주도하던 시대에서 벗어나 옛 법식에 바탕을 두고, 화제 선택이나 화면구성, 필묵법과 채색, 표현기법 등에서 시대감각을 반영한 독자적인 회화세계가 모색되기도 했다. 크게 보면 뿌리는 같지만 전통화법에서 수묵담채 화법을 모색하는 호남남화 계열과 과감히 옛것을 버리고 시대미감에 맞춰 독자적 예술창작을 시도하는 현대회화 계열로 나뉘었다. 여기에 1980년대 격변의 시대를 지나면서 예술의 진로를 사회현실 쪽으로 향하게 된 현실주의 수묵화까지 이전의 화단풍토와는 판이하게 달라졌다. 특히 이러한 현상은 대학가를 중심으로 뚜렷하게 나타났다. 1980년대 후반 시대변혁의 기운 속에서 정형화된 기성미술의 거부와 탈피욕구가 가시화되기 시작한 것이다.

이 시기 이러한 변화양상에 대해 "허백련·오지호 두 거인이 작고한 후 광주화단은 서서히 변혁의 바람이 불고 있다. 그것은 대가의 그늘에서 점점 벗어나 독자적 회화 추구에 눈뜨고 있다는 점이다. '광주그림이 거의 비슷비슷하다'는 비난 속에서 젊은 화가들을 중심으로 한 이런 '자기작업'은 광주화단의 새 활력으로 작용하고 있다"고 기대감을 나타내기도 했다.(「향토문화 오늘의 형상」, 「동아일보」, 1984.3.6)

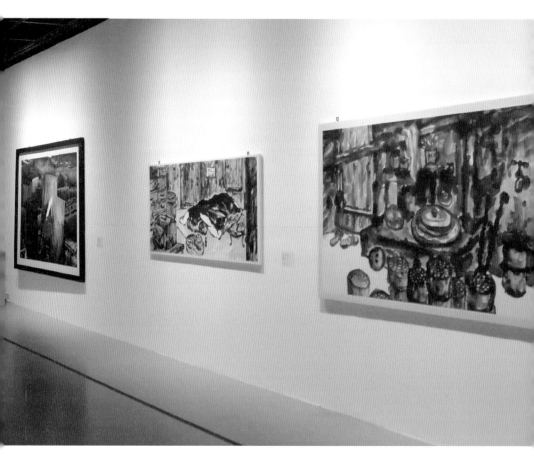

광주시립미술관 기획전 [1980년대 광주 민중미술전(2013년 5월)]에서 홍성
민의 1984년 수묵담채화 〈겨울한파〉, 〈봄날〉 등

변혁기의 현실주의 수묵화

선인들의 자취를 잇는 지역화단의 전통 화맥, 자연형상이나 현실 너머의 정신적 아취, 지리·풍토적 환경이 반영된 남도정서의 융합으로 차별화된 지역미술을 가꾸어 온 남도 한국화단은 1980~1990년대 변혁기를 거쳤다. 특히 1980년 5·18민주화운동의 참상과 상처, 이후 뜨겁게 전개된 민주화운동의 격랑 속에서 예술의 의미와 가치, 대 사회적 관계와 역할들에 대해 심각한 갈등과 고뇌는 지역미술인들에게 자각과 변화를 촉구하는 계기가 됐다. 이 과정에서 시대현실에 대한 적극적인 참여의식과 사회적 복무를 수묵운필의 힘으로 풀어내고자 하는 일군의 청년작가들이 등장했다. 1980년대 초부터 현실참여 매체로서 채택된 목판화의 힘과 메시지 전달력을 같은 흑백이면서도 표현성이 풍부한 수묵으로 담아내고자 한 것이다.

이 현실주의 수묵화운동의 배경에 대해 미술사가 이선옥은 "1980년 5·18민주화운동과 이어지는 일련의 민중운동들을 형상화하는데 있어서 수묵은 판화나 걸개그림의 호소력 있는 강한 힘에는 미치지 못했다. … 수묵이 갖는 함축적이며 고양된 정신성은 민중의 상처를 직접 건드리지 않으면서도 슬픔을 삭여주기에 적절한 표현수단이었다. … 판화나 걸개그림의 직설적이며 강렬한 표현은 … 사회화 현실을 비판하는데도 한 단계 고양된 수단이 필요하다(「1990년대 광주에서의 현실주의 수묵화의 의미」, 『호남문화연구』, 제49집, 2011)"고 보았다.

1980년대 중반, 민중·민족 미술의 고양된 표현형식으로 창작한 현실주의 수묵화는 홍성민의 〈몸살〉(1984), 박문종의 〈어머니〉(1986), 〈사산〉, 〈불사춘不似春〉, 〈능욕〉, 〈두엄자리Ⅰ〉(이상 1988), 허달용의 〈광주의 혼〉(1989) 등이 있다. 전통적인 산수자연 소재나 필묵법과는 크게 대조되는 시사성 강한 현실소재를 취하여 농묵과 갈필, 거친 필법들로 시대적 저항의식과 분노를 담아냈다. 이러한 현실참여 수묵화운동은 1988년 결성된 '광주전남미술인공동체(광미공)'의 1990년 두 번째 '오월전'부터 '수묵분과' 회원전을 별도로 개최하면서 대 사회적 발언에 불을 지피기도 했다.

　　청년세대의 이 같은 사회참여의식은 1990년대 사회문화 변화 속에서 작가군도 더 늘어나고 표현형식에서도 점차 선전선동 매체 우선의 집단양식에서 벗어나 독자적 회화세계들로 진화했다. '광미공'의 회장을 맡기도 했던 김경주와 김진수는 1980년대 중반부터 계속해 온 현실비판적 목판화작업의 연장선에서 즉발적 감정표출 대신 절제된 맑은 먹색과 사실성 높은 '오월'의 기록이나 시사적인 수묵화들로 다른 동료들과 차별성을 보였으나 2000년대 들어서는 미술현장에서 물러나 있다. '광미공'보다 훨씬 이념적이었던 '광주민족민중미술운동연합(광주 민미련)' 출신의 홍성민은 농묵과 강건한 필획들로 우리 산천풍수와 묵죽의 응집된 기운을 담아냈다. 박문종은 과거 '연진미술원' 학습기에 익힌 전통화법과는 전혀 다르게 흙물 화지를 바탕 삼아 거칠고 뭉툭한 필묵과 자유로운 형상들로 남도의 질박한 토속미가 배인 독자적 수묵화를 일궈냈다.

또한 여러 매체와 형식을 시도하기도 했던 하성흡은 18세기 진경
산수와 풍속화를 민족 주체미술의 꽃으로 보고, 여기에 남도 서정과
시의성을 결합시킨 현시대 실경과 현실문화나 '오월'과 민주화운동
에 관한 역사화 연작을 계속하고 있다.

　허달용은 늘 사회문화 현장활동과 개별 화업을 병행하면서 허씨
일가 가법이자 청소년기 '연진미술원'에서 익혔던 전통 남화 화법
과는 전혀 다르게 시대풍자와 현실비판의식을 담은 수묵사실화와
서정적 은유화로 시대의 초상을 그려왔다. 특히 남다르게 수묵의 현
대적 모색에 집중하고 있는 허달용의 회화는 그런 사실정신에 전통

김경주, 〈산은 무등산〉, 1990, 한지에 수묵담채, 168x99㎝

오견규, 〈월출산〉, 2005, 종이에 수묵, 131x167㎝, 전남도립미술관 소장

회화의 화취畵趣와 은근하면서도 강렬한 필묵의 맛을 접목시켜 낸다는 면에서 독자적인 색이 짙었다.

시대변화 속 채묵의 신형상성과 호남 남화의 현대성 모색

1980년대 중반 이후 점차 속도를 더하며 달라지고 열려가는 세상의 흐름은 남도 화단에도 필연적 변화를 일으켰다. 시대변화와 별개 세계인 듯한 고답적인 전통 남화에서 벗어나고 싶어 했다. 예술을 이념성이나 사회적 복무수단으로 이용하는 것도 못마땅하고, 급격히 변해가는 세상 풍정이나 새로 접하는 포스트-모더니즘 등 바깥의 움직임은 그런 답답함과 조바심을 더욱 자극했다. 이러한 상황에서 아직 기반도 앞날도 불안정한 대학 재학생이나 갓 졸업한 신진세대들을 중심으로 기성문화에 대한 불만과 돌파구에 대한 갈망이 점점 더 차오르기 시작했다.

이들 변혁기 세대들은 1987년에 장르 구분 없이 결성한 '광주청년미술작가회'를 중심으로 비슷한 또래들의 변화욕구들을 결집하면서 스스로의 앞날을 열어가고 지역미술계에도 새 기운을 불어넣고자 했다. 자연스레 이들은 회화형식에서도 기성화단의 자연형상이나 사실묘사와는 다른 자유로운 일탈의 굵고 거친 붓놀림과 행위흔적들로 비정형 해체추상형식을 주로 사용했다. 또한 재료도 전통적인 먹이나 채색화구만이 아닌 색다른 천연안료나 서양화구까지 도입하면서 '채묵의 변용과 신형상성' 또는 '신표현주

의'를 추구했다. 일찍이 이런 작업에 관심을 보였던 김세중·임정기·장현우와 더불어 후에 합류한 장진원·주재현·장복수 등이 모임에 함께 했다.

이외에도 한국화 전공자들 모임 가운데 출신학교에 상관없이 동세대 한국화 화학도들의 모임으로 결성된 '창묵회'도 이 시기 신진·청년세대의 활동을 보여주었다. '가장 한국적이고 현대적인 경향의 미를 추구하고 창작'한다는 취지로 모인 이들은 시대착오적 형식과 관념의 틀과 구습, 소모적이고 지엽적인 계파나 학연을 벗어나 서로 다른 각자의 창작세계를 존중하며 합동사생과 토론회, 정례 회원전을 가지며 변화의 욕구를 실천에 옮겼다. 하완현·장진원·고재근·박홍수처럼 자유로운 필묵효과의 비형상 화면, 백현호·장복수·문인상 등의 선명한 채색과 먹을 결합한 표현성, 박주생·정태관·이동환의 현대인의 내면세계를 비춰내는 채묵화, 박종석·김송근·김광옥·박문수의 경우처럼 주관적 필묵효과로 풀어낸 실경산수 등 청년화단의 신 조류를 함께 보여주었다.(「감성과 조형의 확장」, 『제6회 창묵회 전시 도록』 평문 중, 1995)

한편으로는 점차 퇴색되어 가는 호남 남화의 전통을 되살리고 그 자연감흥이나 아취를 현대적 미감으로 계승해내려는 노력들도 꾸준히 이어지고 있다. 대개 호남 전통화맥 주역들의 문하에서 회화의 기본을 다졌던 작가들 가운데 오견규·김송근·이선복 등이다. 이들은 산수자연을 수묵담채로 담아내되 독자적인 경물해석과 화면구성의 변화, 먹빛과 채색의 조화에 주안점을 두는 작업을 이

어갔다. 또한 구지회·김영삼·박태후·이부재처럼 현대적 문인화에 천착하거나 허임석처럼 아예 생활풍속도로 풀어내는 경우도 있다. 아니면 이민식·김재일·김광옥·정명돈·조광익처럼 전통에 바탕을 두고 각자의 필묵법으로 수묵담채 실경을 충실하게 담아내는가 하면, 박문수·곽수봉처럼 진채세필로 산수자연 화폭을 다듬어내기도 한다.

김상연, 〈존재〉, 2009, 캔버스에 아크릴릭, 291x158㎝

허달용, 〈담양에서-장마II〉, 2017, 한지에 수묵, 121x109㎝

형상성과 서사, 수묵 탐구의 다원화

1980년대 정치사회 변혁기의 극심한 진통과 고뇌를 딛고 이어진 1990년대에는 여러 성격의 전시회와 활동들로 지역미술의 전환기가 만들어졌다. 특히 청년세대 작가들이 주도한 대규모 '광주미술제(1993, 1994)'와 함께 1995년부터 시작된 광주비엔날레의 파격과 실험적 현대미술의 자극이 더해지며 남도 화단은 전통을 넘어 현대성을 향한 큰 흐름으로 나아갔다. 또한 일련의 개별탐구들이 독자적인 예술세계로 나타나는 2000년대는 30~40년 전 광주지역미술계와는 전혀 다른 성장의 모습이었다. 더욱이 2018년부터 '전남국제수묵비엔날레'까지 펼쳐졌다. 화맥이나 학파로 이어진 전통양식에 안주하기에는 사회문화 환경이나 수요자들의 선호가 많이 바뀌었다. 작가들의 작업 또한 개별성으로 분화되면서 보다 독창적인 색깔과 적극적 대외교류 소통이 요구되는 문화 흐름이 훨씬 뚜렷해졌다.

최근 남도 한국화단은 크게 3가지로 그 맥락을 이루고 있다. 먼저 지역문화 전통과 특성을 되살리려는 호남 남화의 현대화 작업, 두 번째로 시대현실과 밀착하면서도 남도 서정을 담아내는 사실주의 회화, 마지막으로 시대감각과 예술의 창조적 가변성을 개성 있게 담아낸 조형화법이 있다.

이런 다변화된 작품성향들 중 앞서 언급한 작가들 외에 허진·윤남웅·임남진은 화법은 서로 다르지만 현실풍자나 시대풍속도에 초점을 맞춘 작업을 펼치기도 했다. 또 김종경·박홍수·양홍길·이구용처럼 적극적인 채색과 과감한 운필의 형상성으로부터 자유로운

경우도 등장했다. 더불어 김상연·정광희·설박 등은 먹의 성질과 기운을 평면화폭 뿐만 아니라 입체나 설치형식으로 대범하게 확장시켜내는 작업을 이어갔다. 최미연·윤세영·윤준영은 맑으면서도 깊이 있게 먹과 채색을 우려내고 정교한 세필작업으로 심상풍경을 그려내는 작업을 펼쳐 눈길을 끌었다. 이외에도 강일호·이선희·하루K는 인물이나 산수자연을 소재로 대중문화 코드에 접속하는 채색세밀화 등을 펼쳐냈다. 이처럼 개성이 강한 작품들이 돋보이는 시대였다.

이구용, 〈생명과 근원〉, 2002, 종이에 먹, 채색

윤준영, 〈섬〉, 2012

정광희, 〈무제〉, 2014, 한지에 수묵, 대나무,
상록전시관 초대개인전 때 설치작품

지역성은 어느 권역의 차별화된 문화 뿌리이기도 하지만, 국제화 시대에 예술세계의 무한성을 제약하는 지엽적 개념으로도 여겨진다. 현실과 가상으로 열린 '문화유목시대'에 지역의 고유한 전통성을 우선할지, 국제성과 함께 예술의 창조성을 우선할지는 작가나 관객의 관점에 따라 다르다. 그러나 '지역미술'이라는 공공적 관점으로 작가들의 활동에 접근할 때는 차별화된 특성이 뚜렷할수록 그 가치가 높아질 것이다.

어려운 현실여건 속에서 고군분투하며 저마다의 예술세계를 일구는 개별 창작들을 도시 문화자원으로 활용하고 지역미술의 차별성을 키워야 한다. 그러기 위해선 역량 있는 작가 개인의 창작세계는 물론 미술현장에 실질적인 동력이 더해질 수 있도록 민·관의 현실적인 지원과 투자, 육성사업의 확대가 필요하다.

– 예술경영지원센터 '광주미술 다시보기' 강의원고(2020)

1-4. 1960~1980년대 호남 한국화단 들여다보기

시대상황과 화단의 기류 변화

역사의 흐름에서 전환기 또는 변곡점들이 수시로 나타나기 마련이다. 그 부침의 변곡점은 도돌이표가 되어 지난 날 강력했던 어떤 지점으로 회귀현상을 보이기도 하고, 예전과는 전혀 다른 신세계로 넘어서기도 한다. 그러나 대개의 변화는 특정지점에서 한두 가지 요인들로 갑작스럽게 이루어지기보다는 여러 복합요소들이 모여 서서히 기류를 만들고, 그 흐름을 가속화시키는 작용과 힘에 의해 새로운 시대로 들어서곤 한다.

광주·전남의 근·현대 한국화단에서 1960~1980년대도 이 같은 변화기였다. 이 시기는 서양화단을 비롯한 한국 미술계 전반적인 흐름이 근대에서 현대로 이행된 가장 격렬했던 과도기라 말할 수 있다.

이를테면 1950년대 말에 시작된 전후세대의 앵포르멜 전위미술

운동이 1960년을 전후로 들불처럼 번지며 이후 청년세대의 전면 부상과 함께 개념과 형식에서 탈-전통이 확산됐다. 이들이 저항과 도전의 수단으로 택한 비정형추상 열기가 식으면서 신 모더니즘과 단색조회화, 개념예술, 전위예술 활동이 뒤섞이며 1970년대까지 이어졌다.

1970년대 유신정권시절 정치사회적 압박과 통제 속에서 일기 시작한 예술의 당대 사회적 역할의식과 민족문화 회복의 선도적 활동들이 1980년 전후 구체적 실천력을 드러낼 즈음에 5·18민주화운동이라는 큰 충격과 분노를 경험했다. 우리 사회문화 전면에 걸친 저항과 변화의 외침은 자주·민주·통일을 지표로 삼은 민족민중미술으로 확산했다. 그로 인해 현실주의 참여미술은 또 다른 저항의 출구로 1980년대 후반부터 세를 넓힌 포스트모더니즘과 함께 미술계 양 축을 이루었다.

이런 시대의 갈림길에서 광주·전남 한국화단도 몇 가지 변화양상을 보였다. 1960~1980년대 이 지역 한국화단에서 주목할 점은 전통화맥 또는 근대회화에서 현대미술로의 전환이었다. 또한 화단의 후진양성이 도제식 사적 화숙에서 대학 학제교육으로 바뀌고, 작가로서 등단 통로이자 기반을 다지는 공적 토대로 [전라남도미술전람회](전남도전)가 운영됐다. 이와 함께 작품의 소개나 거래 통로가 표구점 중심에서 전시·유통을 전문으로 하는 화랑과 갤러리로 넘어갔다. 전통과 순수, 수묵, 자연소재 위주에서 자기시대와 현실사회의 접속, 채묵 또는 채색이 보편화 됐다.

근대에서 현대로 세대 변화

　호남 한국화단의 1960~1980년대 변화 가운데 근대와 현대의 교차기를 먼저 들 수 있다. 근대 한국미술사의 거목인 의재 허백련毅齋 許百鍊(1891~1977)과 남농 허건南農 許楗(1908~1987)의 필묵이 완숙기에 이르렀다가 10년차를 두고 타계하면서 근대 호남남화의 1세대를 마감했다. 호남 남화의 시작을 연 소치 허련小癡 許鍊(1808~1893)의 가계에서는 3대지만, 근대기 호남남화로는 1세대였던 두 서화가들이 역사 속으로 사라진 것이다. 그러면서 두 서화가와 같은 세대 한국화가 문하들에게 화업을 닦았던 아산 조방원雅山 趙邦元(1926~2014), 백포 곽남배白浦 郭楠培(1929~2004), 석성 김형수碩堡 金亨洙(1929~), 매정 이창주梅汀 李昌柱(1932~), 도촌 신영복稻村 辛永卜(1933~2013), 금봉 박행보金峰 朴幸甫(1935~), 희재 문장호希哉 文章浩(1938~2014) 등이 중견작가들로 입지를 굳히고 개별 화단활동과 더불어 3세대 제자양성에 힘쓰면서 자연스레 현대로 이끌어가는 시기였다.

　특히 의재와 남농은 각자 광주와 목포를 기반으로 호남화단을 이끌며 한 화가로서만이 아닌 지역사회의 '어른'으로서도 진면모를 보여주었다. 둘은 한 시대를 같이했던 같은 집안 간이면서 선대인 미산 허형米山 許灐(1861~1938)에게 그림을 배웠다. 하지만 남화의 고전을 바탕으로 삼았고, 그 지향점을 찾아가는 방식에서는 서로 다른 길을 열었다.

　의재는 '근본'과 '예도藝道'를 중히 여겼다.

"이 세상에는 무릇 근원이 없는 사물은 하나도 없다. 한 줄기의 시냇물도 그 원천을 심산유곡의 바위틈에서 찾나니 하물며 우리 겨레가 그 조선祖先을 잊어버리고 어찌 앞날을 바라다 볼 것이냐 … 요즘 세태에 청년들이 정신을 차리지 못하고 좌충우돌 하는 것 같은데 모두가 근본을 잊어버린데서 연유하는 듯하다. 근본이란 반드시 조선을 받드는 것으로 끝난다고는 볼 수가 없으나 요즘 사람들의 안목이 지나치게 짧은 것은 사실이다.(허백련,「춘설차」,『월간중앙』, 1970. 1월호)"

"화품畵品이란 선인 대가들의 전통과 기교를 배우고 난 뒤에야 형상을 벗어난 영원한 생명의 자기예술이 가능한 것이다成家 … 개성은 어디까지나 전통 위에서 꽃피워야 하며 처음부터 자기 독단의 개성은 생명이 길지 못하다. 전통을 철저하게 갈고 닦으면 자연 자기 것이 생기게 된다 … 요즘 사람들은 창조라는 말을 자주 쓰는데, 창조라는 게 그렇게 아무나 해낼 수 있는 그런 게 아니다.(심세중,『의재 허백련, 삶과 예술은 경쟁하지 않는다』, 디자인하우스, 2011)"

그에 비해 남농은 오히려 창조적 예술정신과 당대문화와의 관계를 더 중요히 여겼다.

"신남화란 한국의 산수를 사생하여 한국의 정서를 예술로 승화시키는 것을 말한다. 화보畵譜나 남본藍本의 틀에 묶여 문기를 주장하는 남화의 관념철학에서 벗어나 실경을 바탕으로 우리 주변의 자연을 사실적으로 담아내는 것이다 … 조선의 남화가들은 대저 중국산수를 그대로 모방할 뿐이고, 개자원 화전의 반복에 배회할 뿐이었다 … 이러한 체첩고수體帖固守, 모화사상慕華思想의 봉건적 잔재를 일소

할 각오가 요청되는 동시에 … 작가 자신이 생활면의 모든 각도에서 준엄한 자기비판과 더불어 새로운 세계를 체험하고 지향하는 개혁성이 있어야 할 것이다.(1950년 집필 『남종회화사』중)"

　이처럼 같은 듯 다른 의재와 남농의 정신과 화법은 수많은 문하생을 통해 양대화맥을 이루며 지역 특유의 호남남화 양식을 만들었다. 그 가운데서도 이들 스승으로부터 익힌 남화의 정신과 기본 필묵법을 바탕에 두면서 옛 법식이나 화본의 정형에서 벗어나 이른바 현대수묵으로 전환되는 다리를 놓은 제자들도 나타났다. 이를테면 남농 문하생 가운데 화제에 따라 먹의 농담과 운필의 강약을 조절하며 운치 있는 남종문인화의 아취와 함축미를 펼쳐낸 아산 조방원과 의재 제자로 부드러운 담묵과 그윽한 시정의 신감각 문인화를 일구어

김형수, 〈무등산〉, 1946, 종이에 채색

낸 금봉 박행보, 스승의 법식을 토대로 세필준법 청묵담채 실경산수를 주로 선보인 희재 문장호이다. 남농 외에도 동강 정운면東岡 鄭雲勉(1906~1948)과 심산 노수현心汕 盧壽鉉(1899~1978)으로부터도 지도를 받고

선명한 별개의 화법을 이루어낸 석성 김형수 등이 있다.

　둘째는 이 시기에 지역 한국화단에서 후진양성의 주된 통로가 바뀐다는 점이다. 사승관계는 화맥의 계승뿐 아니라 개인의 화단 활동과도 직결되는 중요한 문제였다. 전통화단에서 사승관계는 대개 화숙畵塾을 통해 이루어진다. 도제식 화업의 연마처이자 기거숙식을 함께하며 스승의 작품활동 뿐만 아니라 일상까지 보고 들으며 배우는 도제수업 과정을 거친다. 이 생활밀착형 화숙을 통해 가족 같은 동문수학 관계가 형성되고 스승의 화맥을 잇게 된다.

　의재의 광주 '연진회鍊眞會(1938 발족)'와 남농의 목포 '남화연구원南畵硏究院(1946 개원)' 출신들이 다시 각자의 개인화숙을 열고 후학들을 길러냈다. 당시 서화계 입문통로와도 같은 이들 화숙을 통해 현대 한국화단의 주역들이 성장했다. 그러다가 점차 현대식 미술교육 통로를 찾아 도회지 화실이나 미술원, 대학교육으로 주된 학습처가 바뀌었다.

　의재와 남농의 제자들은 근대에서 현대로 화단변화의 가교역할을 한 세대였다. 이 가운데 희재 문장호는 1965년 3월에 광주 시내에 '삼희화실三希畵室'을 열어 현대식 남도수묵화 교습소로 운영했다. 화숙과 학원 중간성격인 이 화실에서 3세대 작가라 할 김대양·김대원·김영수·구영주·박희석·손호근·홍성국 등이 꾸준히 나

왔다. 이들 삼희화실 동문들은 '수묵회樹墨會'를 결성해 1971년 첫 창립전을 개최했다. 이후 1977년 두 번째 발표전부터 매년 정기 회원전을 열면서 서울(1982, 제7회전, 세종문화회관), 전주(1984, 제9회, 전주 전북문화예술회관) 등 지역을 벗어나 남도 한국화를 선보이기도 했다.

금봉 박행보는 내종사촌 간인 의재에게서 남화의 바탕을 배웠다. 이와 함께 진도 출신 서예계 대가인 소전 손재형素筌 孫在馨 (1903~1981)으로부터는 서법을 익힌 뒤 문인화의 세계에 심취했

박행보의 의재 예맥 잇기 25년에 관한 「동아일보」 기사(1985.11.15.)
광주시립미술관 [2016 지역 원로작가_아카이브전] 전시자료

다. 금봉은 1970년대 후반부터 광주 계림동 사랑채를 화숙 삼아 남도 문인화 후학들을 길러냈다. 시·서·화의 조화를 중시하는 금봉 문하에서 김영삼·김재일·박태후·이부재·이상태·한상운·허임석 등을 배출했다. 이들은 대부분 전통과 신감각을 융화시킨 현대적 문인화를 추구하는 작가들로 성장했다. 부드럽고 촉촉한 문기와 시심을 중시하는 금봉의 제자들은 1980년 '취림회聚林會'를 결성해 동문들 간의 우의를 다졌고, 창립전은 훨씬 뒤인 1990년에 열었다.

아산 조방원은 간결 대범하고 유현한 필묵으로 자신만의 독창성을 가지라는 스승의 가르침을 따르고자 했다. 아산은 1950년대부터 [국전] 문공부장관상과 3회 연속 특선으로 일찍이 화단에 두각을 나타냈다. 또한 호방하고 자유로운 농묵과 파필을 거침없이 풀어쓰는 필묵으로 스승과는 또 다른 독자적인 남화의 세계를 이루었다. 그도 예술의 거리 초입이나 옛 전남도청 옆 화실에서 창작활동을 펼치면서 꾸준히 제자들을 지도해 오다가, 1978년부터 담양 남면 지실마을에 '묵노헌墨奴軒'이라는 화숙을 열어 본격적으로 후진양성에 힘썼다. 박광식·윤의중·오견규·조광섭·김광옥·김송근·황종석 등이 이곳에서 남화의 필묵과 정신을 연마했고, 동문들도 1987년 '묵노회墨奴會' 첫 발표전을 열기도 했다.

의재의 문인들은 해방직후 광주 남동의 '연진회관'을 '조선건국준비위원회(약칭 건준위)'에 반 강제로 넘겨준 뒤 거점을 잃었다. 이후 무등산 '춘설헌'을 오르내리며 지도를 받고 성장한 의재 제자들이 1976년 '연진회(회장 이범재)'를 재결성했다. 2년 뒤에는 후배

양성을 위한 '연진미술원'을 열었다. 증심사 아래 옛 삼애학원 '광주농업기술학교' 공간을 이용해 화숙과는 다른 학교체제의 서화교습기관을 마련한 것이다. 초급부와 전문부, 주·야간 과정으로 초급부터 단계별 정규과정을 운영하면서 미술학도뿐 아니라 취미 입문자들에게도 수련의 장을 제공해 호남화단의 인적 자원을 풍성히 했다. 다만 의재의 제자, 그 제자의 제자가 과정별 지도를 맡게 됨에

금동시대에 이어 한국전쟁 후 1953년부터 '연진회'의 새 사랑방이 된 호남동 가옥과 1976년 연진회와 연진미술원을 개원한 제자들이 춘설헌에서 찍은 사진(의재미술관 자료사진)

따라 의재의 정신과 필묵의 향취를 이어받기보다는 교습용 정형양식을 답습하는 아류화가들이 등장하기 시작했다.

　이와 달리 전문 교육기관인 대학의 전공수업은 화숙이나 미술원과 달리 본격적인 미술인 양성과정으로 성장했다. 1948년 민립대학으로 문을 연 조선대학교나 1952년 국립으로 개교한 전남대학교(1973년 사범대학 미술교육학과 신설), 1981년 개교한 호남대학교

가 미술학과에 한국화 전공을 두어 지역 미술인 양성의 요람이 됐다. 물론 매정 이창주나 백포 곽남배처럼 일찍이 대학에서 신식 교육과정을 거친 경우도 있지만, 전임 한국화 지도교수를 두고 한국화만을 분리해 전공과정을 운영한 것은 1980년대 들어서다. 이때부터 채색화나 현대미술, 인문학 과목들까지 두루 수강했다. 이는 과거 화숙시절과는 전혀 다른 전인적 종합교육과정으로 전환이다. 이 같은 교육과정의 특성상 과거와 같은 사승관계나 화맥보다는 학교별 교수 성향과 화풍에 따른 학파들이 이루어지기 시작했다.

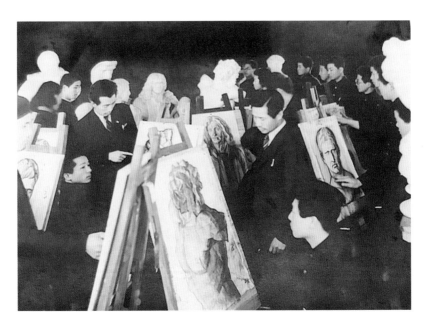

조선대학교 초창기인 1950년경 실기실 모습 (전남도립미술관 2022년 기획전 [색채의 화가 윤재우] 아카이브 전시자료)

한국화 지도를 맡았던 조선대학교
이창주 교수의 〈송추(送秋)〉, 1976

한국화 지도를 맡았던 전남대학교
윤애근 교수의 〈기다림〉, 1990

대학교육이 점차 일반화되면서 전통화맥에 뿌리를 둔 선배화가들이 화숙이 아닌 대학강단에서 후학을 지도하기 시작한 것은 1970년대 후반부터다. 조방원(1977년~ 전남대 미술교육과), 김형수(1970년대 후반, 대건신학대), 박행보(1978~ 조선대 미술교육과), 양계남(1978~ 조선대 미술교육과), 문장호(1980~ 전남대 미술교육과), 김대원(1980~ 조선대 미술대학), 이창주(1981~ 조선대 미술대학) 등이었다. 이들은 대개 호남남화 전통을 바탕으로 운필용묵의 기초와 정신성을 기르는데 역점을 두었으며 [전남도전] 같은 공모전 출품 등 수업기 청년세대에 남화전통을 이어주는 가교역할을 했다.

그러나 1980년대 들어 타지역 출신 교수들(전남대 예술대학의 송계일, 윤애근 등)이 신감각 채색화 또는 채묵화를 지도하면서 기존 토착화단과 갈등이 일었다. 양계남·김대원 등은 의재 화맥이면서도 그와 다른 회화세계를 모색함으로써 학생들의 한국화에 대한 새로운 인식과 출구를 열어주었다. 아울러 하철경·노경상·김재일 등의 경우처럼 이미 사숙을 통해 전통남화를 익힌 사람도 있었다. 공모전이나 전시회 경력자들임에도 만학도로 다시 대학수업 과정을 밟는 작가들이 늘어난 것도 1980년대 이후의 달라진 현상이었다. 그만큼 개인적인 사승관계를 대신해 체계적 교육과정으로 대학이 화가 입문의 필수 통과처로 자리하게 된 것이다.

등단과 입지구축의 토대 '전남도전'

셋째는 이 시기에 지역 서화가들의 배출에 동력을 불어넣고 주요
등단 통로가 된 [전라남도미술전람회](전남도전, 1965~)가 운영된
점이다. 일제강점기 [조선미술전람회](선전)에서 해방 후 [대한민국
미술전람회](국전)로 이어진 관전官展의 권위를 화단활동 공신력으

김대원, 〈차오르는 순간〉, 1996, 한지에 수묵담채, 170x136.7㎝

로 삼는 경우들이 일반적이던 시절에 전라남도가 1965년에 가장 먼저 지방 관전을 창설한 것이다.

'제46회 전국체육대회'가 광주에서 개최되는 기간에 맞춰 전라남도상공회의소가 산업박람회의 부대행사로 미술전시회를 열려던 것이 계기였다. 전시 준비과정 중 자문회의에 참석했던 오지호의 제안을 받아들여 관전 형태의 미술공모전으로 바꾼 것이다. 이후 [전남도전]은 제5회부터 운영주체가 전라남도로 이관되었고, [전라남도미술대전]으로 변경되었다가 현재는 민간주도 형식으로 전남미술협회에서 운영 중이다.

[전남도전] 7개 공모분야 중 동양화부 심사는 초기부터 주로 남농 허건과 아산 조방원이 참여했고, 허백련은 제2회와 4회에만 참여했다. 특히 조방원은 제5회, 제13회만을 제외하고는 1980년 제16회까지 매회 심사를 도맡다시피 했으며 이후로는 참여하지 않았다. 이외에 초기부터 1980년까지만 본다면 허행면·허규·김명제·문장호·김형수·김옥진·신영복·이상재 등이 심사위원으로 참여했다. 이들 중 허규는 1976년 제12회 때 동양화부에서 첫 심사위원으로 임명됐다.

이 [전남도전]에서 수상 성적은 동양화부가 좀 밀리는 편이었다. 역대 수상현황을 보면 1969년 제5회 때 최고상 없는 최우수상에 김옥성이 수상한 이후 한참을 지나 동양화부 첫 최고상이 1981년 제17회에 이르러서야 김대원이 수상할 정도였다. 이후 한동안 수상이 뜸하다 1988년 제24회 때 하철경이 최고상을 수상했다. 각 회 동

양화부 수석특선은 이영미·김형수·이옥성·박항환·이원조, 부문우수상으로 명칭이 바뀐 1970년 제6회부터는 이원조·허의득·허문·김춘·윤의중·김숙·김대원·최현철·김종식·박재홍·김대양 등이 뒤를 이었다.

물론 이들 수상작가들 외에도 특선, 입선으로 경력을 쌓으며 활동의 발판을 마련한 신예나 화학도들은 수백 명에 이른다. 실제로 대학 미술학도나 재야의 화가지망생과 아마추어 입문자들, 사회적 활동기반을 다지려는 청년·중견작가들에게 [전남도전]은 [국전]을 대신해서 작업의 목표와 꿈을 꾸게 하고 성장을 가늠하는 무대로 성장했다. 다만 지역미술계 인적자원을 늘리고 창작활동을 진작시키는데 큰 기여를 하면서도, 한편 화단 줄서기 같은 입상을 위한 관전풍과 답보적 정형양식의 확산이 고착화되는 현상을 보였다.

표구점에서 화랑·갤러리로 전시·유통 변화

넷째는 이 시기에 화가나 서예인들의 작품소개와 거래가 대개 표구점을 통해 이뤄지던 것이 갤러리나 미술관으로 바뀌었다. 광주에서 전문 상업화랑이 처음 등장한 것은 1970년대 후반이다. 실례로 1977년 예술의 거리에 첫 상업화랑으로 문을 연 '현대화랑'에 이어 1979년 원화랑이 문을 열었다. 그 이전에 전남도청을 비롯해 예술의 거리 일대의 법원, 경찰서, 동구청, 농협도지부 등의 기관들을 끼고 표구점 겸 화랑이나 필방들이 부쩍 증가한 것은 1960년대부터

였다. 특히 고급 선물용이나 투자가치, 또는 문화적 품격을 위한 소
장이 늘어나면서 서양화 조각에 비하면 동양화와 서예작품의 표구
와 거래처로 화랑들이 이용했다.

춘산당, 온고당, 삼보당, 고금당, 고호당 등 화랑이나 표구점들
이 성행했던 곳이었다. 1970년대 경제발전과 그에 따른 신흥부유
층, 문화적 여유층들이 증가하기 시작했다. 이후 1979년 '7.10오일
쇼크' 고물가 파동 여파로 잠시 주춤했지만 1980년대에 예술의 거
리 일대에만도 50여개 화랑과 골동품상들이 성업하며 전성기를 누
렸다.

이런 흐름 속에서 1980년 6월에 옛 전남도청 앞에 남도예술회관
이 개관하면서 이 일대가 문화특수를 누리게 됐다. 현대식 공연장

광주화랑협회 창립기념행사에 모인 회원들.
1970년대 후반. 박당화랑 제공

과 더불어 1, 2층에 대규모 전시공간이 들어서자 한국화, 서예 단체전과 개인전들이 줄을 이었다. 대부분 전시 준비를 하며 접근성이 좋은 인근의 표구점, 화랑들에서 작품 표구나 거래 중개들이 이루어졌다. 덕분에 인근 거리가 전국에서도 보기 드물었을 뿐만 아니라 광주·전남에서도 문화예술활동이 가장 활발한 거리로 자리 잡았다. 이에 따라 광주광역시는 1987년 7월에 '예술의 거리'를 지정하고 관련 조례를 제정해 이 거리를 정책적으로 활성화하고자 했다.

1970년대 말 시작한 현대화랑, 원화랑에 이어 1980년대에는 아카데미미술관(1981), 현산미술관(1982), 다리갤러리·태산갤러리(1985), 가든미술관·화니미술관·인재미술관(1986), 갤러리무등방(1987), 남봉갤러리(1988), 갤러리K(1989) 등이 예술의 거리나 원도심권에 문을 열었고, 전시회와 거래를 전문으로 하는 미술공간들이 자리를 잡았다. 이 같은 현대식 전시전용공간들이 기획 초대전을 열고, 대관전들도 점차 늘면서 표구점, 화랑의 역할을 대신했다. 예전의 이른바 '여관방 작업'이니 중간업자(일명 나까마)를 통한 거래가 점차 사라졌고, 이후 전시와 거래가 훨씬 활발해졌다. 아울러 서화가들의 작품들 또한 전시나 수요 여건, 소장환경의 변화에 따라 전통화법을 아류처럼 답습하던 태도에서 벗어났다. 점차 서양화·조각 등 다른 장르 현대미술의 확산 속에서 전업작가로서 활로를 찾았다.

전통과 자연 위주에서 시대현실과 채묵의 신형상성 탐구로

다섯째로 1960~1980년대는 기존 미술전통보다는 당대 현실사
회에 대한 예술의 역할이나 채묵의 확장이 늘어가는 과도기였다. 특
히 1980년 5·18민주화운동의 충격에 이은 1987년 전후 민주화운
동의 열기를 겪은 청년세대들에게서 예술의 가치나 역할에 대한 자
각들과 함께 작업성향도 변화하기 시작했다. 이들은 남농과 의재,
그 제자세대로 이어지는 화맥과 전통회화 답습으로부터 벗어나 현
실소재와 수묵채색, 또는 사실주의 수묵화운동을 펼쳤다.

또한 대학출신 청년작가들을 중심으로 학교 동문이나 비슷한 작업

1980년 6월 개관하여 국립아시아문화전당 건립 추진으로 2006년 철거되기
전의 남도예술회관 (2005년 1월)

조선대학교 한국화 전공 동문모임인 [선묵회 회원전] 일부
(광주 메트로갤러리, 2005년 5월)

성향의 작가들끼리 모임들을 만들고 다양한 조형방식을 모색했다.
전남대학교 예술대학 미술학과 출신들의 [경묵회]耕墨會(1985년), 조
선대학교 미술대학 회화과 동문들의 [선묵회]鮮墨會(1988년) 등이 그
예다. 이 모임들은 지도교수 화풍에 따라 학교별 작품성향을 보이기
도 했다. 또한 출신학교에 상관없이 한국화 청년작가모임으로 발족
한 [창묵회]蒼墨會(1988년 창립)는 기존 관념산수나 수묵 위주에서 벗
어나 한국적이면서도 현대적인 미의 세계를 함께 찾고자 노력했다.

　이러한 문화변동기에 청년세대로서 시대의식과 사회참여를 지
향하는 현실주의가 등장하기 시작했다. 이른바 1980년대 초부터
일기 시작한 민족민중미술운동이었다. 그 동안의 전통적 남화 화
맥과는 전혀 다른 기성문화에 대한 저항이기도 했다. 이들 대부분
은 1988년 발족된 [광주전남미술인공동체](약칭 광미공)의 회화2
분과로 결집해 이듬해부터 매년 역사현장에서 [오월전]을 비롯 [광
주수묵미술인회전] 같은 발표전을 통해 미술의 사회적 책무를 실천
하고자 했다.

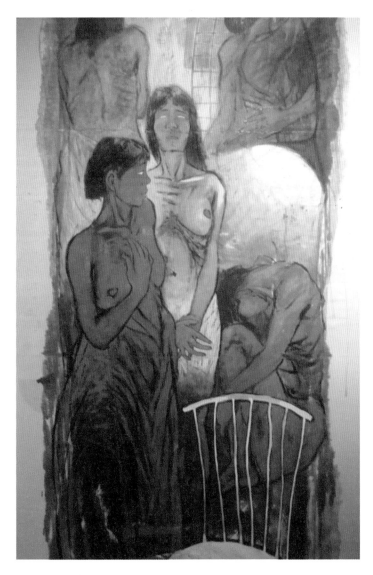

장현우, 〈애가(愛歌)〉, 1991, 한지에 채색, 116.5x90㎝

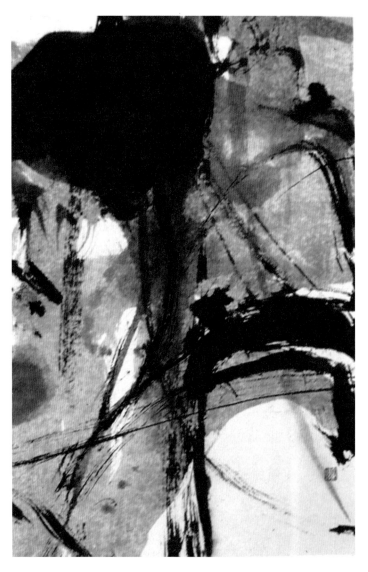

하완현, 〈초가을의 화사함〉, 1991, 장지에 수묵채색

대개는 시사성이 강한 현실소재에 주관적 감흥이나 붓질의 기교를 최대한 줄이고 대신 먹의 농담에 의한 입체적 명암효과를 살리는 말끔한 수묵화들을 그려낸 게 공통점이었다. 이들 가운데 김경주, 김진수는 1980년대 중반부터 현실비판적 목판화작업을 펼쳐 오다가 시대적 발언이 담긴 수묵화로 옮긴 경우였다. 하성흡, 허달용은 진경산수나 풍속화 같은 전통회화 요소를 이어가며 현실주의 수묵화를 모색하고, 박문종은 거칠고 뭉툭한 필묵효과로 남도의 질박한 정서를 담아냈다.

한편 전통과 사실에 얽매이지 않고 자유롭게 회화성의 확대를 추구하는 작업들이 또 다른 변화의 조류를 만들어 갔다. 1980년대 중반부터 예술의 대사회적 책무를 우선한 민족민중미술운동의 이념성에 동조할 수 없는 순수예술론자들을 중심으로 포스트-모던 형식의 해체·이탈·개별화 현상들이 지역화단의 또 다른 출구로 등장했다. 예술의 사회성보다는 순수 자율성을 중시하며 장르 구분 없이 1987년 발족한 '광주청년미술작가회'가 대표적 사례였다. 청년 한국화가로는 김세중·임정기·장현우 등 초기 회원에 이어 장진원·주재현·장복수 등이 가입하며 점차 수를 늘렸다.

이들은 대부분 전통적 자연소재나 재현적 형상의 탈피, 주관적 변형, 자유로운 화면공간 운용과 표현형식 확대, 과감한 필묵이나 채색사용 등 자유롭고 독자적인 작품세계를 추구했다. 이른바 '채묵의 신형상성'을 모색하는 이 같은 신조류는 대학교육의 변화에서도 싹튼 것이다. 이 외에도 1986년의 [시공회時空會 광주전]을 비롯

해 [1980년대 한국채묵의 동향전](1987, 인재미술관) 등 외부 전시들의 자극과 개별적인 외지 수업이나 활동참여들에서도 큰 영향을 받았다.

전반적으로 1960~1980년대는 남도 한국화단이 근대에서 현대로 이행되는 시기이면서 전통의 재해석과 확장 또는 탈피가 고조되는 과도기이기도 했다. 물론 1970~1980년대까지 의재, 남농이 목포와 광주를 기반으로 화단의 큰 어른으로 건재하면서 1980년대에도 [허백련 허건 손재형 노대가 회고전](1982, 서울 「동아일보」갤러리), [운림산방 3대 작가전](1983, 광주 남도예술회관), [운림산방 3대전](1987, 서울 롯데미술관) 등이 개최되며 이 작가들의 무게감은 여전했다.

그럼에도 불구하고 양팽손·윤두서·허련으로부터 형성된 호남 화맥은 일제강점기를 거쳐 제자세대들로 이어지는 동안 훨씬 다변화된 시대상황과 문화조류, 창작정신에 따라 서서히 변모했다. 이후 남농이 타계한 1987년을 전후로 신형상성 채묵화나 수묵사실화의 기운이 더 강해지면서 전혀 다른 회화세계들로 전개됐다. 이러한 근·현대가 교차하는 시기의 화단활동과 그 안의 끊임없는 개별모색들은 1980년대 사회문화 격변기에 대응하는 저력이었고, 이후 1990년대 호남 한국화단의 폭발적인 확장을 여는 토대를 제공했다.

- [호남 한국화 길을 묻다], 전남대학교 예술대학 학술연구 자료집 (2021)

1-5. 남도 서양화단에서 구상회화의 화맥

남도문화와 자연감성

남도 문화, 남도 정서, 남도 가락, 남도 음식. '남도'가 붙는 말에는 왠지 살가운 정감이 배어난다. 남쪽 나라 안온한 기후와 자연풍광들이 연상시키는 여유와 감성, 정서, 정겨움, 맛과 멋 같은 친화감 때문일 것이다. 물론 '남도'라 함은 조선시대의 시각에서는 충청, 전라, 경상 등 삼남을 일컫고, 이후로 좁게는 전남과 경남지역을 이르는 지칭이다. 하지만 요즘 남도라 함은 대개 광주·전남지역을 일컫는다. 말하자면 '남도'는 지리적 지칭이기도 하면서 동시에 특정한 '문화권의 이름'이기도 하다.

남도에서는 전통적으로 흥興도, 한恨도 많은 특유의 지역정서와 함께 풍부한 감성으로 수많은 예인이 출현했다. 범접할 수 없는 대자연과 생명존재들의 생멸순환 속에서, 안팎으로 굽이지는 역사의

굴곡에서, 고단하지만 더불어 한 생을 가꾸어가는 나날들에서, 그런 자연철리와 정서들이 일상생활로 깊숙이 배었다. 말하자면 생업을 일구면서 자연과 이웃과 더불어 서로간의 교감과 유대를 다져 온 것이다. 지금의 자연과 세상 사람들도 개별화되고 상대적 관계가 일반화된 세상과는 사뭇 다른 모습이다.

남도의 회화 전통은 이 같은 문화풍토와 지역정서에 바탕을 두고 있다. 남도회화의 자연교감, 사의화似意畵, 물아교융物我交融, 감흥 등도 단지 화폭에 담긴 시각적 형상만이 아닌 정신과 정서의 음미에서 나타나는 심미작용의 표현들이다. 객관대상으로 자연 소재와 화가 사이의 내적 상호작용이 회화 형식으로 표현된 것이다. 결국 삶의 터전이자 바탕인 자연과의 친화감은 현상에 대한 감각반응 이상의 내적 '감정이입'을 불러일으키고, 그 생명작용의 기운을 붓끝에 실어 화폭에 옮긴다. 이는 서양화 유입 이전에도 호남남화 전통으로 이어져 온 것으로, 시대나 그림도구가 바뀌어도 이 지역의 자연환경과 심성과 삶의 태도들은 크게 바뀌지 않기 때문이다.

사유에서 감흥의 회화로

남도 전통회화는 '사실寫實'과 '사유思惟'를 담으면서 화폭은 소요유逍遙遊의 대체공간으로 여겼다. 따라서 필묵의 재주보다는 산수풍광 소재로 철마다 바뀌는 자연의 정취나 이치를 그리거나 세상에 대한 성찰을 담는데 더 높은 화격畵格을 부여했다. 조선 초기 학포 양

팽손(1480~1545)의 작품으로 전해지는 〈산수화〉의 이상향과 마음속도 그렇고, 시대문화의 선도자로서 당대 생활풍속과 현실 소재들을 실감나게 묘사하면서도 일찍이 받아들인 남종화로 정신적 아취를 담아낸 공재 윤두서(1668~1715)의 그림과 글씨도 그런 예이다. 특히 간일한 필치에 의한 정신의 함축과 사유의 남종화는 조선 말기 소치 허련(1808~1893)에게서 크게 꽃을 피워 그 일가와 제자들로 이어지며 남도미술의 주류가 됐다. 그 가계 중 20세기 호남 한국화단의 양대 산맥인 의재 허백련(1891~1977)과 남농 허건(1907~1987)은 서화 전통과 예도의 정신성, 당대 창작정신을 강조하며 근·현대 호남 남화를 이끌었다.

　지역미술의 대표양식으로 자리한 호남 남화의 대세 속에 일본 유학파들을 통해 유입된 서양화는 낯선 외래문화에 대한 이질감을 불러일으켰다. 자연친화적인 한국화에 비해 먹과 종이, 유화물감과 캔버스로 대변되는 물성부터가 상반된 서양화였지만 신진세대에게는 신문물의 자극과 문화적 출구로 작용했다. 근대 문화변동기의 남도 서양화단 초기에 구상회화의 근간을 세운 이는 모후산인 오지호(1905~1982)였다. 물론 동경미술학교 선배인 김홍식(1987~1966)을 비롯해 일제강점기 30여 명의 광주·전남지역 서양화 유학파들이 있었다. 이들이 목포와 광주를 중심으로 초기 화단을 일구었다. 그중 1930년대부터 돋보이는 활동에 이어 해방공간 귀향 이후 호남화단은 물론 한국 근·현대 미술계에서 화업과 이론분야 모두 두드러진 활동을 펼친 이가 바로 오지호였다.

오지호를 비롯한 남도의 초기 서양화가들은 유화라는 새로운 매재와 질료의 특성을 익히면서도 문화적 감성이나 정서는 태생적으로 전통회화의 자연주의에 뿌리를 두고 있었다. 이를테면 기존 산수화처럼 자연풍광이나 화조 인물을 소재로 삼더라도 전통회화보다는 훨씬 선명하고 감각적인 서양화구의 표현효과에 매료되면서도, 단지 회화작업만이 아닌 은연 중 자연풍광과의 정신적 교감과 감흥이 배어나오는 작품활동을 한 것이다. 그런 면에서 이들의 활동은 호남남화 전통의 사의성似意性과 문기文氣, 자연교감의 화맥과 맞닿아 있어서 대상에 대한 분석적 태도나 이지적 형식보다는 감성적이고 사유적이다. 이같은 배경에서 감흥을 위주로 주관화시킨 회화작업들이 일반화 되었다고 볼 수 있다.

자연 생명본성의 융합, 감흥과 환희심

오지호는 일제강점기인 1920년대 후반 유학시절 일본 외광파로 양화에 입문했다. 그러나 이를 벗어나 '민족미술론'에 바탕을 둔 회화탐구와 '녹향회' 등 단체활동, 언론매체 기고 등을 통해 자연생명과의 교감을 강조하며 한국적인 회화세계를 모색했다. 당시 아카데미즘으로 일반화된 전근대적 재현 위주나 황갈색조 향토적 서정주의로 관념화된 풍조와 전혀 다른 밝은 색채, 활달한 필치, 현장감 넘치는 화폭들을 펼쳐나갔다. 이러한 오지호의 화풍은 미술계는 물론 일반인들에게도 정서적 호감도가 높아 점차 이를 따르는 화폭들이

대세를 이루고, 남도 특유의 지역양식으로 자리 잡았다.

사실 오지호의 화풍은 19세기 후반 유럽을 풍미한 인상파와 연결돼 '호남 인상파 회화'라고 불린다. 하지만 근대 문명사회의 도회감각이나 외적 현상에 대한 감각적 반응과는 다른 화가의 내적 감성에 의한 감흥의 표현이라는 점에서 근본이 다르다. 이는 전통회화에서 자연과의 내적 교감을 중시하던 것과 같다. 자연본성에 의한 교감은 이지적인 시지각과는 또 다른 차원이다. 오지호는 일찍이 발표한 1938년의『오지호 김주경 2인 화집』부록과 「동아일보」에 기고한(1938.8.20~9.04) '순수회화론'에서 "예술은 철두철미의 감성의 세계요 지성의 세계가 아니다. 왜냐하면 예술은 생을 위한 도구가 아니요 그것은 생 그것의 표현이요, 인성 그것의 발현이기 때문

1938년에 펴낸 한국 최초의 원색화집『오지호 김주경 2인 화집』 표지와 속 내용 중 오지호의 '순수회화론' 일부

韓國처음「美術論集」낸
吳之湖화백

美術評 40年을 한데묶어

「具象繪畵宣言」으로 注目

非具象繪畵(抽象)는 裝飾圖案이지 繪畵가아니라고宣言하는 吳之湖화백

오지호의 『현대회화의 근본 문제』 출판소식이 실린 기사
(「경향신문」, 1968.9.18.)

이다"고 주장했다. 말하자면 서로가 생명존재인 자연과 작가 사이
의 근원적 상호작용인 셈이다.

　더하여 오지호는 "비합리적인 세계, 즉 비자연적인 세계는 다만
추醜일뿐이다 … 대상과 자기가 전일체가 되고 일체가 되어가지고
생을 완성하는 것이다 … 생명이 그 본성의 요구대로 살 때 그것을
절대한 환희다. 이 환희에서 사는 것이, 즉 생의 환희에서 사는 것이
예술이다 … 미는 생명을 체험하는 것이다"라고 했다. 따라서 "회화
는 태양과 생명의 융합이다. 그것은 광光을 통하여 본 생명이요 광에
의하여 약동하는 생명의 자태다 … 태양의 환희의 표현이 곧 회화이

오지호, 〈남향집〉, 1939, 캔버스에 유채, 80x65㎝, 국립현대미술관

다. 회화예술은 자연재현만이 유일한 방법론이다. 만일, 회화가 자연재현을 떠날 때 그것은 벌써 회화가 아니다"는 것이다. 자연을 주 대상으로 하되 감각적 기분이 아닌 주관적 감정이입으로 감흥을 돋워낸다는 점에서 순간의 '인상'보다는 내면화된 '표현'이라 할 수 있다.

이 같은 오지호의 화풍과 회화론은 남도의 자연풍토나 정서와 어우러져 지역문화로 자리잡았다. 특히 지역 서양화단 형성기인 1950년에 조선대학교 미술학과 교수(1949~1960)로 재직하며 후학들을 지도했다. 이후 그 제자들이 교육 현장이나 창작활동에서 이를 계승하며 확산시킴으로써 호남 서양화단의 주류를 만들게 된 것이다.

남도감성과 자연 감흥의 내면화

오지호의 자연감흥 회화는 1960년대 이후 조선대학교 후임 임직순에 의해 더욱 짙어졌다. 1940년대에서 1950년대 사이 초기 조선대학교 교수였던 김보현, 사범대학 강용운·양수아의 비정형 추상회화, 배동신의 직관적 수채화들, 윤재우 등의 주관적 변형(데포르메)에 의한 구상회화 등이 있었다. 하지만 오지호의 영향력을 넘어서지는 못했다. 거기에 [국전] 대통령상을 수상(1957)하고, 색채나 필법에서도 오지호의 구상회화론을 뒷받침해 줄 임직순의 가세는 남도 구상화단의 색깔을 더욱 확고하게 정착시키는 계기가 됐다.

임직순은 그의 화문집 『꽃과 태양의 마을』(1980)에서 "빛과 색채의 만남으로 건강한 생과 자연에 대한 헌사를 그림으로 그리고 싶다

임직순, 〈여수 신항의 전망〉, 1971, 캔버스에 유채, 81x100㎝, 고려대학교박물관 소장

광주시립미술관 30주년 기획전 '색채의 마술사 임직순' 전시

임직순, 〈무등산의 노을〉, 1980, 캔버스에 유채

… 나의 감흥을 나 나름대로의 색채와 형태로 정리하여 찬란한 원색의 집합을 창조해 간다 … 작가의 내면에서 이루는 조형적 화음, 그것은 영원한 신비이다"라고 쓰고 있다. 말하자면 밝은 원색조에 의한 생명력과 색채를 중시하는 점에서 오지호와 같은 회화관을 엿볼 수 있다. 한편으로는 '태양과 생명의 융합에 의한 환희심'으로 자연과의 교감과 감

임직순, 〈꽃과 태양의 마을〉,
1980, 경미문화사

흥을 우선하는 오지호에 비해 주관적 조형화와 재창조에 더 관심을 기울인다는 점에서 상호보완적인 관계를 찾을 수도 있다. 따라서 오지호의 자연 생명력과 임직순의 조형적 화음이 결합된 남도 구상회화는 대상화된 '인상'만이 아닌 내면화된 '표현'의 깊이를 함께 지니게 됐다.

　오승우(1930~)는 부친이자 대학 스승인 오지호에게서 구상회화의 토대를 다졌다. 그러나 오지호의 영향력은 창작하는 예술가로서 벗어나야 할 '그늘'이었다. 오승우는 이런 상황 속에서 독자적 노력으로 대학 재학시절 [국전] 연속 2회 입선에 이어 1957년 졸업하던 해부터 내리 4회 특선(1957~1960)으로 30대 초반에 화단의 발판을 다질 만큼 진력을 다했다. 그러고는 부친 곁을 떠나 서울로 활동 근거지를 옮긴 1960년대 초 전위미술운동 등 한국 현대미술의 격

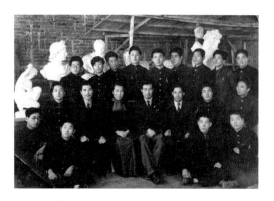

1950년경 조선대학교 실기실(맨 뒷줄 왼쪽 첫 번째가 오승우. 가운데 줄 왼쪽 두 번째부터 당시 교수진 윤재우, 천경자, 지성열, 김보현), 오병희 제공사진

동에도 아랑곳하지 않고 오로지 구상회화에 천착했다. 그는 10여 년 주기로 큰 주제를 정해 독자적인 회화세계를 모색했다. 선천적으로 좋지 않은 시력에도 불구하고 고행을 하듯 산천경계의 기운과 세상풍물, 세계 곳곳 문화의 원형을 파고들며 작업의 토대를 다졌다.

오승우는 대자연의 웅혼한 기운을 화폭에 담는 '100산' 연작을 만들어냈다.

"미의 삼 요소는 변화와 통일과 조화에 있다. 사람은 늘 새로운 것을 요구한다. 그렇다고 무질서하고 너무 심한 변화는 어지럽고 불안정하여 이것 역시 우리의 생리는 거부반응을 일으킨다. 자연은 한시도 쉬지 않고 변화되어가고 있다. 다만 우리가 어느 시각에서 어떻게 보고 어떻게 표현할 것인가가 문제일 뿐이다.(『100산 화집』)"

같은 구상회화지만 부친 오지호의 자연감흥이나 생명의 환희와

오승우의 199년대 '한국의 100산' 연작 일부(무안군오승우미술관 상설전시실)

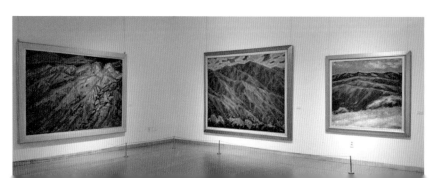

오승우, 〈무등산〉, 1983, 캔버스에 유화, 145x112㎝, 오승우100산화집 사진

오승우, 〈십장생도〉, 2002, 캔버스에 유화, 162x162㎝,
오승우십장생도화집 사진

는 또 다른 자연생태 기운의 진수를 찾아내고 개성 있는 화폭 운용
과 소재의 재해석으로 표현성에 더 비중을 둔 것이다. 여기에 민족
문화 전통의 우주관이나 생명철학에 바탕을 둔 '십장생' 연작 등 초
월적 이상향의 세계까지 회화의 폭을 넓히고자 했다.

남도의 구상회화 지역양식 형성

'추상' 또는 '비구상'의 상대적 개념으로 '구상회화'는 표현소재와
묘사형태에서 구체성을 띠는 그림을 의미한다. 예술의 창조성과 자
율성이 존중받기 이전의 신화나 성서, 권력과 부, 문화주도층의 취향
에 종사하던 시절에는 용도를 우선한 의미전달 위주의 사실묘사가
대부분이었다. 그러나 예술가 개개인의 세계관이나 창조적 상상력,
주관적 감정, 시지각과 분석적 태도, 조형적 재해석이 중요해진 근·
현대에는 형식과 내용에서 틀을 지울 수 없을 만큼 구상회화의 폭이
넓어졌다. 유사한 성향과 주의 주장에 따라 특정한 집단양식이나 유
파로 분류되기도 하고, 한 시대나 지역문화를 풍미하기도 했다. 그러
면서도 개인의 독자성이 기본전제가 된 현대미술에서는 점차 집단
이나 특정 현상으로 묶기 어려운 작업들이 자유롭게 펼쳐지고 있다.

 남도의 대표적 미술양식으로 일컬어진 '호남 인상주의 회화'는
1950년대 이후 거의 30~40년 동안 지역미술의 주류로 자리매김했
다. 물론 이 지역에 인상주의 화풍만 있는 것은 아니어서 좁은 단위
의 어느 지역이나 대학, 단체, 사승관계 등에 따라 조금은 다른 성향

광주시립미술관 기획전 [남도의 풍경과 삶(2011)] 일부

을 띠는 경우도 있고, 개성 있는 표현주의적 회화세계를 추구하는 개인들도 있었다. 특정한 미학이념이나 표현형식, 대외활동에서 공동거점으로 결성한 단체들, 이를테면 목포양화가협회, 야우회, 청토회(황토회), 사미회, 전목회(전우회), 무등회, 청동회, 남맥회, 새벽 등이 만들어지며 친목과 유대를 다지기도 하고 화단활동의 교두보로 삼았다. 대외활동에서도 1958년 창립한 '목우회'와 1967년 결성된 '구상회'가 구상화단의 중심역할을 했다. 초기부터 오승우의 적극적인 참여와 회장(1983~1993) 활동을 따라 이 지역에서는 목우회에 참여하는 작가들이 보다 더 많았고, 목우회 전남지회 성격의 '전목회(전우회)'를 결성하기도 했다.

이들은 대부분 남도의 넉넉하고도 낙천적인 자연감성을 담아 과수원 풍경이나 남도사계 등 자연소재를 즐겨 그렸고, 밝은 원색과 감흥이 실린 활달한 필치, 표현효과를 강조한 주관적 변형과 생략 등을 주되게 표현하며 지역미술의 공통된 성향을 나타냈다. 이 과정에서 화단이나 사회적으로 영향력 있는 선도자의 작품특성과 활

동을 뒤따르는 이들도 양산되었다. 이에 따라 유사부류들에 의한 정형이 만들어졌다. 또한 오지호의 주도로 1965년부터 시작된 [전남도전]을 발판삼아 수많은 지역 미술인들이 등단하고 입지를 다졌다. 하지만 이를 통해 구상회화의 관전풍이 만들어지기도 했다. 아울러 1967년 창립된 '일요화가회'나 제법 규모 있는 초대전과 단체전, 화랑·다방 등에서 쉼 없이 열린 개인전들에서도 인상과 감흥 위주의 비슷비슷한 구상회화가 주류를 이루었다.

　사실 남도 서양화단은 1940년대 후반의 초기 단계 이후 근·현대기를 가를만한 특별한 미술운동이나 사건 없이 점진적으로 확산됐다. 1960년의 오지호(1.7~1.18, 11회)와 강용운(2.11~3.1, 21회)의 「전남일보」 구상·비구상 지상 논쟁으로 대변되는 1960년대 전반의 현대미술 진통기와 1965년부터 운영된 [전남도전]의 활성화 동기부여가 있었다. 허나 서울의 앵포르멜 형식을 내건 반국전·전위미술운동 같은 대규모 소용돌이는 없었다. 대학에서 배출되거나 취미로 그림을 즐기는 아마추어 화가들까지 미술인구는 계속 불어나고, 학연·

무안군오승우미술관 기획전 [남도 구상화단의 화맥(2021)] 일부

지연·화연 등에 의한 단체나 개별활동으로 꾸준히 화단을 움직여 온 것이다. 다만 개인이든 단체든 몇 년이 지나도, 아니면 서로 다른 전시회이면서도 별다른 차이가 보이지 않는 정형들이 널리 퍼져 있었다. 물론 그런 가운데서도 일부는 감흥에 의한 표현성을 더 강조하거나 자연소재만이 아닌 주변 일상, 민속문화, 내면 심상 등을 형태나 색채의 주관적 변형과 조형적 재해석, 대상의 요체를 함축시킨 반추상이나 상상계의 결합 등으로 독자적인 화폭을 탐구하기도 했다.

시대문화와 사실·서정의 결합

일부 작가들 나름의 독자세계 추구와 변화의 모색도 있었지만 전반적으로 정형화된 지역양식이 팽배해 있던 남도화단은 1980년대 이후 큰 변화를 일으켰다. 5·18민주화운동과 이후 그 과정을 치열하게 치러낸 학생·청년세대를 중심으로 예술과 사회의 관계, 시대문화에 대한 현실 자각들이 일어나면서 작가로서 창작활동에 변화들을 찾기 시작한 것이다. 이에 따라 이른바 '민족민중미술'의 직시나 풍자, 발언 수단으로 공동체에 복무하려는 미술패 활동과 시사적 작업들이 늘어났다. 이들 대부분은 거친 붓질과 강렬한 색채, 직설적인 소재들의 병렬식 복합구성으로 공통된 시대양식을 만들어냈다. 자연과 예술이 아닌 시대와 사회로 향한 현실주의 참여미술운동은 목판화, 걸개그림, 벽화, 거리그림 등으로 용도에 따라 방편을 달리하며 화폭뿐 아니라 작가의식에서도 전면적인 변화들을 실

행해 나갔다. 여기에 중견 선배화가들 가운데서도 이 같은 당대사회와 시대의식을 담은 사실회화로 후배들과 교감하여 역사와 현실 문제 등을 독자적 묘법으로 풀어내는 작업도 있었다.

이런 변혁의 시기에 현실과 동떨어진 이전 기성화단 풍토에 반기를 들면서도 예술 바깥의 사회현장에서 시각매체를 수단 삼아 거칠게 쏟아내는 발언들에도 거부감을 갖는 청년화가들이 있었다. 1980년대 후반부터 포스트모더니즘의 자극을 따라 또 다른 시대현상으로 등장한 이들은 창작의 새로운 출구를 찾아 순수 예술의지와 과감한 형상해체로 내적 혼돈상태를 표출했다. 시대변화와 사회문화 소용돌이 속에서 대학교육을 받거나 갓 등단한 신진작가들은 수많은 모임들로 이합집산을 거듭하고, 돌파구를 찾아 외국 유학들을 다녀오고, 기존 안료나 평면화폭만이 아닌 온갖 오브제와 조형형식, 공간설치, 행위예술 등으로 저돌적인 표현활동들을 감행했다. 이처럼 1980년대부터 시작돼 1990년대 전반으로 이어진 남도미술의 대변혁은 1995년부터 시작된 광주비엔날레에 의해 더욱 강렬하게 변화를 가져왔다. 외부세계의 주기적 자극과 폭넓어진 미술무대가 지역 미술 풍토와 창작세계를 전면적으로 탈바꿈시키는 기폭제가 된 것이다.

작가로서 예민한 성장기에 정치·사회와 예술의 격랑을 겪으며 미술의 기본개념 자체가 기성세대와 다른 청년세대들이 자기시대 예술을 모색하면서 남도미술은 예전의 자연주의 구상회화 대세와는 전혀 다른 모습으로 펼쳐졌다. 학연·인맥이나 공모전의 영향력이 눈에 띄게 줄어들고, 정형화된 화법보다는 작가로서 세계관은 물론

조근호, 〈떴다 떴다 비행기〉, 1991, 캔버스에 혼합재, 72x60㎝

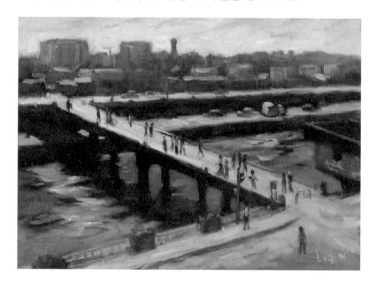

정희승, 〈불로동다리〉, 1996, 캔버스에 유채, 60.6x90.9㎝

144

작업의 소재나 재료, 표현형식, 활동공간, 외부 교류에서 과감한 확장들을 계속하게 되었다. 여전히 미결상태이거나 시대변화에 따라 들추어지기 시작한 사회적 갈등과 분쟁들이 계속해서 이슈로 등장했다. 하지만 민주정부 수립과 사회 각 분야의 활발한 공동체 역할 분담들이 작동되면서 차츰 안정을 찾아가는 1990년대 사회분위기도 문화변동의 환경을 제공했다.

이에 격랑의 시대를 일선에서 이끌었던 현실주의 참여미술은 그 거칠고 격렬한 대 사회적 직설 대신 보다 치밀한 사실묘사나 순화된 풍자, 함축된 메시지로 공감대를 높였다. 또한 일상 삶 주변의 소소한 것들로 정겨움과 위로를 담은 서사적, 서정적 현실주의로들 많이 전환했다. 직접적인 현실참여는 아니면서 전통 민속문화에서 차용한 소재와 토속적 미감으로 민족 주체문화의 현대적 해석을 추구하기도 했다. 더불어 진경산수나 문인화의 정신성, 문학적 시심을 독자적 화법으로 우려내거나 색다른 사실묘법과 의미 내용의 조형적 형상화, 신소재나 매체들을 끌어들여 시대변화에 따른 공감대의 확장을 꾀하는 경우로 다원화되며 나아갔다.

창작의 바탕과 시대인식을 담아내는 회화세계 확장

남도미술의 주류를 이뤄 온 자연주의 구상회화는 소재나 형식이 광범위하면서도 그 모두가 시대문화의 산물이었다. 예술의 창작세계는 함부로 범접치 못할 고유영역이지만, 구상회화가 갖는 구체적

형상언어로서 현상의 재현만이 아닌 정신과 정서의 함축 등을 통해 일반 대중과도 친근하게 문화적 공감과 소통을 이어 왔다. 다만 삶의 대부분을 자연과 더불어 일구거나 외부 문화접촉과 교감이 제한되어 있던 옛 시절과 달리 지금은 환경도 삶의 방식도 문화 즐김도 너무나 달라졌다.

외부 자극과 변화요소들이 워낙 늘어난 요즘은 익숙한 편안함도 금세 답답함과 식상함이 되고 마는 상황이다. 그만큼 다변화되면서도 유·무형으로 그물망처럼 얽힌 삶 속에서 신선한 즐길 거리나 독특한 아이템을 원하는 이들이 많아졌다. 하물며 창작을 본질로 삼는 예술에 대한 시각과 관심은 더 말할 것도 없다.

물론 수요자들의 욕구 이전에 힘든 현실 속에서도 적극적으로 독자적인 창작세계를 펼쳐가는 작가들이 시대문화를 이끌어 가고 있다. 청년세대뿐 아니라 원로 중진들 가운데서도 꾸준히 회화적 탐구를 계속하며 화단에서 무게 있는 활동을 펼치고 있는 이들도 여럿이다. 그만큼 과거처럼 특정양식이나 미술상품을 패턴화해서 화업을 지탱하기는 어려워지고, 어떤 집단양식이나 주류양상을 들어 지역이나 시대문화를 표본화하기도 옳지 않다.

문화·예술활동은 사회적 산물이라서 한 시대를 풍미했던 회화양식이나 예술세계도 시대변화와 창작환경에 따라 달라질 수밖에 없다. 그러면서도 지역 특유의 자연환경이나 문화 유전자, 정서들이 급작스럽게 바뀌는 것은 아니어서 남도미술이 지닌 보편적 성향과 회화적 특성은 객관적 관점에서 상대성을 가질 수도 있다. 하지만

황영성, 〈가족이야기(부분)〉, 2007, 캔버스에 실리콘, 150x80㎝

주류와 집단적 특성이 두드러진다 해도 예술은 그런 보편성을 앞 세운 창작의지와 활동들로 새싹을 틔우고 시대문화의 터를 일궈 갈 것이다.

– [남도 구상회화의 화맥] 전시도록 원고, 무안군오승우미술관, 2021

송필용, 〈땅의 역사〉, 2018, 캔버스에 유채, 194x130.3㎝

시대현실과 함께하는 미술 II

2-1. 미술, 시대현실과 접속하다

예술의 사회적 관계로서 민중미술

예술 또는 조형창작이 무엇인가의 의미나 방향설정은 작가마다 다르고, 시대 따라 다르다. 상황과 환경에 대한 작가들의 대응은 본능적인 반응 그대로이기도 하고, 곱씹거나 가다듬어 자기 어투로 심기를 드러내기도 한다. 상황이 급박하거나 격렬할 때는 즉각적 반응과 직설로 맞부딪히다가도 외부 자극이나 심적 상태가 차분해지면 자연히 시각과 생각에 여유를 갖게 된다. 또한 현상과 이면을 통찰하거나 간추리기도 한다.

창작이라는 독자성을 우선하는 예술작업은 당연히 작가마다의 기질과 성향에 따라 천차만별의 대응태도를 보인다. 그리고 이를 특정 관점이나 집단이념으로 판을 가르기도 한다. 그럼에도 불구하고 이슈가 공동의 현안이고 동참욕구가 강할 때는 특정 시기나 집단

별로 뚜렷한 경향성을 띤다. 고유한 개별세계이면서 시대나 사회와 무관할 수 없는 예술은 그렇게 한국의 사회문화사와 더불어 진폭을 달리한다. 이른바 '민중미술'의 흐름도 마찬가지였다.

사실 '민중'이라 하면 제도권 밖 주체로서의 기층민들이다. 그 개념적 범주설정은 전제나 기준이 매우 다양하고 넓어 섬세한 접근이 필요하다. 그럼에도 불구하고 실재 문화현상으로 본다면 한국 현대미술에서 '민중미술'은 1980~1990년대에 확산되었던 특정 작품성향에 대한 예술사회학 개념의 지칭이다. 또한 혼돈과 격변의 시대상황 속에서 현실을 직시하며 진실과 바른 길을 찾고자 한 작가들이 작업의 중심으로 삼았던 소구대상이나 사회적 가치를 달리했던 특정양상 작품들의 묶음이기도 하다.

이는 서구 바로크미술 이후 사실주의 맥락이나 조선 후기 풍속화·민속미술 전통처럼 사회적 계층이나 신분에 따른 상대적 개념이면서 비판적 태도와 선전선동 매체의 기능을 중시했다는 점에서 차이가 있다. 또한 1930년대 일제강점기 상황에서 민족주의나 1950년대 모더니즘 유입 속에서 주체문화 회복을 지향했던 박수근·김환기처럼 민족양식 추구 작품들과도 다르다. '다중'이나 '대중', '민족'과는 다른 '민중미술'에는 비판정신과 저항·투쟁의식이 강하게 깔려 있다. 또한 개별활동보다는 집단화된 힘을 모으려는 정치·사회적 운동성향이 짙다.

1980년대 민족민중미술의 이론적 지지자였던 원동석은 이런 현상에 대해 "'민중'의 실체를 물질적 '계층'의 집단개념이나 폐쇄적

비역사적 대상화로 편시하지 않는 한, 현실의 소외체험으로부터 인간의 권리를 공동으로 찾으려는 사람들 자신의 모습"(원동석,『민족미술의 논리와 전망』, 풀빛, 1985)이라고 보았다.

그런 의미에서 '민중미술'은 한 시대의 뜨거웠던 미술운동으로 유형화될 수 있지만 '민중'은 여전히 지금 시대에도 사회의 바탕을 이루고 있다. 다만 그 '민중'을 어떤 관점에서 어떤 삶을 주 대상으로 삼는가, 뚜렷하게 보이는 사회문제와 정치사회적 환경과 새롭게 대두되는 불특정 상황들에서 무엇을 주된 화제로 택하고 어떤 매체와 표현형식으로 그려내는가에 따라 현실주의 모습이 달라지고 있는 것이다.

민중미술운동의 변화양상

우리 사회는 1980년 5·18민주화운동을 기폭제로 이후 들끓는 격변의 시기를 거쳤다. 창작자의 예민한 감각으로 당대 상황과 변화 징후에 반응했던 작가들은 이런 시대상황과 사회변화를 직설과 비판·풍자의 메시지를 담아 현장미술과 개별 작품세계로 표현했다.

40여 년이 흐른 지금, 시대변화를 열려는 행동개시나 수상쩍고 불온한 기운을 미리 감지한 작업이 아직 존재한다. 또한 현장의 극한 긴장과 공포, 고무와 좌절의 경험들로 쌓여진 생채기 상처와 트라우마를 지우지 못한 채 고함치듯 응어리를 분출시키거나 습관처럼 되뇌기도 한다. 그런 날선 시각으로 지금의 상황들을 예의 주시

하는 작업이 지금까지 이어지고 있다.

크게 1980년대는 부당한 정권과 왜곡된 사회에 대한 저항과 집단 투쟁의 시기였다. 이어 1990년대는 개별역량을 키우며 사회적 소통과 확산에 주력하다가 2000년대 이후 서정과 서사를 녹여내는 작업들이 늘어났다. 최근에는 시대문화와 사회환경에 대한 다양한 시선과 어법들로 다변화 되고 있다.

특히 한국 민중미술의 본격적 활동기였던 1980년대는 작품이니 예술성이니 따질 겨를도 없이 현장성과 즉각적인 효과를 우선한 직설어법으로 투쟁성과 전파력을 앞세운 '날것들'이었다. 그것은 '민족민중미술'이라는 시대미술을 만들어냈고, 예술과 사회의 관계에 대한 치열한 실행과 현장학습 효과는 이후로도 현실주의 참여미술의 생생한 기반으로 남았다.

1980년 이전까지 한국미술계의 주류양식은 무표정한 단색조 회화나 미니멀리즘이었다. 특히 호남지역은 자연주의 전통회화(호남 남화, 호남 인상주의화풍)가 전형을 이루고 있었다. 이런 문화풍토에서 1980년대 민중미술의 전격 대두는 예술은 사회적 상황과 별개로 여겨 온 기성 미술계나 일반정서로는 당혹스런 현상이었다. 사실 호남지역만 보더라도 근·현대기를 동일한 화맥으로 관통해 온 것은 '사회'보다는 '자연', '현실'보다는 그 '현상 너머'의 교감이 우선이었다. 오랜 시간 지역미술의 전형을 이루던 '호남 남화'나 '호남 인상주의 화풍'이라는 것도 이 같은 지역문화의 산물이었다.

미니멀리즘을 위시한 국제주의 대세와 구별되는 지역미술의 정

체성으로 여긴 이런 정형
화된 화단성향의 답답함
에서 벗어나 다른 길을
모색하는 작업들도 없지
않았다. 하지만 주류의
틀을 깨기에는 역부족이
었다. 그러다가 1980년
에 충격을 겪고, 그 현장
에서 몸으로 맞섰던 청년
세대가 이후 사회 각 분야

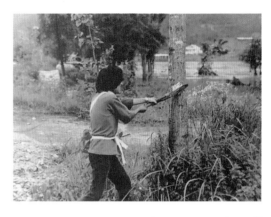

광주자유미술인협의회 야외전 [진혼굿퍼포먼스(1980)]
경기도미술관時點視點展(2019) 전시 아카이브자료

에서 혁신세력으로 등장하면서 미술도 그들이 보는 세상의 관점으
로 변하기 시작했다.

이에 대해 원동석은 앞선 책에서 "민중미술은 민중이라는 주체가
체험하는 현실인식을 기반으로 리얼리즘을 형성해야 하는 과제가
있으며 … 민중이 전문가로서 개성의 기교를 찾기보다는 공동적 참
여를 통한 집단적 창의성과 전형의 탐구에서 주체성을 강조하는 과
제를 갖는다"고 보았다. 그만큼 예술적 순수나 독창적 기교보다는
기층민중을 주체로 한 현실성과 시대성, 현장성, 집단의 힘을 높이
는 게 우선이었다는 것이다. 그리고 이런 시대적 과제의식은 이론
적 주의주장만이 아닌 작가들의 본능적 저항과 분출과 연대의식을
모아 각종 사회·노동 집회현장과 대학가, 도시를 비롯해 농촌 등 모
든 일상공간들에 풀어놓았다.

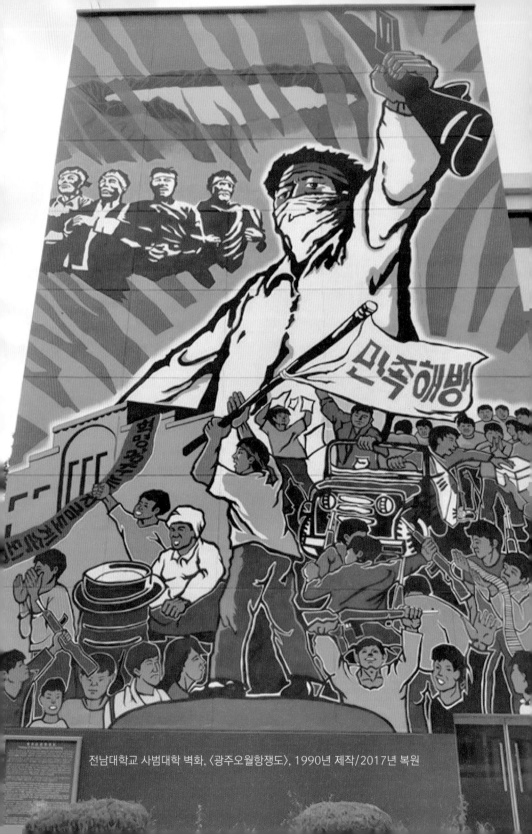

전남대학교 사범대학 벽화, 〈광주오월항쟁도〉, 1990년 제작/2017년 복원

당시 결성되거나 창립전을 가진 미술운동단체의 예를 들어보면, '광주자유미술인협의회(1979.9)', 서울 '현실과 발언(1979.11)', 수원 'Point(1979.12)', 인천 '현대미술상황회(1980.5)', 광주 '2000년 작가회(1980.7)'를 비롯 '미술동인 두렁(1983.12)', '그림동인 실천(1983.3)', '서울미술공동체(1983.10)', '시대정신기획위원회(1983.4)', '임술년(1983.4)', '목판모임 나무(1983.5)', '민족미술인협의회(1985.11)', '가는패(1987.1)', '광주시각매체연구회(1986.7)', '광주전남미술인공동체(1988.10)', '광주민족민중미술운동연합(1991.2)' 등이 있다.

청년미술운동모임뿐 아니라 대학 재학생 민중미술동아리의 활동 또한 활발하게 전개됐다. 조선대 '시각매체연구회(1984, 1986년 '땅끝', 1988년부터는 '개땅쇠'로 개명)', 전남대 '불나비(1986, 1988년부터 '그림패 마당')', 목포대 '돛대(1986)', 호남대 '매(1987)', 전남대 '신바람(1988)', '광주전남미술패연합(1988, 약칭 '남미연')' 등이 대학별 학생미술운동의 구심점이었다. 이 대학 미술동아리 구성원들이 사회 현장이나 학내 공간에 제작한 대형 걸개그림이나 벽화, 길바닥그림 등은 가독성과 직시성, 선전선동성을 우선해 거칠고 대담한 형식들이 공통된 특징이었다. 그 주된 내용은 부당한 군사정권과 신자본 제국주의, 분단조국 현실과 통일열망, 노동자 집단투쟁, 민주화투쟁과정 희생자 등의 관련한 저항과 비판의식을 고무시키는 표현들이 대부분이었다. 대중들과 연대감을 높이려는 소재들도 취했는데, 이는 옥외 선전용이든 실내전시용이든 크

게 다르지 않았다.

특히 당시 사회적 확산력을 가진 걸개그림이나 벽화 등을 되돌아보면 신촌역 앞 상가벽화 〈통일의 기쁨〉(1986), 서울미술인공동체의 정릉 골목벽화 〈상생도〉(1986), 이상호 전정호의 공동작업 〈백두의 산자락 아래 밝아오는 통일의 새날이여〉(1987), '가는패'의 1987년 노동자대회 노천극장 무대용 걸개그림, 최금수·최병수 등의 공동작업 〈반전반핵도〉(1988), 전국 6개 지역 미술패들의 11폭짜리 연합작업 〈민족해방운동사〉(1988), 1988년 전남대 오월제 때의 〈오월에서 통일로〉, 전대협 출범식 작업 중 전남대 걸개그림 〈미제를 처단하자〉(1989), 1989년 이철규열사 영정그림 〈너희를 심판하리라〉, 경희대 문리대 벽화 〈청년〉(1989), 전남대 사범대 벽화 〈광주오월항

조선대학교 거리그림(1994년 한총련 2기 출범식 기념)

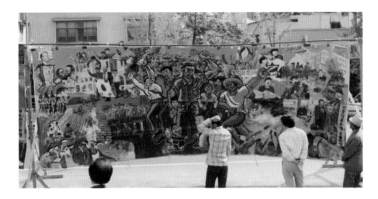

남미연, 〈민족해방운동사−민족생존투쟁 6월항쟁〉, 1989, 금남로3가 걸게거리전(남미연 아카이브전 도록사진, 2022)

쟁도〉(1990), 전북대 벽화 〈척양척왜〉(1994) 등에서 당시의 주된 이슈와 항거의 초점들을 읽을 수 있다.

이처럼 1980년대의 정치사회적 소용돌이, 특히 1987년 민주화운동을 전후한 시기의 수많은 집회와 공안 이슈들이 연속 대두되는 상황에서 현장투쟁력을 우선한 시각매체 활동은 유효한 저항매체 수단으로 활용됐다. 그러다가 1980년대 말, 가시화되는 사회변화와 민주화운동의 성과, 1991년 소비에트연방 해체와 냉전체제 종식, 길었던 군사정권시대가 막을 내리고 등장한 문민정부, 이어지는 국민의 정부 시기 등 예전과는 다른 미술운동의 변화를 요구했다. 이에 따라 민중미술 내에서도 그동안의 활동에 대한 자체진단과 향후 방향에 관한 논의들이 많아지고, 민중미술 또는 현실주의 참여미술에 대한 향후 진로를 가다듬기도 했다.

1980년대 민중미술운동의 진입단계부터 줄곧 현장에 함께 했던 평론가 최열은 그의 저서 『한국현대미술운동사』(돌베개, 1991)에서 이 같은 시대적 전환기에 대해 비판적 반성과 평가의 관점을 크게 두 가지로 정리했다. 그 하나는 "반제반독점 미술론자들은 남한 사회를 신식민지 국가독점자본주의로 규정하고 따라서 변혁운동은 반제반독점에 집중되어야 한다고 설명한다. 이들은 노급당파성의 확립을 제창하고 … 특히 민족형식론을 전면적으로 비판했다"고 보았다. 같은 맥락이면서 결이 다른 하나는 "반제민족해방 민중민주 미술론자들은 우리 사회를 식민지 반자본주의사회로 규정하고 따라서 변혁역량은 반제민족해방에 집중되어야 한다고 파악했다. 이들은 기존의 비판적 리얼리즘 미술의 소시민적 계급성을 비판하고 기존의 미술운동에 깔린 문화주의와 개량주의 및 복고적 민족주의와 외세추종적 민족허무주의의 양편향을 비판했다"고 보았다.

실제로 문화예술은 시대의 산물이다. 따라서 변화된 사회환경에 적용해 보면 활동방식이나 담아내는 내용, 소통방법에서 예전과는 다른 면모들을 보인다. 1990년대 들어 민중미술진영의 두드러진 변화는 저항과 투쟁 위주에서 직시와 비판, 계몽효과에 더 무게를 두었다는 점이다. 사실 정치사회 상황이라는 게 어느 시대건 공동선의 가치추구에서 전혀 문제가 없거나 완전한 세상이란 기대할 수 없다. 그만큼 비판적 사실주의 입장에서 보면 활동 필요성이 사라지거나 긴장의 끈을 놓을 수 없는 것이다. 다만 변화된 상황과 환경에 따른 대처와 대응방식에서 변화가 필요하다.

1990년대 들어서면서 타 지역에서는 확실히 집단적 민중민주미술운동의 열기는 많이 누그러졌다. 그러나 광주의 경우는 국가폭력에 의한 생채기와 트라우마, 해결되지 않은 과제들이 여전한 상태였기 때문에 집단 동력이 약해질 수 없었다. 따라서 5·18민주화운동의 역사 현장인 망월동 오월묘역이나 금남로 거리전 등 해마다 5월이면 '오월전'을 계속하며 시대현실과 사회에 대한 직시와 비판

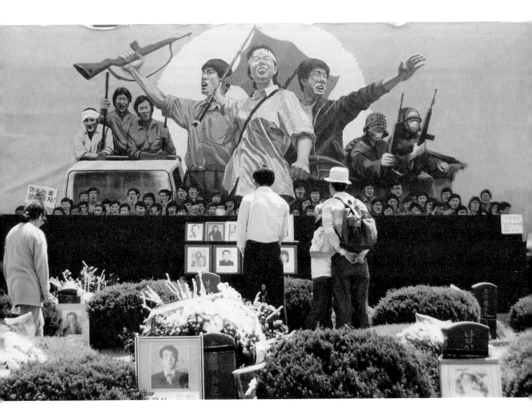

[제3회 오월전] 중 광미공창작단이 제작한 〈오월의 전사〉, 1991, 망월동 오월묘역

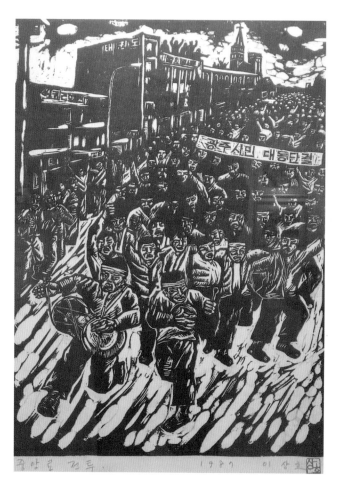

이상호, 〈중앙로전투〉, 1987, 목판화, 광주시립미술관소장

의 긴장된 시선을 시민들과 함께 하고자 했다. 그러면서 세월의 흐름에 따라 1980~1990년대를 되돌아 볼 시차를 갖게 되고 그와 관련한 기획전들이 제도권이나 자체 진영에서 자주 개최됐다. 또한 1980년으로부터 20년, 30년, 40년 이후, 시공간이 벌어질수록 세상도 변하고 문화양상들도 더 크게 달라지면서 현실주의 시각의 그려내는 소재나 형식은 훨씬 다양해졌다.

민중미술의 반추와 현재화 세계화

1990년대 중반에 이르면서 지난 민중미술의 활동을 되짚고 현재를 조망하는 대규모 기획프로젝트들이 이어졌다. 1994년 국립현대미술관의 [민중미술15년 : 1980~1994]과 1995년 제1회 광주비엔날레에서 특별전으로 마련된 [광주 오월정신전], 1995년 1997년 두 번의 [광주통일미술제]가 그 예다. 정권과 기득권에 격렬히 저항 투쟁하던 재야 미술운동을 제도권에서 공식화하고 재조명하는 입장변화를 가져온 것이다.

이 가운데 [민중미술 15년전](1994.2.5~3.16)은 국가기관인 국립현대미술관이 지난 15년 동안 한국미술계를 뜨겁게 달궜던 민중미술에 대해 그 시대사적 의미와 예술적 성과에 대한 객관적 정리와 평가의 장을 마련한 것이다. 원로부터 청년작가까지 318명의 개별 작품과 걸개그림, 판화, 조각 등 400여 점(집단창작 30여 점 포함)과 관련 자료를 아카이브로 곁들여 시기별 양상을 집약한 전시였다.

[제1회 광주비엔날레 특별전 '증인으로서 예술전']에서
Paul Garrin의 〈38선 비무장지대〉, 1995

95광주통일미술제에서 망월동 오월묘역 앞
강연균의 설치 작품 〈하늘과 땅사이-4〉 일부

이 기획전에서는 1980년부터 1984년까지를 '소집단운동과 민중미술의 형성' 시기로, 1985~1989년을 '전국미술인조직의 결성과 미술운동의 확산'으로, 1990년대 들어서는 '창작의 결실과 전진'으로 묶어냈다. 이 가운데 공권력에 의해 압수 또는 전시 거부된 작품들까지 별도 코너로 전시했다. 동반행사로 학술적 논의와 대화의 장을 운영하는 등 체계적인 조명을 시도한 점에서 중요한 의미를 갖는다.

한편 1995년 광주비엔날레 창설은 한국 현대미술에서 획기적인 기폭제 역할을 했다. 그동안 진행되어 온 어떤 실험적인 작업보다도 훨씬 파격적이고 과감한 시각매체 형식과 강력한 주제의식들이 대규모로 펼쳐졌다. 이 국제미술 플랫폼은 그만큼 청년세대 작가들이나 학습기 미술학도들은 물론 성장기 청소년들의 이후 문화형성에 엄청난 영향을 미쳤다. 광주비엔날레는 그 창설배경이 5·18민주화운동에 뿌리를 두고 있었던 만큼 각자의 방식대로 대주제를 풀어내는 본전시와 더불어 별도로 특별전을 두어 5·18민주화운동과 민중미술, 민주화운동 관련 국내외 작품을 객관화·현재화했다.

원동석과 곽대원이 공동큐레이터를 맡은 특별전 [광주 오월정신전]은 5·18민주화운동의 역사적 의미를 짚어보고 5·18민주화운동이 끼친 사회적 예술적 의미를 보여주는데 중점을 두었다. 이에 따라 1980년대 미술운동에서 대 사회적 발언을 위주로 활동했던 작가들의 기존 작품과 신작을 함께 전시해 당시와 현재를 연결해 주었다. 조직위원장인 임영방이 직접 큐레이터로 나선 [증인으로서 예

술]의 경우는 한국의 민주화 과정에서 광주 희생자들과 5·18정신을 기리는데 기본 취지를 두었다. 따라서 민주·평화·투쟁 등 주제별로 각 지역에서 진행된 정치사회적 사건과 시대사에 맞서 치열하게 대응했던 작품들 위주로 전시를 꾸몄다.

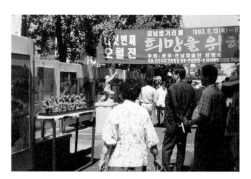

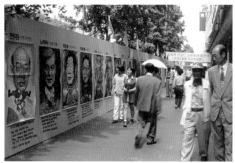

다섯 번째, 여덟 번째 [오월전]
(1993, 1995, 금남로 거리전)

[민중미술 15년]이나 [제1회 광주비엔날레]가 국가 차원 또는 정부 주도의 제도권 국제미술행사였다면 [통일미술제]는 진보적 민중미술 진영이 그들에 대한 대응 논리로 판을 벌린 대규모 재야미술제였다. 세상이 바뀌고 문민정부가 들어섰어도 5·18민주화운동에 관한 진상규명과 책임자처벌은 여전히 진전이 없는 상태가 지속됐다. 그럼에도 정부지원 대규모 국제행사를 벌리겠다는 것은 미해결 정치적 현안을 희석시키려는 것 아니냐는 의구심을 품고 그런 비엔날레에 대해 맞대응의 장을 펼친 것이다.

실제로 이 같은 기획 배경은 『95광주통일미술제』(1995) 전시도

록에서 "국제적 축제를 통한 광주정신 망각이라는 반역사적 행태로 치닫고 말았다. 이러한 광주비엔날레의 갖가지 문제점들에 대한 대응과 대안 제시로 광주전남미술인공동체를 중심으로 전국의 민족미술인들은 '광주통일미술제'라는 전시형태로 … 민족미술의 진로를 역동적으로 개척하는 새 출발의 계기로 삼고자 한다"고 밝히고 있다.

망월동 오월묘역 일원에서 펼쳐진 이른바 '안티비엔날레'는 전국단위 민중미술의 대제전이었다. 특히 민주영령들이 묻힌 묘역 특유의 장소성과 거칠고 투박한 야외전시대, 저항의식이 응축된 반제도권 민중미술제로서 저돌성 등이 광주비엔날레와는 전혀 다른 분위기를 만들어냈다. 그러나 서로 대치되는 성격들임에도 불구하고 상보적 효과를 높이는 결과로 광주와 5·18민주화운동과 한국의 민중미술에 대한 국내외 관심을 한층 더 끌어올리는 장이 됐다. 이어진 1997년 제2회 때는 해외 작가들까지 참여한 국제전으로 확대되면서 광주가 한국은 물론 세계 민중미술의 주요 거점으로 자리매김했다.

이 밖에도 일정 주기마다 기념전이나 특별 기획전들이 꾸준히 이어지며 시대 흐름을 따라 변화하는 민중미술 또는 현실주의 미술을 공유하고 자체동력을 불어넣었다. 특히 1989년부터 한 해도 거르지 않고 이어오고 있는 [오월전]은 5·18민주화운동과 광주정신의 현재화에 중추적 역할을 했다. 제3회 때 망월묘역에서, 제4회부터 제11회까지는 금남로 거리전으로, 이후 제12회부터는 항쟁현

장 옛 전남도청 인근 전시공간에서 연례행사를 펼쳐내면서 오월의 '역사현장'을 되살렸다. 이 [오월전]은 민중미술 진영의 시대의식과 활동력을 재다짐하는 장이면서 동시에 시민들과 더불어 시대와 현실과 민중의 삶을 비춰내는 거울 역할을 충실히 수행했다. 운영 주체인 '광주전남미술인공동체'는 현장전의 경험을 살려 대규모 [광주통일미술제]도 거뜬히 치러냈다. 이후 사회환경의 변화에 따라 2002년 해체하고, 그 뒤를 '광주민예총 미술분과'로 잇다가 2006년 새로 재결성한 '광주민족미술인협의회(약칭 광주민미협)'가 주관을 이어오고 있다.

이 [오월전]은 1989년 첫 전시회부터 매년 시국 상황이나 사회적 이슈를 담은 주제를 내걸어 왔다. 예를 들어보면 '10일간의 항쟁, 10년간의 역사(1990)', '오월에 본 미국(1991, 망월묘역)', '더 넓은 민중의 바다로(1992, 금남로)', '오월특별법 제정을 위한 35인의 가해자 얼굴(1995, 금남로)', 'IMF(1999, 금남로)', '생명·나눔·공존-민족미술 20년 역사(2000, 가톨릭갤러리 등 3개소)' 등 매회 주제마다 당대 시의성을 읽을 수 있다. 다만 사회환경의 변화와 더불어 뚝심으로 현장을 도맡아 온 주역작가들이 연령대가 높아가면서 야외전을 계속하기가 벅차게 됐다. 그로 인해 2000년부터는 실내전으로 변경하면서 대 사회적 힘이 그만큼 약화된 측면도 있다.

한편, 광주의 '오월정신'은 물론 현실주의 민중미술에 대한 시각의 확장과 표현의 다변화를 유도한 것은 광주비엔날레였다. 그것은 1995년 연초에 발표한 창설 선언문에 "광주, 한국 그리고 세계사

의 왜곡을 주체적으로 극복하고 … 광주의 민주적 시민정신과 예술적 전통을 바탕으로 … 서구화보다 세계화에, 획일성보다 다양성을 위하여 … 자유와 상상력을 토대로 새로운 시대정신을 일궈갈 것이다"라고 쓰여 있다.

말하자면 '광주의 민주적 시민정신'에 바탕을 두면서 현대미술의 다양성과 새로운 시대정신을 담아내고자 함으로써 매회 5·18민주화운동이나 광주정신에 대한 기본 접근을 담아내도록 한 것이다. 이런 기획배경은 특히 2002년 제4회 때 '5·18자유공원'으로 복원된 1980년 당시의 옛 상무대 법정·영창 등 고통의 공간에 비엔날레 전시 '집행유예' 프로젝트를 전면 배치하면서 또 다른 확장성을 의도했다. 이미 잘 알려진 사적이 아닌 시민사회에서도 잘 알지 못하던 5·18민주화운동 당시 고통의 현장을 국제사회에 띄워낸 것이다. 바깥과 단절된 채 만신창이로 끌려와 모진 고문과 군사재판과 구금이 이어지던 그곳에 기존 민중미술 조형어법과는 다른 전시방식과 작품들로 낯선 장소성과 현장성을 확장해낸 것이다.

'광주정신'의 재해석과 확장은 광주비엔날레의 기본 과제이자 정체성과 연결되어 있다. 그 연장선에서 최근의 [GB커미션]과 [MaytoDay]도 주목할만한 특별기획이다. 이 두 행사는 각 회별 전시총감독이 기획하는 광주비엔날레 정례 행사와는 별개로 재단에서 자체 기획한 특별프로젝트다. [GB커미션]은 5·18민주화운동의 상처를 문화예술로 승화하고자 한 광주비엔날레와 '광주'라는 도시의 역사성을 지구촌에 재선언하면서 세계 시민사회에 민주와 인

5·18민주화운동 40주년인 2020년 광주비엔날레가 기획한 [GB커미션] 중 옛 전남도청 회의실에 설치된 임민욱의 〈천 개의 지팡이〉(2014)와 국립아시아문화전당 창조원 복합5관에 전시된 [MaytoDay] 중 강연균의 〈하늘과 땅 사이 Ⅰ〉(1981)과 오월 아카이브 자료사진

2021년 제13회 광주비엔날레 특별전 [MaytoDay] 중 옛 국군광주병원 폐공간에 설치된 이인성의 〈플레이어〉와 문선희의 〈묻고 묻지 못한 이야기-목소리〉 일부

권, 평화의 광주정신을 시각매체로 승화·확장시키는 장소특정적 신작 프로젝트다. 2018년 제12회와 2021년 13회 때 5·18 사적지인 옛 국군광주병원과 전남도청(현 국립아시아문화전당 평화교류원)에 정치사회적 메시지가 강한 국내외 작가들의 작품들을 배치해 역사적 현장의 장소성을 더 부각시켰다.

　[GB커미션]이 소수 작가들의 기념비적 작업으로 역사적 공간의 장소성을 부각시키는데 중점을 두었다면, [MaytoDay]는 5·18민주화운동 40주년을 보다 특별하게 기념하기 위한 기획으로 이루어졌다. 2020년 4월 7일자 광주비엔날레 재단의 보도자료에 따르면 "지난 40년간 축적되어 온 민주주의 정신의 미학적 역사적 가치를 탐색하며 5·18민주화운동의 동시대성과 '광주정신'의 재점화를 모색하기 위한 것"이라 보도했다. '서울의 봄'을 비롯한 아시아와 유럽, 남미 등 국내외 민주·인권운동과 관련한 시각매체 작업들을 각 지역별 특성에 따라 기획한 다국적 프로젝트였다.

　특히 [MaytoDay]는 5·18민주화운동이 광주에만 머무르지 않고, 앞으로도 유효한 세계 인류사회의 민주정신으로 계승되고 있음을 새롭게 천명하고, 각국의 민주화운동 관련 유산들을 국제적 맥락에서 탐색해 보고자 한 기획이었다. 광주를 비롯해 유사한 역사적 경험과 상황을 가진 타이페이·서울·쾰른·부에노스아이레스·베니스 등을 순회하는 국제프로젝트였다. 초청된 작가나 순회하는 도시마다 경험한 정치사회적 상황도 다르고 각자의 표현어법도 천차만별이기 때문에 공통된 주제의식이면서도 그만큼 시대의식에 관한 확

장된 시야를 열어주는 교류전으로 기대를 받았다.

그러나 아쉽게도 출발 초기부터 세계를 강타한 코로나19 팬데믹 때문에 국제행사에 제약이 생겨 당초 계획한 대로 추진하지 못했다. 이에 따라 서울과 광주 행사 이후 시기를 연장해 2022년 베니스에서 [5·18민주화운동 특별전 : 꽃피 쪽으로(2022.4.20~11.27)]라는 이름으로 전시를 진행했다.

환기·대입·연대와 확장

그 이전에도 저항미술과 비판 풍자의 작품들이 없지는 않았지만, 집단화된 사회운동으로 시대를 뜨겁게 달군 것은 1980년대에 급부상한 민족민중미술운동이었다. 본능적 반응은 늘 상대적이어서 정치사회적 충격과 분노가 클수록 발언 수위나 어법은 더 거칠고 자극적일 수밖에 없다. 더욱이 표현을 업으로 삼는 작가들에게는 당시의 정치사회적 소용돌이가 극심한 외부 상황에 대한 저항과 투쟁 우선의 거친 직설어법들이 쏟아졌다. 또한 선전선동성을 높이기 위한 신속대응의 집단작업과 압도할만한 크기의 걸개·벽화 그림들, 즉각 대처용 거리그림, 동시다발 전파력이 강한 판화작업 등을 효과적인 수단으로 활용했다. 기존의 예술적 수준이나 작품성 개념과는 다른 작업 목적과 수단을 우선해 매체선택이나 소재구성과 표현방법, 메시지의 함축과 선명성에서 기존 미술개념과는 다른 비판적 리얼리즘의 시대양식을 만들어낸 것이다.

물론 이 시기에 신예 청년작가들의 집단투쟁 작업들만 있는 것은 아니다. 개별작업에서 시대적 창작물들을 남긴 경우들도 많았다. 홍성담·이종구·이상호·김봉준·노원희·민정기·박불똥·황재형·송창·조진호·최민화·유연복·김경주·박문종·나상옥 등을 예로 들 수 있다. 또한 중견 선배작가 중에서도 독자적인 표현방식으로 시대현실과 사회적 이슈를 발언해 온 비판적 사실주의 작업들도 빼놓을 수 없다. 육탄전을 치르듯 집단으로 맞서는 대학가나 청년후배들의 활동과는 달리 기존 작업방식을 유지하면서도 화폭의 소재나 내용에서만큼은 함축과 비유, 비판과 풍자의 작업들로 난세 속 창작자로서의 사회적 책무에 동참한 경우들이다. 엄혹한 시절 화필로서 대 사회적 발언들을 담아냈던 강연균·김정헌·손장섭·신학철·오윤·신경호·임옥상·강요배 등의 작업에서 그런 예를 볼 수 있다.

1980년대의 투쟁 뒤에 이어진 1990년대는 이전과 다른 시대대응과 현실인식들로 진보적 비판시각을 담아내는데 주력했다. 한 발자국 떨어진 시점에서 그 시절을 되비춰볼 수 있기도 하고, 앞서 언급했듯 국립현대미술관이 한국 민중미술 15년을 조망하는 전시회를 여는 것처럼 공식화·객관화 작업의 영향도 있었을 것이다.

민중미술패나 작가 개별적으로도 그간의 활동에 대한 반성과 성찰들을 갖게 되고 그에 따른 변화를 찾아 나가는 시기였다. 따라서 이 시기에는 5·18민주화운동을 비롯한 1980년대 민주화투쟁의 정신과 미해결 과제들을 환기시키면서 역사적 공간과 시민들의 일상 삶 속에서 사회적 이슈를 좀 더 친근한 방식으로 소통 공유하려는

활동들이 두드러졌다.

특히 대중성과 공감대를 높이는 방법으로 시사적 구호나 메시지만이 아닌 서정과 서사를 곁들이려는 작업들이 많아졌다. 시대상황에 따른 시사적 작품들은 공감하되 예술작품의 재해석과 비틀기를 기대하는 것이 대중들의 성향이었다. 집회 시위 현장의 직설적 외침들과는 다른 예술적 순화와 미적 재해석을 가미하고, 현상 이면에 깔린 이야기 읽기를 좋아하는 대중취향에 맞춰 복합적인 서사의 작업을 구성했다. 실제로 1990년대의 대사회적 작업들에서는 단일 메시지의 선명성 대신 연결고리를 갖는 여러 상황들을 묶음 지어 서사를 펼치다보니 이른바 '옴니버스형 화면구성'이 많았다. 말하자면 구호외침 대신 예술적 공감을 우선하게 된 것인데, 이에 따라 집단양식과는 다른 개별 창조적 표현역량을 높여야 했고, 이를 위한 고심과 정진을 보이는 작가들도 늘어갔다.

5·18민주화운동 40주년 기념 [2020오월미술제 '직시 : 역사와 대면하다']의 3부 '지금 여기, 경계 너머' 전시 일부 (국립아시아문화전당 창조원 복합6관)

그렇게 1980~1990년대를 마감하고 새로운 천년을 맞이하는가 싶은 1990년대 말, 세상은 1980년의 정치적 충격과는 다른 심각한 사회적 공황에 빠져들었다. 그 이유는 1997~1998년에 불어 닥친 'IMF외환위기' 때문이다. 이 시기는 연쇄 부도와 대량 실직으로 인해 무더기로 노숙자가 된 사람들이 거리로 쏟아져 나오는 등 내일을 예측할 수 없는 생존의 위기가 일상화된 시기였다. 이에 사회 중산층들이 연이어 무너지고, 갑자기 생존여건이 뒤바뀐 자본주의사회에서 벼랑으로 내몰린 이들이 시대의 불안과 우수에 허덕이게 됐다. 다행히 범국민적인 노력으로 IMF 터널을 일찍 빠져나와 희망의 새천년을 맞았지만, 예술인 스스로 혹독한 자기시련을 극복하면서 고통의 나락에 떨어진 민중들을 위로하고 희망을 돋우는 치유의 역할에 나서야만 했다.

그렇게 맞이한 2000년대 뉴-밀레니엄은 다원화의 시기였다. 아날로그시대와는 전혀 다른 디지털 전자문명시대의 현상들이 예술계에도 예외는 아니어서 주류세대 교체가 가속화되고, 새로운 청년세대의 관심과 어법과 발언은 그만큼 스마트한 세계들로 대체됐다.

최근 10여 년 동안 광주에서 열린 몇몇 전시만 되짚어보더라도 5·18민주화운동 30주년 기념으로 열린 [전쟁과 평화](2010, 광주시립미술관)와 [2010평화미술제](2010, 광주 유스퀘어 금호갤러리)를 비롯해 [1991 청춘의 기억과 회상](2011, 전남대 용지홀), [그림으로 만나는 오월의 시와 노래](2012, 광주북구 향토음식박물관), [2014민족예술제](2014, 은암미술관), [진실, 비틀어보기]

(2016, 광주시립미술관), [세계의 민중판화전](2018, 광주시립미술관), [2020 목판화 보따리전](2019, 메이홀), [5·18 40주년전-별이된 사람들](2020, 광주시립미술관), [미얀마저항미술전](2021, 메이홀), [인권 평화전-나도 잘 지냅니다](2021, 광주시립미술관) 등에서 대체적인 동향을 읽을 수 있다.

말하자면 지금의 현실은 1980년 5월 이후 출생한 연령대가 청년미술의 중심세대가 됐다. 그들이 5·18민주화운동과 1980년대 민주화운동과정의 옛 민족민중미술을 바라보는 관점이나 사회적 상황과 시대현실을 대하는 태도, 매체나 표현형식은 그만큼 세월의 간격이 나타날 수밖에 없다. 그런 시간차에도 불구하고 1980년 이후 세대만이 아닌 그 시절 주역들의 최근 작업에서도 여전한 현실주의 미술의 몇 가지 경향을 찾아볼 수가 있다. 이는 당시 역사적 사실에 대한 '기억'과 환기, 그 5·18정신 또는 1980년대 민주화운동 과정의 시대정신을 지금에 '대입'시켜보는 '현재화' 현상이다. 변화하는 세상과 문화감각들에 맞게 매체와 형식을 다변화하며 사회현실과 삶의 미래를 열어가는 관점이 필요하다.

이 같은 복합된 경향들은 2020년 5·18민주화운동 40주년을 맞아 민중미술의 새로운 연대와 확장을 시도한 '오월미술제'에서도 확인할 수 있었다. [5·18 40주년 기념 오월미술제 - 직시, 역사와 대면하다] 전시는 [오월전]을 주축으로 여러 기관·단체·공간별로 분산 개최해 오던 기념전·기획전을 통합했다. 이는 자체 동력도 키우고 새롭게 연대의 힘을 모아 다변화해 가는 세상에 유효한 진로를

열어가기 위함이었다.

'오월미술제' 추진위원장이던 광주민미협 박태규 회장도 "지역과 국가의 경계를 넘어 … 아시아 평화를 위한 연대의 의지를 다지며 숭고한 광주정신을 계승하고 시민이 참여하는 평화로운 세상을 만들고자 한다 … '직시전'은 미래세대로 이어가기 위한 노력으로 … 인권과 평화를 품은 지속가능한 미술행동의 새로운 시작"이라 밝혔다. 또한 김선영 책임 큐레이터도 "오월정신을 기반으로 현대사회에 노출되어 있는 여러 미시저항들과 연대하며 보다 나은 삶을 추구하고자 하는 이 시대 미술인들의 연대 의지와 함성이 녹아 있다"며 일상 속 민주화운동으로 발전하기를 기대했다.

시대와 사회가 함께하는 미술은 공동선에 대한 공감과 합심이 우선이다. 평소에는 각 단체별 활동취지나 개별적 지향가치에 충실하더라도 특별한 한마당을 통해 연대와 확장을 도모해야 한다.

민중미술은 본래부터가 예술가 자신들을 위한 자족적 작업은 아니었다. 민중이라는 정치사회적 기층민을 소구대상으로 시대현실과 사회문화에 대한 예술의 역할을 실천하며 동시대 삶의 건강한 환경을 가꾸고자 한 힘의 결집이었다. 연대와 확장도 시대, 계층, 지역, 활동영역, 현실과 가상을 넘나들며 공동의 가치를 최대화하면서 삶의 생기와 희망을 키워가는 방향으로 나아가야 한다.

– 국립아시아문화전당 [한국 민중미술전(2022)] 도록 원고(일부 수정)

2022년 국립아시아문화전당 창조원에서 열린 [한국 민중미술전]에서
조정태, 〈곡예〉, 2022, 캔버스에 아크릴, 244x244㎝

2-2. '오월전'으로 펼쳐낸 광주미술의 시대정신

'오월전'의 태동과 기본정신

해마다 시기가 되면 그 지역의 고유문화나 역사에 뿌리를 둔 특별한 정례행사가 펼쳐지는 곳이 많다. 지역 공동체가 보전하고 기리는 것들에 대한 축제와 기념의식들이 정기적으로 열리는 경우들이 대부분이다. 지역의 역사·문화에 대한 안팎의 환기와 함께 내부의 일체감을 다잡고 지역문화의 진면모를 널리 알림으로써 외지인들의 방문과 교류를 넓히는 지역문화 활성화의 촉매제가 된다.

광주에서는 '오월'이 그 대표적인 예다. 해마다 오월이 되면 중앙정부나 지자체 차원의 기념사업과 행사위원회가 준비한 큰 판이 벌어지고, 광주 시내 공·사립 미술관이나 갤러리, 기관들에서 '오월' 관련 기획전시나 행사들이 펼쳐진다. 이들 가운데 제도권의 거대 문화판과 공식적 관계로 매년 오월을 기리는 '오월전시'들이 있었다.

특히 여러 오월기념 전시회 중에서도 가장 주목되는 것은 광주전남
미술인공동체(약칭 '광미공')의 '오월전'이다.

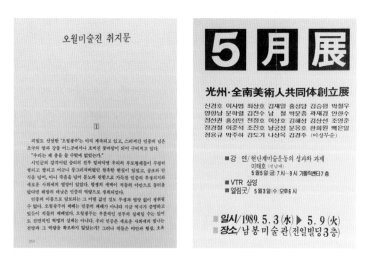

1989년 5월에 추진본부 명의로 발표된 「오월미술전 취지문」과 전시 안내문

　광미공 결성 이듬해인 1989년에 창립전으로 첫 '오월전'을 시
작한 뒤 매년 주력사업으로 이 행사를 개최했다. 시대변화에 따라
2002년 광미공을 발전적인 방향으로 해체하고, 주축회원들이 민예
총 미술분과 시기를 거쳐 독립된 사단법인 민족미술인협회 광주지
회(약칭 '광주민미협')로 재결성했다. 이 힘든 과정에서도 한 해도
거르지 않았고 지금까지 역사를 쌓아왔다.
　'오월전'의 모태인 광미공의 기본정신은 1988년 10월 29일 창립
에 맞춰 발표한 창설선언문에 담겨 있다. '참다운 지역미술운동의

위상을 정립하면서 민족의 바른 진로와 생명을 같이하는 문제임을 함께 인식하며 산적한 과제들을 실천적으로 극복해 보다 풍성한 삶의 정서를 공유하기 위하여' 총력을 기울여 나가겠다는 천명이다.

추진 주체인 광미공의 기치에 따라 '오월전'도 당연히 그 성격이나 운영방향이 정립됐음은 말할 나위 없다. 첫 '오월전'에 공동체 명의로 붙인 글에서 "현대사의 중대한 분기점인 1980년 5월 광주민중항쟁을 기리고, 그 정신을 계승하자는 취지로 5월 주제전을 갖는다. 광주민중항쟁의 의의는 지역 간 불균형이 빚은 갈등의 극복과 모든 민중운동사에 면면히 이어져 내려온 압제에의 항거정신, 항쟁기간을 통해 아름답게 되살아났던 공동체적 삶, 반외세 자주적 통일에의 열망, 역사변혁의 주체는 민중 자신이라는 각성에 있다는 공동인식 하에 이러한 의의들을 집약해 조형적으로 형상화 해 내자는 뜻"이라며 "이 일이 살아남은 자들로서 해내야 될 최소한의 책무이고, 5월 정신은 이 시대 모든 사람들에게 공유되어야 한다"고 밝히고 있다.

오월현장에서 펼쳐진 광미공의 '오월전'

첫 '오월전'은 광미공(광주전남미술인공동체)이 창립전 형태로 모임의 결성의지를 집약시킨 것이었다. 공동의장인 조진호·홍성담을 비롯해 민족민중미술을 지향하던 회원 33명이 남봉미술관에서 전시회(1989.5.3~5.9)를 열었다.

1990년, 제2회 전시는 5·18민주화운동 10주년을 맞이하여 '10일간의 항쟁, 10년간의 역사'를 주제로 같은 장소인 남봉미술관(5.13~5.19)에서 열렸다. 그 해에 발행된 [회보]의 '오월전' 평가를 보면 "보수 대연합으로 표방되는 정치구도 속에서 광주항쟁의 의미를 재인식하고 그 역사적 진실을 냉엄히 되물어 우리 현실의 좌표를 광주시민들과 함께 검증하자"는 취지로 기획됐다고 밝혔다. 따라서 이 전시에는 '12·12사태'(조진호)부터 '서울의 봄'(이혜숙), '공수부대 투입'(이준석) 등으로 해서 '오월의 넋'(정순남), '반미반핵'(박미용)까지 5·18민주화운동을 관통하는 한국 정치사회적 격랑이 각자의 작품들로 엮어 있었다.

그러면서도 두 번째 오월전에 대한 내부평가와 발전적 자기비판은 엄격했다. 회보에 실린 편집실 명의의 자체평가에서 "광미공 도약의 성과를 거둔 것은 분명하지만 개인주의적 창작태도, 몇몇 불성실한 작품은 전시의 긴장감을 상당부분 허물었고, 관람자 대중의 시각을 너무 소박하게 보는 태도는 광미공의 향후 발전을 위해서도 극복되어야 할 문제"라고 지적했다.

이 전시는 조선대학교 미술관과 진주 경상대학교 학생회관 로비, 부산대학교 중앙도서관에서 순회전이 연결되는데, '오월전'을 통해 광주 밖 타지로 나가 5·18민주화운동의 현재를 알리는 장을 만들기도 했다. 또한 광미공 내부적으로도 이해에 가을 정기전 '일하는 사람들전'과 회화1분과인 '광주수묵미술인회' 조직과 창립전 외에도 회화2·판화·조소 등 4개 분과와 사무국 내에 교육부·청년부·미술

1991년 망월동 오월묘역에서 열린 [제3회 오월전]에서 박문종, 〈넋〉

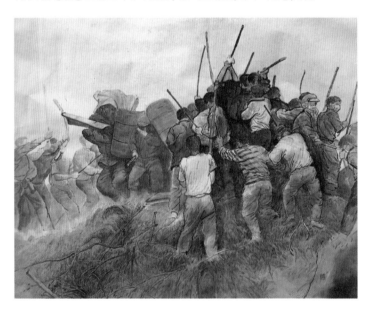

1992년 [오월전] 때 하성흡, 〈운암동 전투〉, 한지에 수묵, 130x90㎝

교육부·선전부·총무부 등을 두어 조직체계를 확고하게 갖추었다.

이처럼 안팎으로 활동력을 넓혀나가던 초기에 1991년 제3회 '오월전'은 기존 전시형태인 실내 갤러리에서 벗어나 오월 현장으로 판을 옮겨 행사규모나 구성내용에서 훨씬 새롭게 탈바꿈했다. 5·18의 희생과 상처를 담고 있는 망월동 오월묘역에서 '오월에 본 미국'이라는 주제로 회원들이 직접 간이전시대를 설치했다. 여기에 100호 이상의 회화 30여점과 부조연작 9점, 걸개그림 '오월전사'를 설치해 묘역을 찾는 내외지인들에게 생생한 오월의 현장을 펼쳐 보였다.

이듬해 1992년에는 5·18민주화운동 당시 처절한 현장이었던 금남로에서 네 번째 오월전 '더 넓은 민중의 바다로' 주제전을 치렀다. 이 주제전 역시 100호 이상의 화폭들과 오월판화 연작, 조각과 부조연작 등을 간이전시대에 설치했는데, 목포 '대반동' 회원들 작품을 함께 전시했다. 금남로 가두전시는 1993년 '희망을 위하여', 1994년 '희망의 무등을 넘어', 1995년 '33인 가해자 얼굴전', 1996년 '우리 하늘 우리 땅', 1997년 '만인의 얼굴전', 1998년 제10회 '아름다운 사람들', 1999년 'IMF전', 5·18민주화운동 20주년이 되던 2000년에는 '생명·나눔·공존', 2001년은 '한라와 무등-역사의 맥'으로 이어졌다.

이 가운데 1992년 금남로 오월전 때 '오월판화연작전'의 제작·판매를 맡았던 창작단은 그해 말 작성한 광미공 활동보고서에 스스로를 평가하면서 "오월전을 주제로 한 그림을 요구하거나 변화된 그림을 요구하는 대중의 정서를 거리전을 통해 얻을 수 있었다"면서

도 "작품의 내용이 오월의 의미를 찾지 못했으며 오월정서에 부합하지 않고 상업적 타협이 보였다. 기념판화 제작을 사전에 철저한 준비 없이 제작함으로써 대중에 대한 책임성이 결여됐다"고 자체 반성을 남겼다.

1995년에 개최한 일곱 번째 '가해자 얼굴전'은 5·18특별법 제정을 촉구하는 시민운동과 궤를 같이 하는 전시였다. 문민정부 출범 이후에도 지지부진하고 있던 '5·18 진상규명과 책임자 처벌' 문제를 특별법을 제정해 조속히 실행되기를 요구하는 목소리를 시민과 함께 하고자 한 것이다. 그 상황에서 광주광역시가 추진 중인 광주 비엔날레에 대한 정치적 복선 의심과 이질적 외래문화에 대한 거부감으로 그해 가을 비엔날레 기간에 망월동 오월묘역 일원에서 안티 비엔날레 성격의 대대적인 '95통일미술제'를 열었다. 국내외 현실주의 참여미술의 집결장이 된 국제전의 경험은 광미공의 5·18과 시대현실을 읽어내는 시각, 전시로서의 실행력과 소통력 등에서 많은 학습의 기회가 됐다.

이런 대규모 기획전 개최의 경험과 함께 '5·18특별법'이 제정되고 학살자들이 법의 심판을 받는 등 사법적으로 해결의 실마리가 풀리는 듯 했다. 실제로 이 같은 변화의 움직임 속에서 1996년 '오월전'에서는 "광주의 과거와 오늘과 내일의 역사와 삶, 희망을 회원 작가의 진솔한 자기표현을 통해 새로운 모색을 선보이고 … 보다 폭넓은 사고와 실험적 창작의 열기로 5월 미술의 새 장을 열고자 한다"고 변화된 세상 속 심기일전의 각오를 보였다.

1995년 5·18 15주년 오월전 [학살주범 얼굴전]의 금남로 현장작업

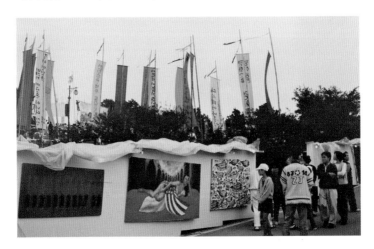

1995년 망월동 오월묘역에서 열린 '95광주통일미술제' 현장전

그동안 광미공의 이론적 토대를 뒷받침해 온 이태호 전남대 교수도 전시도록에서 "광미공의 활동은 작가가 자기 현실과 역사의 아픔과 함께 고민하고 싸우고 진보의 편에 설 때 발전하고 예술의 진정성을 얻게 된다"고 말했다. 또한 그는 "회원 각자는 단단한 마음가짐으로 혹독한 자기수련의 강도를 한층 높여야 한다"며 광미공의 위상에 걸맞은 과제와 책임을 주문했다.

1997년 11월부터 시작된 IMF 국가 외환위기 구제금융기 상황과 시련 속 맞이한 2000년은 새 밀레니엄를 앞두고 국내외 대규모 프로젝트들이 경쟁적으로 추진되던 시기였다. 더불어 이 해는 5·18민주화운동 20주년이기도 해서 광주 시민사회 전반에 새로운 변화와 각오를 요구했다. 광미공도 새천년에 열두 번째 맞는 '오월전'을 새롭게 기념하기 위해 1부 '생명·나눔·공존'을 가톨릭미술관과 궁동미술관에, 2부 '민족미술 20년 역사전'은 인재미술관에 배치해 그동안의 역사와 성과를 되짚으면서 새롭게 변화를 꾀하기 위한 학술심포지엄을 곁들였다.

이 상황 속에서 회원 개인의 작품들 또한 뚜렷한 변화가 나타났다. 사회적 집단투쟁의 선전선동 역할을 우선하던 시각매체 시절에는 여러 이슈들을 한 화폭에 배분·열거하는 모둠형이 주류였다면, 점차 단일 주제들로 메시지를 간결하게 강조하면서 도식적인 묘사보다는 회화적 표현성에서 훨씬 유연해지기 시작했다. 이 점은 광미공 회원뿐 아니라 한국 현실주의 참여미술의 전반적인 흐름인데, 민족미술 20년 역사를 되짚는 2부 전시의 예전 초대작품들과도 확

연히 비교되는 점이었다.

그러나 광주 오월미술의 주축이자 현실주의 미술의 결집체였던 광미공은 2002년 2월에 발전적 해체를 단행했다. 여러 이유가 있었 겠지만 국민의 정부 출범 후 5·18민주화운동 20주년 기념식에 대 통령이 참석해 범국가 차원의 행사로 인정하고, 2000년 남북정상 회담 개최에 이은 남북이산가족 상봉, 제주4·3사건 진상규명과 명 예회복 추진, 국가인권위원회 설치 등 민주화운동의 결실들이 하나 둘씩 실현되어 가는 사회·문화 환경의 변화에 부응할 필요가 있었 다. 또한 광미공 내부적으로도 예전과 달라진 조직력이나 현장대응 력, 회원들의 활동 성향, 추구하는 작품세계의 방향성과 목적성 등 에 따른 자기갱신과 변화의 필요성들이 끊임없이 제기됐다. 따라서 결국 광미공 총회에서 숙고 끝에 해체가 결의되고, 회원 개인의사 에 따라 민예총 미술분과에 소속하게 하면서 새로운 조직전개의 가 능성을 여는 휴식기를 갖자며 빛나는 예술언어로 부활하자고 한 시 대를 접게 됐다.

당시 광미공 김진수 회장은 "무릇 운동이란 매 시기 시대와 환 경의 모순을 간파하고 그에 합당한 조직적 힘을 통해 고쳐가는 일 을 특징으로 한다면 이 시대에 걸맞은 새로운 미술운동이 어찌 가 능치 않다고 하겠습니까. 하지만 개혁과 혁신의, 그리하여 힘 있고 희망적인 미래의 미술(운동)을 가능케 하는 대안은 적어도 오랜 세 월 굳어진 지금과 같은 조건과 흐름으로서는 불투명하다는 판단이 우리 조직 내에서 우세한 것으로 생각된다"며 총회에서 논의된 해

체를 수용할 수밖에 없는 상황과 이후 방안에 대해 글로써 입장을
정리했다.

광주민미협이 이어 온 '오월전'

광미공(광주전남미술인공동체)에서 광주민예총 미술분과로 구
심체를 옮긴 광수의 참여미술 작가들은 바로 닥친 오월을 간과할
수 없었다. 따라서 긴급히 재정비를 통해 '상처'를 주제로 2002년
의 열네 번째 정기전을 남봉갤러리에서 개최했다. 광미공 해체 이후
진영 내부의 착잡하고 어수선한 분위기부터 추스르기에도 촉박한
준비기간에 광주민예총에서 주관하는 5·18기념행사의 미술 쪽 역
할을 분담해 '오월전'에 공백을 두지 않은 것만으로도 다행이었던
셈이다. 이후 광주민예총 미술분과 명의로 계속된 '오월전'은 2003
년에는 '나는 너다(인재미술관)', 2004년 '희망의 근거(5·18기념문
화관 전시실)', 2005년 '2005광주, 9개의 창(5·18기념문화관 전시
실)' 등으로 이어졌다.

2006년에는 참여미술 작가들이 새롭게 의지를 모아 새 판을 만
들었다. 가장 핵심사업인 '오월전'의 열여덟 번째 행사를 '광주, 한
반도 ing'라는 주제로 5·18시민군의 항쟁본부이자 최후 격전지였
던 옛 전남도청 본관과 광장에 펼쳐낸 것이다. 전시의 구성도 지점
과 지향, 5월의 시계, 조국의 산하, 오월의 판화 등으로 소주제를 나
누고, 민주광장에서 쌍방-소통을 펼쳤으며, 망월묘역에도 만장 걸

광주 민중미술 작가들이 재결집한 [민족미술인협회 광주지회 창립전 핀치히터
전(2006, 옛 전남도청 본관)]

개그림들로 '꽃 넋된 그대 휘날리다'를 설치했다. 모처럼 '오월전'이 작심하고 힘을 모으면서 5·18현장 중심에 '전'을 벌린 것이다. 뿐만 아니라 그 기운을 모아 10월에는 (사)민족미술인협회 광주지회를 창립(약칭 광주민미협, 초대회장 박철우)하고 그 기념전으로 옛 전남도청 본관에서 '핀치히터전'을 열기도 했다.

광주민미협은 창립선언문에서 다음과 같이 진로를 밝혔다.

"5·18민주화운동 전후 잉태된 광주지역 미술운동의 순결한 역사와 시대정신의 정수를 기억한다. 더불어 1990년대 이후 미술인들이 당면한 삶의 현실과 전망을 의연하게 품어내지 못한 한계를 기억한다 … 우리는 민족문화 및 지역문화의 내적 가치를 고민하는 미술공동체를 결성해 새로운 시대가 요구하는 미술의 효용을 찾고, 이를 대중과 함께 나누고자 한다."

또한 구체적 실천방안으로 '미술인의 의제 설정 및 확산과 대안 제시를 통한 문화사회 형성에 기여, 진보미술인들과 교류하며 시대적 발언과 실천, 미술형식의 실험을 통해 미술인과 사회의 소통구조 확대, 미술문화 정체성 탐구를 위한 조사·연구·집적·교류활동 수행, 미술인 생계 및 창작여건 개선 위한 제도적 대책 마련' 등을 내걸었다.

달라진 시대환경 속에서 민주 역사와 당대사회, 미술인의 현실 삶을 함께 고민하며 지역문화의 기폭제가 되기를 천명한 광주민미협은 [오월전]의 본래 정신을 되새기며 2007년 '역사의 부름에 답하다(옛 전남도청 본관)' 주제전을 열었다. 이어 2008년 '오월전' 20

회를 맞아 새롭게 각오를 다지면서 '다시 길을 나서며(구 전남도청 본관)' 주제전에 설치미술전인 '10%공화국에서 살아가기', 판화전으로 '아지랑이 속에서', 오월 현장체험전 '그날의 거리를 가다', 환경 체험전인 '생명의 강 - 똑똑똑 물 두드리기' 등을 다양하게 진행했다. 또한 2009년 '벽을 문으로(구 전남도청 본관)', 2010년 5·18 30주년 기념 제22회 '오월전' 때는 '오월 그 부름에 답하며(유스퀘어문화관 금호갤러리)'를 개최했다.

2011년에는 조정태를 회장으로 새롭게 선출하고, [오월전] '1991년 청춘의 기억!'(향토음식박물관 전시실)과 함께 1991년 산화한 11열사 20주년 특별전으로 '민주열사장학재단 설립 기금마련전(전남대 컨벤션센터 용지홀)'을 열었다. 2012년 제24회 오월전은 '그림으로 만나는 오월의 시와 노래(남도향토음식박물관)'로 미술과 문학과의 접목을 통해 비판적 풍자나 시사성 짙은 직설적 발언보다는 서정과 은유가 강한 시화작품들로 분위기를 새롭게 했다.

[오월전] 30년 아카이브 세미나, 5·18기록관 세미나실(2018)

이후 2013년 '최면醉眠-의도된 상황인식'부터 2014년 '갑오년 가보세 함께 가보세-녹두꽃 떨어지고 그 이후', 2015년 '신자유주의 세상에서 살아가기-갑甲?을乙', 2016년 '아름다운 숨의 대물림-오월유전자', 2017년 '비틀린 세상, 억눌린 일상-왜곡' 등의 전시를 오월 역사현장 가까이에 자리한 광주시립미술관 금남로분관에서 진행했다. 이 가운데 '최면' 주제전은 보수정권 집권기에 '1% 진실과 99% 허구를 섞어 공공연하게 자행되고 있는 5·18민주화운동 지우기'에 대한 경계심과 함께 사회적 집단최면으로부터 각성을 촉구하는 메시지를 담아냈다. 2015년 '갑甲?을乙' 주제도 그 무렵 사회적 공분을 사며 연이어 드러나던 세월호 사건 관련 의혹들, 낙하산 인사, 대기업 2세의 땅콩회항 사건, 대리점 밀어내기 강매, 열정페이 강요, 감정노동 등의 신자유주의 시대 권력과 금력, 부당한 횡포들에 대한 '양심 있는 예술가'들의 시대풍자 위주 작품들을 전시했다.

이어 서른 번째가 된 2018년 [오월전]은 '바람의 길'을 주제로 양림미술관에서 개최했다. 촛불혁명의 기운으로 탄생한 진보진영이 집권하게 되면서 속속 진행되고 있는 적폐청산과 '역사 바로 세우기', 남북상생 평화통일의 바람결 속에서 우리 사회와 개인의 삶에 불어오는 변화의 바람과 소망을 회원 각자의 시각으로 펼쳐 보이고자 했다. 이와 함께 [오월전] 30회 특별전으로 민미협 전국 순회전인 '촛불이여 오월을 노래하라!' 광주 전시회를 광주민미협 주관으로 유스퀘어문화관 금호갤러리에서 치렀다. 이 '촛불전'에 붙인 글에서 회원들은 "5·18광주민주화운동은 1980년 당시에만 머물지

않고, 지난 겨울의 촛불처럼 여전히 인간의 보편적 가치에 대한 질문을 멈추지 않는다"고 '오월전'의 기본방향을 환기시키기도 했다.

시대를 관통하는 '오월전'

의향과 예향 전통을 바탕으로 광주의 현실주의 미술인들이 주축이 되어 30회를 이어 온 [오월전]은 매년 시의성 있는 주제들을 통해 우리 시대의 정치·사회적 이슈와 공동의 과제들을 시각예술 매체로 공론화시켜 왔다. 개별 창작활동의 연장선이면서 광주 오월정신의 계승과 실천에 뜻을 같이 하는 동료 선·후배들과 5월의 역사 현장에서 예술의 사회참여를 실천해 온 [오월전]은 우리 시대 민주주의 역사 현장과 늘 호흡을 같이 해온 현실주의 미술·문화운동의 결집체였다.

'그때 20대였던 막내 활동가는 지금 흰머리의 50대 작가가 되었다'는 술회처럼 30년이라는 봉우리에 올라서서 둘러보면 시대를 관통하는 이들 활동과 작품들 속에서 우리 사회와 미술과 작가 개인의 창작세계의 변화를 살필 수 있다. 그 현장을 매년 다 챙기거나 기록으로 남기지는 못했지만 드문드문 건너뛰는 자료와 기억들을 모아보면 몇 가지 지점들로 묶을 수 있다.

가장 먼저 '주제의 시의성'이다. [오월전]을 보면 그 시대가 보인다는 것이다. 물론 어느 지점에서는 개념적 설정이거나 거대담론을 따른 적도 있었다. 하지만 대부분은 그 시점에서 사회적으로 뜨겁게 공

론화되는 이슈들을 내세우고 예술가의 예민한 감성에 바탕을 둔 시각과 각색을 통해 시대를 대변하고 기록해 왔다. 이런 역할로 [오월전]에 참여하는 작가 개인이나 광미공 또는 광주민미협 단체차원의 연례활동 이상으로 시민공동체와 외부 세상에 '오월정신'을 지속적으로 환기시키고 격랑의 세상에서 길을 인도하는 등불이 됐다.

두 번째로 매년 그렇게 시의성이 중요하게 설정된 행사 주제들이었지만, 그에 대한 깊이 있는 이해와 자기화를 통한 다양한 시각을 제시하지는 못했다. 평소 현실주의 작업의 연장선에서 출품된 작품들이 더 많아서 그때그때 전시마다 차별화된 주제의 집중력이 부족했던 것이다.

세 번째로 격변기를 거친 이슈나 쟁점들과 치열하게 부딪혀야 했던 선전선동 매체로의 역할이 우선이었던 시절의 영향일 수도 있지만, 한동안은 고발과 비판과 풍자 위주의 단발성 발언들이 많았다. 물론 시대환경이 바뀌고 작가들도 세상 삶이 쌓여가면서 1990년대 중반까지의 사회현장용 시대발언보다는 소재부터가 점차 일상과 밀착되면서 서정성이나 감성적인 면이 짙어졌다. 이에 따라 화법도 유연해지고, 회화적·조형적 묘법들이 다양해졌다. 작가라면 외적 사회참여나 집단의식과 이념성만이 아닌 내부로부터 예술적 탐구욕이 살아나고 독자적 조형언어로 작품성을 높여 공감대를 얻고 싶은 것이 기본이다. 따라서 1990년대 중반 이후 공동 활동과 더불어 자기 색깔이 있는 작업으로 표현형식과 활동 폭을 넓혀가는 작가들이 늘어났다.

네 번째로 1990년대 전반까지는 대체로 여러 소재나 이슈들을 한 화폭에 분할 배치하는 옴니버스 형식의 서사 구성이 많았다. 그만큼 할 말이 많으면서 그 많은 말들을 적절히 집약하거나 조형적인 효과로 풀어내지 못한 경우가 많았다. 당연히 세상은 변하고 권력이나 힘의 중심이 변하더라도 할 말이 많은 것은 여전했다. 그러나 이를 시각적 효과와 더불어 공감과 감동이 있는 울림을 만들어내는 것이 예술의 묘미일 것이다. 이는 다른 수많은 시사 매체들과 달리 오직 미술로서만 가능한 특별한 세계였다. 실제로 1990년대 중반 이후 미술계의 전반적인 풍토변화와 다양성, 독자성의 확장 속에서 현실주의 작업들도 단일주제이면서 소재나 표현형식의 탐구나 변화로 시각적 전달력을 높이는 예들이 많아졌다.

다섯 번째로 [오월전]의 배경인 5·18 현장에서 판을 벌리는 경우와 실내 전시공간, 그것도 일반 갤러리를 이용할 때 전시의 힘은 확연히 달랐다. 금남로 거리전이나 망월동 오월묘역, 또는 옛 전남도청 내 공간을 이용할 때는 장소 때문에 접근하는 마음자세도 작품의 전달효과도 크게 달랐다. 특히 오월 현장을 일부러 찾는 외지인이나 일상으로 오가는 시민들이 현장에서 바로 오월 주제의 시대발언을 교감할 수 있고 없고는 큰 차이가 있었다. 일반 전시공간일 경우 재야운동권 태생의 야성의 미학이 거세될 수밖에 없었다. 물론 말끔한 공간의 기성벽면과 조명에서 훨씬 시각효과가 좋은 작품도 있겠으나 기본적으로 [오월전]은 오월현장과 밀착될수록 그 힘을 더 발휘할 수 있었다.

여섯 번째로 [오월전] 작가들의 노령화다. 거리전이나 야외 현장전을 치르려 해도 예전처럼 직접 망치 들고 설치작업을 하고, 밤낮으로 현장을 지키기에는 이제 힘에 부친다는 말이 솔직한 현실이다. 예전처럼 사회적 뜨거운 연대감 속에서 활동이 뒷받침되는 시절이 아니기 때문이다. 그렇다 해도 너무 거칠거나 힘이 많이 필요한 공간과 전시연출은 아니더라도 현장의 생동감을 담아낼 수 있는 장소나 전시였으면 한다. '오월'은 계속해서 살아있는 화두이고, 청년의 시각과 힘 있는 발언도 여전히 필요하기 때문에 후배들의 활동력이 꾸준히 이어져야 한다. 1980년대를 체험하지 못했거나 이전의 민족민중미술과는 거리가 먼 20~30대 작가들이 근래 [오월전]에 참여하는 경우도 간혹 있다. 리얼리즘을 추구하는 후배들이라면 이 행사의 지속성을 담보하는 핵심동력으로 안정되게 참여할 수 있도록 하는 수혈장치가 필요하다.

마지막으로 광주민미협 차원에서 해결될 문제는 아니지만 [오월전]이 광주 오월의 주요 문화브랜드가 되었으면 한다. 30회 동안 한 번도 빠짐없이 연례적으로 광주 '오월'을 담고, 여러 오월 관련 전시들 가운데서도 정통성을 지닌 행사이다. 따라서 시민사회와 민·관 관련기관 및 단체들이 오월행사들의 구성과 운영들을 재정립하고 분야별 특성을 살리며 미술분야에서는 '오월전'을 잘 가꾸어 오월 광주미술의 대표 브랜드상품으로 만들 수 있다고 본다. 오페라, 연극, 음악제, 문학제, 영화 등 여러 분야도 마찬가지다. 내·외지인들의 관심과 참여를 이끌만한 매력과 가치를 갖추고, 이를 통해 '광

주정신' 또는 '오월정신'을 시대에 부합시키고 확산시켜가는 매개
와 교감의 장이 되었으면 한다.

– '오월전' 30년 아카이브 세미나 원고 (광주민미협 주관, 2018)

1989년 창립전 이후 30년 동안의 활동을 자체 정리한 [오월전 아카이브전–파
란만장(2019. 5·18광주민주화운동기록관 전시실)] 전시 일부

2-3. 5·18민주화운동 40년, 역사의 별을 보다

5·18민주화운동 40주년을 맞은 2020년. 전 세계를 휩쓸고 있는 코로나19 팬데믹 상황 속에 광주의 오월은 여느 해보다 조용한 추념의 시간이 됐다. 기념식과 옥외행사, 기념공연들이 대폭 축소되거나 생략·자제되어 차분해진 분위기였다. 그러다 보니 지난 40여 년을 되돌아보며 지금까지도 남아 있는 미제와 현안들을 되짚어보았다. 이뿐만 아니라 올바른 계승과 앞날의 승화에 대해 성찰해 볼 수 있는 기회가 됐다.

이 같은 특수상황에서 미술계만큼은 전과 다른 훨씬 다양한 방식의 접근과 기획들로 가장 풍성하고 뜻 깊은 사업들을 펼쳐냈다. 오월의 한복판을 끼고 '오월전'과 '오월미술제'를 비롯한 20개의 전시와 관련 행사들을 개최했고, 이후에도 코로나로 밀렸던 전시와 행사들을 몇 개 더 진행했다.

이 가운데는 1980년 당시에 제작된 작품부터 시대와 세대를 넘어 현재의 신예·청년작가에 이르러 여러 관점으로 기획된 전시들과 작가·시민들이 함께 꾸려낸 현장프로젝트들까지 아주 다양하게 펼쳐냈다. 아울러 광주와 전국, 외국의 작가들이 광주 오월과 이후에 관한 서로 다른 관점과 재해석들을 보여주었다. 작품전시, 오월미술 또는 현실주의 참여미술의 의미를 담론의 장으로 엮거나 아카이빙을 위한 학술행사까지 서로 다른 지점들을 여러 겹으로 교차시켜냈다.

이 가운데 광주비엔날레 재단이 5·18 40주년 기념 특별전으로 기획한 'MaytoDay(2020.10.14~11.29)'와 광주시립미술관의 '별이 된 사람들(2020.08.15~2021.01.31)'은 공공기관에서 40주년을 맞아 기획한 기획전으로 규모나 전시의 폭에서도 무게가 크다. 사실 광주비엔날레는 행사 창설의 토대가 되었던 5·18에 대해 지난 23여 년 동안 주제전이나 특별전, 기획행사 등으로 그 맥락의 연결 지점을 찾고 국내외 확장을 모색해 왔다. 광주시립미술관 또한 특별한 시기의 기념전뿐 아니라 정책적 기획전들을 통해 지역 공립미술관으로서 5·18에 관한 재조명과 당대적 승화 확산의 장을 꾸준히 마련해 온 터였다. 그 연장선에서 2020년 5·18 40주년을 특별히 기념하기 위해 어느 때보다 더 심혈을 기울인 두 기획전은 더 주목을 받았다.

5·18의 동시대성 재맥락화 - 'MaytoDay'

광주비엔날레는 그동안 시대적 이슈를 다뤘던 주제전뿐만 아니라 특별전, 프로젝트, 현장전, 5·18광주민주화운동 30주년과 광주비엔날레 10회 기념 특별전, 또는 GB커미션 등의 형태로 5·18 관련 전시와 행사들을 이어왔다. 그 연장선에서 이번 전시는 오월의 일상성Day을 이야기하고 그 시점을 현재Today로 되돌리는 데 중점을 두었다. 지난 25년 동안 축적되어온 광주비엔날레의 역사와 기록을 현재의 시점에서 재맥락화했다. 이를 통해 다른 지역, 다른 나라의 민주화운동과 연결 짓는데 효과를 거뒀다. 화석화된 역사적 사료로서의 5·18민주화운동이 아니라 현재에도 유효한 민주주의 정신의 동시대성을 예술의 언어로 다층적으로 다루고자 한 것이다.

코로나19 팬데믹 상황 때문에 취소된 베니스 현지전시 대신 5월 타이페이 관두미술관에서는 대만, 한국, 홍콩의 민주화운동을 연결한 '오월 공-감 : 민주중적중류(황치엔홍 기획)', 역대 광주비엔날레 관련 전시작품들 중 5·18아카이브 성격으로 뽑아낸 서울에서의 '민

서울 아트선재에서 첫 장을 연 광주비엔날레 [5·18민주화운동 40주년 특별전 'MaytoDay'(2020년 5월)]

주주의의 봄(우테 메타 바우어 기획)', 7월 독일 퀼른에서 1980년대 광주 시민미술학교 운영의 정신과 목판화 수업과정 등을 전시로 엮어낸 '광주 레슨(최빛나 기획)' 등이 광주 'MaytoDay'에 종합됐다. 한국과 아르헨티나의 국가폭력 상처와 비극을 중첩시키는 '미래의 신화'(소피아 듀런, 하비에르 빌라 공동기획)는 2021년에 전시됐다.

이 전시는 여러 도시를 잇는 전시 가운데 가장 확대된 규모이면서 1980년 5월 시민항쟁본부이자 최후의 격전지였던 옛 전남도청과 국군광주병원 옛터 등에서 순회전의 종합이자 40년 전 그날의 역사와 현장을 되비춰낸다는 점에서 주목할 만하다. 서로 다른 배경의 도시들을 5·18을 매개로 공유지점을 연결하는 것도 그렇고, 그동안 서로 다른 접근으로 다뤄진 광주 오월 관련 전시와 주요 작품들이 한 자리에 모인 종합편이라는 점에서 의미가 크다.

또한 같은 주제의식의 지난 전시들을 되짚는데 머물지 않고 그 맥락에 현재를 대입시키면서 앞길을 찾으려 한다는 점이 눈에 띈다. 세계 인류사회와 연결지점을 확장하면서 특정화된 광주 5·18 콘텐츠를 들고 나가 소개하기보다 타이페이나 홍콩, 부에노스아이레스 등 현지의 민주화운동 역사와 경험과 현재를 함께 교차시켜낸다는 점에서 5·18 40주년에 알맞은 기획전시라 여겨진다. 이와 함께 1980년대 민주화운동 과정에서 최일선 선전매체로 나선 목판화들이 서울전시 때보다 풍부하게 보강된 아카이브 전시 성격의 '항쟁의 증언, 운동의 기억' 특별전의 짜임새를 높여 주었다.

이번 'MaytoDay'는 광주비엔날레 23여 년 역사에서 다뤄진

5·18 관련 전시와 작품들을 재정리하는 아카이브 성격의 전시이다. 매회 본전시나 주제전에 출품된 작품 외에도 제1회 특별전 '광주 오월정신전'이나 제2회 특별기념전 '97광주통일미술제', 제4회 '프로젝트3 - 집행유예', 제5회 '현장3-그 밖의 어떤 것'을 비롯해 2010년 5·18 30주년 기념전 '오월의 꽃', 2014년 광주비엔날레 20주년 특별전 '달콤한 이슬', 2018년 'GB커미션' 등이 대상이다. 따라서 이번 전시에 출품된 작품 외에 그동안 해당 전시의 기획 관점과 관련 작품들을 데이터베이스화해 공유체계를 갖추었다. 각 시기별·이슈별 전시들 간의 연결지점들을 교차시켜보면서 광주비엔날레와 5·18의 축적된 관계를 보다 명확히 해둘 필요가 있다.

상처와 고통의 치유 승화 – '별이 된 사람들'

2020년 '오월미술제'를 비롯한 5·18민주화운동 40주년 관련 전시들에서 눈에 띈 것은 회고와 추념을 넘어 그 정신의 현시대 접속과 연결망 확장, 치유 승화의 모색이 늘어난 점이다. 광주시립미술관이 5·18정신의 예술적 재조명과 동시대성을 모색하며 특별기획한 '별이 된 사람들' 전시도 그 중 하나다. 5·18기념재단과 공동주최한 이번 전시는 5·18 희생자들을 추모하며 그들의 희생에 담긴 숭고미를 동시대 미술로 해석한 작품들로 구성했다. 전시의 핵심 주제어도 1980년 당시 광주시민들이 보여준 '집단 지성과 사회적 이타심'이다. 이는 '집단 지성과 사회적 이타심'이야말로 5·18민주화

운동이 남긴 유산이며, 이를 기억하고 기념하면서 건강한 공동체의 삶이 지향해야 할 길을 열어나가기 위함이란 의미였다.

24명(팀, 국외 5)의 참여작가 작품들은 5·18이나 같은 맥락의 제3세계 민주화운동과 국가폭력 경험을 직설과 환기로 드러내기보다는 은유와 암시로 풀어낸 경우들이 많다. 고요 속의 전시장에는 공포와 혼돈, 회한, 추념과 함께 위무와 희망의 의지들이 깔려 있으면서 더러는 5·18민주화운동과 연결하는 전체적인 결에서 모호한 존재도 있다.

2020년 5·18 40주년 기념 [김근태 초대전 '오월, 별이 된 들꽃']
전시 일부(국립아시아문화전당 창조원 복합5관)

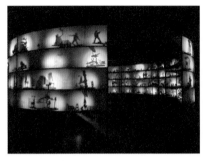

광주시립미술관 5·18민주화운동 40주년 기획전 [별이 된 사람들]에서 왼쪽 위부터 뮌Mioon(김민선_최문선) 〈오디토리움-광주〉, 정정주 〈응시의 도시 광주〉, 장동콜렉티브 〈오월식탁〉과 조정태 〈별이 된 사람들〉, 장동콜렉티브 〈오월식탁〉 영상 일부

　예를 들면, 도시에 가해지는 무차별 총격영상(하태범), 어둠 속에서 응시하는 눈들과 고통스러운 신음소리가 내장된 돌덩이(피터 바이벨), 어두운 밀실에서 순간 수증기로 증발시켜버리는 뜨거운 철판대(쑨위엔&펑유) 등은 공포와 상처의 트라우마를 다시 일깨운다. 반면에 거리의 거친 짱돌들과 윤이상의 광주 5월 주제 소나타 곡이 결합되기도 하고(조덕현), 광주의 오월 현장과 현재와 춤사위를 중첩시

킨 영상(오재형), 오월시인 김준태의 시와 광주 현지의 소리들이 흘러나오는 수도꼭지들(정만영), 녹슨 드럼통 구조물 안에서 올려다보는 별무리(쉴라 고우다), 무등산과 너른 남도 산야의 밤하늘에 별무리 총총한 저녁풍경(조정태) 등은 고통과 상처를 치유하는 서정이 짙다.

그런가 하면 항쟁의 중심지 옛 전남도청을 축소모형으로 재현하고 그 안팎으로 교차되는 폐쇄회로 카메라의 시선으로 광주 오월에 관한 주·객의 시각을 대입시키거나(정정주), 또는 역사 현장의 주체로 광주공동체의 기운을 금남로의 고싸움과 도청 앞 분수대 민주광장의 달집태우기로 그려내기도 한다(길종갑). 혹은 민주화운동 과정에 공동체가 이뤄낸 광장의 힘을 축제로 펼쳐내기도(임옥상) 하고, 그날의 상처와 고통을 삭혀온 오월 유가족 어머니들을 찾아가 음식조리를 배우며 가슴 속에 묻어 둔 오월 이야기를 채록해낸 영상들(장동콜렉티브)까지 소재나 대상, 관점들에서 시공간의 범위를 폭넓게 구성하고 있다.

5·18정신의 현재화와 연결망 확장

5·18민주화운동은 해마다 오월 한복판을 지켜 온 '오월전'을 비롯한 여러 기관·단체와 개별작가들의 다각적인 전시와 기획행사들로 당대와 호흡하며 현재화됐다. 물론 여러 진상과 쟁점들이 여전히 미해결 상태이고 새롭게 드러나기도 한다. 단지 레트로Retro 형식으로 기억과 경험을 반복 재생하거나 추념하는데 머무른다면 점차 진

기가 빠져 신화화 또는 화석화되고 말 것이다.

　그런 면에서 그동안의 여러 관점들로 기획된 다양한 전시를 하나의 맥락으로 묶어내면서 광주와 세계 각지의 역사적 정치적 유사경험과 현재적 시공간들을 중첩시켜내려 한 'MaytoDay'는 오월미술의 향후 전개 방향에 의미 있는 전환을 제시해 주었다. 다만 5·18정신의 중요한 지점을 은유와 상징으로 풀어내는 경계의 모호함 때문인지 '별이 된 사람들' 전시에서는 전체적인 맥락에서 깊도는 작품들도 있어 개념이나 담론확장의 유의점을 환기시켜 주기도 한다.

　5·18민주화운동은 세계 인류사의 소중한 가치로 자리매김 했다. 하지만 여전히 세상 도처에서 유사한 민주화운동과 국가폭력이 되풀이되고 있는 상황이다. 5·18정신의 계승과 재해석, 동시대성과 공감대 확산은 광주나 한국을 넘어 국제사회의 지속적인 공동과제로 남아 있다. 광주비엔날레 재단과 광주시립미술관이 40주년 기념전으로 기획한 두 개의 국제전은 서로 다른 기획으로 성격을 달리하면서 가능성과 과제를 함께 보여주고 있다.

– 『월간미술』 원고, 2020년 9월호

2-4. 대인예술시장과 일상 속 미술문화

대인예술시장 10여 년

장사하는 상인들과 사람들의 소리와 열정. 활력과 다양한 물건들이 펼쳐진 좌판과 매대가 빚어낸 풍경이 펼쳐지는 전통시장과 예술은 통념상 쉽게 접속되지 않는다. 시장이 예술작품의 소재가 되는 경우야 종종 있다. 하지만 전문적인 미술시장이 판을 치고 있는 세상에 예술이 시장을 찾아 장꾼들처럼 전을 벌리고 팔고 사는 매물이 되는 일은 어울리지 않는 조합이다. 장터를 돌며 신년 세화나 부적 같은 민화그림들을 그려 팔던 장똘뱅이 환쟁이, 아니면 사람 모이는 어디든 풍물굿판을 벌리고 흥을 돋우던 떠돌이 광대극단들은 옛 시절의 빛바랜 추억들이 됐다.

시내 한복판이면서도 찾는 이가 크게 줄어 생기가 사라진 광주 대인시장에 예술이 찾아든 게 벌써 10여 년이 넘었다. 2008년 제7회

2008년 제7회 광주비엔날레 '복덕방프로젝트'에서 개장 고사를 올리는 오쿠이 엔웨저 전시총감독과 이용우 재단 부이사장, 마문호·박문종·신호윤 참여작가의 공간, 구헌주 작가 그래피티

광주비엔날레 때 박성현 큐레이터의 기획으로 본전시의 하나인 '복덕방프로젝트'가 대인시장에서 열렸다. 비엔날레는커녕 '미술'이라는 것조차 남의 나라 얘기 같던 시장사람들 속에 작가들이 빈 가게를 찾아들고, 시장 내 자투리 공간에 그림들을 그려 넣기 시작했다. 시장골목에 별난 것들을 설치하고, 외국인, 외지 사람들이 그것을 구경한다고 지나다니던 게 이런 일이 벌어진 시작이었다.

장 구경하는 사람이라도 많아야 하는 장터인지라 '쇠락한 도심 전통시장에 문화를 접목해 활기를 불어넣는다'는 '복덕방프로젝트'가 진행되면서 새로운 '영양주사'의 가능성을 발견했다. 그 기운으로 2009년부터 매년 전통시장에 문화예술을 접속·결합하는 프로그램들이 이루어졌고, 솜씨 좋은 아트상품 좌판들이 펼쳐지며, 시장 통로, 지붕, 화장실, 주차장 등 편의시설들도 늘어났고, 상인들도 새롭게 손님맞이 채비를 하면서 새로운 시장으로 탈바꿈을 시도했다.

그렇게 지난 10여 년간 문화체육관광부에서 전통시장 활성화를 위해 매년 예산을 지원하고, 예술인공방거리 조성사업과 대인 문화관광형 시장육성사업 같은 정책사업들이 곁들여졌다. 그런 정책적인 관심과 지원을 토대로 상주작가와 레지던시 입주작가 프로그램, 다양한 기획전시와 아트마켓과 예술장터, 공공미술 프로젝트, 토요야시장, 프린지 공연, 커뮤니티 북카페, 시민과 어린이를 대상으로 하는 교육프로그램 등 헤아릴 수 없이 많은 사업들이 진행됐다. 그 과정에 전문 문화기획자들인 박성현·전고필·신호윤·정민룡·정삼조 감독들의 현장경험과 열정이 돋보였다. 한 지붕 두 살림 같은

시장사람들과 어떻게든 뜻을 맞추고, 정성을 들여 계획한 일들을 실행해온 문화활동가들의 노고가 시장골목과 사람들을 엮어 왔다.

그렇게 시장재생을 위해 공을 들인 결실로 점차 시장에 문화적인 환경들이 꾸며지고, 토요일이면 젊은이들과 가족들이 그야말로 북새통을 이루었다. 그런 현장분위기들이 SNS와 온·오프라인 보도매체들을 통해 널리 알려졌고 광주의 문화관광형 상품으로 인정받기에 이르렀다. 또한 대인예술시장의 후속작이라 할 '1913송정역시장'을 비롯해 전국 곳곳에 대인시장을 벤치마킹한 전통시장 활성화 사업들이 줄을 이었다. 상인들도 모처럼 시장에 사람들이 북적이는 생기를 반기면서 생전 꿈도 꿔보지 못한 작가가 되어 전시회도 참여하고, 연극배우가 되어 무대에 서는 등 별난 경험도 할 수 있었다.

그러나 특정한 날 그 시간대가 아닌 날에는 여전히 시장은 고요했고, 일부 구역을 제외하고는 문을 닫은 가게들도 많고, 그곳에서 활동하던 상주작가들은 현저히 줄어들었다. 대안공간 아지트들은 하나둘 다른 곳으로 옮겨졌고, 문화예술의 접목 사업들에도 불구하고 시장기능의 활성화는 일상으로 쉽게 다가가지 못하고 있다.

2018년 대인예술시장 별장프로젝트 사업과 활동들

2018년은 대인예술시장 프로젝트가 10년째 되는 해였다. 10년 프로젝트라고는 하나 매년 기획안을 공모해 새로 사업자를 선정해서 봄부터 사업을 시행하다 보니 연속성과 경험 축적이 보장되지 않

은 상태로 다양한 문제들이 반복됐다. 다행히 최근 3년을 연속해서 (사)전라도지오그래픽이 이 사업을 맡아오면서 전고필 감독과 실무진에 큰 변동 없었다는 점. 그 경험을 살려 지속 가능한 중점사업들에 대한 수정 보완이 가능했던 것은 다행스러운 점이다.

2018년에 큰 목표는 이 정책사업의 본래 취지에 맞게 '아시아문화중심도시 광주의 문화생산·소비의 핵심 거점'을 조성하는데 두었다. 특화전략으로는 '신규고객 발굴과 신성장 동력 확보를 위한 어린이·외국인 특화프로그램 운영'에 주목했다. 포지셔닝은 '전시와 공연, 인문, 창작·제작이 일상으로 이뤄지는 시장'에 자리를 잡았다. 상생체계 구축으로 '프린지페스티벌과 예술의 거리 등 아시아문화전당 주변 문화사업과 교류 협업'을 이뤄냈다. 지속 가능한 시장을 위해서는 '시장 주체인 상인들의 자생·자립을 위한 기술력 지원'에도 중점을 두었다. 일회성 단기사업의 주관자가 내세운 것 치고는 너무 과한 목표설정이긴 하지만 이전부터 다져 온 기반을 연결해서 사업을 구체화한다는 면에서 하위단위로 계획된 중점사항들은 현실적인 접근으로 보였다. 물론 그 중에서 미진해 보이는 부분이 없지 않고, 집중도 면에서 사업 간 경중이 고르지 않은 부분도 있다. 이와 관련한 예술지원프로그램의 사업별 추진내용은 다음과 같다.

1) 시장 속 예술창작공간 '대인문화창작소 지음'
대인문화창작소 지음'은 10년 이상 방치된 시장골목 안 여인숙을 일부 단장해 입주작가들의 창작활동과 전시실로 이용한 레지던

2018 대인예술시장 프로젝트 중 레지던시공간 지음의 입구와 실내 일부

시 공간이다. 20~40대 작가를 공모해 4월부터 12월까지 8개월간 단기 4개월, 장기 8개월로 총 8명의 작가가 입주해 활동했다. 이들에게는 1인 1실의 작업공간과 공용 취사·세탁 공간, 그리고 월 30만 원씩의 창작활동비를 지원했다. 대신 입주공간 간판을 제작하거나 '지음' 앞 낡은 골목벽에 벽화 그리기, 시장주차장 공용화장실에 변기모양의 소형 공공조형물을 설치하고, 시장 인근 초등학교나 참여희망 학생들과 연계한 '예술학교' 강사로서 공적 활동을 맡겼다.

1층 복도 안쪽에 자리한 전시공간은 1, 2, 3실로 분리했으나 각각 소품 4~5점을 걸 수 있는 정도로 비좁아서 작가가 적극적으로 자기작품을 제작해서 소개하거나 방문자 입장에서도 그 작가를 어느 정도라도 이해하기에는 한계가 있어 보였다. 이 공간에서 상반기에는 [두꺼B 프로젝트 초대작가 4인전], 하반기는 [차세대예술가 기획전-Attention]과 [결과보고전] 등이 순차적으로 진행했다.

2·3층 입주공간은 계단이며 통로가 좁고 개별공간들도 작아 의욕적으로 큰 작업이나 입체·설치작업을 제작하기에는 어려움이 있었다. 또한 오래된 건물인 탓에 비가 새기 일쑤였고, 1층 세면장에 수돗물 흐르는 소리는 집중력을 요하는 창작자들에게 신경 쓰이는 요소 중 하나였다. 그럼에도 그들은 주어진 여건에서 공적 활동을 위한 최선의 노력을 다했다.

2) 문화다양성 확산 거점으로서 '다문화공간 드리머스'

장터에서 음악소리는 사람들의 관심을 끌고 시장에 활기를 돋우는 중요한 요소다. 국적도, 문화도, 취향도 서로 다른 이국 사람들이 커뮤니티를 만들어 아지트를 공유하며 다국적 밴드를 결성해 시장을 찾는 사람들에게 여러 음악들을 선사했다는 점에서 그 활동성과를 높이 살만하다. 더구나 아시아문화중심도시 조성사업과 관련한 일상 속 문화다양성 확산이라는 측면에서도 비록 규모는 작지만 상징적인 의미가 크다.

공연연습이나 연주활동 외에도 외국인 판매자에 의한 수제 아트상품 판매와 상인들에게 영어회화 학습과 노래교실을 열어 서로 교감을 넓힌 점도 긍정적인 일이다. 다만 주변 다른 가게나 상인들의 민폐를 걱정해서인지 주로 좁은 실내공간 안에서 연주가 이루어지다 보니 조금만 멀어지면 잘 들리지 않아 사람들을 불러 모으는 현장 흡인력은 크지 않았다.

3) 시장 속 구멍가게 전시장 '한평갤러리'

시장 속에 미술전시장이 들어서 있다는 것부터가 일반적인 조합은 아니다. 물론 대인예술시장이라는 이름값을 올려주면서 일상 속으로 파고든 예술이라는 명분도 있다.

2018년 대인시장 한평갤러리에서 예전에 이 공간을 이용했던 작가들의 기획전과 이곳을 거점으로 활동하는 작가들의 특별초대전('AMIE')을 개최했다. 초대된 작가들은 광주미술계에서 개성 있는 작품세계로 활발한 활동을 펼치고 있는 중견·청년작가들이고 그만큼 전시작품들도 수준급이었다.

예술 소외지대의 시장 상인들에게 현대미술을 접할 기회를 만들어주고, 시장을 찾는 사람들에게 볼거리를 제공하거나 예술에 관심

대인예술시장 한평갤러리

있는 사람들의 시장방문을 유도하는 효과가 있었다.

전문갤러리도 아니고 큐레이터가 있는 것도 아니어서 열 달 동안 20여일씩의 전시를 20여 차례나 돌리느라 무지 고생했을 게 뻔하다. 그럼에도 불구하고 '한 평'에 너무 억지스럽게 맞추지 말았으면 한다.

아무리 소품이더라도 정작 작품을 감상하기에는 너무 전시공간 폭이 좁고 감상자는 어른부터 꼬마까지 눈높이도 다 다르기 때문이다. 기왕 시내 갤러리의 흉을 내기보다는 시장 속 미술전시 공간인지라 시장과 연관된 작품들로 기획이 된다면 작지만 특색 있는 장소성을 살릴 수 있지 않을까 한다.

4) 시장을 매개로 한 '대인예술학교'

최근 문화사업들은 기관이든 단체든 대게 교육프로그램에 많은 공을 들인다. 기획한 행사의 구성내용과 관련 활동가들을 사업의 소구대상들과 연결 짓고 제2, 제3의 잠재적 가치를 기대하기 때문이다. 대인예술학교도 레지던시 창작공간 입주작가들의 봉사활동을 진행한다. 인근 산수초등학교 아이들과 개별적으로 참여를 희망하는 어린이들을 대상으로 반별로 담당을 나눠 창작의 발상과 제작, 표현기법, 전시와 홍보 등 일련의 과정을 배워보는 시간을 마련해준다. 특히 대인시장 관련 스토리를 발굴하고 이를 그림으로 옮겨 스토리북을 발간했다고 한다.

갤러리 대인에서 운영된 대인예술학교 체험학습공간

5) 시장에 공공미술을 남기다 'Let 美 in 공작소 Ver.2'

미술 작가들이, 또는 그들의 솜씨를 빌리고자 하는 기관에서 문화 소외지역에 가장 먼저 손을 대는 것이 바로 '공공미술'이다. 특히 낡고 빛바랜 벽을 색칠하고 그림을 그려 분위기를 화사하게 바꿔주는 벽화작업들이 가장 일반적이다. 대인예술시장도 초기부터 골목 벽이나 가게 셔터 등에 그림을 그려 넣는 작업들을 많이들 해왔다. 하지만 이후 지속적인 관리가 이루어지지 않았고, 새로 작업을 하려 할 때 시설 소유주나 시장 주체들 모두가 기꺼이 벽을 내놓거나 벽화 작업을 반기는 것도 아니었다. 처음에 계획했던 시장 안 낙후지에 상인과 작가들의 협업으로 시장의 스토리를 담아내고 그걸 계속 연결해서 공공미술갤러리 존을 꾸미겠다는 생각은 진행과정에서 상당부분 축소됐다.

결과적으로 벽화작업은 '대인문화창작소 지음'으로 드나드는 골목 벽에 앵무새와 원숭이가 노니는 밀림 넝쿨의 이미지를 그려 넣는 정도로 그쳤다. 나머지는 '지음'의 간판을 네온피스로 만들어 달고, 주차장 공용화장실 앞에 사인물처럼 황금색 변기모양을 만들어 세운 것으로 대체됐다. 비교적 부딪힘이 적은 프로젝트 운영시설 쪽으로 움츠러들고, 그 작업도 계획에 비하면 너무 소극적이어서 한해 농사치고는 아쉬운 부분이었다.

6) 시장 속 미술가게 '아트컬렉션 샵 수작'

시장에 문화 예술을 접목하는 사업이니 미술작품을 '사고 파는 공

간'이 상설로 운영되는 것은 당연한 일이다. 물론 작가 개별공방에서 작품을 팔기도 하고, 매주 토요일이면 야시장에서 셀러와 작가들이 아트상품을 파는 좌판들을 벌린다. 하지만 매일 고정된 장소에 아트샵이 문을 여는 것은 예술시장으로서는 기본메뉴의 하나라고 본다. 오히려 '수작' 외에 다른 공간들이 더 있었으면 훨씬 좋았을 것이다.

전통시장 안에 위치한 조건부터가 '지역예술가에 대한 대중적 관심과 인지도 제고를 위한 아티스트 홍보거점'으로는 한계가 명확했다. 한편으론 '대인예술시장을 대표하는 아트상품 판매·유통 플랫폼'을 자처한 것은 필요한 일이기도 했다.

작가들의 작품을 취급하되 시장사람들에게는 구입부담이 큰 원작 대신 그 이미지를 축소 프린트해서 보다 많은 사람들이 예술의

대인예술시장 내 아트컬렉션 샵 '수작'에서 전시와 함께 진행된 김성결 작가의 현장경매 이벤트

향기를 누릴 수 있게 한 건 좋은 발상이었다. 여러 유형의 아트상품들과 좁지만 진짜 예술작품을 직접 감상할 수 있는 미니갤러리 공간이 함께 있는 것도 방문객의 흥미를 높였다. 또한 작가가 딜러와 직접 대화를 나누면서 자기작품의 경매를 진행해 나가는 과정도 시장을 찾은 일반 시민들에게 특별한 경험을 선사하기도 했다.

7) 장도 보고 예술작품도 보고 '대인 Pick'

상주작가가 아닌 외부 예술가나 그들 작품을 시장에 들이기는 간단치 않다. '한평갤러리'나 '수작'이 그 초대소 같은 역할을 하지만 일반 전시공간과는 시설도, 찾는 이도 많이 다르기 때문이다. 그런데 2018년 광주비엔날레는 중외공원과 더불어 국립아시아문화전당 창조원에 주제전을 반반으로 나누어 펼쳤다. 따라서 가까운 거리에 있으면서 그 ACC와 연계한 도심 문화활성화사업 공간인 대인시장은 전당을 찾는 외지인과 미술관계자들의 시장방문을 적극 유도하고 예술시장의 독특한 멋을 보여줄 필요가 있었다.

그 일환으로 마련된 '백면화상百面画像'은 시장의 문화적인 분위기도 띄우고 다양한 예술작품들을 간접적으로나마 감상하게 하는 돋보이는 기획이었다. 시장 통로마다 지붕 아래 줄지어 늘어뜨린 배너들은 광주를 기반으로 활동하는 청년·중견작가 100명의 작품 이미지들을 담고 있다. '수작'에서 기획 의도에 동의한 15인의 청년·중견작가들의 작품을 아트포스터나 엽서 형태로 축소이미지를 담아 저가에 판매하는 'P-art'도 대중이 보다 친근하게 예술작품을 가까

이 할 수 있는 방법이었다. 그러나 '대인문화창작소 지음' 전시공간에서 광주의 각 대학 차세대예술가을 초대해서 기획한 'Attention' 전시는 골목 안 외진 위치 때문에도 많은 이들이 찾기에는 한계가 있었다.

8) 시장 속 삶의 현장 답사 '웰컴센터·시장 한바퀴'

낯선 방문지는 불론 제법 익숙한 곳이라도 관계자의 안내를 받으며 돌아보면 새롭게 알게 되는 것들이 제법 많다. 별장프로젝트 팀이 진행한 '시장 한바퀴'는 같은 도시에 살지만 세대문화가 전혀 다른 청소년들과 전국 각지에서 일부러 찾아온 이들에게 대인예술시장을 보다 깊이 있게 들여다볼 수 있도록 안내해 준 귀중한 투어프로그램이었다.

더구나 타지 방문자들은 대부분 그 도시들의 문화재단 관계자나 문화관련 활동가, 지자체 공무원들이어서 대인예술시장의 전국적인 인지도와 함께 선진지 명성에 값할만한 알찬 운영이 필요함을 환기시켜 주었다. 다만 중요 기획프로그램을 진행할 때나 광주비엔날레·광주충장축제 같은 행사기간의 연계효과에 좀 더 노력을 기울여 투어프로그램을 활성화시켰더라면 하는 아쉬움이 있다.

웰컴센터는 시장 방문객들이 가장 먼저 찾는 곳이자 서비스와 홍보의 거점이다. 이곳에서 별장프로젝트 관련 회의나 대인예술학교 교육프로그램들이 진행되고, 공연팀 대기장소로 활용된다. 그러나 시설의 활용도를 높이는 것도 좋지만 본래 목적과 제 기능이 우선되

어야 한다. 누구라도 부담 없이 들어오고 싶도록 끌어들일 수 있어야 하고, 밝은 분위기로 정겹고 실속 있는 시장안내나 프로그램 소개, 요즘 문화감각에 부응한 홍보매체와 공유꺼리들을 갖추는 것이 기본이다. 운영관련 행사나 교육장은 다른 가용공간에서 진행하고, 센터의 본래 기능과 내부구성이 더 보완되었으면 한다.

도시 일상문화 현장으로 활성화 기대

대인시장에 예술작가들이 속속 작업실을 열거나 젊은이들이 봇물처럼 밀려다니는 놀랄만한 변화의 물결도 가져왔고, 다른 도시나 다른 전통시장의 귀감이 되기도 했다. 그러나 외부의 조명이 밝아지고 나무가 커지면 '명'만큼 '암'도 커져서 그늘지고 아쉬운 부분도 더 뚜렷해졌다. 정책적인 점검과 재정비로 긴 호흡의 도시문화사업 계획이 마련되어야 할 시점이기도 하다.

이를 위해 첫째로는 대인예술시장 프로젝트가 1년 단위로 끊기는 일회성 이벤트형식을 바꿔야 한다. 사업의 필요성이나 목적이 분명한 특정한 장소를 대상으로 단기적 접근이나 가시적 치장만으로는 묵은 때를 바꿔낼 수 없다. 이에 문화예술사업 기획안과 사업자를 새로 뽑고 매년 그해 실적을 평가하다 보니 나열식 성과 위주로 흐를 수 있고, 시장의 토착문화에 깊숙이 뿌리내리는 데도 한계가 있다. 매번 신선한 기획과 실행력을 충전하고 싶더라도 최소 3년 정도는 보장해 주어야 한다. 본래 문화공간도 아닌 척박한 곳에

서 새로 일을 맡은 팀들이 시장사람들과 서로 이해를 넓히고 이전의 공과를 개선 보완하면서 기획사업들을 충실하게 실현해가고, 그 시도를 보완해서 더 좋은 프로그램으로 꽃피울 수 있는 시간이 필요한 것이다.

두 번째, 10년 이상 진행한 프로젝트가 시장의 일상으로 정착되지 못하고 있다. 폐백이나 해산물, 일상잡화 같은 원래 가게들 외에 일부 몇 곳 말고는 시장의 업종구성에서 변화가 별로 없다. 토요야시장 때 펼쳐지는 아트샵 좌판들이나 문화예술프로그램들이 일회성으로 끝날 뿐 셀러들이 붙박이공간을 열거나 그 많은 젊은이들이 평일 다른 시간대로 연결되지 못하는 것이다. 젊은이들과 가족들이 평상시에도 자주 찾을만한 공간과 품목과 메뉴들이 상설가게로 자리를 잡아야 한다. 근본적인 시장의 기반조성이나 활성화가 정책적으로 전제되어야만 별장프로젝트도 시장 내 활용자원이 풍부해지고 일회성 이벤트를 벗어날 수 있을 것이다.

세 번째, 정주상인들과 동반자로 예술시장의 주역이 되어야 할 작가와 작업실·공방·대안공간들이 오히려 줄어들고 있다. 경제적으로 어려운 작가들이 비교적 임대료가 저렴하고 대형프로젝트와 관련한 참여나 수혜효과를 기대하고 시장의 빈 가게들을 찾아 들었지만 점차 현실은 역행하고 있는 것이다. 시장에 터를 잡은 문화공간과 예술가들이 많다 보면 특별한 프로젝트가 아니어도 그 자체로 예술시장이 되고 이를 찾는 이들로 일반시장과 차별화될 수 있을 것이다. 따라서 문화공간이나 예술가들이 좀 더 부담 없이 입주하고 안

대인예술시장 강선호 작가의 즉석 캐리커처 그리기

정되게 작업할 수 있도록 유치·지원하는 방책이 필요하다. 이는 일
회성으로 소모되는 행사비보다 오히려 우선되어야 할 기간사업이
라 할 수 있다.

　네 번째, 프로그램별 특성에 맞는 공간들이 필요하다. '한평갤
러리'는 대인예술시장의 상징적인 문화공간이면서도 너무 비좁아
정작 전시회 효과를 기대하기 어렵다. 작은 단위로 분할된 공간에
서 전시 횟수나 참여작가 수는 늘어나겠지만 어느 정도 기본조건
은 갖춰져야 한다. 작가 레지던시 공간인 '대인문화창작소 지음'도
시설을 보수하는데 여러 소유주들과의 관계나 영속성이 보장되지
않는 사업주관자 입장 때문에 어려움이 있는 것은 사실이다. 비좁

고 비새고 수돗물 흐르는 현재상황은 정상은 아니다. 현재의 시설 조건을 손대기 어렵다면 다른 대체공간을 확보하는 것이 나을 수도 있다.

기획자와 실무진은 바뀌더라도 같은 장소에서 비슷한 행사를 진행하다 보면 결산 때마다 성과정리에서 각각의 수치들이 가시적 실적으로 우선될 수 있다. 그러나 위탁자나 지원자 쪽에서부터 1년 단위 사업의 되풀이와 가시적 성과 위주의 실적 판단보다는 시장에 실효적인 문화가 정착되고 재생산되도록 지도 관리를 해주어야 한다. 또한 주관자 실행팀도 그렇게 차별화된 현장성과 시장 내 문화자산의 축적효과를 만들어 주는 쪽으로 힘을 써야 할 것이다. 이상기온의 긴 폭염과 여건자체가 열악한 시장에서 한 해 정성과 열의를 쏟았던 별장프로젝트팀에게 감사와 응원을 보낸다.

 - [2018 대인예술시장 현장 모니터링 결과]

'별장프로젝트'가 진행 중인 2018 대인예술시장

2-5. 아시아문화중심도시, 어떻게 가꾸어 갈까

냉담한 정부와 지역의 결집력 부족으로 추진성과 미흡

대통령 선거 때마다 공약에 무엇을 포함시킬 것인가는 후보나 관련분야나 지역이나 초미의 과제이고, 이를 위해 많은 공력들을 기울인다. 아시아문화중심도시 조성사업도 나라의 역사를 새로 세운 대가로 만들어낸 유사 이래 광주 최대의 국책사업이다.

그 '아시아문화중심도시'가 어디로 가야 할지. 지금의 시점에서 다시 묻고 있다. 사실 이 물음은 새삼스럽게 다시 들추는 것이 아닌, 지금껏 조성사업 추진과정에 수도 없이 묻고 연구하고 발표됐던 과제였다. 문제는 그 여러 분야별 연구들의 내실은 차치하고라도 이 가운데 실효성 있는 분석이나 제안들을 모아내고 심화시키면서 다음 단계들로 연결 지어가는 총괄 과정이 서있지 않았다. 그러다보니 큰 틀과 기둥부터가 부실할 수밖에 없었다. 소요된 시간과 투입예산

에 비해 정작 그릇에 담아 내놓을 만한 과실이 특별하지 않아 우려와 아쉬움이 섞인 목소리가 높아졌던 것이다.

그동안 7대 문화지구 지정(2018년 5대 지구로 변경)에 대한 타당성, 지하구조의 문화전당 건축, 구도청 5·18사적지와 별관 보전문제 등이 계속 제기되어 왔다. 그때마다 전체적인 정책방향과 미래전략으로 합의점을 만들어내기보다 여러 입장과 각론들이 엉켜 긴 시간과 많은 에너지를 소모했다. 또 그렇다고 그런 과정들 이후도 폭넓은 지지와 공감을 받을 만큼 효과적이지도 않다는 게 중론이다.

대통령 직속의 '문화중심도시조성위원회'와 문화체육관광부 산

2004년 제5회 광주비엔날레 개막식(광주문화예술회관 대극장)에서 노무현 대통령이 광주를 '문화수도'로 선포함으로써 이후 20년 국책사업인 '아시아문화중심도시'의 출발점이 됐다. (재)광주비엔날레 자료사진

하 '문화중심도시추진기획단'이 운영되고 관련 특별법까지 제정될 정도로 정부와 지역이 핫라인으로 연결된 전무후무한 거대 국책사업이 참여정부 이후 지극히 냉담한 태도와 수혜자로 여기는 지역의 수동적 대응으로 많은 부분을 놓쳐버린 것에 대한 아쉬움이 크다.

전략적 주력사업 중심으로 실행력 높여야

거대 국책사업을 만천하에 공표했다면 이후 그 계획을 더 다듬고 온전히 실현해내도록 정책의지를 배가시키고 당위성을 높여야 한다. 결코 소홀히 여길 수 없도록 환경을 북돋워 가는 일은 당사자인 지역의 노력이 훨씬 더 중요하다고 본다. 도시가 도약할 수 있는 모처럼 기회를 적극 활용해서 최대한의 지원과 실행력을 만들어내는 것은 지역의 정치·사회적 리더인 지자체장과 정부를 상대로 힘을 발휘할 수 있는 지역연고 정치인들, 광주의 현안 타결과 더 나은 성장을 위해 경험과 무게를 모아줘야 할 원로들이 실제로 지역에 얼마나 중요하고 필요한지를 끊임없이 정책당국에 환기시켜야한다. 압박하며 고삐를 당겨야 하는 시민들의 의지가 한데 모아져야 할 일이다.

특별법으로 명시한 사업기한을 연장하는 것은 보장할 수 없는 일이다. 기한연장 요구(2021. 3월 '아시아문화중심도시 조성에 관한 특별법 개정'으로 사업기한이 2031년 12월까지로 연장됨)는 그것

대로 추진하더라도, 남은 기간 우선해야 할 주요 사업이 무엇인지, 주력해야 할 부분에 대한 전략적 설정과 합의점을 만들어 힘을 결집해야 할 시점이다. 정부에 기존 사업에 대한 정책점검과 분위기 쇄신 방향을 제시하고, 아시아문화중심도시 조성사업이 재도약의 기회를 맞이힐 수 있도록 지역의 통합된 의지로 우선 사업들을 효과적으로 전달해야 한다.

국제문화지구로 아시아문화전당권과 중외공원문화벨트 활성화

활동분야와 관점에 따라 판단이 다르겠지만 7대 문화권(2023년 현재 5대 문화권, 이하 동일)의 여건이나 실효성은 차이들이 크게 작용했다. 어떤 권역은 사실상 관련 기반이 불분명한데도 개념적으로 배치된 감이 없지 않다. 물론 당초 발표했던 조성계획에 따라 미비한 부분들을 보완하고 가능성 있는 가치를 키워왔다면 일정 수준으로 성장을 했겠지만 전당 건립에만 너무 많은 시간과 에너지를 편중시켜왔다. 그나마 가까이에 있는 양림동 일원에 일부 기초사업이 이루어지긴 했다 해도 국책사업의 이름값에 걸맞은 무게를 보여주지는 못했다.

현장 여건이나 그동안 진행된 사업들의 누적상태로 볼 때 문화전당권과 중외공원문화예술벨트는 상대적으로 기본 조건들이 갖춰져 있는 편이다. 7대 문화권의 다른 구역에 비해 정책적인 후속작업들이 좀 더 모아진다면 실제 문화지구로서 가치를 충분히 높일 수 있

는 여건이기 때문이다. 이 가운데 문화전당권은 아시아문화중심도시 조성사업의 핵심이면서 금남로, 예술의거리, 양림동, 동명동 일원까지 포함한 원도심권 활성화와도 연결되어 있다. 7대 문화권에서 지근거리로 연결되는 두 권역을 하나로 합하여 상보적 관계를 높이자는 것이다.

사실 전당권에 비하면 아시아문화교류권으로 계획된 사직공원·양림동지구는 조성사업과 광주광역시와 자치구 사업의 정책적 분산과 단기성 사업들로만 엮이다 보니 전체적으로 뚜렷한 성과가 잘 드러나지 않는다. 오히려 조성사업 초기에 관심이나 기대들만 높여 놓은 상태여서 개별 사업이나 난개발만 부추긴 현상을 보이고 있다.

양림동과 동명동 일원에 생활문화공간들이 계속 늘어나면서 문화마을 분위기를 돋우고 있는 것도 민간영역에서 긍정적인 기대들이 점차 모아지고 있는 상황이다. 하지만 정부나 지자체의 정책사업들이 각 도시공간의 역사·문화적 특성들을 토대로 문화중심도시 조성이라는 거시적 관점에서 큰 방향을 제시하고, 국제지구다운 무게 있는 활력공간들을 배치해서 장소성을 효과적으로 특화시켜야 한다.

전당 주변에 아시아 국가·도시들의 문화교류공간 유치

문화전당권은 그야말로 조성사업이 지향해야 할 국제문화특구의 핵심이다. 그로 인해 드문드문 채워지는 전시·공연 기획프로그램

이나 외부 대관행사, 방문객이 가장 많은 어린이문화원의 가족단위 이용객들의 인기만으로 그 역할을 자족할 수 없다. 창·제작에서 유통까지 환류체계로 현장성을 높인다는 게 창조원의 운영방침이다. 그 계획대로 전당 전체가 아시아권을 관통하는 굵은 기획이 이어지고 제작·실행되며 거래되고 공유되는 문화거점공간이 되어야 한다.

물론 전당이 아시아권 전체와 밀착해서 모든 기획과 운영을 채워가기는 한계가 있다고 본다. 또한 이미 오래전부터 아시아권 문화에 관한 정보·자료 축적이나 교류사업들을 진행해 온 아시아권의 여러 기관들과 경쟁력을 확보하기도 쉽지 않다. 따라서 아시아권 각 국가나 도시들에서 전당 시설이나 양림동과 동명동 등 전당 주변에 문화교류공간들을 개설토록 유도해서 전당권의 전체적인 문화다양성을 확충했으면 한다. 그러기 위해서는 그들이 이곳에 공간을 열만한 매력과 정책적인 지원사항들을 제시하고, 전당 주변의 공·폐가나 가능한 공간들을 물색해서 정보를 제공하는 등의 적극적인 유치노력이 필요하다. 그런 일련의 과정과 개설된 공간의 프로그램들을 통해 국내외 관련분야 활동가와 향유자들이 수시로 드나들면서 전당은 물론 광주가 자연스럽게 아시아 문화현장의 인기 있는 장소로 자리매김 할 수 있기를 바란다.

광주비엔날레 브랜드로 국제 시각예술도시 특화
아시아문화중심도시 조성사업은 운영계획으로 보면 아시아문화

국립아시아문화전당, 영상복합문화관 '뷰폴리'에서 바라 본 광주 전망(2017)

전체를 포괄하고 있다. 그러나 서구에 비해 훨씬 다종·다양한 민족과 종교, 고유문화를 가진 아시아를 광주 또는 전당이라는 하나의 플랫폼으로 연결하고 그들이 직접 이곳을 드나들도록 하기에는 현실적으로 무리한 상황이다. 따라서 과도한 목표보다는 대상범위를 전략적으로 설정해서 특성화시키는 것이 효과적이라고 본다. 아시아권 전체를 보아서도 그렇지만 국내에서도 각 도시들이 경쟁적으로 문화예술의 주요 분야들을 도시문화정책 차원에서 선점하고 특화시켜가고 있기 때문이다.

광주는 시각예술 특화도시로 육성해 갔으면 한다. 부산은 영화제와 '영화의 전당'을 앞세워 아시아 영화의 메카로, 대구는 '오페라 하우스'를 거점으로 오페라도시로, 전주는 전통 판소리를 문화자산 삼아 '소리의 전당' 중심의 한국의 소리 본향으로 영역을 구축해 가고 있다. 이런 도시별 특화는 정부의 지역 균형발전정책이나 분야별 거점도시 안배 이전에 지역에서 먼저 적극적으로 차별화된 문화자원을 계발하고, 국가단위 지역특성화 사업을 제시하고, 또 그 실행력을 보여줄 수 있을 때 가능할 것이다.

광주는 국제적으로 통용되는 광주비엔날레 브랜드를 키워 왔다. 국내 문화예술 행사 중에 국제적으로 영향력 있는 해외 언론매체에 수시로 오르내리고, 120여 년 비엔날레 역사상 최초로 2012년 광주에서 '세계비엔날레대회'를 주관해 비엔날레들 간의 연대 계기를 마련했으며 국제미술계 전문가 대상의 설문조사로 발표된 세계 비엔날레 순위에서도 5위(2014, artnet.com)로 평가됐다. 사실 이 정

도의 국제 브랜드라면 지금보다도 훨씬 더 적극적으로 여러 분야에서 그 효과를 연결 지어 활용하고, 지역 내 파생되는 시너지효과들도 정책적으로 넓혀가야 할 일이다.

거듭 강조하지만 광주는 시각예술도시로 집중할 필요가 있다. 광주비엔날레가 국제 시각예술분야에서 비중 있는 선도자 역할을 하고 있고, 그 브랜드 파워를 배경으로 광주디자인비엔날레, 광주폴리 프로젝트, 유네스코 미디어아트 창의도시 등의 사업들이 광주발 국제급 문화현장 사업들로 성장해 가고 있다. 또 광주의 국제적인 미디어아티스트를 비롯한 젊은 작가들이 시각예술 현장에서 활동력을 넓혀가고 있다. 디자인비엔날레가 디자인미학을 선도하면서 미술과 산업 간의 연계효과를 높이고, 광주폴리 사업으로 국내외 건축계 거장들의 작품을 도시 곳곳에 문화자산으로 축적시켜 곳곳의 장소성을 특화시키며 광주의 광산업과 예술을 결합시키는 미디어아트 육성도 시각예술과 지역사회 발전을 함께 북돋워 가는 동력으로 삼을만한 것이다.

비엔날레관 신축으로 혁신거점 재충전

광주비엔날레는 범국가적 차원에서도 그렇지만 광주를 기반으로 한 아시아문화중심도시 조성사업의 실질적인 토대이자 견인차다. 광주비엔날레는 '창의적 혁신과 공존의 글로컬 시각문화 매개처'를 비전으로 내걸고 있다. 대개는 낯설고 별난 세계처럼 여기지

만 관람객 설문조사 결과로 보면 비엔날레는 창의성과 독창적인 전시연출이 가장 중요한 가치이자 경쟁력이고 기대사항임을 알 수 있다. 그런 문화의 신선한 자극을 공유하는 예술인과 관객들과 더불어 비엔날레는 시대문화의 새로운 지평을 열었고, 국가와 도시를 대표하는 문화행사로 성장해 온 것이다.

사실 창설 당시와는 말할 것도 없고 매회 행사 여건과 문화환경은 계속 변하고 있다. 재단은 2015년 초 '재도약을 위한 발전방안'으로 조직과 경영을 재정비하면서 광주비엔날레의 역할과 지향가치를 새롭게 모색하고 있다. 2018년 제12회 광주비엔날레를 아시아문화전당에서 개최한 것도 그런 변화의 한 시도이다. 각기 다른 열한 번의 행사가 같은 공간에서 비슷하게 보일 수 있었던 만큼 중외공원 내 비엔날레전시관이 아닌 다른 곳, 다른 환경으로 옮겨 광주의 심장부, 특히 문화전당 안팎의 원도심권과 연계성을 높여보려는 접근이다.

그러나 보다 더 우선적인 과제는 비엔날레전시관 신축이다. 광주비엔날레의 브랜드 이미지를 토대로 주 전시관을 복합적인 문화사업 공간으로 전환시켜 공간 활용도를 높이자는 것이다. 물론 그동안은 단순 창고형 거대공간 덕분에 비교적 자유롭고 과감하게 작품설치나 전시연출을 펼쳐낼 수 있었다. 하지만 시설노화로 행사 운영에도 위험요소들이 늘어나는데다가, 전시 위주만으로는 변해가는 문화향유자들의 욕구와 만족도를 높이기는 어렵다. 따라서 비엔날레 전시공간이라는 브랜드를 자원화해서 대규모 외부 기획전 유

치, 다양한 컨벤션 기능, 광주비엔날레 아카이브공간, 레지던시 창작공간, 참여형 문화공간과 예술카페들을 갖춰 언제나 활력 넘치는 문화명소로 가꾸어보자는 것이다.

비엔날레전시관 신축 시에도 실험적 문화예술 선도처라는 광주비엔날레 이미지에 걸맞게 최첨단의 디지털과 IT기반 환경을 갖추고, 이를 기반으로 여러 문화예술 활동과 다중적 문화놀이공간을 결합시키자는 제안을 참조하여 보다 실질적인 미래문화의 산실이자 매개 공유공간으로 만들었으면 한다.

현실적으로는 비엔날레 전시관 신축은 현재 건물의 관리 운영주체인 광주시립미술관이나 소유주인 광주광역시의 정책적인 판단과 의지에 달려있다. 아시아문화중심도시 조성사업과 중외공원문화예술벨트의 활성화, 이를 통한 광주 도시문화산업 성장동력 확보, 광주비엔날레의 국제적 위상과 브랜드 파워를 지속시켜가는 일은 비단 광주광역시 차원만의 일은 아니다. 정부와 지자체, 시민사회의 의지가 모여 아시아 문화중심도시 조성의 우선사업 완성을 위한 향후 효과적인 시간배분과 실행, 국제 문화도시 양축으로 비엔날레전시관의 새로운 변모를 통한 중외공원문화예술지구 활성화가 정책 전략 측면에서 적극적으로 실현되었으면 한다.(2023년 현재 비엔날레전시관 신축은 2026년 완공을 목표로 추진 중에 있다)

- 아시아문화중심도시지원포럼 '이슈포럼' 원고(2017)

변화를 열어가는
우리 시대 미술

III

3-1. 호남 서양화단에서 추상미술의 태동

호남지역에서 화단이 형성되는 시기나 당시 환경과 더불어 같은 공간, 같은 상황, 같은 시대현실 속에서 서로 다른 예술을 추구했던 개척자들의 활동은 지역 미술사에서 중요한 의미를 지닌다. 그들의 창작활동은 시대문화와 '화단'이라는 집단활동을 이루며 후대를 이끄는 선도자로 성장했다. 물론 서화나 습속처럼 이어져 온 전통문화가 아닌, 재료와 제작형식부터가 외래문화인 서양화의 낯선 회화형식은 이질적일 수밖에 없었을 것이다. 당시 이런 문화적 생경함은 기존문화와 현실을 벗어날 수 있는 신세계로써 호기심과 탐구의 대상으로, 또는 고유문화 전통 속으로 틈입을 저지하며 내적 정체성을 더욱 공고히 다져야 할 방어대상이 되기도 했다.

호남에서 서양화단이 형성되는 1940년대 후반, 이른바 해방공간

의 과도기 시대현실 속에서 지역미술사에 선도적 역할을 했던 서양
화가들이 있다. 오지호·강용운·배동신·양수아 등이다. 이들은 일
본유학을 통해 서양화를 익히고 돌아와 지역에 서양미술을 이식하
고 후진을 양성하면서 이후 호남화단 형성에 주도적 역할을 했던 초
기 양화가들이다. 유학시기는 다르지만 지역미술계에서 활동을 시
작하는 시기가 해방공간 거의 같은 시기이면서도, 추구하는 예술세
계나 작업의 지향점은 서로 달랐다.

가령 삶의 뿌리이자 터전으로 자연과 그 생명현상에 대한 내적 감
흥을 인상파적 남도 구상회화로 정립시킨 오지호와 예술적 자유의
지로 이를 초극한 비대상의 비정형 회화를 평생 추구했던 강용운은
호남 서양화단의 양대 봉우리였다. 둘은 평생을 탐구한 작품세계나
현대회화에 관한 인식을 글로 정리해낸 예술신념에서도 대조적인
관계였다. 그들의 동시대 활동은 서로에게 상대적 자극은 물론 호남
서양화단의 초기 토대구축부터 이후 내내 굵은 뼈대를 이뤘다. 또한
시대의 상처와 내적 저항의식을 비정형 추상으로 터트려낸 양수아,
대상의 자유로운 형태 해석과 주관적 간략화와 생기 넘치는 필법으
로 맑고 심지 깊은 수채화의 세계를 이루어낸 배동신 등이 지역화단
의 자연주의 구상회화들과는 달리 독자적인 작품세계를 구축했다.

현실초극을 넘어선 자유의지, 강용운의 비정형 추상회화
일본 유학으로 서양화를 익힌 초기 지역화가들은 대부분 일본 외

광파外光派를 학습한 서정적 자연주의 사실화가 주류였다. 인공적인 조명을 거부하고 자연 그대로의 빛에 의한 효과를 표현하고자 한 일본의 구로다 세이키黑田淸輝(1866~1924)를 비롯한 제자들이 동경 미술학교 양화과에서 데생과 외광파의 화풍을 가르쳤다. 같은 구상회화이면서도 오지호·배동신·고화흠·윤재우 등은 자연풍경이나 현실소재를 주관적으로 재해석하고 변형하거나 붓질과 화면의 촉각적 효과를 살려 인상파·야수파가 혼합된 양식으로 각색해낸 독자적 구상회화를 추구했다. 물론 이들과는 달리 학습기부터 일본 모더니즘 미술운동에 가담하고 [자유미술가협회전] 등을 통해 서정성이 가미된 기하학적 추상을 선보였던 김환기가 1947년부터 유영국·이중섭·장욱진 등과 '신사실파'를 결성해서 한국 서양화단의 신미술을 열어가고 있었다. 하지만 주로 서울에서 활동했기 때문에 지역화단이나 호남화풍 형성과는 거리가 멀었다.

1940년대 중반, 서양화가 낯선 호남지역에서 강용운이 탐닉했던 반추상 회화는 도입기 다른 구상회화들과 달리 더 이질적인 것이었다. 더욱이 자연과 현실을 뛰어넘는 비대상·비구상의 비정형회화는 당시로서는 파격이었다. 사실 강용운의 초기 회화는 유럽의 야수파나 표현주의, 초현실주의를 더 자유롭게 해석하고 녹여낸 반추상 화면이거나 소재와 형태에 얽매이지 않는 비정형의 드로잉형식들이 주를 이뤘다. 이러한 부정형의 자유의지는 작품마다 작화형식과 방법을 달리하면서 평생을 일관하여 호남 서양화단에서 비구상 또는 추상미술의 개척자이자 대부로 자리매김했다.

호남 서양화단의 초기 단계에 강용운의 반추상·비정형 회화는 남
도 구상회화의 거목인 오지호와 작화 형식이나 예술론에서는 서로
결을 달리해 선의의 경쟁자이자 스스로를 다잡는 자극제가 되었다.
1960년 1~2월에「전남일보」지면을 빌어 오지호와의 구상·비구상
지상논쟁에서 강용운은 200자 원고지 300매 분량을 총 21회에 걸
쳐 연재하면서 "자동적인 방법정신의 자유한 해방, 동양적 상징주
의, 동양의 메타피직, 미지의 정신의 기호, 육체적 표현으로서 정신
의 질서와 율여(律呂)로서 가치 있는 인간의 세계 ⋯ 이 세계와 우주의
모든 것에서 새로운 에너지를 발견해 과거의 모든 인간 행위의 제활
동(예술, 과학, 철학)에서 그 엣센스를 종합하여 새로운 세계를, 새
로운 예술을 창조하여야 할 것이며 지금 우리는 그런 현실에 직면하
고 있다"고 주장했다.

"예술이란 자기 내부의 심층을 파헤쳐 현실의 화형(火刑)에서 불꽃
처럼 타오르는 것이다"는 강용운의 회화정신은 사진기 등 문명의
발달로 현실의 재현이 무가치해진 세상에 오로지 작가 내부의 정
신과 감각의 발현으로 시대를 실험하지 않으면 안 되었던 것이다.

그런 강용운의 초월적 창작의지는 동경 제국미술학교(1929년 개
교, 1948년 이후 무사시노미술학교(武蔵野美術学校) 서양화과 재학시
절(1939~1944) 당시 일본 아방가르드 [독립미술협회] 창립회원이
며 서구 표현주의와 초현실주의를 결합한 독자적 회화세계를 추구
하던 가와구치 기가이(川口軌外)(1892~1966) 교수로부터 학습과정을
거친 것이었다. 일반적으로 수업기에 접하는 작품이나 미학 이론

은 이후 예술세계 형성에 직
간접적인 영향을 주게 되는
데, 가와구치 기가이 교수의
〈소녀와 조개껍데기〉(1934),
〈군조群鳥〉(1938) 등은 구상
적인 자연소재를 기하학적인
형태로 재해석하여 화면을
구성하고 원색과 명암을 섞
어 넣은 초현실적인 화풍이
다. 현상의 재현 대신 상상력

가와구치 기가이 川口軌外

을 가미한 대상 너머의 창조적 조형세계에 주안점을 둔다는 점에서
강용운의 반구상회화의 배경으로 참고할 수 있다.

실제로 강용운은 유학시절 표현주의나 추상성이 강한 작품성향
의 '사조회四潮會' 공모전에 참여하는 등 수업기부터 아카데믹한 구
상회화와는 다른 길을 찾아 나갔다.

대부분 작가들은 시기별로 특정양식이나 개념으로 변화를 보였
다. 하지만 강용운의 경우는 달랐다. 초기 반추상 인물·풍경 몇 점을
제외하고는 작고할 때까지 굵은 필획을 비비고 훑고 쓸거나 안료를
흘리고 번지는 등 그때그때 일어나는 내적 욕구에 따라 화폭에 '새
로운 현실을 창조'하는 작업들을 풀어냈다. 물론 투박한 질감의 반
추상이나 맑고 가벼운 느낌의 드로잉 형식이 많은 1940년대, 단색
조 구불거리는 필획들의 1970~1980년대, 기하학적 구성요소들이

가와구치 기가이 川口軌外,〈군조(群鳥)〉1938, 캔버스에 오일,
131.2×248.5㎝, 東京国立近代美術館 소장

많은 원색화폭의 1990년대 말처럼 일부 특정한 작품경향들이 나타
나는 시기도 있다. 하지만 워낙에 자신이나 세상의 어떤 틀에 갇히
기를 거부했던 자유의지와 여러 형식으로 화면을 펼쳐내는 작업 스
타일은 그가 평생을 지속한 기질이었다.

　그의 초기작이라 할 1940년대의 작품들은 추상회화의 탐구 시기
라는 개인사적 의미도 있지만 갓 태동되기 시작한 호남 서양화단은
물론 당시 한국 현대미술의 일반적인 경향들 속에서 주목할 만한 부
분이다. 그가 1940년대 중반부터 시도했던 비정형 추상은 유럽이
나 미주에서도 새로운 파격의 형식으로 대두된 시대변혁의 서막이
었다. 그동안 한국 초기 양화가들이 일본유학으로 학습한 일본식 외
광파나 그 변용으로써 향토적 서정주의 회화를 비롯하여 일본화된
인상파나 야수파 또는 표현주의와 기하학적 모더니즘 계열은 서양

현지에서는 이미 지난 과거양식이 되어있던 상황이었다. 따라서 청년기 강용운의 예술적 관심은 이미 일본을 거치면서 빛바랜 기성미술보다 국제 현대미술의 현장으로 눈을 돌려 새롭게 일어나고 있는 동시대 문화양상에 함께 하고자 한 것이었다.

　1940년대 강용운의 회화 가운데 제국미술학교 재학시절에 그렸던 〈여인과 나비〉(1941), 〈소녀〉(1942)는 이후 작품들과 달리 구상요소가 많은 초기작이었다. 종이에 유화로 그린 이 그림들은 별다른 형태의 왜곡 없이 인물을 묘사하면서 굵고 두터운 물감층과 원색들, 흩날리는 듯한 붓질의 나비와 꽃잎들로 화폭 가득 생동감을 채워 넣었다. 이 가운데 〈여인과 나비〉는 두터운 채색과 보라빛 주조색, 짙은 명암처리에서 가와구치 기가이 교수 문하의 수업기 영향을 보이고, 〈소녀〉는 배경의 녹색과 빨간 상의의 원색대비, 그 두 색을 이어주는 경쾌한 붓놀림으로 밝은 환희심을 담았다.

　이에 비해 같은 비슷한 시기의 인물 소재인 〈여인〉(1940), 〈남과 여〉(1944), 〈여인〉(1947) 등은 주관적으로 변형시킨 인물형상을 굵은 선 위주로 그려낸 드로잉 형태의 작품들이다. 종이에 크레용과 수채화 물감을 사용한 이 그림들은 앞의 유화작품들과 달리 맑고 가

1999년 운림동 자택에서 작업 중인 강용운(광주시립미술관 기획 [강용운100주년전] 보도자료 사진, 2021.6)

1950년대 광주 장동 자택에서 지인들과 함께 한 강용운(가운데 줄 왼쪽에서 세 번째), 유족 제공

벼운 재료의 특성도 있지만 과감한 생략과 단순화, 형태의 왜곡들이 두드러진다.

또한 광주사범학교 재직시절인 1947년 6월 전라남도 학무국 주최의 '새교육미술전람회'에 출품한 〈봄〉(1947)은 청홍 대비원색의 빠른 터치들을 중첩시키고 선들을 긁어내면서 봄의 생동감을 비정형의 추상화면으로 단순 함축시켜 전통산수와 구상미술에 익숙한 지역문화계에서 화젯거리가 되기에 충분했다.

강용운의 이 같은 반추상형식은 1940년대 중반을 지나며 더욱 자유로워져 비정형 추상세계로 자리를 잡아간다. 〈도시풍경〉(1944),

강용운, 〈남과 여〉, 1944,
종이에 수채, 25x19㎝

강용운, 〈도시풍경〉, 1944, 종이에 수채

강용운, 〈봄〉, 1947, 종이에 유채, 45×38㎝, 국립현대미술관

강용운, 〈예술가〉, 1957, 목판에 유채, 33.3x24.2㎝

〈축하〉(1947), 〈축하〉(1950) 등은 수채와 크레용을 이용하면서 풍
경요소는 녹아들 듯 형상이 불분명하고 대상의 느낌을 자유롭게 표
출했다. 도시를 암시하는 뾰족지붕과 건물의 구조적인 선들이 물기
축축한 수채화의 필선들로 어렴풋이 잠겨있는가 하면, 극적인 환희
의 순간을 구불거리는 원색의 선들을 중첩시키거나 번지고 스며드
는 안료의 흔적들로 타시즘Tachism 기법을 시도했다.

 특히 1957년의 〈부활〉 같은 경우는 합판에 거칠고 빠른 붓질로
굵은 선들만을 중첩시켜 미국 액션페인팅 유형의 추상표현주의에
대한 관심을 보여준다. 말하자면 아직 지역 서양화단이 태동되어
가는 초기에 일찌감치 대상과 형식으로부터 비정형추상을 독자적
인 회화세계로 설정하고 예술적 자유의지와 호기심으로 여러 재료
와 방법과 화면형식을 실험하고, 이런 기조를 평생 일관하게 된 것
이다.

시대의 상처와 저항 응축, 양수아의 부정형 추상

 호남화단의 추상미술에서 강용운과 더불어 초기 개척자로 거론
되는 이가 양수아梁秀雅(1920~1972)이다. 일제강점기 일본에서 서
양화를 전공하고 돌아와 초기 지역화단에서 추상회화의 터를 일궈
낸 같은 연배 동세대 작가이다. 같은 비정형 추상회화세계를 펼쳤
던 동료지만 작업환경이나 추구하는 예술세계에서는 서로 달랐다.
일제강점기 말 태평양전쟁 시기와 해방공간, 한국전쟁기 등 혼돈의

역사를 관통하는 중에 강용운은 사회적·심리적 해방과 무한자유의
식을 회화로서 펼쳐낸 순수예술주의자였다면, 양수아는 시대의 깊
은 상처와 고뇌를 부정형의 화폭으로 터트려내다가 끝내 '역사의 격
랑 속에 침몰한 낭만적 예술참여주의자(이석우, 경희대 교수)'였다.

　양수아는 보성군 겸백면 덕음마을에서 출생해 겸백공립보통학교
를 졸업하던 1932년에 일찌감치 일본유학을 떠나 중학 시절부터 미
술부 활동을 했다. 이후 자유롭고 창의성을 중시하는 동경의 가와바
다화학교川端畵學校에서 서양미술을 전공하고 1942년 졸업했다. 유
학시절 [신창생파전新創生波展]과 [백어회전伯漁會展] 등에 참여하며 작
가 입문을 시작하던 중 태평양전쟁 기간의 징용을 피해 만주로 건너
가 신문기자 생활(1943~1946)을 했다. 해방 이후 귀향한 뒤 1947년
부터 목포사범학교, 문태중, 목포여중, 목포여고에서 교단에 서면서
1953년부터는 '목포양화연구소'를 운영하기도 했다. 이후 광주사범
대학으로 자리를 옮기게 된 강용운의 후임으로 1956년 광주사범학교
로 옮겨 함께 광주 추상미술의 개척기를 열었다.

　그는 일찍부터 추상회화 작업을 했고, 1949년 광주 미공보원에서
개인전을 가졌다. 하지만 이 첫 전시회를 비롯한 1940년대와 1950
년대까지도 종이 드로잉 외에 추상작품과 관련 자료들이 거의 없
어 시기별 작품 성향과 변화 추이를 구체적으로 파악하기가 어렵
다. 열악한 현실 속에서도 필사적으로 24차례의 개인전을 가졌지
만 호남 초기 서양화단과 결부시켜 그의 시기별 작품들을 모아보는
데는 한계가 있다. 그렇다고 소략한 연필 드로잉들을 예로 당시 작

작업 중인 양수아(1970년대 초, 유족 제공)

품을 추정하는 것도 무리다. 다만 그가 유학시절부터 세잔느와 고흐, 르느와르의 회화를 특히 좋아했고, 사실성이나 감동과 함께 현대적 조형형식을 중히 여겼다는 점에서 "구상회화는 위조지폐"라고 자괴감을 느끼면서도 생활의 방편으로 어쩔 수 없이 구상회화를 수시로 그려야만 했다는 처지를 참고할 수 있다.

또한 1953년 목포 미네르바 다방에서 첫 발표전 이후 광주로 떠나기 전 1956년에 가졌던 [이목전離木展]에 선보인 〈강강수월래〉 등에서 색채와 필촉·명암으로 낭만적 감흥을 담았고, 〈송림산 풍경〉 등은 강한 대조의 야수파적 색채와 형태변형을 보였다. 당시 "개성이 담긴 명랑한 작품으로 순수성과 합리성, 지성적 화면구성의 〈작품〉 연작"이라고 평한 명암생明暗生의 감상소감을 참고할 수 있다.

이와 함께 1940년대 말로 알려진 〈목포풍경〉은 원색의 굵은 터치로 수목이나 구름들을 좀 더 덩어리감 있게 묘사했고, 〈거울 보는 여인〉(1950년대 초), 〈강강수월래〉(1955)에서도 부분적인 세필묘사는 있지만 대상을 입체로 단순화하려는 경향을 보였다. 말하자면 구상회화이면서도 즉흥적 감흥이나 표현욕구에 의존하기보다는 대상을 조형적 입방체로 재해석하는 태도를 보여 이후 거

양수아, 〈작품(잉태)〉, 1962, 캔버스에 유채, 국립현대미술관

친 부정형의 작업들과는 차이를 보였다. 물론 1940년대 중반 크레용으로 그린 화분의 〈선인장〉과 1950년대 초의 거울 앞 〈부인〉 같은 경우는 굵고 활달한 필촉과 밝은 색감이 생동감을 주는 예이다.

[이목전(1956)] 출품작 〈강강수월래〉 밑그림 앞에서 양수아. 유족 소장

그러나 양수아의 예술세계에서 반추상 또는 부정형회화로 확인할 수 있는 작품들은 대부분 1960~1970년대의 것들이다. 연도 표기가 들어있는 비교적 이른 예인 〈잉태〉(1962), 한지를 이용한 〈작품〉(1970~1972) 연작, 〈전화戰禍〉(1972) 등에서는 말년에 이를수록 속도감과 역동성이 더 강하게 나타난다. 이와 함께 〈상처 입은 자화상〉(1969), 〈작품〉(1972) 등 일련의 암울하고 일그러진 자전적 내면초상들도 '현실에서 자유로 된다는 것은 가장 현실의 필연성을 통찰한 위에서라야 한다(자필원고 중)'는 작가의식의 표출로 참고해 볼 수 있다.

배동신의 투명한 추상조형

강용운과 양수아에 비해 광주광역시 광산구 출신인 배동신裵東信(1920~2008)은 추상회화보다는 무등산이나 늙은 여체, 과일, 항구

양수아의 1940년대 말 드로잉, 종이에 크레용, 콘테, 유족소장

양수아, 〈작품〉, 1966, 천에 유채, 72x52㎝, 유족 소장

등을 소재로 한 독자적인 수채화 세계로 일가를 이뤘다. 그러나 그의 걸림 없는 순수 기질과 예술적 탐구욕은 젊은 시절 몇 점의 추상 회화작품들로 확인할 수 있다.

평생을 추상미술에 천착하지는 않았지만 그의 회화작품 대부분이 대상 소재의 요체를 직관으로 추출하여 맑고 굵은 필선들로 자유롭고 견고한 구조적 조형미를 이룬다는 점에서 일반 구상화들과는 뚜렷하게 구분된다. 구성의 웅대함과 운필의 속도, 대상의 본질을 찌르는 시각으로 세부 묘사를 생략한 대담한 구도로 청교도적인 금욕의 회화를 구현(이경성의 평문 중)한 것이다. 특히 호남화단 초창기의 암중모색 시기에 그 또한 독자적 예술세계를 고뇌하며 도깨비대학 동료들인 강용운·양수아와 더불어 현대미술에 관한 격렬한 논쟁을 벌이면서 자신만의 추상회화를 시도하기도 했다.

배동신은 유년 시절의 가출과 박수근, 장리석, 문학수 등과 만나는 등 방황을 하던 중 17세 때 일본으로 건너가 태평양전쟁의 혼돈기에 가와바다화학교 川端畵學校 (1939~1944) 양화과를 졸업했다. 자유로운 발상과 개성 있는 표현을 중시하던 학교

배동신 작가

분위기는 그의 예술적 천성을 더 북돋워 주었고, 신인작가 등용문이라 할 [자유미술창작가협회전]에 출품해 입상(1943)하고, 이후 정회원이 되는 등 학습기부터 자신만의 화업의 기초를 다져나갔다. 1947년 광주도서관에서 수채화 작품들로 광주 첫 서양화 개인전을 연 뒤 평생을 독자적인 대상 해석과 빠르고 자유로우며 투명한 필치, 스며들고 번지는 촉촉한 물맛의 동양적 미감이 돋보이는 작품세계를 펼쳤다.

그런 배동신의 회화에서 1950년대 추상작품들을 주목해 볼 필요가 있다. 1952년 제작연도와 서명이 있는 〈추상〉은 밝고 엷은 몇몇 색으로 바탕을 구획 한 위에 굵은 직선이나 불규칙한 채색면을 화면 중심부로 모아 구성한 비정형 추상이다. 1957년의 〈추상〉은 청·홍을 화면 위아래로 대응시키고, 그 사이 노랑·초록·보라색들로 화면을 넓게 채웠는데, 역시 두드러진 것은 굵은 직선들과 색면을 칠한 듯한 거친 채색의 붓자국이 있다. 앞의 작품과 마찬가지로 자유로운 필법과 채색이면서 부분적으로 기하학적인 요소들이 드러난다. 자유로운 예술 탐구자였지만 1950년대 말 앵포르멜이 전위미술로 전격 유행하기 이전까지 기하학적 모더니즘 계열이 현대미술의 교본처럼 받아들여지던 당시 한국미술계의 일반적인 흐름에 그도 무관심하지 않았다는 흔적이다. 1954년의 〈산〉처럼 구상 소재이면서도 기하학적 요소가 부드럽게 용해된 색면에 가까운 넓은 필선들로 화면을 가득 채워낸 작품도 1950년대 경향을 보여주는 예다.

1960년의 〈추상〉 작품들도 참고가 된다. 굵기를 달리하는 넓은

필선들과 엷은 원색, 그리고 검은 선을 중첩시킨 조형적 구성을 보여준다. 1960년 작 〈광견병〉은 제목부터가 구체성을 갖고 작품형식도 단순화된 실제 형태들이 은연 중 나타나지만 기본은 기하학적인 요소들이 바탕에 깔려 있다. 자연주의 구상화가 일반화된 당시에 신미술 형식으로 받아들여진 기하학적 요소나 비정형추상Informal의 영향을 함께 엿볼 수 있는 작품들이다. 그런 면에서 탈 형식을 지향한 맑은 화폭의 무한 자유주의자 같은 배동신이지만 그의 대부분 작품들에서는 산과 인물 소재들에서 추출해낸 견고한 골기의 구성미가 기조를 이룬다.

시대를 앞선 호남화단 비정형 추상

한국 현대미술에서 추상미술이 싹 튼 것은 1930년대 중후반 무렵의 일본 유학파들인 김환기·유영국·이규상 등에 의해서이다. 이들의 해방 이후 '신사실파' 등의 활동을 통해 국내 화단에 신미술 또는 기하학적 추상을 선보이기 시작했다. 이는 일본식 서양화들과는 다른 서구미술의 연결로 받아들였다. 그 기학학적 추상 형식에 1950년대에는 민속·향토적 소재나 민족문화 요소가 결합된 작품들이 많다가 1950년대 말 전후세대들에 의해 앵포르멜 비정형 추상이 전위미술운동으로 열풍처럼 번지게 되었다.

그런 국내 근·현대 미술계 흐름 속에서 1940년대 중반 호남 서양화단이 형성되기 이전에 강용운은 앞서 비정형 회화작품을 시도했

던 것이다. 그의 작품들은 당시 서구에서 새롭게 일어나고 있던 앵포르멜 또는 추상표현주의와 거의 시차 없이 연결된다. 이는 일본을 통해 서양미술을 접한 다른 유학파들이 이미 철 지난 고전적 아카데미즘이나 반세기 이전의 인상파 또는 이후 야수파, 표현주의, 초현실주의 혼합물과 일본화된 외광파나 향토적 서정주의 아류들을 뒤따르던 일반적 경향과는 큰 차이가 있다. 더욱이 1950년대에 국내 대학을 졸업한 이른바 전후세대 청년작가들이 [국전] 중심의 제도권 권위주의에 도전하는 전위미술운동 수단으로 택한 앵포르멜과, 그들에게 그런 시대미학의 자극과 이론적 지원자 역할을 했다는 방근택(당시 상무대 육군보병학교 정훈장교)이 광주 미국공보

배동신, 〈추상〉, 1952, 종이에 수채

배동신, 〈광견〉, 1960, 종이에 수채

배동신, 〈무등산〉, 1960, 종이에 수채, 54x79㎝, 광주시립미술관

배동신, 〈추상〉, 1960, 종이에 수채

원에서 앵포르멜 미술 정보들을 접하고 그런 류의 작품들을 포함시켰다는 개인전(1955) 보다도 십년 이상을 앞선 것이다.

이는 이른바 중앙화단이라 일컫는 서울 중심의 한국 현대미술사

젊은 시절의 배동신(광주시립미술관 기획 [광주미술아카이브전-배동신 양수아] 전시자료, 2020)

에서 지방이라고 폄하된 지역화단에 대한 인식을 뒤바꿀 수 있는 이른 실험적 창작활동이다. 예술적 자유와 시대를 초월한 실험정신을 맘껏 누리면서도 평생을 지역에서만 활동했기 때문에 변방의 작가로 밀려나거나 간과되었다고 보는 것이다. 여기에 양수아와 배동신 등 1940~1950년대 작품과 비정형 추상의 자료들이 충분히 더해진다면 호남화단은 한국 현대미술의 흐름에서 또 다른 위치로 재평가될 수 있다. 초기 개척자들의 활동은 다행히 제자인 김종일·명창준·박상섭·이세정·조규만·최종섭 등을 창립회원으로 한 '현대작가 에뽀끄회(1964년 창립선언, 1965년 제1회 전시회)'로 이어져 이후 50여 년 넘게 지역화단의 현대미술 탐구 확장을 주도해 오고 있다.

– 광주시립미술관 개관 25주년 기념 심포지엄 발제원고 (2017)

광주시립미술관 기획전 [배동신 양수아 100년의 유산(2020.12)]

III. 변화를 열어가는 우리 시대 미술 | 267

3-2. 신기원을 찾는 광주 현대미술

'현대'는 시대 편년인가 미학적 개념인가

'광주 현대미술을 말한다?' 포럼에서 주의깊게 다루고자 하는 '현대Contemporary'라는 설정이 일정한 시대적 범주인지, 아니면 특정한 예술적 개념이나 표현방법, 지향하는 가치를 전제로 한 것인지는 서로 의견이 다양하다. 말하자면 일종의 역사 편년인지 미학적 개념상의 분류인지에 따라 다룰 수 있는 관점이나 소재와 내용이 달라질 수밖에 없다.

사실 현대일 경우에도 '무엇을 기준으로 어느 시점을 구분하여 볼 것인가'라는 문제만으로도 여러 관점들이 제시될 수 있다. 통상 20세기, 또는 제2차 세계대전 이후를 '현대'로 다루는 미술관련 저술이나 교재, 전시들이 많다. 그러나 지금은 21세기이고 미술에 대한 개념이나 형식과 내용, 표현매체 등도 반세기 전과는 크게 달려

졌다. 더욱이 근대에서 현대로 이행되는 시기에 미학적 인식의 문제라 할 '모더니티Modernity'에 관한 치열한 논쟁 과정에서 등장한 문예사조로서 '모더니즘Modernism'에 비하면 이후 안티 모더니즘, 포스트모더니즘, 후기구조주의 등처럼 여러 주의 주장들이 동시다발적으로 등장, 탈피, 파격을 계속하며 분분한 논쟁을 이어왔기 때문에 '근대'와의 상대적 개념으로써 '현대성'과 '현대주의'를 단정하기는 쉽지 않다.

광주미술의 역사에서 미술에 대한 인식이나 형식, 방법이 새로운 활동들에 의해 달라지기 시작한 때는 아무래도 해방 이후, 즉 1940년대 후반부터일 것이다. 주로 자연 경물과 고전을 화제 삼아 사의성似意性을 중시하는 서화書畵 중심의 전통적인 수묵 또는 채묵화를 완상하던 기존 미술과는 전혀 다른 서양화의 등장과 화단 형성은 미술에 대한 인식을 변화시키는 시발점이었다고 본다. 그런 서양화의 표현방법과 소재, 공공장소에서의 전람회, 미술 동인들끼리 화단 형성, 대학이라는 서구식 미술교육 방식의 등장 등이 광주·전남에서는 비로소 이 시기부터 이루어졌기 때문이다.

그러나 서양화의 낯선 재료와 소재, 이식문화에 대한 이질감과 함께 한편으로는 기존 틀로부터 정신적 해방과 또 다른 문화적 자극으로 인한 기대감과 호기심들이 혼재된 시기 속에서 미술의 본질이나 시대문화로서의 의미, 예술사조 등에 대한 미학적 탐구까지 깊이 있게 다루어지지는 못했다. 이로 인해 표현 소재와 양식 위주로 점차 외형만 커지는 시기가 꽤 길게 이어졌다. 더욱이 형식 자체가 '서양

화'이고, 교육도 서양미술의 소재나 표현방식을 모본으로 삼으면서
도 이전의 문화사적 전환기 현상Modernism을 거쳐 예술적 가치와 시
대의식, 표현양식 등에서 끊임없는 시도와 탈피를 거듭하면서 분화
확대되어가는 서양 현지의 미술과는 꽤 먼 시차를 두고 있었다. 그
렇다고 그런 서양의 미술개념과 형식이나 재료를 우리의 미술 문화
로 삭혀낼 만한 시간도 갖지 못했고, 그들과는 다른 문화풍토 속에
서 우리 식의 현대미술이라 일컬을 수 있는 현상이나 활동들을 펼치
기에는 역부족이었다.

　외형 위주의 성장이 예술개념에 대한 의식과 공론화된 논쟁, 여러
유형의 미술장르와 형식의 공존, 자기시대 미술문화에 대한 확대되
는 관심과 함께 세계미술의 주된 흐름과의 거리감 해소 면에서 크게
달라진 것은 1960년대에 들어서다.

지역미술 전통과 현대적 예술성 · 조형성

　현대미술은 단순한 시대적 범주가 아닌 추상이나 비구상미술 같
은 좀 더 현대적이고 실험적인 작업이라 생각하는 경우들도 있다.
사실상 정신성이나 문자향文字香이 어느 정도 깊은가, 일획운필 또는
허虛와 실實을 비춰내는 먹빛 속에 오묘한 우주 자연의 이치나 기운
이 어떻게 잘 베풀어져 있는가로 작품의 화격畵格을 논하던 관점은
지난 시대의 고전쯤으로 여겨지고 있다. 그보다는 오히려 감각적 조
형성이나 공간 구성, 독특하거나 탁월한 자기만의 표현방법과 재료

또는 기술적 구사 능력, 전자문명시대에 부응하는 매체의 활용, 별도의 개념 정리와 이론적 해석이 중요한 아이디어나 메시지의 전달 등이 마치 현대미술의 전형인 것처럼 회자되기도 한다.

어느 시대나 현대성은 늘 있기 마련이고, 그런 현대성들은 새로운 개념이나 시대양식의 현대성으로 대체되면서 미술의 역사는 이어진다. 물론 우리에겐 고전일 수 있는 예술에 있어서 정신적 함축과 상징적 형상화, 옛 시대로부터의 전위적 파격 화법이 서구 20세기 이후 미술에서 특별한 것으로 재해석되기도 한다. 그러나 그와는 반대로 서구에서는 이미 철 지난 특정양식이 수십 년 지나 우리 화단에서는 주된 양식으로 유행하기도 한다.

예를 들어 옛 선화禪畵·문인화·작대기 산수·서법書法의 정신적 함축미와 분청사기 분장기법에서 나타나는 무심의 비정형非定形 표현이 제2차 대전 직후 서구의 앵포르멜Informel이나 추상표현주의로 뒤늦게 나타난 것이다. 국제적 돌풍을 일으킨 그들 비정형 추상양식이 1950년대 말 한국화단에 전위적 미술형식으로 역수입됐다.

또한 20세기 서구 기하학적 조형주의 훨씬 이전에 생활문화로 자리 잡았던 탁월한 조형성과 공간감이 돋보이는 옛 조각이나 공예품의 조형성이 서구에서는 1910년대부터 일상 오브제나 물리적 소재에 개념을 결합하면서 공간을 구성하는 새로운 조형형식으로 시대양식을 만들게 되고, 이를 우리에게는 전혀 새로운 현대미술인 듯 1950년대를 풍미하는 현상으로 나타났다.

데이비드 브룩스David Brooks의 말처럼 모더니즘이 특정한 어느 시대에 국한되는 절대적, 질적 개념이라면 모더니티는 어느 시대에나 나타날 수 있는 상대적, 양적 개념이다. 비평가나 미술사가에 의해 어떤 기준들로 현대성을 지칭하고 분류할 수는 있지만 개별성과 창조적 자율성을 특징으로 하는 모더니즘 이후 미술의 특성상 어떤 특정 개념이나 부류만을 '현대성'이나 '현대미술'이라 분류하고 지칭할 수는 없다. 우리 시대에 펼쳐지고 있는 다양한 예술활동과 작품들 그 자체가 현대미술이다.

다만 그 가운데 특정 주제 면에서 독특하거나 조형적 시각형식에서 탁월한 표현력을 갖는 작품. 늘 새로움을 추구하면서도 주류를 이루는 유형들이 있는 것이며 전시나 저술의 목적과 기획의도에 따라 현대미술의 대상과 범주를 정하여 선별할 뿐이다. 즉 신사실주의나 신조형주의·개념미술·미니멀리즘·포스트모더니즘 같은 개념적 추구나 설치미술·미디어아트 같은 새로운 표현유형과 명칭, 매체에 대한 관심들이 혼재하고 명멸을 거듭하면서 우리 시대 현대미술을 이루는 것이다.

광주 현대미술의 신기원

'현대작가 에뽀끄회Epoque'의 입장에서 본다면 그야말로 미술의 '신기원'이라 평가할만한 작업들을 무엇으로 보는가는 중요한 부분이다. 특히 그 '신기원'의 초점을 기존 자연소재에 대한 묘사 재

현 위주의 구상미술보다는 반자연주의, 순수 조형주의를 지향하며 조형예술 본래의 시각적 형식에서의 새로움과 자유로움에 맞춰 볼 수 있다.

기존 지역양식이던 전통적인 호남 남화나 인상파계열 서양화 구상회화처럼 자연교감과 정신적 감흥, '자연에 대한 감격의 표현'에서 벗어나 '비구상非具象'을 전제로 탈-전통과 전위정신, 예술적 자율성과 개별성을 중시하는 것이다. 또한 순수 조형형식과 표현매체 탐구, 사회적·문학적 메시지나 서사의 배제 등에 중점을 둘 수도 있다.

광주미술에서 전통회화와는 다른 신미술의 등장 이상으로 전혀 새로운 세계가 선보여진 것은 해방 이후 강용운姜龍雲(1921~2006)

호남 추상미술의 선도자 강용운과 양수아의 끈끈한 동지애를 소개한 1960년대 말 일간지 기사 (양수아 유족 스크랩자료)

의 작품들을 통해서다. 물론 해방 이전부터 모더니즘 계열의 서정적 추상회화로 한국 근·현대미술에 뚜렷한 족적을 남긴 김환기(金煥基)(1913~1974)가 있다. 하지만 이 지역 출신이라는 것 이상의 광주 미술 현장과는 직접적인 연계 활동은 없다. 따라서 일본 유학 이후 평생토록 지역 화단을 지키며 광주 현대미술의 한 축을 이끌었던 강용운의 비중은 상대적으로 무게가 더해지는 것이다.

일제강점기 일본유학을 통해 서양화를 익힌 작가 가운데 유독 기존 구상미술에서 벗어나 자유분방한 조형세계를 추구했던 강용운은 일본 동경제국미술학교 유학시기인 1940년대 전반부터 평생을 추상적인 회화작업을 펼쳐왔다. 그러나 지역 서양화단의 주류는 이른바 호남 인상파화풍이라 일컫는 자연주의 구상회화가 대세였다.

그런 문화환경 속에서 강용운의 작품들은 1940년대 초 수업기부터 강렬한 화법의 야수파나 표현주의 형식에서 점차 비정형으로 지향하는 회화 세계를 분명하게 보여주었다. 또한 1950년 개인전부터 이후 줄곧 광주 서양화단에서 추상과 비구상을 오가며 독자적인 회화세계를 펼쳐 나갔다. 사실 강용운의 비정형 회화작업은 한국 현대미술 전개 과정에서도 이른 시도이면서, 1950년대 말 전후 청년 세대들이 집단적 전위미술운동의 주된 방편으로 택한 것보다도 10여 년 이상 훨씬 앞선 것이었다.

그와 함께 동료작가 양수아(梁秀雅)(1920~1972)의 활동도 보수적인 지역화단에 적지 않은 영향을 미쳤다. 일본 유학파이면서 해방

이후 1947년부터 목포 교단에서 신 미술을 지도하던 중 1956년 광주사범학교로 옮겨 왔다. 그러고는 기대에 화답하듯 강용운의 외로운 현대미술 개척에 든든한 동지가 되어 주었다. 사범학교와 미술연구소, 개별적인 작품활동 등을 통해 신예들을 양성하고 청년작가들이 작업의 돌파구를 찾아 나가는데 큰 힘이 되어 주었다.

다만 고단한 현실의 굴레 때문에 스스로 '위조지폐'라 칭한 구상회화를 병행하면서도 형식은 앵포르멜을 취하되 순수 조형적 자유로움을 추구한 강용운에 비해 역사적 소용돌이 속 상처와 내면 깊숙이 응어리진 자의식을 파격적 화면으로 토해내는 작품들을 계속 그려 나갔다.

강용운과 양수아가 고군분투하며 지역 현대미술을 일궈가던 1950년대에 상무대 보병학교 정훈장교이던 방근택은 시내 미공보원에 자주 드나들었다. 그는 서구 현대미술과 이미 절정기가 지나고 있던 추상표현주의와 앵포르멜 정보들을 접하면서 이에 큰 흥미를 가졌다. 이는 방근택의 개인사나 한국 현대미술에 큰 반향을 만들어 냈다. 그는 외국 유입 자료들로 독학을 해 가며 서구 비정형 형식의 작품과 구상작품을 섞어 1955년 광주 미국문화원에서 개인전을 열었다. 그는 이것이 한국 현대미술에서 최초의 앵포르멜 전시였다고 자부했다. 이후 서울로 옮겨간 뒤 전후세대가 앵포르멜을 앞세우고 전위운동을 일으키자 그 이론적 지지자 역할을 했다.

그러나 방근택의 광주 개인전에서 낯선 비정형 추상작품이 절반 정도 섞여 있었다 하더라도 이미 그 이전에 강용운이 1950년 개인

전을 열었고, 그보다 훨씬 앞서 1940년대 초부터 형상을 해체한 추상(비정형) 작업을 해 왔던 터였다. 또한 구체적 자료가 확인되지 않아 단언할 수 없지만, 1949년 양수아의 광주 미공보원 개인전에서도 추상작품들을 함께 전시했는데, 그 무렵의 남아 있는 드로잉들로 보더라고 비정형 형식을 띤 작품들이 포함되었을 수도 있다.

이처럼 개별 작업 위주이던 광주 현대미술이 새 국면으로 전환된 것은 1960년대였다. 당시 광주사범학교 재학생이던 김영길과 최재창이 추상작품으로는 이 지역 최초로 [제10회 국전]에 입선했다. 이어 강용운과 양수아가 몸담았던 광주사범학교와 광주사범대학 출신들이 화단의 신예로 등단하면서 비구상 또는 추상미술의 집단활동력을 갖추기 시작했다.

이런 흐름 속에서 '현대작가 에뽀끄회'가 창립(1964)을 선언하고, 이듬해 전국 첫 지방 공모전인 '전라남도미술전람회道展'가 창설됐다. 이는 신예들의 공식적인 등단과 작품발표 통로로 여겨졌고, 작업의지를 북돋우는 데 큰 역할을 했다. 물론 '현대미술의 신기원' 또는 '전위적인 작품활동 정신'과 '예술적 사회 환경의 유대를 강화해 현대문화의 혁신을 실현'하고자 하는 '에뽀끄회'의 활동은 전통적인 호남 남화와 인상주의 계열 구상회화의 대세로 고전을 면치 못했다. 하지만 미술계나 일반 시민들의 이해 부족과 비주류로서 현실적 어려움들을 감내하며 50여 년 동안 광주 현대미술의 주요 거점으로서 역할을 다했다.

'에뽀끄회' 창립회원인 김용복·김종일·명창준·박상섭·엄태정·

호남 추상미술의 구심점 역할을 해온 [현대작가 에뽀끄회 창립전] 리플렛

이세정·조규만·최종섭 등과, 뒤이어 합류한 우제길·최재창 등은 광주미술의 새 장을 다져나가는데 주도적인 활동을 펼쳤던 이들이다. 물론 서구에서 수십 년 진행된 신미술을 그 사조나 개념의 연원과 지향점들에 대한 깊이 있는 연구나 직간접적인 접촉을 통한 소화과정 없이 새로운 조형형식으로 받아들인 것도 사실이다. 그러다 보니 구상이니 추상이니 앵포르멜이니 추상표현주의니 하는 개념

적인 정리나 구분보다는 새로운 조형형식에 대한 갈증 해소와 일의 방편들로 삼았다고도 볼 수 있는 것이다.

이들의 작업은 대개 특정한 형상을 두지 않고 자유로운 붓질들을 중첩시키거나 질료를 다루는 과정의 물리적 작업 흔적들을 남겨놓는 비정형 추상이 주된 양상이었다. 그러다가 서구미술계의 변화에 따라 기하학적 구성과 원색들이 결합된 옵아트Op Art, 무채색 위주의 적막한 화면공간에 단순 기하학적 형태만 은근히 드러내거나 동일 반점들을 반복하는 식의 미니멀아트 등으로 전환 또는 혼재되면서 서울이나 해외 미술의 흐름과 시차를 좁혀 나갔다.

최종섭 첫 개인전 때 사진(1966년 광주 충장로 화신다방, 가운데 최종섭, 왼쪽으로 명창준, 강용운)

'현대작가 에쁘끄회'를 주도했던
최종섭의 〈작품〉(1963)과 김종일의 〈Work〉(1981)

이 시기에 정영렬·김종일·엄태정·이세정 등은 서울에 기반을 두고 활동하면서 광주의 새로운 비구상미술 태동에 힘을 더했다. 장판지에 횟가루와 모래를 바르고 불로 굽는 식의 비정형 회화작업을 시도하던 명창준은 추상적인 철조 조형물로 [전남도전]에서 첫 회 특선부터 4회 연속 입상했다. 정형화된 기성미술의 양산창구가 된 [도전]에 추상조각이 통할 수 있었던 것은 서울을 기반으로 '반기계주의, 파괴의 형상성' 테마의 비정형 추상조각을 펼치고 있던 이 지역 출신 조각가 김영중金泳仲(1926~2005)이 첫 회부터 계속 심사위원으로 참여하였던 영향도 있었을 것이다.

또한 일찍이 서울로 자리를 옮긴 박남(박행남)이나 중앙대학교 강단에 서면서 비정형추상의 중심에서 활동하던 정영렬鄭永烈(1935~1988)도 광주 현대미술운동을 직간접적으로 지원하고 있었다.

일정한 정형을 이루고 있는 지역양식의 틀과 보수적인 문화풍토 속에서 이에 반하는 작품세계를 펼쳐 나가기란 결코 쉽지 않았을 것이다. 그래서인지 초기부터 일종의 행동강령처럼 작업 방향의 규약을 정해놓기도 하고, 그런 틀에 대한 내부적인 갈등이 일기도 하면서 현실적인 한계 등으로 비구상미술 활동에 참여했던 작가 가운데 일부는 중도에 구상회화로 전환하기도 한다. 이런 미술 내·외적인 문제들 때문에 결속력이 약화되기도 하는데, 그러다가 신예 청년작가들을 대거 영입하면서 제2의 창립(1979)을 모색하기도 한다.

이후 광주 현대미술은 1980년대 후반, 국제미술계의 여파에 따른 신형상과 포스트모더니즘 등의 유입 속에 신예 청년작가들 작업

'에쁘끄회' 창립전 이후에 합류한 우제길의 〈추상 6-2〉(1960)

호남 추상미술계 후배들을 앞서 이끌어 준 정영렬의 〈작품 60-6〉, 1960,
정영렬 기념사업회

에서 다시 거칠고 투박한 원색의 붓질들이 화면을 뒤덮는 양상을 보인다. 또한 기호화된 상징 이미지들을 곁들인 반추상적 화면들이 시대양식처럼 번져나갔다.

1980년대라는 정치·사회사적 극도의 혼란기가 전환점이 되어 1990년대에는 훨씬 복잡다단한 문화현상들이 이어졌다. 신예 청년미술 단체들이 연속해서 등장하고, 미술학도들의 해외 유학도 잦아졌다. 거기에 국제미술 현장을 직접 생생하게 접촉하면서 파격적인 형식과 개념과 매체들에 충격과 고뇌를 불러일으킨 광주비엔날레의 주기적 개최 등 광주 현대미술은 새로운 기폭제들을 통해 거듭나기 시작했다.

우리시대 미술의 추동력

전통적 관념과 사회 통념의 틀을 깨고 현실과 잠재된 내면, 기발한 아이디어를 기초로 한 이미지의 확대, 나날이 새롭게 개발되는 매체의 예술적 전환 등 현대미술은 섣불리 기존 상식으로 판단할만한 단순 세계는 아니다. 더 이상 미술은 짜여진 틀 안에서 단지 눈으로 보고 느끼는 일방소통 관계에 머물지 않는다. 독자적 발언과 개념, 온갖 매체들의 조합, 몸 그 자체와 동작·소리·냄새 같은 오감이 다 소용된다. 이를 더 극대화하기 위해 연극적 요소나 영상·미디어의 활용에 이르기까지 작가가 의도하고 상상할 수 있는 것이라면 소재와 형식에 구애받지 않고 표현영역을 끝없이 넓혀가고 있다.

광주는 한국미술의 지형에서 독자적인 지역 미술전통으로 타 지역과 차별성을 갖고 있다. 오랜 기간 특별한 돌파구 없이 계속되는 열악한 창작환경 속에서도 미술활동의 활력이 넘치는 도시로 성장했다. 더욱이 광주비엔날레라는 국제 현대미술의 생생한 현장이기도 한 광주는 반세기 전과는 너무나 다른 모습으로 변화하고 있다. 그러나 그런 내부적인 성장과 변화에도 불구하고 최근 외부 세계는 거대한 물결들로 소용돌이치고 있다.

국내 여러 도시들이 문화도시를 표방하며 추진하는 정책사업이나 민간 프로젝트들도 그렇지만 국제사회에서 저마다 문화 거점으로서 위치를 점유하기 위한 사업과 정책과 프로젝트들이 경쟁적으로 펼쳐지고 있기 때문이다. 그만큼 광주는 내적인 문화 전통이나 현장 활동력, 정부 정책사업에 안주하거나 만족하고 있을 상황이 아닌 것이다.

현대미술, 그것은 지금 이 시대 문화의 표상인 만큼, 광주 현대미술에서 그동안 일구어온 자산과 활동들을 역사적으로 되짚어보면서 쉼 없이 새로운 추동력을 발휘해내야만 한다. 어느 시대에나 환경은 외적 조건이고 모든 상황을 타개해 나가는 것은 주체의 인식과 목적성이 뚜렷한 활동들로 이루어진다. 변화하는 시대문화 속에서 내적 활동력은 물론 외적 상황과 조건들이 긍정적 힘으로 작용할 수 있도록 이끌어가는 광주미술의 신기원을 기대한다.

– 광주시립미술관 '현대작가 에뽀끄회 초대전' 포럼 발제원고(2007)

1965년 창립 이후 호남 추상미술의 구심점이 되어 온 '현대작가 에뽀끄회'의
[50주년 기념전(2015, 광주 은암미술관)]

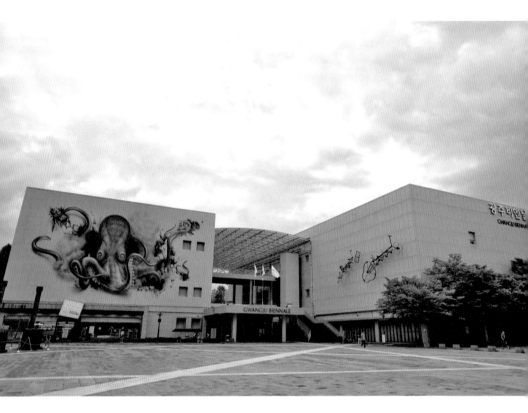

광주비엔날레 창설 20주년이자 제10회째인 2014년 주제 '터전을 불태우라'처럼 전시관 벽을 부수고 열린 세상으로 뛰쳐나오는 제레미 델러(Jeremy Deller)의 '무제' 문어 그림

3-3. 비엔날레가 만들어낸 도시문화의 변화

비엔날레의 시작

'비엔날레'는 만국박람회 형식의 국제미술교류전으로 시작됐다. 유럽의 근대문화 격동기였던 19세기 후반에 만국박람회의 영향력이 막강하던 시절, 1895년 이탈리아 움베르토 1세 황제 부부의 은혼식을 기념하는 국가 차원의 기념행사로 당시 박람회 형식을 빌어 국제미술전람회를 개최한 것이다. 세계적 관광도시인 베니스의 카스텔로 공원을 행사장으로 각 나라들이 산업제품이 아닌 자국의 미술을 소개하는 전람회를 꾸민다. 국가의 문화적 품격을 내보이고 교류의 통로를 여는 국제문화 이벤트로 현대미술이 활용된 셈이다.

19세기 말에 새롭게 대두된 이 국가 단위 문화교류 미술행사는 이후 격년제로 정례화되고 국가관이 연달아 건립되었다. 그리고 휘트니(1932), 상파울로(1951), 카셀(1955), 파리(1959) 등이 뒤를 이

1995년 제1회 광주비엔날레 때 전시관 앞 관람객들

어 격년제, 3년제, 5년제 행사를 창설했다. 물론 국제정세 변화나 나라 안 정치상황 등으로 잠시 운영이 중단되거나 안팎으로 크게 흔들리는 경우도 있었다. 하지만 이 '비엔날레' 전시행사는 점차 국제 현대미술의 가장 강력한 거점이자 추동력으로 작용하면서 '아트페어'와 현대미술의 양대 축을 이루게 되었다. 특히 100년 역사의 '비엔날레'가 사양길에 접어들었다고 진단하던 1990년대 중반 광주비엔날레 창설과 대성공을 계기로 이후 비엔날레들이 폭발적으로 증가했다. 현재 세계 곳곳에서 200여 개 이상이 운영되고 있을 정도다.

광주비엔날레는 베니스비엔날레가 100주년이 되던 1995년, 한국 미술문화의 진흥과 국제적 위상을 높이기 위해 정부의 정책사업으로 창설됐다. 당시 '문민정부'가 내걸었던 '세계화・지방화' 정책 기조 아래 광복 50주년과 정부의 첫 '한국 미술의 해' 지정에 맞춰

베니스비엔날레 현장에 한국관을 개관했다. 이때는 지방자치제도 실행의 원년이 되는 해였다. 한국 현대 정치사에서 오랫동안 소외지대였고, 국제적인 문화인프라도 척박한 광주에서 대규모 국제 비엔날레를 창설한 것이다. 이는 타 지역에 비해 풍부한 문화예술 전통과 이를 잇는 활동들, 한국 민주주의 역사와 민주정부 전환에 결정적 전기가 되었음에도 그 5·18민주화운동 이후 도시에 남겨진 깊은 상처를 문화적으로 치유·승화시킨다는 강렬한 의지의 응집이었다.

광주비엔날레는 창설 취지문에서 밝히고 있듯이 '광주의 민주적 시민정신과 예술적 전통을 바탕으로' 삼고 있다. 출발부터 시각예술과 인문·사회를 결합해서 시대를 논하고 미래를 열어가는 문화 현장을 지향한 것이다. 이런 배경은 이후 개최지의 역사 문화적 특성이 행사에 직간접적으로 반영되는 광주비엔날레만의 차별성을 만들어 왔다. 자연과의 물아교융이나 내적 감흥을 필묵으로 풀어내던 호남 남화, 광의 약동과 생명의 원천을 흥취 넘치는 필치로 담아낸 구상미술이 그동안 예향 전통의 주류였다면, 시대환경과 사회현실이 삶의 중심 마당인 현대사회에서는 세상의 현재와 미래에 대한 발언이나 제안들이 창작의 주된 관심사가 됐다.

따라서 광주비엔날레의 첫 회 '경계를 넘어'나 두 번째 '지구의 여백'을 비롯한 이후 2년마다 설정한 행사 주제와 메시지들이 전시와 학술회의, 동반행사들을 통해 다양한 프로그램들로 세상 곳곳에 퍼져 문화적인 파장들을 불러일으켜 왔다. 낯설지만 파격과 자유로운 형식의 시각매체 조형언어를 빌어 민족과 국가와 문화권 간의 문화

적 소통의 폭을 넓히고, 도시문화에 역동적 에너지를 불어넣으며 광주를 세계 문화발신지로 만드는데 큰 역할을 해 온 것이다.

광주비엔날레는 도시의 브랜드 파워는 물론 한국 문화예술의 국제적 위상을 높이는데 상당한 기여를 했다. 그 성공을 뒤따라 여러 지자체와 나라 밖 아시아권 도시들이 수많은 비엔날레를 줄지어 창설했다. 때 아닌 '비엔날레 붐'을 일으킨 것이다. 부산비엔날레(2002, 1981 부산청년비엔날레, 1998부산국제아트페스티벌에서 전환), 세계서예전북비엔날레(1997), 대구세계청년비엔날레(1999), 청주공예비엔날레(1999), SeMA미디어시티서울비엔날레(2000), 경기도자비엔날레(2001), 금강자연미술비엔날레(2004), 인천여성미술비엔날레(2004), 광주디자인비엔날레(2005), 안양공공예술프로젝트(2005), 대구사진비엔날레(2006), 창원조각프로젝트(2012), 프로젝트 대전(2012), 이코리아전북비엔날레(2012), 평창비엔날레(2013), 제주비엔날레(2017), 전남국제수묵비엔날레(2018) 등이 줄을 이었다. 이 가운데는 단발성으로 끝나거나 몇 회만에 문을 닫는 경우도 있었지만, 전국 곳곳 지역별로 비엔날레가 만개했고, 계속해서 크고 작은 행사들을 새로 준비하고 있다.

이 같은 현상은 인접국에서도 마찬가지다. 도쿄비엔날레(1963), 인도트리엔날레(1968), 방글라데시비엔날레(아시안아트비엔날레, 1981), 족자비엔날레(1988), 타이페이비엔날레(1992, 1998년부터 국제비엔날레로 전환)처럼 아시아권에서 먼저 만들어진 경우도 있었다. 하지만 광주비엔날레를 기폭제로 크게 높아진 비엔날레

열기 속에 상하이비엔날레(1996), 요코하마트리엔날레(2001), 광저우트리엔날레(2002, 2015부터 광저우아시아비엔날레로 전환), 베이징비엔날레(2003), 싱가포르비엔날레(2006), 고베비엔날레(2007), 관두비엔날레(2008, 타이완), 세토우치트리엔날레(2010), 에치고츠마리트리엔날레(2012) 등이 계속해서 새로 등장했다. 제대로 된 전시공간이나 문화적인 기반을 갖춘 경우도 있지만, 기반이

1995년 창설행사부터 현재까지 광주비엔날레 역대 행사 포스터

부실할 경우 도시 곳곳의 이용 가능한 크고 작은 공간들을 연결해서 '비엔날레'라는 이름으로 국제현대미술전을 열면서 도시 문화정책을 펼치거나 지역문화축제의 장으로 활용하기도 했다.

비엔날레가 만들어 온 것

비엔날레의 성격이나 구성 요건에 대한 징해진 규정은 없다. 이 때문에 '비엔날레'라는 이름이나 형식만 따를 뿐 지역 기반의 격년제 미술문화축제로 운영되는 곳도 적지 않다. 당대 미술의 역동적인 현장이면서, 시각예술의 진화와 확장을 우선하거나, 국제적인 미술문화 행사를 통해 도시문화의 변화와 발전을 꾀하기도 하고, 미술행사를 주 메뉴 삼아 지역 문화축제나 관광산업과의 연계효과를 노리는 곳들까지 개최 목적과 지향가치들이 많이들 다르다. 비엔날레 개최효과는 개최 도시나 국가, 아시아권 등 지리적 영역, 현대미술 또는 시각예술이라는 문화적 범주, 시민문화·인류문화 같은 인문·사회적 관계 등 추진 주체가 집중하는 방향이나 기대치에 따라 진행과정과 결과에서 많은 차이를 보여준다.

1) 실험적 매체와 형식, 담론 확장으로 현대미술을 다변화시키다

1990년대 중반 사회·문화적 변동기에 창설된 광주비엔날레는 광주는 물론 한국 현대미술과 국제무대가 직접 접속하면서 세상을 넓혀가는 신개념의 창작 해방구이자 문화 발신지로써 시대변혁의 동

력을 제공했다. 기존 미술개념과는 전혀 다른 파격과 실험정신, 대사회적 메시지를 자유로운 소재 선택과 대담한 시각문화 형식으로 펼쳐내기 때문이다.

매회 인류사회와 국제 미술문화계의 주요 이슈를 대주제로 내걸고 설치와 첨단매체, 미디어영상 등 다양한 시각언어들을 통해 '진보적 광주정신'과 '혁신의 비엔날레정신'을 뚜렷이 드러내고자 했다. 인식의 경계, 동양성과 아시아성, 대안 공간, 생태환경, 스펙타클 정치학, 시각이미지, 공존, 자기혁신 등 동시대 인문·사회적 이슈와 비전을 제시하는 주제전과 학술행사, 동반프로젝트와 함께 '국제 큐레이터코스'를 비롯한 교육프로그램, 매호마다 특집주제를 다룬 인문 시각예술 전문지 『NOON』발행 등 시대문화의 방향을 탐색하며 이를 실천으로 옮겨내는데 집중해 온 것이다.

그 파급효과는 현상적인 것뿐 아니라 당장 드러나지 않는 비가시적인 부분도 적지 않다. 행사의 준비과정, 거대 에너지가 회오리치는 현장, 전시·학술·이벤트·참여·공유의 장들을 통해 만들어지는 유·무형의 산물들, 문화와 예술의 또 다른 지평을 여는 작업들이 주기적으로 이어지면서 시대문화와 세상과 사람을 바꿔 가는 것이다.

2) 예술의 공공영역 확장으로 문화에 대한 시각과 인식을 바꾸다

광주비엔날레는 전시의 기획과 구성에서 '실험정신'과 '혁신성'을 적극 추구한다. 형식은 낯설고 주제와 메시지를 비중 있게 다루다 보니 일반 대중은 난해하고 부담스러워 한다. 그러나 한편으로

는 관념의 틀을 깨고 창의적 상상력을 자극하면서 예술창작자와 문화활동가, 청소년, 신선한 문화 자극을 원하는 신문화 탐구자들에게 2년마다 주기적으로 문화적 갈증을 해소하는 기회를 만들어 주기도 한다.

아울러 주 행사장인 중외공원과 비엔날레 전시관 외에 시내 크고 작은 미술관·갤러리는 물론 5·18자유공원, 남광주 폐선부지, 지하철 역사와 전동차, 대인시장, 일곡동·산수동 지역커뮤니티센터 등 삶의 현장을 찾아 전시를 연결하기도 한다. 주제전 분산배치와 동반프로젝트, '나도 비엔날레 작가' 같은 시민참여프로그램들로 비엔날레의 무한성과 현실성에 대한 이해를 높였다. 단지 행사장소의 분산·연계뿐만 아니라 작품 제작이나 준비·운영과정에서 참여와 공유 폭을 넓혀가면서 공공미술 이상의 문화활동 활성화를 이끌어 가는데 의미를 둔다. 또한 이를 바탕으로 다른 예술분야나 각종 민·관 사업들과 동반효과를 높이려는 새로운 시도들도 계속하고 있다. 시민과 관람객들은 예술적 실험과 상상의 무한지대이면서 도시문화를 바꿔 가는 공공프로젝트로서 비엔날레 효과를 누리고 있는 것이다.

3) 도시와 국가의 국제적 브랜드 이미지를 상승시키다

광주의 도시특성과 여건 속에서 광주비엔날레가 추구해 온 차별화와 저돌적 약진은 한국을 국내외 현대미술의 주요 거점으로 성장시키는데 큰 힘을 발휘했다. 국제적인 문화 인프라가 열악한 지방도시에서 매회 야심차게 시도한 기획행사에 대해 '아트인아메리

카', '뉴욕타임즈', '가디언' 등 해외 유명 매체들이 큰 관심과 격려를 보내주었다. 또한 김달진미술자료박물관이 전문가 대상으로 실시한 설문조사에서 20세기 가장 영향력 있는 전시(2015. 8)로 광주비엔날레 제 1, 2회가 선정됐다. 이처럼 광주비엔날레에 대한 국내외의 긍정적 평가들로 행사의 국제적 위상도 높아지고 도시나 국가의 브랜드 이미지도 향상되면서 작가들의 해외 활동에도 힘을 불어넣었다. 더불어 이를 문화성장 동력으로 삼으려는 정책사업과 민·관 문화예술계 연계행사들이 이어지고 있다.

4) 국책사업인 '아시아문화중심도시 조성사업'의 토대를 제공하다

광주비엔날레의 브랜드파워를 활용해 광주를 국제 문화도시로 발진시키는 국책사업이 '아시아문화중심도시 조성'이다. 사업의 출발은 2004년 제5회 광주비엔날레 개막식에서 노무현 대통령이 광주를 '아시아문화수도(아시아문화중심도시로 변경)'로 선포하면서

아시아문화중심도시 조성사업의 거점으로
옛 전남도청 터에 들어선 국립아시아문화전당

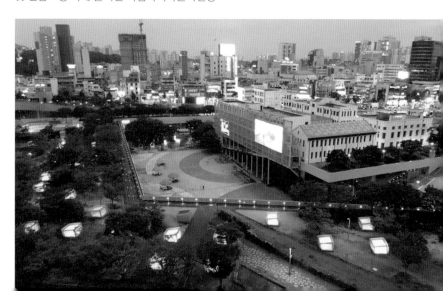

시작됐다. 광주를 큰 권역별로 교육·생태·시각미디어·전승문화 등 7대 지구(2018년 5대 지구로 조정됨)로 특성화해 도시 전체가 아시아문화의 허브로 거듭나게 한다는 구상이다. 그 거점이라 할 국립아시아문화전당이 2014년 11월에 개관했고, 현재 문화창조원·문화정보원·어린이문화원·민주평화교류원·예술극장 등 5개원이 분야별 사업을 진행하고 있다. 특별법에 따라 2023년까지 남은 사업 기간이 길지 않지만(2018년 특별법 제정으로 5년 연장됨) 집중력을 발휘해서 광주비엔날레와 더불어 광주를 국제문화 플랫폼으로 거듭나게 하는 양 축으로 기대를 받고 있다.

5) 미술을 통한 지역경제 활성화를 위해 '광주디자인비엔날레'의 기틀을 다지다

광주비엔날레의 국제적 위상과 브랜드 이미지를 활용해 도시문화와 지역 디자인산업을 진흥시키고 이를 통해 경제적 파급효과까지 일으키자는 취지로 2015년 광주광역시가 광주디자인비엔날레를 창설했다. 디자인페어나 디자인위크 등 이미 기반을 다진 여러 디자인 관련 행사들도 많았다. 하지만 광주비엔날레가 추구해 온 실험정신과 미래지향적 제안과 더불어 디자인과 생활·산업·문화의 융합을 모색하며 국제 디자인비엔날레로서 선도적인 위치를 다졌다. 첫 회부터 2013년 제5회 행사까지는 광주비엔날레 재단에서 주관을 맡아 국제적인 기반을 갖추었고, 이후 광주디자인진흥원이 운영을 맡고 있다.

광주디자인비엔날레 창설행사를 기념하여 광주광역시청 앞에 설치된 알렉산드로 맨디니의 〈기원〉(2005), (재)광주비엔날레 주관으로 2010년 첫 장을 연 '아트광주'

홀수 년마다 열리는 이 디자인비엔날레와 연계하여 디자인 미학과 문화적 가치를 새롭게 열기 위한 국제디자인 전시·학술·동반 프로그램들이 펼쳐진다. 다만 광주라는 지역으로만 보면 세계무대에서 통할만한 디자인 콘텐츠 개발 여건이나 그 성과물을 연계시켜 활용할만한 산업인프라가 부족한 건 사실이다. 매회 디자인분야는 물론 사회·문화적 기여도를 높일만한 주제와 행사구성, 공유 확대에 주력하면서 지역을 넘어 글로벌 디자인플랫폼으로서 수많은 디자인행사와 차별성을 분명히 하고 있다.

6) 지역 미술시장 활성화를 위한 '아트광주'의 기반이 되다

광주의 오랜 미술전통이나 활발한 창작활동과 더불어 광주비엔날레의 높은 국제적 위상에 비하면 정작 개최지 광주미술의 선순환을 위한 유통구조는 기본토대조차 부실했다. 이런 창작과 유통의 불균형을 해소하기 광주광역시가 2010년 '아트광주(광주국제아트페어)'를 창설했다. 광주비엔날레의 국제적 위상과 네트워킹, 행사실행 노하우를 활용해서 미술시장 불모지를 새롭게 일궈보자는 의도였다.

그러나 짧은 준비기간과 국제행사 실행력이 급선무여서 광주비엔날레 재단에 인큐베이팅 차원에서 첫 회 주관을 맡겨 본연의 비엔날레와 함께 두 행사를 힘들여 치러냈다. 이후 순수 실험적 창작·교류의 장인 비엔날레와 상업적 수익성을 위주로 하는 아트페어의 성격이나 사업목적의 괴리 때문에 광주문화재단으로 이관되었다가 다시 미술협회로 주관처가 바뀌었고, 최근에는 사업자 공모 용

역으로 바뀌었다.

　대개 아트페어를 주도적으로 운영해야 할 전문 상업화랑부터가 미미한데다가, 주요 갤러리나 콜렉터, 예술애호가들을 끌어들일 만한 유통기반이 취약한 것이 오래 묵은 난제이다. 따라서 높은 사업성과로 주목받는 미술시장들과는 비교할 수 없지만, 그럼에도 불구하고 다양한 미술작품을 자유롭게 감상하고 작품가격을 봐가며 흥정도 붙여볼 수 있는 미술축제 같은 장터로 운영하고 있다.

7) 해마다 '광주폴리' 조성으로 지역 문화자산을 쌓다

　광주비엔날레의 국제적 브랜드 이미지를 활용해 도시 문화자산을 만들어보자고 시작한 것이 '광주폴리' 조성사업이다. 도시의 역사·문화적인 공공장소나 주요 공간에 예술성과 기능성을 가진 랜드마크 같은 소규모 건축조형물을 해마다 제작·설치해 가는 것이

승효상 총감독의 기획으로 옛 광주읍성터를 따라 조성된 '광주폴리 Ⅰ' 중 후안 헤레로스의 〈소통의 오두막〉, 광주 장동교차로

2011년 제1차 광주폴리 프로젝트로 설치된 김세진의 〈열린 장벽〉, 광주세무서 앞

다. 2011년 제4회 광주디자인비엔날레 때 건축가인 승효상 총감독이 제안형식의 프로젝트로 선보인 것을 광주광역시가 장기사업으로 채택하고 광주비엔날레 재단이 계속 실행을 맡아 10여 년 째 추진해 오고 있다.

1차 사업은 일제강점기 초기에 사라진 광주 읍성터를 따라 '역사의 복원'을 주제로 '소통의 오두막(장동교차로)', '광주사랑방(아시아문화전당 옆)' 등 10개의 폴리를 만들었다. 2차 사업은 '인권과 공공 공간'을 주제로 광장과 공원 등 도시의 열린 공공장소에 8개를 설치했다. 3차 사업은 '도시의 맛과 멋'을 주제로 국립아시아문화전당 옆과 충장로·산수동 등지에 11개를 조성했다. 이들 각 광주 폴리의 특성에 따라 거리음악회, 문화이벤트, 만남의 장소이자 보행자 휴식공간 등으로 활용되고, 전담 도슨트가 안내하는 '폴리투어'를 운영하고 있다.

8) '광산업' 진흥정책과 '유네스코 미디어아트 창의도시'의 토양을 제공하다

'빛고을'이라는 이미지를 도시 전략산업과 결합시킨 '광산업'을 진흥시키고, 이를 첨단 현대미술과 연계해 동반 상승효과를 높이기 위한 미디어아트 육성사업도 광주의 특성화된 문화사업이다. 광주비엔날레 초기부터 각종 첨단매체와 전자기술들을 활용한 기발한 작품들이 소개되면서 작가나 시민들이 미디어아트에 신선한 자극과 호기심을 갖게 되었다. 도시정책과 문화변동을 토대로 시각이미

지나 디지털기기들이 일상화된 요즘의 문화현상을 예술과 산업과 접목시켜 도시의 성장 동력으로 삼으려는 것이다.

이에 따라 2012년부터 해마다 광주광역시 주최로 광주미디어아트페스티벌이 열리고, 2014년 11월에는 유네스코 미디어아트창의도시로 지정되기에 이르렀으며, 2017년 2월에는 광주문화재단이 광주미디어아트플랫폼을 개관했다. 2022년에는 광주시립미술관 산하 광주미디어아트플랫폼 G-MAP이 개관했다. 또한 미디어 매체를 적극 활용하는 작가들이 국내외를 오가며 영상미디어와 디지털 신소재를 적극 활용한 작업들을 선보였다. 이이남·진시영·박상화·신도원 등 전문작가들의 활동과 더불어 '광주빛예술연구회', '솔라이클립스', '미디어X', '비빔밥', '빅풋' 같은 복합매체그룹들이 결성되기도 했고, 꾸준히 새로운 모임이 등장하며 활동들을 이어가고 있다.

9) 최초 '세계비엔날레대회' 개최로 국제 비엔날레의 거점이 되다

2012년 제9회 광주비엔날레 기간에 광주에서 '세계비엔날레대회(2012.10.21~10.25, 김대중컨벤션센터 등)'를 개최했다. 이는 1895년 베니스에서 '비엔날레'가 시작된 이래 120여 년 만의 첫 국제 총회 같은 행사로 세계 곳곳의 비엔날레 대표나 운영자, 전문활동가, 관계자 360여 명이 광주에서 한자리에 모였다. 광주비엔날레재단의 기획과 주관으로 5일 동안 각 비엔날레의 배경과 운영현황에 대한 사례발표, 대표자회의에 이어 같은 시기에 열리고 있는 광

주·서울·부산 비엔날레 현장탐방 등의 일정을 진행했다. 참여자들은 무엇보다도 너무나도 다른 개최 배경과 행사구성, 운영 여건들을 알게 되었고, 비엔날레의 역할과 비전에 대한 공동모색의 자리가 되었다는데 공감했다.

따라서 광주대회를 계기로 연대와 교류를 지속해 나갈 필요가 있다는 결의가 이루어졌고, 이듬해 3월 아랍에미리트 샤르자에서 '세계비엔날레협회'가 발족했다. 초대 회장은 첫 대회를 성공리에 치른 광주비엔날레 재단의 이용우 대표이사를 선임하고, 사무국도 회장의 활동을 효과적으로 보좌할 수 있도록 광주로 결정했다. 비엔날레 종주국을 비롯해 유수 비엔날레와 활동가들이 밀집한 유럽이 아닌 아시아의 후발주자 광주가 국제무대에서 그 위상과 역할을 인정받은 셈이었다. 이후 협회는 세계 주요 비엔날레 현장을 찾아 이사회와 총회, 포럼 등을 개최하며 비엔날레의 현재와 미래를 함께 연결시켜 가고 있다.

세계 비엔날레 역사 120여 년 만에 처음으로 (재)광주비엔날레 주최로 광주에서 열린 '세계비엔날레대회' 사례발표 후 토론마당과 비엔날레대표자회의 (2012.10월, 김대중컨벤션센터)

10) 청년작가 성장과 문화 전문인력 양성의 산실이 되다

비엔날레가 시작된 초기에는 낯설고 이질적인 문화에 대한 경계심과 거리감을 숨길 수 없었다. 하지만 2년 주기로 색다른 세계를 접하면서 반응들도 달라지고, 점차 미술 문화계에 여러 파장들을 만들어냈다. 특히 관념의 틀이 굳어진 기성세대보다는 성장기 청소년과 수업기 전공자들에게 더 큰 영향을 주어 이후 세대문화에서도 뚜렷한 차이가 나타났다.

비엔날레 전시에 직접 참여할 수 있는 기회는 극히 제한적이더라도 출품작품 광주현지 제작과정이나 전시공간 작품설치에 참여하기도 하고, 도슨트나 행사요원으로 참여하면서 직간접적인 학습의 장이 되기도 했다. 국제적인 작가들의 주제 해석이나 표현형식, 최첨단 매체 작품들을 가까이에서 접하면서 그 자극과 성찰을 토대로 청년미술의 주역으로 성장하게 되고, 국내외에서 활발한 활동들을 넓혀갔다. 2012년부터는 '포트폴리오 리뷰' 전시를, 2016년에는 월례 '작가 스크리닝'과 '작품 포커스'를 청년작가 지원프로그램으로 운영하면서 이들 청년세대와의 직접적인 접점을 넓히기도 했다.

한편으로 광주비엔날레라는 대형 국제행사는 최첨단 시각예술 전시, 공공프로젝트, 학술행사, 공연·이벤트, 홍보·마케팅, 문화경영, 회장 운영 등 여러 분야 수많은 일들이 함께 엮어 운영된다. 이 과정에 직간접으로 참여한 많은 이들이 현장경험을 토대로 여러 미술문화 현장에서 주역들로 활동했다. 2001년부터 2003년까지 각 기별로 3개월씩 운영한 '비엔날레 미술영상대학', 주제강연과 토론

형식의 '비엔날레 포럼', 2002년 제4회부터 시작한 도슨트제도의 수개월에 걸친 학습과정과 현장활동, 2009년부터 매회 개막전 4주씩 신진기획자 양성프로그램으로 진행한 '국제큐레이터코스', 주

2016년 광주비엔날레 국제큐레이터코스 참여자들이 지역작가 리서치 중 박인선 작가의 작업실을 찾았다.

지역 청년작가들을 대상으로 한 [포트폴리오 리뷰전(무각사 문화관)]에서 조현택의 카메라 옵스큐라 작품 〈빈방〉

로 방학기간을 이용한 국내외 대학생들의 인턴십 프로그램 등이 그런 예들이다.

비엔날레가 이루어야 할 것들

최근에도 새로운 비엔날레는 나라 안팎에서 계속 생겨나고 있다. 이 가운데는 비엔날레의 기본 성격과 가치가 무엇인시, 최소한 갖춰야 할 함량까지 의구심을 갖게 하는 행사들도 있다. 더러는 지자체의 정책적 필요에 따라 대외 문화이벤트 미술축제쯤으로 비쳐지기도 하는데, 개최요건과 고유한 특성이 분명치 않은 채 국제행사 모양새만 짜깁기하여 비엔날레를 남용하는 경우도 적지 않다.

물론 지역에 중점을 두면서도 일본의 '에치코츠마리'나 '세토우치 트리엔날레'처럼 지역의 역사·문화 공간이나 삶의 현장들과 밀착된 기획과 주민들의 다양한 참여로 호평을 받는 행사도 있다. 사실 많은 비엔날레들이 시내 여러 장소를 연결해서 필요한 행사공간을 확보하면서 이와 함께 도시와 밀착된 문화관광 효과를 높이기도 한다. 현시대의 문화 다양성이나 예술의 대 사회적 기여와 역할을 무엇으로 규정할 수는 없다. 하지만 단지 전문화되어 보이는 국제행사로 포장하기 위해 '비엔날레'라는 이름을 붙이기보다는 행사 본연의 지향 가치와 특성과 기능을 되짚어 볼 필요가 있다. 기존 주요 비엔날레들도 새롭고 특별한 무엇이 채워지지 않으면 식상해 하는데, 행사개최에만 우선할수록 비엔날레에 대한 피로도는 높아지기 때문이다.

광주비엔날레는 국제적 위상이 높아지면서 기대감도 함께 상승해 왔다. 무엇보다 '광주'라는 개최지 도시 특성을 반영한 첨단 시각예술 현장이면서 동시에 인문·사회분야와 연계망을 넓혀가고 있다. 20여 년간 쌓아온 국내외 위상과 내부 경험을 바탕으로 민관협력체제(재단법인광주비엔날레, 광주광역시 공동주최)에 의한 안정된 조직운영이 밑바탕 된 것이다. 또한 285억 원의 기금과 더불어 매회 40% 선을 충당해온 자체재원 조달력, 20~30대 젊은 세대 중심의 명확한 고객층, 국립아시아문화전당이나 광주문화기관협의회 등 연계·협력할 수 있는 파트너 등은 행사운영에 긍정적인 힘을 보태주었다.

그러나 실험성이 강한 전문 예술행사이다 보니 대중의 소통과 참여에 한계가 있고, 국제행사이면서도 이를 뒷받침해주는 도시의 문화인프라나 중장기 정책적 지원은 미흡했다. 국제적인 위상에 우선하다 보니 지역사회와의 밀착이 부족한 경우도 있었다. 또한 문화향유나 관람형태의 변화에 따라 전시공간의 편의성과 부수적인 서비스프로그램을 대폭 개선해야 하며 언제든 비엔날레를 찾을 만한 상시 참여공간과 프로그램을 갖춰야 하는 과제도 안고 있다. 그러나 무엇보다 큰 부담은 재원조달 문제다. 대중적인 문화행사가 아니다 보니 행사를 통한 재원확보는 한계가 있음에도 자립경영을 주문하며 국비지원은 일몰제로 대폭 감액시키고, 경기침체와 장기 저성장으로 민간부분 후원도 축소되고, 저금리가 지속되면서 기금이자 수입이 줄어든 것도 경영상의 과제다.

따라서 이 같은 상황을 타개할 겸 광주비엔날레 창설 20주년을 계기로 재단운영과 행사추진에 전기를 마련코자 했다. 2013년부터 내부 TF 운영과 외부 연구용역을 병행해서 재단경영을 중심과제로 발전방안을 연구하고, 2014년 10월부터 이듬해 2월까지 각계 활동가들의 객관적 시각으로 비엔날레를 진단하고 개선과제를 모으는 혁신위원회 활동도 있었다. 이들 안팎의 연구 결과와 제안을 토대로 2015년 4월에 '광주비엔날레 재도약을 위한 발전방안'을 발표하면서 재단경영과 행사운영에 변화를 갖고자 했다. 비전으로 '창의적 혁신과 공존의 글로컬 시각문화 매개처'를 내걸고, 4대 정책목표로는 '국제적 위상정립과 차별성 강화', '효율적이고 안정적인 재단 경영기반 구축', '대외 네트워킹 활성화로 소통협력 체제 강화', '개최지 랜드마크 및 문화진흥 발신지 역할'을 설정했다. 또한 이를 실행하기 위한 20개 실천과제를 정해 단기·중기·지속사업 등 단계별로 사업에 반영하고자 했다.

　　광주비엔날레는 역사가 쌓이는 동안 한국을 대표하는 국제 미술행사이면서 비엔날레 무대에서도 국제적인 선도그룹으로 평가받을 만큼 성장했다. 국내외 미술전문가나 작가, 주요 인사, 전공학도들이 광주를 찾아오고, 그 기회에 다른 미술공간이나 문화공간과 미술현장을 돌아보기도 한다. 또한 광주 도시문화는 물론 행사를 접하는 관람객들의 반응도 많이 달라졌다.

　　초기에 비해 개최이유, 재원조달, 파급효과에 대한 생각들과 문화를 즐기는 방식에서도 많은 변화가 나타났다. 국제적인 브랜드 파워

를 인정하면서 실제 행사현장에 직접 참여하고 느끼고 공유하려는 자발적 움직임들이 늘어났다. 느리긴 하지만 낯설고 실험적인 것에 대한 반응과 수용태세, 창의적 문화에 대한 관심과 향유의 정도가 훨씬 달라지고, 이런 인적 자원이 우리 사회와 문화현장의 저력으로 축적됐다. 경제적 여건이나 국제문화 인프라는 여전히 힘든 외적 환경이지만 급속하게 변화하는 현대사회 속에서 교감과 소통을 넓히고 공존공유의 문화가치를 키워가고 있는 것이다.

결국 비엔날레가 지향하는 기본가치는 시각예술을 주요 매개체 삼아 우리 시대의 창의적 정신문화를 일구는 것이다. 단지 국제 현대미술 전시회로서만이 아닌 세상의 주요 이슈와 과제에 관한 다양한 관점을 열고 제안들을 모아내어 폭넓은 공론의 장을 만들어 간다. 또한 국가와 도시와 시민들의 문화적인 환경과 여건들을 진흥시켜 가는 일인 만큼 비엔날레와 시대문화와 시민과 도시문화정책이 함께 성장해 가는 촉매제이자 동력으로 작동했으면 한다.

3-4. 광주 미디어아트 둘러보기

시대 변화와 지역미술의 확장

광주·전남의 근·현대미술에서 두드러진 특징은 자연교감과 감흥이다. 단지 바라 본 풍경이나 외부 대상소재의 묘사보다는 이를 내적 감성으로 품고 우려내어 흥취興趣를 화폭에 펼쳐내는 것이다. 산수풍광의 일부일지라도 이를 통해 자연 본래의 성정과 교감하며 시심詩心과 흥취를 불러일으킬 수 있는 회화로써 외적 형상의 사실묘사와는 다른 사의似意의 화격을 추구한 것이다. 조선말부터 근대기까지 이어지는 호남 남화의 자연교감과 감흥 위주의 작화태도는 서양화 쪽에서도 크게 다르지 않다. 자연에서 느끼는 내적 감흥을 활달하고 생동감 넘치는 필치로 풀어낸다는 점에서 호남남화의 주 소재나 그 자연을 대하는 태도에서 유사성이 있기 때문이다.

이런 근대 호남화단의 특징은 불과 30~40년 전까지도 지역미술

의 주된 화풍으로 대세를 이루었다. 그러나 1980년대 격랑의 시대에 이른바 '오월미술'이라 일컫는 미술의 사회현실 참여의식 확산과 1980년대 후반부터 유입되기 시작한 '포스트 모더니즘'의 파격과 일탈의 자유로운 창작실험들로 기성 화단이나 정형양식으로부터 벗어나려는 욕구들이 분출됐다. 예술의 본질적 가치나 그 역할에 대한 고뇌가 커지고, 1990년대 들면서 현대미술 전반에 걸친 일대 변혁기의 진통이 거세어지면서 미술의 개념이나 표현세계들에서 급격한 변화가 일어난 것이다. 은사나 선배세대들의 집단화된 지역 정형화풍이나 답보적 예술의식은 변화하는 시대문화와 미술현장과 크게 동떨어진다고 여기게 되었다.

특히 1990년대 초반에 신진·청년세대 작가들의 수많은 미술모임들이 동시다발로 결성되고, 일본, 중국, 미주, 유럽 등지 해외유학이 급증했다. 재료나 형식, 예술개념에서 전형의 탈피가 두드러졌다. 유학으로 다양한 현대미술을 접하게 됨으로써 예술에 대한 인식도, 세계를 보는 시각도 전혀 달라진 경향들이 나타났다. 저돌적인 형식과 매체를 활용한 설치작업들이 많아졌다. 틀에 박힌 화폭이나 전시장을 벗어나 조형공간 개념이 확대되고, 거리나 일상공간에 공공미술이나 프로젝트 현장작업을 펼쳐내면서 일반 시민들의 미술에 대한 인식과 문화감각도 점차 바뀌었다. 거기에 광주비엔날레가 파격의 예술개념과 매체의 다양성, 광주정신을 담아내는 전혀 새로운 방식의 리얼리즘을 선보이면서 현대미술의 개념과 다양성이 훨씬 폭넓어졌다.

따라서 과거 전통 화맥이나 지역화풍이라는 집단양식에서 벗어나 개별 예술세계로 분화현상을 보이면서 작품세계도, 전시장 풍경도, 활동하는 양상도 과거의 기성세대와는 전혀 다른 모습으로 지금의 시대와 세상 현실들을 그려내고 있는 것이다.

　　30여 년 광주비엔날레 역사와 더불어 성장기와 미술 수업기를 보낸 '비엔날레 키즈'들의 본격적인 등단과 활동은 지역 미술문화를 크게 바꿔 놓았다. 과거 전통사회를 기반으로 한 정형화풍 대신 당대 시대현실과 문화감각을 우선하는 독자적 회화세계들과 조형언어, 설치유형들로 다원화시켜가고 있다. 감각적 영상매체들이 문화환경을 뒤덮는 속에서 미술의 보다 확장된 현실감각 접속을 위해 영상매체나 전자기기를 도입하기도 했다. 또한 과학기술과 예술을 결

[제9회 탈이미지전(1994)]에서 신창운의 〈Mas-Media-Sex〉

합하거나 일상과 예술의 접목방식을 다양하게 모색하면서 첨단 전자문명시대 예술의 신세계를 탐구하기 시작했다. 물론 회화의 기본은 지키면서 독자적인 예술세계를 탐구하는 청년화가들도 여럿이었다. 하지만 예술의 근본에 대한 인식이나 개념, 표현의 방법과 영역에서 과거와는 세대문화가 사뭇 달라져 있는 것이다.

전자매체시대 뉴미디어아트

미디어아트는 과거 화폭 위의 평면회화나 비디오아트와는 전혀 다르게 사용하는 매체와 표현형식에서 영상 미디어와 디지털 전자기술의 결합이 두드러진다. 화폭에 담긴 하나의 이미지에서 벗어나 고정되지 않은 영상효과와 색다른 시각예술로서 빛의 연출, 실험적 사운드의 결합, 일반 3D·4D와는 다른 전자기술력의 활용으로 작품의 시·공간을 확장시킨다.

사실 광주에서 미디어아트 분야는 새로운 매체나 형식의 확장을 추구하는 작가들의 창작욕구와 광산업 특화전략, 시각예술 특성화라는 광주시의 정책적 기대가 결합된 분야다. 예술과 전자기술과 문화산업을 접목해 다른 관련분야까지 다각도로 융·복합해 미래지향적 창작세계와 도시문화자산을 육성하려는 목적이 내재되어 있다.

1990년대 초부터 일부 신진작가들의 전시에서 실험적인 설치방식으로 브라운관TV 모니터나 스크린 투사형식으로 영상매체를 일부 선보였다. 이후 1995년 시작된 광주비엔날레에서 다양한 영상·

이이남, 〈미디어병풍산수〉, KIAF 2007, COEX

박상화, 〈무등판타지아〉, 2016,
수제 스크린에 3채널 영상설치, 광주시립미술관

설치와 미디어아트 작품들이 소개되면서 젊은 세대의 전자매체에 대한 호기심이 더해졌다. 초기의 비디오영상이나 화면 투사방식에서 점차 컴퓨터 프로그램이나 디지털기술이 결합되는가 하면, 사물이나 건축물 외관 맵핑, 홀로그램, 쌍방소통형 시스템, VR·AI 결합 등으로 진화해 가는 흐름을 보인다.

가령 광주를 대표하는 국제적인 미디어아티스트로 성장한 이이남은 초기 설치와 빛의 결합효과 클레이애니메이션 작업 등을 거쳐 컴퓨터영상이미지 작업으로 발전시켜 나간 경우다. 특히 동서양의 고전이 된 명화들을 차용해 동영상 화면의 현대회화로 변환시켜내는 그의 작업은 대중적 친숙함과 흥미를 이끌어 인기작품이 됐다. 최근에는 자신의 DNA를 분석하고 데이터화한 것을 전자영상에 결합해 낯익은 폭포나 파도 이미지로 연출해내기도 하면서 실험적 확장을 이어가고 있다.

진시영은 퍼포먼스와 미디어아트를 결합시키는 초기 작업에서 시작해서 미디어아트와 회화를 결합한 신비로운 빛과 색의 예술을 펼쳐낸다. 그리고 현대무용의 무대미술과 융합시키거나 곡면모니터, 대형 건축물의 벽면 등에 이미지 투사시키는 등 변신시키는 미디어파사드 작업 등을 선보인다. 매체의 기술적인 영상효과에 집중하는 박상화는 애니메이션영상 기법을 응용한 가상공간의 변화나 수제 스크린 영상효과를 탐색하면서 관객참여형 공간연출을 시도하고, 정선휘도 특수 개발한 패널과 LED빛 프로그램으로 서정적인 회화작업에 시적 감성을 돋우어낸다.

나명규는 초기 입체설치에 영상을 가미하던 작업에서 사진과 비디오아트를 중첩시킨 영상작업을, 정운학은 입체조형물을 이루는 사진필름에 빛을 투사해 동영상에 착시효과를 내거나 설치작업을 꾸미기도 하고, 빛의 나무를 만들기도 한다. 거대한 스케일에 은유적 메시지를 결합한 설치작업으로 등단부터 두각을 나타냈던 손봉채는 여러 겹의 투명판 레이어 그림들을 중첩시켜 2차원의 평면성에 깊이를 부여한 입체회화를 만들어낸다. 신도원은 비정형 추상회화를 허공에 띄운 듯한 입체회화 영상작업을, 조용신은 퍼포먼스와 영상작업을 결합하기도 한다.

이들 외에도 김명우·임용현·이성웅·문창환·박세희 등 서로 영상투사나 홀로그램, 다큐형식 영상연출, 영상과 레이저빛을 결합한 공간여출 등 각기 다른 형식과 매체로 독자적인 미디어아트 작업들을 탐구하고 있다.

미디어아트와 도시문화 연계

미디어아트는 다양한 이미지의 전개로 불러일으키는 흥미로움, 전자매체이자 선명한 시지각 효과가 주는 첨단문화의 자극성 등으로 현대미술의 선도적 분야처럼 여겨진다. 그럼에도 불구하고 회화가 주류인 광주미술계에서 그 촉각적 화필작업과는 다른 기계적 작동방식이 갖는 정서적 이질감 때문인지 미디어아트가 그렇게 활발한 편은 아니다. 이를 전문으로 하는 작가도 지역미술계 전체로 보

2010년 대규모 미디어아트 기획전으로 열린
[디지페스타(비엔날레전시관 1, 2관)]

2014년 [제3회 광주미디어아트페스티벌], 광주공원 앞 광주천 일원

면 상대적으로 많지 않은 편이다.

　따라서 개별적인 탐구작업들이 갖는 현실적 한계들, 이를테면 신소재 정보나 필요한 기술력의 확보, 그에 따른 재원조달 문제, 작품 발표나 작업실행 기회의 마련 등에서 서로 간의 연대가 필요하기도 할 것이다. 그와 함께 예술영역과는 다른 기대가 앞선 관련 업계나 도시문화정책에서 이들 활동을 활용하고자 하는 관심을 보이기도 한다. 빛고을 광주의 전략산업인 광산업과 예술을 결합하기 위해 2009년 결성된 '빛예술연구회'도 이런 경우다. 그러나 예술과 산업, 정책당국 간 서로 다른 기대치들의 불합치로 이듬해 한 차례 전시회 이후 더 이상의 활동은 없었다. 또한 시대변화에 맞춰 광주에서 이 분야를 활성화시켜 보겠다고 기획한 '2010디지페스타'가 비엔날레전시관에서 꽤 규모 있게 치러졌으나 운영여건 한계로 뒤를 잇지 못했다. 그런 외적 관심사들과 다르게 작가들끼리 연대하여 결성한 '솔라이클립스(2010)', '그룹R.G.B(2019)' 같은 그룹 결성이

있지만 활동이 그리 활발한 편은 아니다.

이런 상황에서 미디어아트분야가 일반 시민사회와의 연결통로를 공식화한 것은 '광주미디어아트페스티벌'과 '유네스코 미디어아트창의도시' 지정에 따른 정책적 지원사업에 의해서였다. 광주시의 미디어아트 특성화 지원사업으로 2012년 시작된 '광주미디어아트페스티벌'은 이 분야 활동을 촉진시키는 계기로 기대를 모았다. 첫

2019년 [제8회 광주미디어아트페스티벌], 국립아시아문화전당 창조원 앞 개막식에서 진시영의 미디어아트 맵핑영상

해와 이듬해 옛 전남도청 앞 광장을 주 무대로, 다음 회는 광주공원 앞 광주천변에서 시민참여의 장으로 펼쳐졌다. 그러나 매체나 기기의 특수성과 옥외 행사임에도 턱없이 적은 예산과 짧은 기간, 월드컵경기장이나 빛고을시민문화관 지하 등 행사장소의 문제로 대중의 큰 호응을 얻지는 못했다.

2014년 '유네스코 미디어아트창의도시' 지정은 관련 분야에 또한 번의 도약대가 됐다. 광주의 광산업과 미디어아트 연계사업, 미디어영상매체를 비롯한 실험적 창작 교류무대로 광주비엔날레 개최 등의 기반을 국제기구로부터 인정받은 것이었다. 광주 미디어아트 특성화 사업은 한동안 광주문화재단이 주관기관이 되어 거점공간을 빛고을시민문화관에 두고 관련 사업과 공간을 운영해 나갔다. 그러나 국제적인 미디어아트 선도도시로 입지를 확고히 다지기에는 사업 규모나 활성화가 부족한 편이었는데, 2022년 5월 광주미디어아트플랫폼(G-MAP)이 개관하면서 새로운 기폭제가 될 것으

[광주미디어아트플랫폼(G-MAP) 개관전], 〈디지털공명〉, 2022

양림동에 자리한 이이남스튜디오 미디어아트 상설전시관, 2021

광주과학관 옥외에 설치된 손봉채의 키네틱아트 공공조형물
〈스페이스 오디세이〉, 2020, 가능한창작관 사진

로 기대하고 있다.

　물론 미디어아티스트로 분류되는 몇몇 작가들 외에도 그동안 다져온 예술세계에 안주하지 않고 시대감각과 개성 있는 표현을 살려 독자적인 조형예술세계를 펼쳐가는 원로들과 청년작가들도 적지 않다. 이를테면 굳이 미디어아트가 아니어도 회화이든 입체조형이든 시각예술의 기본은 유지하면서 표현방식과 묘법, 재료들을 새롭게 시도하고 확장하며 독자적인 예술세계를 펼쳐가는 작가들이 많다. 이 같은 활동들이 자산으로 축적되어 가면서 지역 현대미술의 층위와 색깔들이 훨씬 풍부해져 가고 있는 것이다.

　아무튼 세상과 현실과 예술을 대하는 작가들의 의식과 시각, 전통적인 화폭뿐만 아니라 점차 확장되는 복합매체 표현방식과 과학기술의 결합, 예술작품의 사회적 관계나 활용들에 따라 시대문화는 물론 예술향유도 점차 변화될 것이다. 또한 문화예술에 대한 열린 시각과 창의적 발상, 인간과 삶을 대하는 관점의 확대는 예술계만이 아닌 지역문화의 풍부한 토양이자 미래 자산으로 축적되어 가고 있다. 끝없이 확장하는 현대미술과 지역문화가 유무형의 예술적 가치를 현실에 접목하고 꾸준히 키워가다 보면 그런 창의적인 기운들이 미래 문화저력으로 성장해 갈 것이라고 본다.

－ 양림예술여행학교 강의자료(일부, 2022)

3-5. 미술문화의 사회성과 창조성

문화의 속성과 사회적 관계

문화는 사회를 바탕으로 만들어진다. 주체와 객체, 중간자가 최소 단위 사회를 구성한다. 이들 속에서 자연스럽게 나타나거나 의도적으로 만들어지는 특정한 현상과 활동, 행동 양상들이 갖가지의 문화로 일컬어진다. 문화는 그 사회에 속한 구성원들이 같은 시기와 환경과 공간을 보다 나은 상태로 만들어 가기 위한 열린 공동체로서 가치지향의 움직임으로 나타나기도 한다. 어느 면에서는 공동의 관심사와 편의성, 유익함을 우선한 이해관계로써 집단이기주의로 표출되기도 한다. 말하자면 문화는 생성 주체와 가치기준과 지향점에 따라 수구적이거나 배타적일 수도 있고, 시대와 삶을 윤택하게 변화시킬 수도 있다. 문화가 지닌 사회적 속성이 다른 집단이나 외부자에게 긍정적 가치 면에서 선도 작용을 일으킬 수도 있다.

남도의 더불어 함께 사는 만유공생 정신을
잘 보여주는 무등산 원효사 동부도

물론 방어적 자기중심으로 나타
나는 경우도 있겠지만 사람 사는 세
상에서 흔히 볼 수 있는 현상이다.
견고하게 안착된 기성문화에 새로
운 요소가 생성되거나 초기 단계
에는 경계심과 배타적 거리감, 저
항들에 부딪히기 마련이다. 새로운
문화의 싹이나 시도는 기성집단에
어느 정도 친화력과 관심, 공감대
를 가질 수 있는가에 따라 명운이
달라진다. 낯설고, 별나고, 모난 것
들에 대한 용인과 관심, 격려, 융성
보다는 대개는 그것의 불확실성에
따른 불신과 기존 사회적 기준으로
재단하고 맞추려는 경향이 우선하
기 때문이다. 그러나 그런 통념과
풍조들을 뚫고 특출함과 가능성을
인정받기 시작하면 조심스럽게 관
심과 수용이 넓어지기 시작하고, 흡인력과 공감대가 클수록 그 사
회의 주류문화로까지 성장해 나간다.

이렇게 문화는 특정한 선도자나 능력자에 의해 씨앗이 뿌려지고
퍼져 가는 경우도 있지만 생활 속에서 자연스럽게 나타나 보편화되

무등산 원효사 동부도 지붕돌 부분의 동물 조각상들(조선 후기)

는 현상들도 많다. 생활환경에 적응하고 삶의 방식을 가꾸어가는 중
에 의도되지 않은 상태로 퍼져나가면서 구성원들 간의 공동체 의식
과 결속력을 높여주기도 한다. 말하자면 문화는 집단을 기본으로 하
기 때문에 사회적 속성을 드러내기 마련이다. 조직 또는 공동체 안
에서 통용되는 위계와 주도자 또는 주류집단이 형성되거나, 구성원
들 사이에서 관심과 역할이 각기 다르게 나타나기도 한다. 이런 관
계망들 속에서 소외자가 존재할 수도 있다. 이런 사회적 역학구조

때문에 공익성을 우선으로 하는 공공기관이나 행사 주관처가 기획한 찾아가는 미술관, 작은 음악회 같은 문화소외지역 사각지대를 찾아 문화복지를 고루 나누는 활동이 필요하다.

요즘 '문화다양성'이 이슈가 되고 있다. 종교나 정치 사회적 이념의 차이, 전쟁난민, 취업과 국제결혼 등으로 새터를 찾는 이주민들이 부쩍 늘어나면서 동서양 어디라도 새로운 유입자들로 인한 문화다양성이 사회 현안으로 부각되고 있다. 그러나 아시아권, 최소한 한국의 문화전통에서는 늘 삶의 방식과 세계관 자체가 다양성과 공존에 기본가치를 두어 왔다. 만유공생의 세계관, 범신론, 다신교, 대동세상 등 다양한 존재들에 대한 포용과 인정, 배려, 합심 협력이 공동체의 삶과 전통, 민속신앙이나 거대종교의 밑바탕을 이루었다.

노동력과 먹거리와 애경사를 함께 나누고 희노애락을 풀어가는 공생공존의 세상에서는 철 따라 때에 맞춰 한 생을 더불어 엮어가는 자연생태계의 모습이 인생사의 철리가 된다. 외지에서 유입된 낯선 이방인과 사회 속에 함께 자리하지 못하는 소외자도 이내 포용과 관심과 북돋움의 대상이 되는 것이다. 탐욕과 우월의식을 앞세우지 않는, 적어도 공동체에 해를 끼치지 않는 유입자라면 배격할 이유가 없다. 이질적인 것이나 이방인에 대한 경계심과 배타의 정도 차이는 있다. 하지만 결국 남도의 온정은 어떤 상처나 좌절과 소외도 자연질서 그대로 다 품어 안고 녹여내고 새 기운을 북돋아 한 식구로 맞아들이는 것이다.

문화 선도자로서 창조적 예술가

정체된 상황을 풀거나 굳은 땅에 새 길을 내는 일처럼 앞선 문화를 일구어 나가는 선도자는 대개 관습이나 정형에 얽매임 없이 대범한 실천력을 발휘하는 개인이나 소수인 경우가 많다. 이들에 의해 미지의 세계와 통로가 열리고, 새로운 문화의 씨앗이 불모의 땅에 뿌리 내려 활착하고 성장하면서 한 시대의 풍경이나 삶의 환경을 바꿔 놓는다. 창조적 세계를 탐색하는 예술가나 문화 선도자들은 현재를 넘어 불확실한 또 다른 세계를 찾아 나가면서 긴장과 혼돈, 부담을 기꺼이 짊어지고 한 발짝씩 나아간다. 그 길에 공감하거나 호기심 많은 동료와 문화애호가들이 늘어가면서 신생문화로서 힘을 키우게 되고 새로운 주류문화 자리를 차지하기도 한다. 특히 요즘처럼 매개 수단이 다양하고 시간과 공간의 구애를 받지 않는 시대에는 개인이나 소수의 시도라 해도 삽시간에 인지도가 치솟는 예를 쉽게 볼 수 있다.

창작을 기본가치로 삼는 예술은 본성 자체가 독창성을 중시한다. 물론 발상과 작업방식은 독창적이지만 그 활동을 통해 시대와 소통하고 기존문화에 새로운 가치를 배양시키는데 적극적인 작가들도 적지 않다. 따라서 예술이 활성화된 사회는 그만큼 다양한 문화 접촉 기회와 창의력을 일깨우는 상상력의 자극이 풍부해진다. 그에 따라 일상 삶의 문화도 자연스럽게 다양성이 공존하는 세상이 되어 가는 것이다.

낯설고 유별난 것에 대한 초기의 경계심은 본능적인 반응이다. 그

러나 새로운 요소들이 풍부하게 다양성이 활성화되려면 이질적인 것에 대한 방어적 태도보다는 관심과 포용이 필요하고, 이런 다양성이 충만한 사회적 태도가 창의적 문화를 키우는 기본바탕이 된다. 자기세계나 기성문화 또는 현재의 주류만이 전부가 아니라는 생각들이 유연할수록 창의적 시도들이 싹을 틔울 여지가 많아지고 문화현장도 활성화될 것이다. 그런 바탕에서 가능성 있는 문화실험자나 소수집단의 활동과 능력발휘도 훨씬 건강하게 성장하고 시대와 지역을 대표할 수 있는 예술가나 문화가치도 커져 갈 것이다.

시대현실 대응을 통한 지역문화의 변화

고착된 전통 때문이든, 유행을 쫓는 일시적 현상에 따라서든, 문화가 집단화되는 경우가 더러 있었다. 호남화단의 전통회화나 인상주의 서양화풍이 오랜 기간 지역의 정형양식으로 자리하면서 개인의 작품활동이나 단체전시에서 별다른 차이들을 발견할 수 없던 시절도 있었다. 그 공고한 틀만큼이나 새로운 시도나 외부요소가 파고들기가 쉽지 않았고, 창작욕이 넘쳐나는 청년작가나 신진 미술학도는 답답한 문화풍토에 좌절하거나, 기성세대 아류로 편승 적응하거나, 고달픈 길이지만 독자세계를 밀고 나가거나, 다른 바깥 세계로 이탈하기도 했다.

'예향'이라 일컫던 지역문화 전통 또는 지역양식이 뚜렷하고 정체성이 강하다는 것은 지역성을 분명하게 드러내는 긍정적인 면도 있

다. 하지만 그에 못지않게 문화예술의 정형화나 획일화로 인한 답보상태 정체와 패착, 그에 따른 안팎의 불만과 비판 또한 거세지는 요인이 되기도 한다. 그런 광주의 고답적인 문화풍토는 1980년대와 1990년대 초중반을 거치면서 급속한 해체·변화의 시기를 맞았다. 특히 시대정신의 공감대 속에서 1980년대 '오월미술'인 현실주의 참여미술이 거세게 일어나 사회현장 곳곳에서 동시대 예술의 사회적 책무를 실천하는 민족민중미술 운동이 광주와 한국 현대미술 역사에 획을 그었다. 이들은 금남로 거리와 망월동 묘역, 각종 사회집회 현장, 대학가 등 시대현실 속에서 시각매체를 활용한 선전 투쟁과 시민의식 환기에 집단의 힘을 모았다.

한편 예술이 수단화된 민중미술 또는 참여미술에 동참할 수 없으면서, 그렇다고 고답적인 기성문화를 계속해서 따르고 싶지 않은 신예나 청년작가들 사이에서 새로 유입되는 포스트모더니즘 계열로 해체추상형식이 시대조류처럼 넓게 퍼져나갔다. 30여 년 전에 전위적 청년미술운동으로 확산됐던 추상표현주의 또는 앵포르멜과 유사한 저항적 작화 태도와 자유의지에 의한 표출작업이 새로운 대체형식으로 차용된 것이다.

1980년대 말에서 1990년대 초에 이르는 격변기 소용돌이 속에서 대학생들이나 신예작가들이 새로운 돌파구를 찾아 동문모임이나 동세대 그룹들을 결성하고 그들 나름의 목소리를 내는 발표전을 잇달아 개최했다. 특히 오브제나 표현형식을 새롭게 시도해보는 거친 설치형식과 복합매체형식들로 이전의 일반적인 미술양식들과는

전혀 다른 세계를 보여주었다. 거기에 해외유학을 떠났던 신진작가들이 복귀하면서 바깥세상에서 새로 습득한 자극과 경험들을 토대로 지역미술과는 다른 형식의 작품들을 선보임으로써 문화변동에 힘을 더했다. 이들은 새로운 문화지평을 열기 위한 욕구와 의지를 모아 1993년과 1994년 연속으로 예술의 거리와 광주천에서 청년미술 대동 한마당 성격의 '광주미술제'를 펼치기도 했다.

이렇듯 새로운 문화현장의 주역으로 성장한 청년세대를 중심으로 강렬해진 시대변화의 열기와 그 실천들에 때마침 기름을 부어준 것이 광주비엔날레 창설이었다. 물론 호기심과 도전정신이 강한 청년세대이지만 자신들의 문화환경이나 학습경험, 예술관이나 취향의 문제, 인식의 범주를 벗어난 전혀 낯선 비엔날레의 세계는 경계심과 상대적 위화감을 주기에 충분했다. 새로운 창작방식에 대한 긴장된 호기심보다는 당황스럽고 혼란스러운, 나와는 거리가 먼 세계를 차라리 회피하려는 태도들도 적지 않았기 때문이다.

그러나 비엔날레라는 이식된 외래문화 형식이긴 하지만 예술의 끝없는 상상력과 의외성, 광주 오월정신과 광주정신을 다각도로 확장시키며 현실과 정치사회적 이슈에 대한 강렬한 메시지, 동시대 삶에 대한 또 다른 접근, 첨단 전자기기나 과학과 예술의 결합 등을 폭넓게 보여준 것은 이전의 전통중심 지역문화 풍토에는 큰 자극제가 되었다. 이를 통해 문화예술계와 일반시민, 청소년들에게 관념과 전형에서 벗어나 창의적인 사고와 상상을 통해 새로운 문화예술이 성장할 수 있는 변화의 계기를 만들어 주었던 것이다. 특히 이 시

오월유족 어머니들을 찾아가 함께 음식을 만들며 5·18민주화운동으로 인한 가슴 속 얘기들을 풀어내도록 하고 상처치유를 돕는 프로젝트를 연속 진행한 신예 기획그룹 '장동콜렉티브'의 〈오월식탁〉 유튜브 영상 (광주시립미술관 5·18광주민주화운동 40주년 특별전 [별이 된 사람들] 전시에서(2020.9월)

기에 학습기를 보낸 청소년과 청년들을 일컬어 '비엔날레 키즈'라고도 하는데, 이들이 문화예술 현장의 주역들로 성장하고 활동력을 높여가면서 지역문화 풍토나 특성에 큰 변화를 만들어 가고 있다.

문화 추동체로서 광주비엔날레와 그 파급효과

광주비엔날레의 지속적 개최는 확실히 한국의 현대미술, 특히 광주 지역미술에서 문화풍토 변화에 획기적인 전환점을 만들었다. 최첨단의 실험적 시각예술 국제전시회로서 개최 규모와 파격적인 전시작품, 본전시·특별전 등의 전시와 더불어 진행된 수많은 동반행

사들이 2년마다 개최되면서 문화적 충격과 자극, 세계를 보는 눈과 활동무대의 확장, 창의적 상상력을 개발하는 현장교육효과 등이 주기적으로 쌓이고, 그에 따른 지역과 세대문화, 예술개념이나 활동방식에서 큰 변화를 만들어 낸 것이다.

1995년 가을, 광주에서 대규모 국제현대미술전인 광주비엔날레가 첫 행사를 시작했다. 문민정부의 한국문화예술 진흥과 세계화·지방화 구호의 실천, 1995년 창설 100주년을 맞는 베니스비엔날레 현지에 귀한 기회로 한국관이 문을 열었다. 때를 맞춰 국내에도 국제 비엔날레를 창설하자는 움직임, 예향 전통을 계발하면서 동시에 민주주의 정통성을 승계하기 위한 5·18민주화운동 상처의 치유와 문화적 승화, 지자체 원년에 부합하게 중앙 집중 대신 지방에서 국제행사를 개최해야 한다는 지역인사들의 강력한 요구 등이 강하게 일었다. 그로 인해 여러 정치사회 상황들이 복합되어 광주에서 전혀 경험해보지 못한 '비엔날레'라는 행사를 개최했다.

그러나 '비엔날레'라는 용어부터가 생소한데다 보수성이 강한 지역문화와 예술전통과의 이질감, 오월 진상규명과 책임자처벌 요구가 답보상태에 있는 정치상황들이 맞물리면서 정부가 힘을 쏟는 비엔날레 행사에 대한 지역 내 저항과 거부감이 추진과정부터 만만치 않았다. 짧은 준비기간과 경험부족, 급기야 돌발상황의 한계를 뚫고 1995년 9월에 광주비엔날레가 문을 열었을 때 창설배경들 때문에도 국내외 관련분야는 물론 일반대중들까지 거대행사에 대한 호기심과 관심이 뜨거웠다. 범국가적인 행사를 위한 정부의 '중앙지

원협의회' 운영 등 전국적인 문화계 이슈이자 '88서울올림픽'이나 '93대전엑스포'에 버금가는 구경꺼리가 되어 163만 명이라는 경이적인 관람객들이 행사장을 찾았다.

반면에 비엔날레 행사개최 저의에 대한 의구심과 낯설기만 한 서구식 미술판에 대한 거부감 등을 거둘 수 없었던 민족민중미술 진영에서는 망월동 오월묘지 일원에서 '안티비엔날레-광주통일미술제'를 열어 맞불을 놓았다. 국내외 현실주의 참여미술 작가들이 대거 참여한 이 '광주통일미술제'는 5·18민주화운동을 저항예술 현장과 결합시켜 새롭게 인식시키는 계기가 되었고, 결국 양측 행사는 서로 기대를 뛰어넘는 성공적인 동반효과를 이뤄냈다.

이후 광주비엔날레는 매회 당대의 사회문화 현안과 인류공동의 미래비전, 현대미술의 과제와 제안 등을 담아 10회의 행사를 개최했다. 그리고 2016년 열한 번째 행사가 '제8기후대-예술은 무엇을 하는가?'라는 대주제로 9월 2일에 개막하여 11월 6일까지 진행됐다.

지난 20여 년 동안 광주비엔날레는 대주제를 내건 전시와 동반 행사들을 통해 미술계는 물론 도시문화에도 크고 작은 유무형의 가치들을 만들어 왔다. 실험성 강한 매체 형식과 사회적 메시지들이 강한 순수 예술행사이다 보니 일반 시민과 거리감이 있었고, 계량화될 수 있는 경제적 성과 우선인 세상에서 부정적 비판도 많았다. 하지만 수치화하기 어려운 비가시적 간접 파급효과들은 지역과 한국 미술계는 물론 우리나라 문화 판도에도 적지 않은 영향을 미친 것

광주비엔날레 도슨트의 전시해설 활동(2006 광주비엔날레)

이 사실이었다.

예술과 인문사회의 관계 확장, 실험적 파격과 혁신성으로 상상력
의 자극 및 창의적 문화의 성장 유도, 광주와 한국·아시아의 문화
교류 및 매개거점 역할, 광주는 물론 한국 현대미술에 활력과 다양
성 부여 및 국내외 활동무대 확대 지원, 타 문화예술 분야로 역동적
에너지의 파장전달, 전시와 행사의 기획 실행과정의 실무진과 도슨
트·행사요원 참여자나 시민참여프로그램·교육프로그램 등을 통한
문화활동가와 전문인력 양성, 자체사업과 위탁사업 등을 통한 도시
의 문화자산 축적 등을 예로 들 수 있다.

또한 광주비엔날레의 국제적 위상과 경험들을 토대로 정부의 '아
시아문화중심도시 조성'이라는 20년(2004~2023, 2018특별법으

로 5년 연장) 거대 국책사업을 추진했다. 광주시가 광주비엔날레 국제적 위상을 연계 활용하기 위해 '광주디자인비엔날레'를 창설(광주비엔날레 재단이 1~5회 행사 주관)했고, 2008년 도심의 쇠락한 대인시장에 문화예술로 활력을 불어넣었던 '복덕방프로젝트'는 매년 후속사업들이 이어지며 다채로운 행사들로 젊은 세대들이 넘쳐나는 생활 속 문화현장이 되고 있다.

더불어 많은 수의 작가와 왕성한 활동에 비해 유통체계는 고사하고, 시장형성조차 되지 못한 지역미술계 현실에서 2010년 '아트광주(국제아트페어)' 원년행사를 인큐베이팅 차원에서 재단이 주관을 맡아 진행했다. 2011년 광주디자인비엔날레의 현장프로젝트

2010 광주비엔날레 때 시민참여프로그램
'나도 비엔날레 작가'로 꾸며진 양동시장역 〈민들레홀씨되어〉

로 시행한 '광주폴리'는 3차 사업이 진행됐고, 이후 지속적인 사업으로 광주역사의 복원과 도시 문화관광자원 조성 등의 효과를 키워가고 있다.

한편 2012년 제9회 행사기간 중 120여 년 비엔날레 역사상 최초의 '세계비엔날레대회'를 5일 동안 광주에서 주관하여 진행하면서 광주비엔날레의 세계무대 선도적 역할과 실행역량을 입증했다. 이를 계기로 이듬해 2013년 봄 아랍에미리트에서 '세계비엔날레협회'가 창립되고 초대 회장에 당시 광주비엔날레 이용우 대표이사가 피선된 것도 이 같은 광주비엔날레의 국제적 위상과 신뢰도를 보여주는 예들인 셈이다. 이런 유무형의 성과들을 통해 '세계 5대 비엔날레(ARTNET, 전문가설문조사 결과 2014. 5)'와 '20세기 한국의 가장 영향력 있는 전시회(김달진미술자료박물관 전문가설문조사결과 2015. 8)'로 평가받았다.

최근 들어 순수예술분야도 예외 없이 보조금을 지원받은 행사에 대해서는 수치로 환산되는 계량적 성과 위주로 사업을 평가하고 경제유발효과를 높이도록 요구받고 있다. 그러나 애당초 문화산업 콘텐츠로 꾸민 페어나 박람회와는 다른 성격의 광주비엔날레를 포함한 많은 문화행사들이 가시적 실적만으로 성과를 논할 수 없는, 간접 파급효과가 오히려 더 중요한 공적 가치를 지니는 경우들이 많다. 광주비엔날레도 정부와 지자체의 보조금 외에 40~50% 내외의 재원을 입장수익이나 후원 등으로 자체충당하면서 시민들의 일상 삶이나 문화활동, 문화 감성과 교감을 열어 나가고 있다. 또한 개최

2016년 월산동 주택가에 문을 연 대안공간 '오버랩'의 멘토링 신진 기획전
[앞만 보고 걸어가는 불나비] 개막 행사(2019)

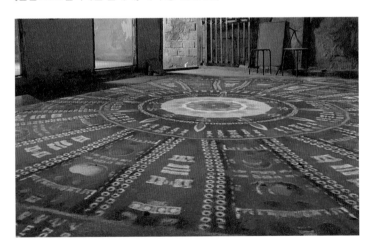

양3동 발산부락 뽕뽕브릿지에서 [임용현 개인전]
〈이동하는 풍경과 움직이는 형태〉 영상작품(2022)

지의 도시 정체성을 바탕으로 인문사회학적 연결고리를 넓히면서
광주와 국가의 국제적인 브랜드 파워를 높이기도 한다.

광주 청년미술의 활성화

대개 어떤 형태의 문화라도 공동체 속에서 공유되고 정형으로 고
착되다 보면 좀처럼 변하기가 쉽지 않다. 그러나 시간이 지나면서
그런 기성문화의 틀을 깨는 시도들이 나타나고, 그것이 공감대를 얻
어 확산되다 보면 또 다른 문화로 주류가 바뀐다. 요즘처럼 소통 전
달매체가 다변화된 시대에는 지금의 주류 대중문화도 어느 순간 새
로운 인기몰이에 밀려 뒤집어지곤 한다. 자본과 매스컴의 영향력이
절대적으로 작용하는 피동적인 대중문화는 그런 외부 요인에 의해
시시때때로 조장되고 유행이 뒤바뀌기 일쑤다.

그렇지만 집단문화의 답보상태를 거부하는 이단아나 지각 있는
모험가들이 그와는 다른 반작용을 만들어내고, 그들의 힘이 한데 모
여 또 다른 시대문화의 장을 연다. 특히 개별 창작활동이 기본인 예
술가일지라도 같은 예술계 내에서나 사회문화계 반응에 따라 선도
적 영향력이나 현실적인 성패가 좌우되기도 한다. 공동체의 문화는
새로운 공유가치의 개발과 소통·매개에 열정과 신념을 갖고 활동하
는 문화기획자나 문화활동가들에 의해 형성되고, 그들로 인해 시대
문화의 향유 폭과 질이 확연히 달라지기도 한다.

그들 활동방식은 개인으로 움직이기에는 한계가 많기 때문에 회

사나 협동조합, 대안공간을 운영하기도 한다. 일에 따라 한시 프로젝트팀을 꾸리거나 관련분야 거점들끼리 연대로 맺어 사업을 진행하기도 한다. 다만 어떤 기획이라도 활동력과 실행체계를 갖추기 위해서는 재원확보가 필수조건인데, 오랜 경기침체로 민간부문의 후원도 훨씬 줄어들고 공공예산 지원도 줄어지면서 행정적으로 처리해야 하는 일들은 훨씬 까다로워지고 있다. 더러는 사업 추진과정에서 지원기관의 요구와 틀에 맞추느라 당초의 의욕과 생기가 떨어지기도 하고, 전 과정에 따라붙는 행정업무 처리에 당혹스러워하기도 한다.

광주는 정치적으로는 매우 진보적이면서 삶의 태도나 문화활동에서는 지극히 보수적이라고들 한다. 그러나 요즘의 청년세대 활동가들은 이미 지난 시절 동안 기존 집단문화의 틀이 깨진 상태라서 독자적인 기획과 제안들을 시도하기가 훨씬 용이해진 상태다. 미술계만 하더라도 1990년대 중반을 기점으로 작품의 경향이나 활동방식에서 매우 달라져 있다. 이들 청년세대는 발상과 기획력, 실천력이 훨씬 대담하고 현실적이다. 예외가 있기도 하겠지만 새로운 역사는 기성문화에 길들여지지 않은, 그리고 당대 문화나 미래에 대한 감수성이 예민한 청년세대에 의해 저질러지고 뒤바뀌어 왔다.

창의적인 예술가와 선도적인 문화활동가는 늘 현 상태에 자족하기보다는 시대를 일깨우고 공동체 속에서 의미 있는 가치를 일구는데 열의를 다한다. 이런 활동과 노력들이 실제 꽃을 피우기 위해서는 이를 수용하고 향유하는 일반 시민사회가 새롭게 등장하는 낯선

문화일지라도 존중과 배려, 관심과 참여, 지원을 함께해서 시대문화의 생기를 돋우는 일에 주체가 되어야 한다. 더불어 아직 기반이 닦이지 않은 불안정한 상태의 창의적 시도들에 공공기관의 정책적 지원이나 민간분야 후원들이 모아진다면 더 큰 힘을 발휘할 수 있을 것이다. 정책당국이든 민간이든 청년활동가든 활력 있는 문화 가꾸기에 모두가 의기투합하고 신뢰와 합심으로 밀고 나가는 추동력이 무엇보다 필요하다.

현대미술의 동향

미술사에서 말하는 '현대'의 시간적 범주는 멀리 서양 19세기 이후(낭만주의, 인상주의, 후기인상주의 등장시점)나 20세기 초 (1910년대 추상·비구상미술 등장 또는 다다운동 등 대두), 아니면 제2차 세계대전 종전 후(앵포르멜, 액션페인팅 등 추상표현주의 등) 등 관점도 다양하고 그 특성에 대한 강조점도 여러 의견들이 있다. 근대 의미로 주로 사용되는 'Modern'보다는 동시대로서 'Contemporary' 의미를 따라 요즘 우리가 접하고 교감할 수 있는 현재진행형 활동들이 현대의 개념으로 친밀감이나 이해도가 높을 것이다.

이런 관점에서 현대미술을 살펴보면 이전 시대와는 뚜렷이 달라진 몇 가지 현상들이 두드러진다. 집단양식의 붕괴와 다원성의 확산, 매체와 표현소재의 확장, 장소와 공간의 탈 화이트큐브 현상, 온

라인과 오프라인에서 활동영역, 교류·소통방식의 다변화 등이다. 국내외 전반적인 경향이기도 하지만 우리가 쉽게 접할 수 있는 광주 지역 미술현장의 활동들에서도 눈에 띄게 달라진 모습들이다.

먼저 기존의 집단양식을 탈피해서 개인의 독창성을 중시하는 다원성의 확산이다. 이전에는 지역별(남화·북화, 호남 남화, 호남 인상주의 회화 등), 시대별(르네상스, 바로크, 로코코 또는 조선 전기·중기·후기, 전후세대 등), 유형별(낭만주의, 사실주의, 인상주의, 후기인상주의, 표현주의, 구성주의, 다다이즘, 민중미술 등) 공통된 특징을 집단양식으로 일컬어 왔다. 그러나 이 같은 화맥이나 특정 유파, 이즘들은 1980년대 정치·사회 문화의 격변기를 거치면서 해체·융합·일탈을 거듭하는 포스트모더니즘의 확산 영향 등으로 자신만의 독자적인 창작세계를 추구하는 개별작업으로 다변화했다. 물론 일부에서는 여전히 지역 전통양식이 대물림되고 있지만 상당 부분 신기류의 작업들이 늘어난 공모전을 비롯해 시차를 둔 개인전이나 그룹전 또는 같은 시기 각기 다른 전시회마다 작품의 차이와 변화가 눈에 띄는 경우들이 많았다.

두 번째는 매체와 표현소재의 확장이다. 과거에는 재료와 표현형식에 따라 한국화·서양화·조각 등으로 분야를 구분해 한국화가·서양화가·조각가 등으로 지칭하는 게 일반적이었다. 그러나 1980년대 중반 이후, 특히 1990년대 들면서 그림의 안료도 독자적인 수공으로 직접 개발·조제해 사용하고, 장르별 기존 화구만을 고집하지 않고, 폐품이나 폐자재와 일상 오브제를 비롯해 컴퓨터·비디오영

상·전기기구·디지털기기·음향기기 등의 기자재나 기계적인 장치들을 활용하는 예들, 생명 있는 동식물과 인체·생물소재까지 계속 확대하고 있다.

아울러 매체의 변화에서 눈여겨볼 부분은 사진매체의 팽창과 함께 영화기법이나 형식으로 제작된 영상작품들이 많아지는 점도 주목할 만한 점이다. 사진 전문작가로 국제적인 활동을 넓혀가는 배병휴·김아타·이정록 등을 비롯해 이전에 사진을 다루지 않던 화가 또는 입체설치 작가가 사진을 새롭게 표현매체로 활용하는 경우도 많다. 광주비엔날레 참여작가 중 2012년 개막식에서 '눈예술상'을 수상한 전준호·문경원의 '세상의 저편', 2015베니스비엔날레에서 은사자상을 수상한 임흥순의 '위로공단' 작품도 영화와 시각예술이 융합된 영상작품이었다.

세 번째로 현대미술에서 장소와 공간의 탈 화이트큐브 현상은 기존 미술관이나 고정된 전시공간만이 아닌 예술과는 전혀 무관할 듯한 이외의 장소, 폐공장이나 공동체 속 공유공간 또는 임시 가용공간 등을 이용하는 경우다. 규범화되거나 틀에 박힌 관념 바깥세상으로 예술을 펼쳐내려는 시도들이다.

특히 낡고 버려진 상태 그대로에 작품을 설치해서 거칠고 강한 현장감을 드러내는 경우들도 많다. 이 경우 오랫동안 지속되어 온 공공미술 프로젝트의 하나로 도시 속 소외지대(중흥3동, 통샘·발산마을 프로젝트 등)나 마을미술프로젝트 환경개선사업과 연결되기도 한다. 전통시장 창고공간을 활용했던 '매미(매개공간 미나리)', 시

윤세영 개인전 [낯설고 푸른 생성지점] 중 설치작품, 2020, 호랑가시나무 아트폴리곤

[김상연 초대전], 〈나는 너다〉, 2019, 철·나무, 300x250x150㎝. 포스코갤러리

장 속 가까운 빈 점포들을 몇 개 엮어 전시와 레지던스 대안공간을 운영해 온 '미테우그로', 사찰·주조장·시골집 행랑창고 등을 전시공간으로 연결한 해남 '풍류남도 프로젝트' 등을 예로 들 수 있다.

네 번째로 온·오프라인 활동영역과 교류·소통방식의 다변화는 특히 신진·청년세대들의 활동력이 커지면서 더욱 가속화되고 있다. 아직 사회적 기반이 없는 신진세대끼리 자구책과도 같은 활동방식의 변화를 궁리하고 실천해 오면서 미술현장 활동과 더불어 온라인과 SNS를 적극 활용하고 있는 것이다. 이처럼 다양한 방식의 일상적 온라인 활용은 새로운 문화정보나 창조적 자극을 접촉하는 수단이면서 동세대 간의 소통과 그들 활동의 대외 공유에도 유용한 매개통로이다. 이전 세대와는 훨씬 빠른 템포로 보다 넓은 시공간을 넘나들고 있는 셈이다. 온라인 환경의 급속한 발달과 새롭게 개발되는 각종 웹기반 프로그램, 디지털 전자기기와 매개장치들이 청년세대의 창작욕과 문화적 호기심에 가속도를 붙이고 있다.

이들은 부실한 경제적 기반 때문에도 상대적으로 저렴한 후미진동네, 문화 불모지에 작업실이나 대안공간을 만들고, 대신 SNS나 이전과는 다른 방식의 그룹활동을 통해 자기활동을 소개하고 서로 창작활동을 교류하고 북돋우며 세대문화를 일궈가는 것이다. 2000년대 '그룹 퓨전'의 실험적 활동방식에 이어 등장한 2010년대 'V-party'는 연례 그룹 발표전을 일방적으로 보여주기보다 옥션형태 경매와 아트토크와 워크숍, 이벤트프로그램을 곁들여 활력 넘치는 축제로 만든 대표적인 예다.

현대미술의 사회문화적 관계

과거 동·서양의 미술사에서 나타나듯 미술은 당대의 정치·사회·문화 환경과 다각도로 관계를 맺고 있다. 현세와 내세를 잇는 영험한 주술적 행위자로 특별한 존재였던 때도 있었겠지만, 그보다

'2012년 V-Party' 전시회

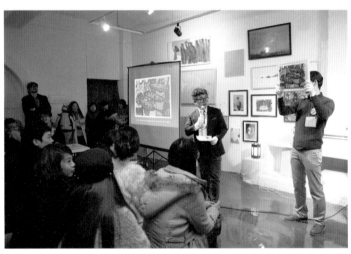

청년미술의 활로를 찾는 자구적 활동 중의 하나로서 아트프로젝트그룹 'V-party' 의 연례 행사 중 미술옥션 프로그램(2012, 광주 쿤스트라운지)

는 오히려 기득권을 가진 정치·경제·종교적인 힘이 세상을 지배하던 시절에는 그들 권위를 치장하는데 복무하기도 했다. 지식인층의 문화욕구와 여기취미를 충족시켜주며 영욕의 부침을 거듭하기도 했다. 또한 인문학이나 산업사회의 발달 이후 지금까지도 동시대인들의 일상 삶에 대한 반추나 정서적 치유, 내세불안과 기원을 풀어내는 대리발언자 또는 매개자의 역할로 집단과 개별활동들을 펼쳐 왔다.

물론 1910년대 이후 외부 구상 소재나 현실모습과는 무관하게 미술 고유의 시지각적인 조형요소에 의미를 두거나(구성주의, 절대주의 등), 저항과 파격 또는 무작위적 행위(다다, 추상표현주의, 앵포르멜, 행위예술)와 흔적의 최소화(미니멀리즘, 단색화)에 미적 가치를 우선하는 경우들도 있었다. 그러나 이들 예술 순수주의의 배경에는 두 차례 세계대전이나 급속한 산업화 과정에서 부딪히는 혼돈으로부터 일탈과 전위적 전복 의도들이 깔려 있기 때문에 세상과 시대로부터 완전하게 벗어나 있다고 보기 어렵다.

이렇게 보면 예술이란 일상의 삶과는 다른 차원의 미적·정신적 가치지향 활동인 듯 싶으면서도 동시대 현실문화와 무수한 연결고리를 맺고 있는 셈이다. 다만 그 연결방식이나 정도가 시대와 집단과 작가에 따라 각각의 특성들을 달리하고 있을 뿐이다. 1980년대 이후 한국·광주미술의 대 전환, 1990년대 청년세대가 주축이 된 새롭고 다채로운 방식의 신미술 조류에 광주비엔날레의 파격적 자극이 더해지면서 매체와 매개방식의 팽창에 가속도가 붙게 되었다. 현

대미술의 표현유형 확장과 소통방식의 다변화는 결국 현실 삶과 비가시적 상상의 창작세계 사이를 넘나드는 예술과 세상과의 보다 중층적인 관계 맺기인 것이다.

– 광주문화재단 전문인력양성과정 강의자료(2016)

청년미술기획전 [아젠다 하이웨이, 방법이 없다] 개막식에서
문유미·이승규 퍼포먼스(2019, 무등갤러리)

3-6. 뉴밀레니엄시대 광주미술의 역동과 실험

편년은 역사 흐름을 일목요연하게 갈피를 잡아주는 시대구분이다. 그 가운데 새로운 전환점이나 분기점을 이룬다고 평가되는 지점은 특별한 의미를 지닌다. 어떤 시점에서 나타나는 특정 현상이나 상황을 주목해 그 지점을 특별하게 부각시키곤 한다. 이렇게 주목할 만한 내용 때문에 주요 시점으로 관리된다. 하지만 그와 달리 일정 수치단위별 구간을 획정하는 의미가 부여되기도 한다. 실제로 어떤 문명이나 체제에서든 연표상의 '천년'을 바로 거치기는 흔치 않은 일이다.

20세기 말 '새로운 천년New Millennium'을 앞두고 지구촌 곳곳에서는 한껏 흥분된 기대감들로 영국의 '밀레니엄 돔'을 비롯한 갖가지 '밀레니엄 프로젝트'들을 경쟁적으로 추진했다. 한국에서도 정부차원에서 '새천년준비위원회'를 구성해 관련 사업 연구와 더불

어 2000년 1월 1일을 전후한 '새천년맞이 대축제'(광화문·ASEM빌딩·인천공항 연결)로 역사의 대단원을 열었다. 또한 분단 이후 첫 남북정상회담과 6·15공동선언을 발표하는가 하면, 광주도 '빛의 축제'를 여는 등 각종 문화행사들을 곳곳에서 개최했다. 2000년대의 출발은 그런 면에서 새로운 차원의 세상을 향한 기대와 의지들을 밑바탕에 깔고 있었던 셈이다.

새로운 천년의 밑바탕

돌이켜 보면 광주 현대미술사는 1980년대 전대미문의 정치사회적 충격과 상처 속에서 공동체의 결집력과 그 힘의 가능성을 확인하면서 치열한 현실대응과 더불어 시대착오적 기성문화로부터의 일탈로 큰 획을 그었다. 이전 시대와 다른 분명한 분기점을 이룬 그 1980년대의 경험과 기운으로 성장한 청년세대들은 훨씬 더 강렬한 의지들로 시대 현실과 더 깊숙이 밀착하거나 수많은 집단활동과 단체결성, 표현욕구의 발산으로 1990년대 환골탈태 시기의 주역들이 됐다.

1992년 광주시립미술관 개관은 이처럼 광주의 미술지형이 급속히 변모해 가던 1990년대 초 상황에 때맞춰 공공의 장을 마련해 준 것이었다. 뜨겁게 달아오르는 광주미술의 분출구이자 성장의 역할로 기대를 받은 것은 당연한 현실이었다. 물론 지역 미술문화를 새로 갈아엎고 자유롭게 창작욕구들을 분출하려는 수많은 신생단체

1987년 결성돼 1990년대 광주 청년미술의 전환기 구심처 역할을 했던 '광주청년미술작가회'의 2000년대 회원전 모습 (2006, 광주 자리아트갤러리)

의 결성이 이루어졌다. 전시장 안팎을 가리지 않고 일상공간까지 파격적인 행보들로 미술활동을 넓혀 나가는 청년세대의 열기는 제도권의 틀이나 지원에 연연하지 않았다. 그러다보니 상대적으로 공공미술관의 역할이 중요해졌다.

청년세대의 대담하고 적극적인 미술활동은 지역미술의 정체성과 전통의 계발이라는 측면에서는 기성세대의 우려와 갈등을 키우기도 했다. 이들은 그에 상관하지 않고 예전과는 전혀 다른 파격적인 소재와 조형어법, 표현형식들을 시도하며 그들 세대의 새로운 전시 풍경을 만들어 나갔다. 1990년대 전반기에 급증했던 신예들의 해외 유학과 귀국 이후 색다른 창작활동들도 이 시기 특별한 시대문

화 현상이었다. 새로운 예술에 향한 갈증 해소와 출구를 외부세계에서 찾았던 것이다.

청년세대의 열정이 여러 단체결성이나 '광주미술제' 같은 집단활동으로 표출되며 도전을 더해 가던 1995년, 돌연 광주비엔날레의 창설은 지역미술계에 엄청난 문화적 충격과 당혹감, 그리고 혼돈을 일으켰다. 더욱이 다른 지역과 뚜렷이 차별화되는 문화·전통과의 괴리 때문에도 그 파장은 더 크게 나아올 수밖에 없었다. 하지만 경계심과 기대감의 혼재 속에서도 광주비엔날레는 전혀 다른 조형어법으로 파격적 시각형식 이상의 미학적 담론과 광주정신, 시대현실과 인류문명, 무한한 예술창작 세계로의 접속방식을 꾸준히 전파시켰다.

여기에 1995년과 1997년 두 번에 걸쳐 안티를 내걸고 광주비엔날레와 같은 시기에 상반된 기획배경과 지향가치, 행사장소와 전시형식으로 개최된 망월동 오월묘역 '통일미술제'는 결과적으로 비엔날레와 더불어 광주를 현대미술의 총 집결지로 만들었다. 양쪽 모두 5·18민주화운동에서 보여준 광주정신의 예술적 승화를 지향했다. 따라서 예술의 자유로운 창작정신과 과감하고도 다양한 표현세계, 냉철한 시대의 발언이자 사회적 복무 역할에 중심 가치를 둔 각양각색의 작품들은 그만큼 시민과 미술인들에게 폭넓은 예술세계를 펼쳐 주었다.

뉴밀레니엄시대로의 전환

1980년대 정치·사회 변혁에 이어 1990년대 문화변동기에 분출된 예술의지들은 양대 메가 이벤트의 현장 자극이 더해지면서 이 시기 성장통을 거친 젊은 세대들에게 이전과는 전혀 다른 예술관을 키워 주었다. 그런 1990년대의 거칠고 과감한 활동 경험들은 새 천년을 당당히 맞이하는 밑거름이 됐다. 그것은 1990년대 말 IMF 환란의 후유증이나 '휴거'라는 인류종말론 등의 세기말적 불안과 가라앉은 분위기를 뚫고, 새로운 시대변혁의 주체가 되겠다는 의지들로 꽃피워졌다.

이렇게 맞이한 2000년대 들어서서 초기 10여 년간 광주 미술계에서 주목할 만한 현상이나 활동들을 몇 가지 간추려 볼 수 있다. 이를테면 인간 삶에 대한 근원적 반추와 탐구, 생태환경에 관한 실천적 미술행동, 도시 일상에 미술의 접목, 기획력 있는 미술문화 공간들의 개관, 제도권 밖 대안공간의 등장과 활동, 주목할 만한 단체들의 해체와 창립, 8090세대 작가군과 2000년 세대의 동반성장 등이다.

인간 삶에 대한 근원적 반추와 탐구

인간 존재와 삶에 대한 근원적 질문은 어쩌면 새천년이라는 역사의 굵직한 분기점을 지나면서 인류가 취할 수 있는 자연스러운 자기성찰 태도이다. 그 자문자답의 화두는 제3회 광주비엔날레의 대주제로 제시됐다. 애당초 세 번째 비엔날레 개최시기부터 새로운

밀레니엄 세대를 맞이하기 위해 전시 기획을 맞춘 것이다. 원래 2년 주기로는 1999년 가을이어야 할 세 번째 행사를 새천년이 시작되는 2000년 봄으로 옮긴 것이다. 여기에는 광주로부터 인류사회의 새천년 미래를 향한 빛을 쏘아 올린다는 의지가 주된 이유였다.

이와 함께 주제 또한 '인+간(人+間)'으로 설정해 인간 존재와 그 유형무형의 관계나 공간에 대한 근본적 성찰을 유도했다. 물론 이 화두는 인문사회학이나 예술의 근본적 탐구주제다. 다른 의미로는 새롭게 천년을 다시 출발하는 지점에서 인류 스스로의 현재 삶과 환경, 미래에 대한 반추와 담론을 비엔날레 어법으로 심화시켜 보자는 것이기도 했다.

생태환경에 관한 실천적 미술행동

생태환경의 문제는 한국의 초고속 경제개발 및 산업화 과정 속 난개발의 후유증과 나라 곳곳에서 경쟁적으로 벌리는 대규모 토목 건설사업의 폐해에 대한 자성의 외침들과 뜻을 같이 하는 것이었다. 부안 새만금 간척사업이나 경주 천성산 고속철도 건설에 따른 자연생태 파괴와 그것이 가져올 환경재해 문제가 시민운동을 통해 사회적 이슈가 되고 있던 때였다.

광주미술계에서도 김숙빈·김영태·박태규·정선휘 등이 2001년 4월 '환경을 생각하는 미술인 모임'을 결성해 자연생태 환경의 보전을 위한 활동들을 시작했다. 첫 활동인 2001년 '환경, 생명, 공생

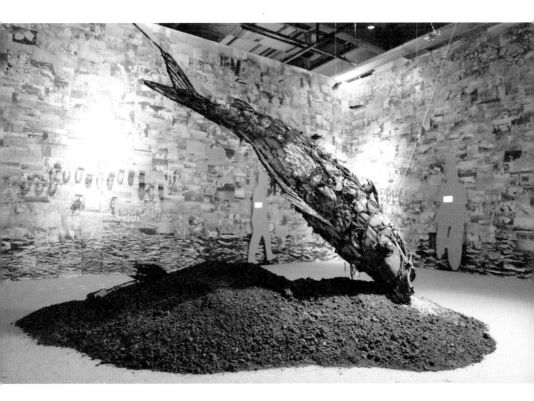

광주 청년작가들로 구성된 '환경을 생각하는 미술인 모임'이 2004년 제5회 광주비엔날레 주제전 [먼지 한 톨 물 한 방울]에 참여하여 설치했던 〈광주천의 숨소리〉

의 환경미술전', 2002년 '현장미술 프로젝트 보고서', 2003년 '광주천에는 놀라운 일이 벌어지고 있더군요-샘골에서 유덕동 24킬로미터' 전시를 통해 생명의 물길 광주천을 소재로 한 공동작업과 '자연을 그리는 아이들'의 작품을 발표하거나 '지구의 날' 행사 참여와 공동걸개그림 제작 등 현장활동을 펼쳤다.

2004년 제5회 광주비엔날레의 주제 '먼지 한 톨 물 한 방울'도 이같은 인류사적 자연생태환경의 현안을 이슈로 삼은 은유적 표현이었다. 실제로 '환생모'와 '부안사람들'을 비롯한 국내외 관련 단체나 작가들의 활동과 작품들이 특별히 구성된 전시공간디자인의 연출효과와 함께 생생하게 소개됐다. 뿐만 아니라 세계 곳곳의 과학자·인류학자·의사·법조인·노동자·주부·학생 등 분야별 전문가 60여 명으로 구성된 '참여관객'의 워크숍과 전문가의 국제심포지엄·포럼 등을 통해 전 지구적 관심을 모으고 담론을 확산했다.

아울러 2005년과 2006년에 열린 '환경미술제'도 이러한 시대적 이슈에 관한 미술인들의 대변의 장이었다. '에코토피아를 향하여'를 주제로 내걸고 롯데화랑과 옥과미술관 안팎에 '제1회 환경미술제'를 벌린 이들은 "오랜 역사 동안 인간의 존엄성과 자연의 위대함을 기려온 예술영역도 생태의 바다를 외면하고서는 경험해보지 못한 위험세계에서 한 치도 벗어날 수 없다"고 각성을 촉구하는 메시지를 각자의 조형어법으로 담아냈다. 이듬해에는 '숲으로 가는 소풍'을 주제 삼아 롯데화랑과 옥과미술관 외에 문화공간 서동과 광주 금남로, 사직공원 팔각정 일원으로 확대했다. 특히 도시의 허파

와 같은 사직공원이라는 특정적인 공간을 통해 꿈꾸는 에코토피아의 회복, 다시 말해 삶의 질, 조건, 형태를 향상시킬 수 있기를 희망했다. 이 행사는 정례화 되지 못하다가 2009년 롯데화랑과 광주천 둔치에서 '흐르다! 물, 숲, 바람 … 그리고 삶'이라는 주제로 광주천 환경미술제를 열기도 했다.

도시 일상에 미술의 접목

미술활동이 시대문화나 사회변화, 또는 시민의 일상에 어떤 역할을 맡을 수 있고 어떤 관계여야 하는지는 1980~1990년대 사회운동 집회 현장이나 역사 공간, 가두전시 등을 통해 이미 잘 알고 있다. 민중미술이라는 이념적 성향이 짙긴 하지만 그런 실천적 시대현실 참여의 경험과 더불어 1997년 광주비엔날레 특별전으로 펼쳐진 '일상, 기억, 그리고 역사'와 '공공미술프로젝트-도시의 꿈'을 통해 미술이 더 이상 통념 속 범주에 국한되지 않는다는 것을 청년세대들은 깨달았다. 따라서 2000년대 들어 전시장 밖 도시의 일상공간 속으로 미술을 확장 접속시키는 작업들이 이어졌다.

실제로 '광주 북구 문화동 시화마을 만들기', '중흥3동 프로젝트', '통샘마을 프로젝트' 등이 펼쳐졌다. 모두가 도심이나 문화중심부와는 멀리 떨어진 소외되고 낙후된 변두리마을이라는 장소적 공통점들을 지닌 곳들이었다. 북구 문화동 시화마을은 이 마을에 작업실을 두고 있던 조각가 이재길의 제안에 반신반의하던 주민들이 점

차 마음을 열어 참여하고, 주민자치회의가 마을가꾸기 사업으로 받아들이면서 결실을 맺었다. 집집마다 좋아하는 시나 그림들을 정하면 자기 집 담벽에 타일벽화와 글씨로 예쁘게 만들어주는 작업을 한 집 한 집 이어나간 것이다. 예술가와 주민들이 마음을 모은 이 작업은 옆 골목으로 이어지고, 자신과 동료들의 조각작품으로 마을조각공원을 꾸미기도 했다. 소박하게 시작한 이 작업이 차츰 축적되면서 산자락 아래 변두리 마을의 골목풍경이 완전 바뀌고, 입소문과 보도를 통해 문화선진지로 전국적인 명소가 됐다. 이를 기반으로 구립 금봉미술관과 시화마을문화관이 들어섰고, 광주문학관 건립 예정지가 되기에 이르렀다.

'중흥3동 프로젝트'는 400여 년 역사에도 불구하고 산동네 낙후된 재개발예정지가 된 와우산 산자락 마을에 미술로 삶의 위로를 건네기 위해 추진됐다. 기획자 박성현과 북구 문화의집이 함께 추진한 '아홉골, 따뜻한 담벼락' 사업이었다. 그들이 가장 먼저 한 일은 자

광주 양3동 발산마을을 새단장한 '청춘발산 프로젝트'(2015년)

신들의 사업구상에 경계심을 갖는 주민들을 설득하고 집집마다 구술채록과 자료를 모으는 것이었다. 이후 작가들이 이를 조형적으로 각색해 허물어져 가는 담벼락들과 골목에 소소한 이야깃거리들을 꾸며주었다. 마을 부녀자들이 자원봉사자가 되어 주민과 어린이들의 시선으로 골목 이미지탐험과 독거노인 생애사, 우리동네 놀이문화 쓰기 등을 벽화, 설치물, 영상 등으로 펼쳐놓았다.

이 사업은 2006년 두 번째 프로젝트로 이어져 '하늘 아래 텃밭으로 오르는 아홉길'을 진행했다. 2004년의 작업들이 낡아가는 시점에 문화관광부의 소외지역 생활환경개선 공공미술사업에 채택이 되어 다시 마을문화 가꾸기를 하게 되었다. 마을 타임캡슐(마을 백과사전, 우리 마을 어르신들, 마을지도 그리기), 빈집 작업방 내기, 중흥동 보물찾기(와우전망대, 골목길이야기, 중흥의 소리 단파 라디오방송), 꿈틀이 생태공원 등이 이때 주민과 참여작가, 방문객들이 함께 진행한 프로그램들이었다.

2006년 12월부터 이듬해 2월까지 '통샘마을 소망의 빛 프로젝트'가 추진됐다. 전남대학교 문화전문대학원 아시아문화예술아카데미가 주최한 공공미술 조성사업으로 양1동과 3동을 잇는 구불구불 좁고 가파른 산동네 골목길, 굴다리와 시멘트 길바닥, 대문이나 담벽, 난간, 드문드문 남은 빈터 넘새밭에 김영태·박유복·위재환·윤익·이이남·정선휘 등이 페인트로 색칠하거나 벽화, 지도를 그리기도 하고 LED소자 조명설치물로 단장했다.

지역의 자생적 문화기획 성격이었던 이들과 달리 2008년 제7회

광주비엔날레 현장섹션으로 진행된 '복덕방프로젝트'는 미술의 일상 연결에서 중요한 선례다. 도심공동화 여파로 쇠락해진 대인시장에 예술로 활기를 북돋운다는 기획의도로 시장 내의 폐점포나 가용공간들을 활용한 대대적인 현장프로젝트들이 진행된 것이다. 작가들의 체류와 현장작업, 기존 갤러리들과는 다른 방식의 아트샵, 시장공간을 무대로 펼쳐지는 이벤트들로 상인이나 시민들에게 시장에 대한 관심을 다시 불러일으켰다. 이 프로젝트는 전통시장 활성화의 좋은 사례로 평가되어 전국에 유사사업들이 퍼져나갔고, 이듬해부터 매년 대인예술시장 프로젝트로 이어졌다.

기획력 있는 미술문화 공간들의 개관

예술창작과 향유의 교감 접속은 대부분 전용 전시공간에서 이루어진다. 다른 도시에 비해 상업화랑의 활동은 빈약하지만 2000년대 들어 단순대관이 아닌 자체 기획력을 가진 전시공간들이 속속 문을 열어 미술현장에 활기를 돋웠다. 나인갤러리(2000), 우제길미술관(2001), 의재미술관(2001), 광주시립미술관 금남로분관 (2003), 무등갤러리(2003, 무등예술관 이전 확장), 지산갤러리(2005), 문화공간 서동(2006), 자리아트갤러리(2006), 무등현대미술관(2007), 남도향토음식박물관　전시실(2007),　시안갤러리(2008),　갤러리 LIGHT개관(2008), 무돌아트컴퍼니(2009), 유·스퀘어 금호갤러리(2009), 갤러리D(2009), 은암미술관(2010), 갤러리Zoo(2010) 등

매곡동 빅마트 안에 공간을 마련하여 일상과 예술의 접목을 기조로 신진작가 발굴 등 다양한 기획전을 진행했던 시안갤러리의 전시 중 [제4회 초심전(2012)]

이 바로 이 시기에 문을 열었다.

특히 1992년 개관 이후 15여 년 간 광주문예회관 부속 전시실을 이용해 온 광주시립미술관이 2007년 10월 중외공원 내의 지금 위치로 이전 확장하면서 보다 더 활발한 공립미술관의 기능을 펼칠 수 있게 됐다. 이듬해 부설 전시관으로 개관한 상록전시관(현재 하정웅미술관)도 앞서 운영해 오던 금남로분관과 더불어 시민생활 속에 더 미술을 가까이 밀착시키는 역할을 했다.

미술공간들의 증가로 작가들의 작품발표 기회가 훨씬 늘어났다. 또한 특별한 주제나 관점을 갖는 기획전들이 많아지면서 작품에 대한 해석과 구성도 다양해졌다. 그 결과 신인·무명작가의 발굴 등단의 장이 자연스레 늘어났다. 다만 1980년 6월에 도심인 예술의 거리 초입에 문을 열어 광주미술의 중요한 매개공간으로 활용된 남도예술회관이 국립아시아문화전당 조성사업에 따라 2006년 6월 폐관하면서 이후 예술의 거리에 활기가 떨어지게 된 것은 아쉬운 점이다.

제도권 밖 대안공간의 등장과 활동

같은 작품이라도 장소나 공간환경에 따라 달리 보일 수 있다. 전문시설로 정형화된 기존 미술공간은 작품의 효과를 돋보이게 해주기도 하지만 틀에 박히지 않은 독특한 분위기로 더 강렬한 시각효과를 더해 주는 대안공간들도 매력적인 전시장소가 되기도 한다. 이

들 대안공간은 작품전시만이 아닌 담론창출과 출판, 체류형 창작공간, 저돌적 전시방식이나 예술행위들을 펼쳐내는 복합적인 문화아지트로 기능하는 경우들이 많다.

광주에서도 기성문화의 틀이 깨지기 시작하면서 대안공간이 등장하기 시작했다. 그것은 2000년대 들어 국내외 문화현장에서 새로운 형식의 창·제작, 발표공간으로 자리 잡기 시작한 세계 곳곳의 주요 대안공간들을 대거 초대해 대규모 국제미술 현장의 주역으로 전면에 내세우며 다각적인 교류 플랫폼으로 꾸민 2002년 제4회 광주비엔날레의 파급효과일 수도 있다.

2008년 5월에 박성현 기획자가 문을 연 '제3세대 매개공간 미나리(약칭 매미)'는 광주 대안공간의 선도자 역할을 했다. 대인시장 건너편 낡은 창고에서 장소성을 살려 미술과 문화, 사회, 일상 삶들을 연결하는 매개 역할에 비중을 두고 도시발전의 그늘에 묻혀 사라지거나 잃어버린 것들, 일상의 진솔한 가치를 나누고 소통하는 매개공간으로서 의미를 중시했다. 그 실행프로그램으로 창고 앞 빈터를 장마당 삼아 '아트마켓 매미시장'과 공연 이벤트, 릴레이 초대전을 열기도 하고, 광주미술 현안 진단과 발전방안에 관한 토론회를 열기도 했다. 특히 '매미'가 추구한 미술과 삶의 현장 접속은 2008광주비엔날레 '복덕방프로젝트'로 크게 빛을 발해 대인시장을 활기찬 문화현장으로 탈바꿈시켜 놓았다. '매미'는 2010년 12월 대인시장 안으로 공간을 옮겨 기획사업과 레지던시 프로그램들을 계속하다 운영상의 문제로 2012년 초 문을 닫았다.

대인시장 안 대안공간 미테우그로의 신진작가발굴 지원전 [라이브 액션] 중 (2011.7월)

'매미'에 이어 2009년 6월에는 조각가 조승기가 대인시장 안에 대안공간 '미테'를 열었다. 이어 건너편 건물까지 연결해 카페, 레지던시 공간까지 사업을 확장하면서 '미테 우그로'로 이름을 바꿔 대인시장의 대표적인 복합문화공간이자 광주 청년미술의 핵심 아지트 기능을 했다. 운영자 조승기와 디렉터 김형진(하루.K)의 협업으로 전시와 퍼포먼스, 토론, 출판물 발간, 이벤트, 레지던시 등을 활발히 펼쳐 나갔다. 이후 '지구발전 오라(2015)', '뽕뽕브릿지 (2015)', '산수싸리(2019)' 등이 도시 곳곳의 후미진 문화 소외지대에 터를 잡고 그 뒤를 이었다.

주목할 만한 단체들의 해체와 창립

1990년대 초는 광주 청년미술단체들의 춘추전국시대였다. 이 가운데는 꾸준한 운영으로 회원들의 활동에 구심점이 되거나 대외 역할을 활발히 수행한 단체도 있는가 하면, 더러는 단 한 차례나 몇 번 활동 후 사라지는 경우도 있었다. 2000년대의 단체결성이나 활동은 1990년대 전반처럼 폭발적이지는 않았지만 몇몇 주목할 만한 단체들이 있었다.

1989년 창립해 1990년대 시대현실과 정면대응하며 광주 현실주의 참여미술의 중심축이 되어 온 '광주미술인공동체(광미공)'가 2002년 발전적 해체를 선언했다. 달라진 정치 지형이나 변화된 시대문화 환경에 맞게 참여미술의 진로와 활동방식을 재설정하고자 한다는 게 주된 이유였다. 1990년대 망월묘역이나 금남로에서의 '오월전', 두 차례 '통일미술제'에 조직역량을 발휘했으나 외부 환경의 변화와 달라져 가는 입지에 따른 재정립이 필요했던 것이다.

이듬해 2003년 11월, 박철우·정희승·허달용 등 '광주민예총' 미술분과 회원들과 최병구·김수옥 등 '광주청년작가회' 회원 100여 명이 모여 '미술인연대'를 창립했다. 1990년대 중반 '광주미술제' 추진 때와 마찬가지로 이념·장르·계파·학연 등을 떠나 동세대 미술인들의 합심으로 창작환경을 개선하는데 주요 목표를 두었다. 이들은 창작·전시·교육·사업 등 분과별 위원회를 두고 창립행사로 그동안 활동에 관한 진단과 향후 비전에 관한 토론회를 열었다. 허나 별다른 후속사업이나 활동이 이어지지 못해 이후 자취를 감췄다.

2006년 10월에는 5·18민주화운동의 핵심공간인 옛 전남도청에서 창립대회와 창립전을 열고 '민족미술인협회 광주지회'가 출범했다. '광미공' 해체 이후 '광주민예총' 미술분과로 소속을 두고 있던 옛 '광미공' 회원들이 다시 예전처럼 독립된 자체모임을 재결성했다. 이들은 매년 '오월전'을 계속해서 열고, 시대의식을 담은 현실주의 미술활동의 구심체로서 역할을 자임하고 있다.

　　1999년 말 조선대 미대 재학생들로 결성된 '그룹 퓨전FUSION'은 2000년 초입부터 가장 주목할 만한 신예들의 집합체였다. 기존 미술규범이나 어법에서 벗어나 장소와 형식을 가리지 않는 대안세력으로서 색다른 미술코드로 '단란주점(2000)', '주변 혹은 중심(2001)', '고아원프로젝트(2002)', '현장미술프로젝트전(2002)', '도서관미술제(2003)', '미술관 카바레(2006)', '일상의 반전(2008)' 등을 계속 발표했다. 신호윤·박형규·문형선·이호동을 주축으로 프로젝트에 따라 참여하는 작가들이 들고 나기도 하며 탄력적으로 활동을 이어갔다.

　　2000년대 청년미술인 모임 중에 '프로젝트그룹 I-Con'도 파격적이고 독특한 작업들로 주목을 받았다. 조선대에 출강하던 사진작가 이정록과 대학·대학원 제자들이 2004년 후반에 그룹을 결성해서 이듬해부터 '역사 속의 현장과 인물(2005)', '쇼킹쇼킹 백화점에 간 미술가들', '제2회 환경미술제(2006)' 등에 공동작업으로 참여했다. 이어 2006년 지산갤러리 기획 초대로 첫 발표전을 가졌다. 사진을 주요 매체로 삼으면서도 설치와 행위 등 실험적 작업을 병행하

'그룹 퓨전'이 2004광주비엔날레 [현장3-그밖의 어떤 것(5·18자유공원 옛 상
무대 법정 영창 복원공간)]에 설치한 〈Fusion in Stadium 4〉, '프로젝트그룹
I-Con'의 첫 발표전 [거시기씨 오르가즘을 느껴봐(광주 지산갤러리, 2006)]

는 이들 작품은 신진세대다운 날것의 풋풋함과 감각적인 구성, 이미지 연출 등에서 관심을 끌었다. 리더인 이정록 외에 안영찬·장아로미·장호현 등 8명이 참여해 개성 있는 작품세계들을 보여주었으나 졸업 후 개별진로들이 달라지면서 그룹활동을 이어가지 못했다.

1990년 세대와 2000년 세대의 동반성장

2000년대는 새천년의 첫 10년이라는 연대기적 무게와는 달리 오히려 1990년대에 비해 왕성한 활동이나 특별한 기획전시는 덜한 편이었다. 이전 1980~1990년대의 열정이나 시도가 꾸준히 이어지면서 보다 정제되고 진중한 모색들로 바뀌었다고 볼 수 있다. 단체들의 동시다발 결성이나 해체, 줄지은 발표전들, 전시장 이외 장소에 펼쳐놓는 현장전시는 줄어들었다. 대신 개별적으로 독자적 예술세계를 다듬어 가는 작가군이 형성되면서 2000년대 새로 등장하는 신진작가들의 다원화된 양상과 더불어 광주 청년미술의 생기를 채워 주었다.

1990년대에 등단한 김유미·김송근·하완현·윤남웅·김주연·김종경·신철호·최재영·하성흡·허달용·김정삼·정기현·손봉채·강운·김진화·김병택·박소빈·주홍·김광철·나명규·신창운·정선휘·전현숙·정운학·이매리·현수정·윤세영·박홍수·이동환·조정태·서미라·임남진·김화순·이구용·박선주·고근호·박정용·김숙빈·조은경·신도원·이정록 등이 있다. 또한 2000년대 등단세대에는 김상연·이이남·

1990년대 이후 30여 년 동안의 광주 현대미술 변화과정과 창작활동을 간추
려 소개한 광주시립미술관 30주년 기획전 [두 번째 봄(2022)] 전시실 전경

권승찬·김영태·박상화·정광희·조윤성·윤세영·안희정·진시영·정정주·최요안·하루.K·신호윤·조현택·이정기·김자이·이인성·임현채·박인선·김설아·위재환·홍원철·이조흠 등이 있다.

이들 작품은 예전 지역미술의 정형화된 자연주의 구상보다는 주관적인 조형해석에 서사나 상상을 결합시키기도 하고, 감각적 자연 감흥보다는 훨씬 정제되고 세밀한 표현형식으로 독자적인 예술세계를 탐구하는 공통점들로 달라진 세대문화를 보여주었다. 이들은 평면 화폭이나 한 덩이의 모델링, 장르별 재료에 연연하지 않고 소재와 형식, 조형공간을 필요에 따라 자유롭게 넘나들며 확장된 작업성향을 펼쳤다. 대상의 묘사, 재현보다는 이를 자신만의 언어로 각색하거나 내밀한 심상세계를 드러내어 내적 공감에 우선하는 점은 예전과 달라진 경향이었다.

1990년대 초에 실험적 조형형식으로 시도되던 설치작업은 2000년대에 들어서 더 이상 특별한 전위형식은 아니었다. 또한 광주 미디어아트의 초기 단계라 할 광원이나 영상의 도입은 1990년대 초 '탈-이미지회' 발표전이나 김정삼의 개인전, 신철호의 컴퓨터부품 설치조형, 퍼포먼스 배경이나 소품구성 등으로 나타났다. 이후 2000년을 전후한 시기부터 이이남·나명규 등에 의해 빛의 반사효과나 클레이애니메이션, 설치작업에 모니터나 스크린 영상 이미지를 결합시키는 등 미디어아트 탐구작업들을 진전시켜 나갔다.

– 광주시립미술관 개관 30주년 기획전 '두 번째 봄' 도록 원고 (2022)

시대를 **품다,**
광주**현대미술**

발 행 일　2023년 03월 20일
글·사 진　조인호
편　　집　김정현, 김정우
디 자 인　김정우, 김지영
펴 낸 이　김정현
펴 낸 곳　상상창작소 봄
　　　　　등록 | 2013년 3월 5일 제2013-000003호
　　　　　주소 | 62260 광주광역시 광산구 월계로 117-32, 라인1차 상가 2층 204호
　　　　　전화 | 062) 972-3234 FAX | 062) 972-3264
　　　　　이메일 | sangsangbom@hanmail.net
　　　　　페이스북 | facebook.com/sangsangbom
　　　　　인스타그램 | @sangsangbom
　　　　　블로그 | blog.naver.com/sangsangbom1

I S B N　　979-11-88297-77-1　03600